세상을 바꾼 디자인

명품 가구 40

최경원 글·그림

◆ 사진 제공

014p. 토네트 체어 : Thonet
072p. 팬톤 체어 : Vitra
081p. 힘앤허 체어 : MarcoAnzil
082p. 에그 체어 : Fritzhansen
104p. 메자드로 : Zanotta
148p. 로드요 체어 : Italian Creation Group
226p. 찰스턴 체어 : Moooi
262p. 폴트로나 체어 : BD Barcelona
336p. 에어버그 : Offecct
376p. 서랍장 : Remyveenhuizen

세상을 바꾼 디자인

명품 가구 40

© 최경원, 2021

1판 1쇄 펴낸날 2021년 7월 25일

글 · 그림 최경원
총괄 이정욱 **편집** 이지선 **마케팅** 이정아 **디자인** 오수경
펴낸이 이은영 **펴낸곳** 도트북
등록 2020년 7월 9일(제25100-2020-000043호)
주소 서울시 노원구 동일로 242길 88 상가 2F
전화 02-933-8050 | **팩스** 02-933-8052
전자우편 reddot2019@naver.com
블로그 http://blog.naver.com/reddot2019
ISBN 979-11-971956-3-1 03600

Wassily Chair

심美안 01

세상을 바꾼 디자인

명품 가구 40

최경원 글·그림

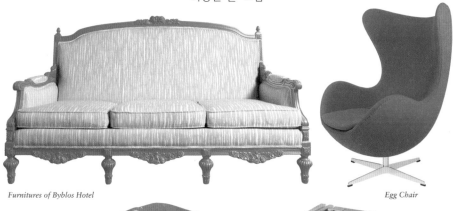

Furnitures of Byblos Hotel

Egg Chair

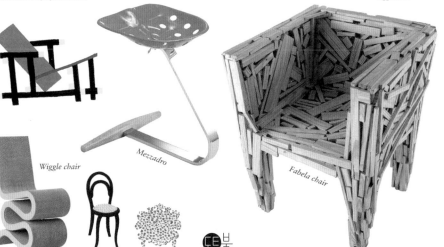

Wiggle chair

Mezzadro

Fabela chair

또북

삶을 예술로 만드는 가구

주위를 가만히 둘러보면 생각보다 우리가 엄청나게 많은 물건을 사용하고 있다는 것을 알게 된다. 밥 먹고, 일하고, 놀고, 심지어 자는 데에까지 수많은 물건이 함께한다. 이런 물건들을 통해 우리는 많은 이익과 편리를 누리며, 삶의 여유와 가치를 얻고 산다. 이것을 어렵게 말하면 '문명'이라고 한다.

이 문명 때문에 인간은 동물과 완전히 다른 존재가 되었으며 완전히 다른 모습으로 살게 되었다. 그런데 문명의 차이에 따라, 즉 삶과 함께하는 물건들의 질과 양에 따라 같은 인간이라도 천차만별로 다르게 살아간다. 어떤 물건을 사용하면서 사는 가에 따라 삶의 모습이 다양해지는 것이다. 이것을 어렵게 말하면 '문화'라고 한다.

문화는 문명이라는 하드웨어를 움직이는 소프트웨어이다. 다시 말해 인간이 사용하는 수많은 물건 뒤에는 항상 문화라는 배후가 작용하고 있다는 것이다. 그래서 문명을 말할 때에는 언제나 문화를 말하지 않을 수 없다.

사람들을 둘러싸고 있는 문명, 즉 사람들이 사용하고 있는 물건 중에서도 가구는 매우 특별하다. 대부분의 물건이 그것을 쓰는 사람들의 삶에 맞추어져 있지만, 반대로 가구는 사람들의 삶을 규정하기 때문이다. 가령 의자는 편하게 앉는 데 필요한 물건처럼 보이지만, 그 이전에 실내

에서 신발을 신고 생활하는 입식 생활을 하게 만들었다. 침대도 마찬가지이다. 침대를 쓰는 순간 우리는 자신도 모르는 사이에 입식 생활을 하게 된다. 의자와 침대를 사용하지 않았던 조선 시대의 좌식 생활을 생각해 보면 의자나 침대가 단지 삶의 편리만을 주는 물건이 아니라는 것을 알 수 있다.

가구는 삶을 지시하는 성격이 강하다. 문명을 이루는 요소이기는 하지만 문화적 속성이 큰 것이다. 가구는 다른 어떤 것보다도 시대의 문화와 사회의 변화를 적극적으로 이끌어 왔다. 그래서 문화적으로 앞서 있었던 나라에서는 가구에서부터 현대 디자인이 시작되었고, 현대 가구 디자인의 발전은 현대 사회의 발전을 그대로 반영해 왔다. 그 과정에서 수많은 디자이너가 등장해 수많은 명품 가구를 만들었다. 그런 명품 가구들은 뛰어난 문화적 성격을 발휘하며, 지금까지도 사람들의 삶을 예술적으로 승화시키며 시대를 이끄는 데 일조하고 있다.

이 책에서 다루어진 가구들은 그런 위대한 가구 디자인 중에서 의미가 큰 것들을 추려 놓은 것이다. 시대에 공헌한 점에서 본다면, 본격적인 현대 가구 디자인이 시작되었던 시기에 선구적 역할을 했던 것들이나 역사의 여러 마디마다 기능적으로나 미학적으로 뛰어난 역할을 했던 것들을 포함시켰다. 시시각각 변하고 있는 지금의 삶에 비전을 제시해 주는 가구까지 다양하게 섭렵했기 때문에, 순서대로 읽으면 가구의 발전과 함께 현대 문화의 역사가 어떻게 전개되었는지에 대해서도 대략적인 이해를 구할 수 있을 것이다.

가구들의 모습은 사진이나 설계도면뿐만 아니라 정감 있는 일러스

트로 표현했다. 가구가 단지 사용하는 물건이 아니라 문화적 요소라는 것을 간접적으로 느낄 수 있을 것이다. 가구들이 일상의 공간에서 사용되고 있는 모습을 보면 명품 가구가 숭배의 대상으로 다가오는 것이 아니라 우리의 삶을 아름답고 가치 있게 만들 수 있는 하나의 요소라는 사실이 더 크게 다가올 것이다. 명품 가구 디자인을 통해 우리의 삶은 단지 생존이 아니라 문화와 가치를 얻는 즐거운 행위가 되어야 한다는 것, 또 그렇게 될 수 있다고 생각하게 만드는 것이 이 책이 바라는 가장 중요한 가치라고 할 수 있다.

아울러 이런 훌륭한 가구들을 디자인한 디자이너들의 모습 역시 일러스트로 담아 가구의 뛰어난 외형이나 명성에 의해 가려진 디자이너들의 인간적인 면모와 그들의 피땀 나는 노력을 간접적으로나마 느낄 수 있도록 하였다. 아무리 완벽한 가구 디자인이라 해도 그 뒤에는 디자이너들의 인간적인 노력과 감수성이 담겨 있다. 대부분 가구 디자인을 산업이라는 기계적이고 기술적인 면, 상업이라는 기름진 체계 속에서 대하기 때문에 디자이너들의 손길과 감수성 들은 자칫 가려지거나 없는 것처럼 여겨지기가 쉽다. 완벽해 보이는 가구 디자인도 디자이너의 순수한 마음과 손에 의해 탄생했다는 것을 독자 여러분에게 전달하고 싶었다.

각 장에 실린 비하인드 스토리에는 하나의 가구 디자인 뒤에 얽혀 있는 여러 가지 이야기과 문화적, 디자인적 영향들을 담았다. 가구 디자인은 시대의 산물이고 역사적 결과임과 동시에 다른 분야나 이후의 시대 흐름에 큰 영향을 미친다. 하지만 지금까지 가구 디자인을 다룬 책에는

그런 점들이 충분하게 담기지 않았다. 각 가구 디자인에 담겨 있는 비하인드 스토리들을 따라가다 보면 가구 디자인뿐 아니라 우리의 삶이나 사회, 문화적인 흐름에 대해서도 자연스럽게 돌아보게 될 것이다.

가구 디자인은 단지 가구가 아니며, 단지 디자인도 아니다. 그것은 하나의 문화적 체계이며, 전통의 융합이며, 궁극적으로는 우리의 삶과 우리의 마음을 보듬어 주는 중요한 자원이다. 그런 점에서 가구가 기술적인 차원에서만 다루어지거나, 재료에만 국한되거나, 취미 활동의 범위에서만 다루어져서는 안 될 것이다.

결국 중요한 것은 명품이나 가구가 아니라 우리의 삶이다. 모든 디자인, 모든 명품, 모든 가구는 궁극적으로 우리의 삶을 위해서 존재하는 것이다. 그러므로 우리가 주의 깊게 보아야 할 것은 가구 디자인을 통해 만들어지는 삶의 모습이다.

이 책에 소개된 40가지의 명품 가구 디자인에 관한 이야기는 가구나 명품에 대한 이야기가 아니라 우리의 삶에 대한 이야기이다. 그런 관점으로 이 책에서 다루어진 이야기를 따라간다면 눈뿐만 아니라 몸과 마음이 풍성해지고 삶이 즐거워지지 않을까 싶다. 아무쪼록 이 명품 가구들과 함께 우리의 삶이 보다 행복해지고 풍요로워지기를 바란다.

Contents

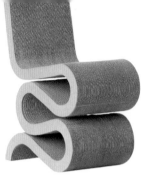

현대 의자 디자인의 만형

토네트 체어

Thonet Chair
(1859)

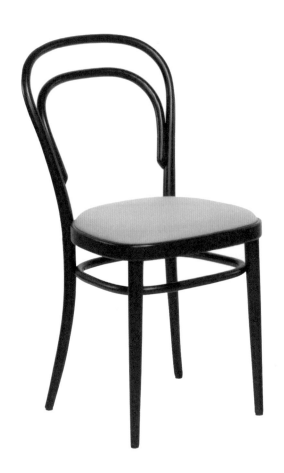

언제부터인가 동물의 왕국 같은 프로그램을 보면 신기하고 재미있기보다는 힘들게 사는 동물들 모습에 감정이입을 하게 된다. 눈 뜨고 있는 모든 시간을 먹을 것을 얻는 데에만 쏟아붓는 동물들의 힘든 삶이 남의 일 같지 않아 보이기 때문이다. 하지만 곧 사람으로 태어나서 정말 다행이란 인간적 이기주의를 앞세우며 가슴을 쓸어내린다. 곡식을 주식으로 하기 시작했던 신석기 시대 이전까지는 인간도 그런 동물들과 별반 다르지 않았다. 빙하기가 끝나고 식물들이 번성하면서부터 인간은 비로소 먹을거리를 얻는 일에 여유를 갖게 되었고, 그 여유로 인해 문명을 고도로 발전시킬 수 있었다. 역사학에서는 신석기 시대의 이런 변화를 인류 역사에서 가장 중요한 혁명으로 기록한다. 그런데 19세기에 접어들면서 인류는 신석기 시대의 혁명에 비교되는 또 다른 혁명의 시기를 맞이한다.

20세기 전후로 인류는 기계를 통해 거의 신적인 능력을 갖추게 되었다. 통신의 발전으로 인간의 의사소통 능력은 지구 전체를 아우르게 되었고, 자동차나 기차 등의 이동수단을 통해 빠르게 세계 곳곳을 다닐 수 있게 되었다. 비행기로 하늘을 날아다닐 수도 있게 되었으니, 이전에는 하느님이나 가질 수 있는 권능이었다. 그런데 이보다 더 진정한 신적 권능이 있었으니 바로 '생산력'이었다. 기계를 통해 얻은 생산력으로 인해 인류는 엄청난 물질적 풍요로움을 누리게 된 것이다. 그것이 바로 인류 역사상 두 번째에 랭크되는 '산업혁명'이다.

그런 기계적 생산이 발동을 걸기 시작했던 1859년, 독일 출신의

미하일 토네트^{Michael Thonet}는 자신의 이름을 단 No.14 의자를 세상에 내놓는다. 동시대에 만들어졌던 화려하고 아름다운 모양의 의자들에 비해서는 아주 소박한 모양이었는데, 나무 재질로 만들어진 예스러운 모양은 디자인이라기보다는 공예에 가까워 보였다. 그러나 이 의자는 앞으로 등장할 현대 디자인을 미리 예견한 것으로, 디자인 역사의 첫 페이지에 기록된다. 도대체 이 의자의 어떤 점이 그런 평가를 받게 만든 것일까? 겉으로만 봐서는 전혀 알 수가 없다.

가장 큰 이유는 가격이었다. 이 의자는 당시에 와인병 하나보다도 가격이 낮아 '컨슈머 체어^{Comsumer Chair}'라는 별명을 얻을 정도로 많이 팔렸다고 한다. 1891년까지 약 7,300만 개가 판매되었다고 하니 상상을 초월하는 수준이다. 토네트는 도대체 어떤 마술을 부렸길래 그렇게 싼 가격에 의자를 판매할 수 있었던 것일까?

이 의자를 자세히 살펴보면 단 6개의 부품으로 조립되어 만들어져 있음을 알 수 있다. 등받이와 다리를 이루는 2개의 휘어진 나무와 2개의 다리, 엉덩이가 닿는 바닥과 그 아래에 부착되는 둥근 부분이다. 그런데 각각의 부품들은 모두 작은 금속 나사로 결합되어 있다. 이것이 포인트이다.

이 의자가 세상에 나오기 전까지 세상의 모든 나무 의자들은 장인이나 기술자들이 정교하게 깎고, 자르고, 뚫어서 만든 부품들을 퍼즐처럼 정확하게 끼워 맞추어 만들었다. 튼튼하고 고급스러운 의자일수록 부품의 결합 부위를 특히 견고하고 정교하게 만들어야 했다. 그러려면 손이 많이 가야 하니 제작 단가는 무슨 수를 써도 낮출

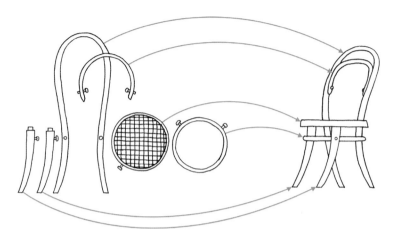

6개의 부품으로 조립되어 완성되는 토네트 체어 No.14

수가 없었다. 요즘의 원목 가구들도 그래서 가격이 비싸다.

그런데 토네트 체어는 금속 나사로 부품들을 쉽게 결합하니 결합 부분을 따로 정교하게 만들 필요가 없다. 아울러 숙련된 장인의 값비싼 손길도 필요하지 않다. 이런 이유로 토네트 체어의 제작 단가는 파격적으로 절감될 수 있었고, 마술 같은 낮은 가격에 판매될 수 있었다. 덕분에 많은 사람이 저렴한 비용으로 필요한 의자를 가질 수 있게 되었고, 토네트 체어는 공예품 같은 외형과는 달리 합리적인 생산방식과 대량 소비 시스템의 문을 연 선구적인 현대 디자인으로 자리매김하게 되었다.

최초의 나사 조립식이었던 이 의자는 특히 수출에서 발군의 장점을 발휘했다. 운송 시에는 완성품이 아닌 부품의 형태로 이동할 수 있었는데, 1㎥의 부피에 무려 35개 세트를 포장할 수 있었다고 한다.

조립 구조인 덕분에 수송에서도 엄청난 이점이 있었던 것이다. 요즘이야 이케아 같은 브랜드에서 D.I.Y. 가구를 많이 판매하고 있기 때문에 신기할 게 없지만, 조립식으로 제작된 이 의자는 당시에 혁명적인 것이었다.

이 의자에서 놓칠 수 없는, 또 하나의 중요한 특징은 바로 구조의 '단순화'이다. 의자의 구조를 살펴보면 등받이와 뒷다리가 하나의 부품으로 되어 있다. 이러면 등받이와 다리를 따로 만들 필요가 없어지며, 그만큼 생산도 쉬워지고, 부품도 줄어들고, 소비자가 조립하기도 쉬워진다. 또 이렇게 부품이 단순화되면 고장이 날 확률도 대폭 줄어든다. 구조가 단순화됨에 따라 얻는 이익이 한둘이 아닌 것이다. 그냥 보면 고전적인 이미지를 부여하기 위해서 나무를 멋있게 휘어놓은 것처럼 보이지만, 이런 의자의 휘어진 구조 안에는 기능성과 생산성을 동시에 고려하면서 부품을 줄이려는 매우 기능적인 의도가 담겨 있다. 현대의 대량생산 체계에서나 본격적으로 나타나는 합리적인 디자인 경향이 이 의자에서 이미 유감없이 발휘되고 있는 것을 볼 수 있다. 나무를 휘는 곡목bentwood 기술도 이런 목적 때문에 개발된 것이었다.

일개 나무 사업자였던 토네트는 1851년 영국에서 개최되었던 런던 만국박람회의 전시장 수정궁을 보면서 조립식 의자에 대한 아이디어를 얻었다. 그때까지만 해도 유럽에서는 돌을 하나하나 깎아서 쌓아가며 건물을 지었는데, 그 때문에 매우 큰 비용과 시간이 들었다. 그런데 이 수정궁은 당시 런던에서 온실 설계를 전문으로 했던

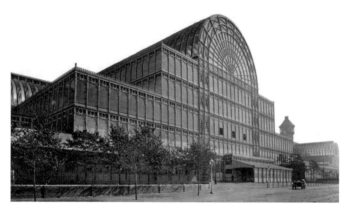

조립식 구조로 만들어졌던 수정궁 박람회장, 1851

엔지니어 조셉 펙스턴^{Joseph Paxton}이 저렴하면서도 기능적인 소재인
철골과 유리를 중심으로 디자인했는데, 착공한 지 단 6개월 만에 완
성되었다. 당시로써는 꿈같은 일이었다.

이 건물에서 자신의 제품들을 전시했던 토네트는 이 건물의 환상
적인 제작 방식에 매우 큰 감명을 받았고, 의자도 그런 방식으로 만
들어야겠다고 마음먹게 된 것이다. 그 결과 만들어진 것이 토네트
체어 No.14이다.

비록 의자의 형태나 재료에는 고전주의적인 인상이 많이 남아 있
었지만, 경제성을 고려한 디자인 콘셉트, 생산과 기능성을 고려한
디자인, 조립 구조와 같은 혁신적인 아이디어는 이후에 나타날 현대
디자인이 지향했던 거의 모든 가치를 미리 예견하고 있었다. 그런

점에서 토네트 체어는 일종의 계시와 같은 의자라 할 수 있다.

토네트 체어에 흐르는 고전적이며 우아한 곡선과 단순하면서도 견고한 구조는 세월에 영향을 받지 않는 의자의 본질적 아름다움과 기능성을 성취한 클래식이 되었고, 그 때문에 지금까지도 만들어지고 있다.

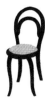

미하엘 토네트 Michael Thonet (1796~1871)

독일 태생의 가구 제작자로 1819년에 가구 회사를 설립하였고, 1830년경부터 나무를 똑같은 모양으로 휘는 기술을 개발하기 시작했다. 초기 가구 제품들은 오스트리아에서 인기가 많았으며, 빈을 중심으로 대량생산용 가구를 많이 개발했다. 1859년부터 모델 14 Vienna를 생산하기 시작했으며, 이후로 아름답게 휘어진 디자인의 가구를 많이 생산했다. 토네트 사는 지금까지도 새롭고 아름다운 가구를 계속 개발, 생산하고 있다.

Behind Story

 토네트 체어가 역사적인 가치를 가진 디자인이라는 것은 1978년 이탈리아의 디자인 그룹 알키미아Alchimia의 리디자인Re-Design 전시를 봐도 잘 알 수 있다. 이 전시에서 디자이너 알레산드로 멘디니는 역사적으로 큰 의미를 가진 의자들을 선정하고, 그것을 자신의 스타일로 다시 디자인한 작품을 선보였다. 그 중에서 토네트 체어를 리디자인한 것도 있었는데, 토네트 체어에 칸딘스키의 조형적 이미지를 덧붙여서 새로운 이미지의 작품으로 만든 것이었다. 실용적인 의자가 현대 설치미술과 같은 형태로 만들어진 것이었는데, 세월이 오래 지났어도 멘디니 같은 거장이 리디자인을 할 정도로 역사적인 의미가 크다는 것을 느낄 수가 있다.

 한편 일본의 생활용품 브랜드 무인양품에서는 2008년에 토네트 체어를 새롭게 디자인하였다. 영국 디자이너 제임스 어빈James Irvine이 리노베이션한 디자인으로 원형에 비해 한결 심플하게 정리된 형태를 가지고 있는데, 토네트 체어의 우아한 고전적인 라인이 훨씬 더 강조되어 있다. 현대적으로 업그레이드된 토네트 체어의 진화된 면모를 잘 보여 주는 디자인이다.

 토네트 체어가 세상에 나온 지 벌써 200년이 다 되어가지만 이렇게 계속해서 리디자인되고 있는 것을 보면 이 의자의 존재감이 대단하다는 것을 느끼게 된다. 현대적 대량생산이 본격화된 이후로 만들어진 모든 의자는 이 토네트 체어를 시작점으로 진화를 해온 것이니, 그 영향력이 지금까지도 여전한 것은 어쩌면 당연한 일인지도 모른다.

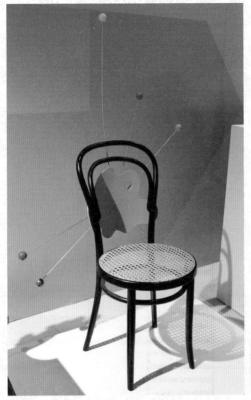

토네트 체어를 리디자인한 알레산드로 멘디니의 의자,
1978

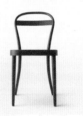

일본의 무인양품이 리디자인한
토네트 체어, 2008

현대 디자인의 등대

힐하우스 체어

Hill House Chair
(1903)

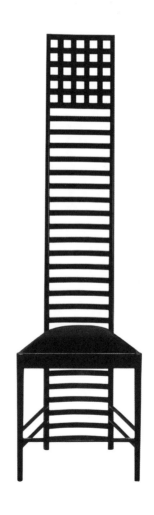

등대라는 것이 그렇다. 멀리에서 홀로 빛을 발할 뿐이지만, 그 존재로 인하여 길을 찾지 못하는 뭇 배들이 자신의 위치를 파악하게 되고, 앞으로 나아가야 할 길을 찾는다.

창조를 근본으로 항상 미래를 만들어가야 하는 숙제를 안고 있는 디자이너들은 사실 매일매일 칠흑 같은 밤길을 헤매어 다닌다. 어찌 되었든 앞으로 나아가야 한다. 디자인이란 배가 어디에 있으며, 어떻게 앞으로 나가야 할지 아무도 모르고, 누구도 가르쳐 줄 수 없다. 그런데 그 막막한 어둠 앞에서 어떤 디자인이 어느 위치에 있는지 알게 해 주고 수년, 수십 년 앞을 비춰 주는 등대와 같은 디자인이 간혹 나타난다. 찰스 레니 매킨토시^{Charles Rennie Mackintosh}가 20세기 초에 디자인했던 힐하우스 체어가 바로 그런 등대 같은 디자인이다.

이 의자를 지금의 눈으로 보면 그다지 눈에 띄는 형태는 아니다. 장식도 하나 없고, 색도 그저 검기만 하고, 단순한 직선 형태로만 이루어져 있어서 보는 재미도 그다지 없다. 그렇게 편해 보이지도 않는다. 디자인의 역사적 측면에서 보면 1차 세계대전(1914~1918) 이후에 확립된 기능주의 디자인의 전형적인 면모를 하고 있다. 그래서 오늘날의 시각에서도 전혀 이상하거나 촌스럽지는 않아 보인다. 세상에 나온 지 100년이 넘었다는 사실을 생각하면 상당히 동안(?)의 디자인이다. 이 의자의 묘미는 바로 여기에 있다.

이 의자가 디자인된 1904~1908년에는 고전적이고 장식적인 스타일이 주류를 이루었던 때였다. 그 당시 가구들은 대부분 휘어진 나무줄기 모양의 조각 장식들로 가득했었고, 장인의 손길이 잔뜩 묻

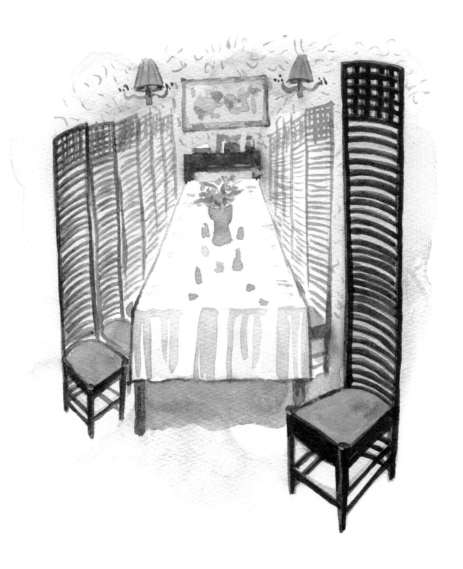

어 나오는 것들이 대부분이었다. 그런 상황 속에서 이렇게 심플한 형태의 의자가 만들어졌으니, 이 의자가 당시에 얼마나 새롭고 혁신적이었을지는 짐작하기 어렵지 않다. 힐하우스 체어는 용한 점쟁이처럼 다가올 시대의 스타일을 한참이나 이른 시기에 정확히 예측을 하고 있었던 것이다.

여기서 잠시 심플하다는 것, 장식 없이 표면이 말끔하게 비어 있는, 소위 현대적인 스타일에 대해서 좀 생각해 볼 필요가 있을 것 같다. 지금이야 도시를 이루고 있는 많은 것들이 심플하고 단조로운 형태이기 때문에 우리는 장식이나 색이 절제된 스타일을 특이하거나 이상하다고 생각하지 않는다. 오히려 이런 말끔한 스타일을 세련되고 현대적인 스타일이라고 느낀다. 그러나 인류 역사상 색이나 장식이 절제된 형태를 좋다고 여겼던 시대는 별로 없었다.

간이 안 된 음식은 맛이 없다고 느끼는 것처럼 단순하고 깔끔한 형태는 멋이 없는 형태로 여기는 것이 생리학적으로는 정상이다. 인간은 본능적으로 시각적인 재미가 있는 것을 더 좋다고 느낀다. 그래서 역사가 시작된 이후로 인류는 언제나 화려하고 볼거리가 풍부한 형태들을 아름답고 좋은 것으로 생각해 왔다.

심플한 형태를 건조하고 척박한 게 아니라 심미적으로 우수하다고 여기게 되는 것은, 아름다움을 생리적인 차원이 아니라 지적인 측면에서 바라볼 때이다. 시각적 자극이 강한 디자인이나 풍성한 볼거리를 가진 디자인을 좋다고 생각하는 것은 주로 계급사회에 있는 사람들인 경우가 많다. 반면에 평등사회나 거대한 국가사회를 이루

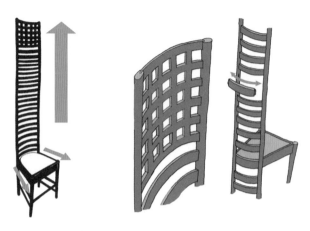

힐하우스 체어의 뒷면이 가지는 격자형 구조의 휘어짐

게 될 때 사람들은 지적으로 다듬어진 단순한 형태를 아름답다고 생각하는 경우가 많다.

말끔하게 기하학적으로 다듬어진 디자인이 일반화된 건 서양에서 20세기 전반기, 특히 1차 세계대전 이후 평등한 중산층 중심의 국가 체제가 본격화된 시기이다. 이때부터 서양 사회에서는 심플하고 미니멀한 것들을 심미적으로 뛰어나다고 생각하기 시작했다. 그래서 미술이나 디자인 분야에서는 미니멀한 형태들이 고전적 형태들보다 훨씬 더 주목받기 시작했다.

매킨토시의 의자는 그런 흐름이 본격적으로 시작되기 이전에 나타난 디자인이었다. 마치 타임머신을 타고 미래에서 가져온 것처럼 수십 년 이후에나 유행하고 일반화될 스타일을 미리 예견했던 의자였다. 힐하우스 체어 디자인이 나온 지 15년, 20년 후에나 장식이 없

는 디자인이 일반화된 셈인데, 시간상으로는 얼마 되지 않는 것 같지만 디자인 같은 창조적인 분야에서 그 정도의 시간은 거의 영원에 가까운 시간이다. 게다가 주변의 모든 것들이 구시대의 스타일을 지향하고 있었던 상황을 생각하면 이 의자는 결코 쉽게 만들어질 수 있는 디자인이 아니었다. 힐하우스 체어 이후로 미니멀한 스타일은 기능주의라는 간판을 달고 사회 윤리적 정당성을 앞세우며 현대적인 디자인 스타일로 독보적인 권위를 행사하게 된다. 그런 점에서 매킨토시의 이 의자를 현대 디자인의 등대라고 일컫는 것이다.

혁신의 맨 앞줄에 있었던 이 의자는 아이러니하게도 혁신의 맨 뒷줄에서 보면 그 혁신성이 바래 보인다. 새로운 미래 스타일의 의자가 기능주의 디자인이 본격화되면서부터는 평범해 보이는 것이다. 무릇 선구적인 모든 것들이 갖게 되는 운명이기도 한데, 이후 심플한 외형의 뛰어난 기능주의 디자인들이 쏟아져 나오면서부터 이 의자는 그저 역사적인 상징성만 가진 의자로 남게 된다. 마치 선박의 레이더가 발전하면서 쓸모가 없어진 등대 같은 신세라고나 할까.

하지만 이 의자를 하나하나 따져 보면 역시 등대의 역할에만 그치지 않는, 뛰어난 디자인적 가치를 발견할 수 있다. 먼저 의자의 구조를 보면 가로와 세로로 직선적인 각목으로 만들어져 있다. 이런 구조라면 대체로 딱딱해 보이기가 쉬운데, 생각보다 그렇게 건조해 보이지 않는다. 오히려 우아하고 부드러운 느낌이 난다.

의자가 지닌 우아하고 부드러운 느낌을 좀 더 파고들어가 보면 바로크나 로코코 시대의 우아한 귀족적인 느낌과 이어진다. 그 당시

형태와는 분명 반대되는 직선적인 형태의 의자이지만, 조형적 느낌은 매우 고전적이다. 그 비밀은 우선 사다리꼴 모양으로 되어 있는 의자 바닥과 과도하게 높이 올라가 있는 등받이의 비례에 있다.

사다리꼴의 의자 좌석 부분은 앞은 넓고 뒤로 갈수록 좁아진다. 의자로서는 일반적이지 않은 형태이다. 이런 형태는 앉기에는 별 불편이 없지만, 바닥이 사각형일 때에 비해 매우 편안하고 우아한 느낌을 자아내게 된다. 거기에 사다리꼴의 뒷부분을 살짝 둥글게 휘어지도록 처리하여 그런 느낌을 더 강화시켰다. 자세히 보지 않으면 그냥 지나치기가 쉬운데, 의자 바닥 뒤쪽의 휘어짐은 등받이를 가로지르는 나무 구조에도 그대로 이어져서 의자의 단순한 구조에 지극히 부드럽고 우아한 귀족 미를 불어넣고 있다.

의자의 과도하게 높이 올라간 등받이는 절대왕정기의 화려하고 높은 의자를 연상시키면서 귀족적인 아름다움을 더한다. 단순한 의자 형태에 단지 비례만으로 과거의 화려했던 기억을 새겨 넣는 조형적 솜씨는 참으로 대단하다. 의자 등받이 윗부분의 격자 모양 처리도 의자 전체에 조형적인 변화를 주면서 귀족적인 격조를 불어넣는다. 단순한 구조이지만 격자 모양을 통해 엄격한 질서감이 표현되면서 자칫 기계적인 딱딱함으로 흘러버릴 수 있는 이 미니멀한 의자에 풍성한 고전적 아름다움을 더한다.

의자 전체를 어두운 검은색으로 처리한 것도 신의 한수다. 색깔덕분에 이 의자는 차갑거나 기계적으로 보이지 않고, 지극히 차분하고 귀족적으로 보인다.

이렇게 시각적 무게감이 대폭 축소된 미니멀한 구조 안에 다양한 조형적 가치들을 담고 있기 때문에, 이 의자는 20세기 현대 디자인을 미리 예견한, 합리적 기능주의 디자인의 길을 열었던 디자인으로만 보기에는 좀 아쉬운 면이 있다. 언제 만들어졌더라도 걸작은 수많은 가치를 융합하고 있다는 평범한 사실을 다시 확인하게 되는 의자이다. 그래서 이 의자는 21세기의 디자인에도 여전히 등대와 같은 역할을 하고 있다고 할 수 있다.

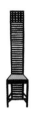

찰스 레니 매킨토시 Charles Rennie Mackintosh
(1868~1928)

스코틀랜드 글래스고우에서 태어나서 건축제도사로 일했다. 1896년 글래스고 예술학교 건물 설계공모전에서 우승했고, 1900년에는 빈에서 열린 제8회 분리파 전시회에 실내장식과 가구디자인을 출품하여 주목을 받았다. 나중에는 수채화를 그리면서 말년을 보냈다.

Behind Story

매킨토시가 1917년에 디자인한 의자는 등받이가 보통 높이로 만들어졌지만 여전히 직선적인 형태를 가지고 있다. 그런데 매킨토시의 이런 미니멀하고 직선적인 의자 디자인은 동시대의 여러 디자이너들에게도 영향을 많이 미쳤던 것 같다.

스코틀랜드의 화가이자 가구 디자이너인 어네스트 아키발드 테일러^{Ernest Archibald Taylo}가 1917년에 디자인한 의자를 보면 매킨토시의 의자와 거의 유사하다. 매킨토시의 영향을 많이 받았다는 것을 금방 알 수 있다.

미국의 대표적인 건축가 프랭크 로이드 라이트^{Frank Lloyd Wright}가 디자인한 의자도 매킨토시 의자와 유사한 조형성을 보여 준다. 형태만 보면 매킨토시의 의자와 구별되지 않는다. 이것을 보면 20세기 초 영국 주변이나 미국 등지에서는 매킨토시의 디자인과 유사한 직선적인 디자인 경향이 현대적인 스타일로 보편화되고 있었다는 것을 알 수 있다. 매킨토시의 디자인이 얼마나 시대적 경향에 앞서가 있었고, 등대 같은 역할을 얼마나 잘했는지도 확인할 수 있다.

19세기 말에서 20세기 초에 선보였던 매킨토시의 이런 직선적인 디자인 경향은 1차 세계대전을 거치면서 보다 현대적으로 심플하고 기능적인 디자인으로 이어졌다.

바우하우스의 학생이었던 빌헬름 바겐펠트^{Wihelm Wagenfeld}가 디자인한 조명은 바우하우스 시대에 확립된 기능주의적 스타일을 잘 보여 주는데, 기하학적 형태를 기반으로 한 조명의 형태는 매킨토시의 디자인 경향과 근본적인 연속성이 있으며, 이런 경향은 2차 세계대전 이후 독일의 브라운의 제품 디자인으로 이어진다.

브라운의 수석디자이너였던 디터 람스^{Dieter Rams}가 디자인한 스피커 L2를

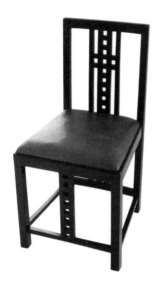

◀ 힐하우스 체어, 1917

▼◀ 어네스트 아키발드 테일러의
직선적인 의자, 1917

▼ 프랭크 로이드 라이트가 디자인한
에이버리 쿨리 플레이 하우스의 의자, 1903

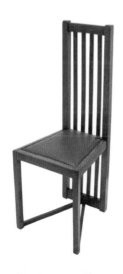

보면 사각형과 원으로만 디자인되어 미니멀의 극치를 보여 준다. 브라운의 이런 디자인은 기능주의를 이끌며 현대 디자인의 미니멀한 스타일을 만들어 나갔다. 매킨토시의 디자인과의 깊은 연속성을 가지고 있는 것을 알 수 있다. 이런 경향은 세계적인 오디오 브랜드 뱅 앤 올룹슨Bang & Olufsen의 디자인으로 이어지면서 지금까지도 그 조형적 맥을 이어오고 있다.

뱅 앤 올룹슨의 베오 사운드 8 스피커를 보면 아무런 형태 없이 순전히 원과 약간의 직선으로만 디자인되었다. 미니멀한 현대적 조형의 극치를 보여 주는데, 극한으로 절제된 형태가 주는 아름다움이 매우 강력하게 다가온다. 극도로 절제된 형태는 그 절제된 만큼이나 강렬한 인상을 가진다.

이처럼 매킨토시가 선보였던 극단적으로 단순화된 형태의 전통은 최근의 디자인 경향으로까지 이어져 내려오면서 현대 디자인의 도도한 흐름을 이루고 있다. 매킨토시의 의자는 바로 그런 디자인의 거대한 물결의 시작점에 있었던 것이다.

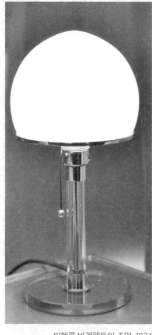

빌헬름 바겐펠트의 조명, 1924

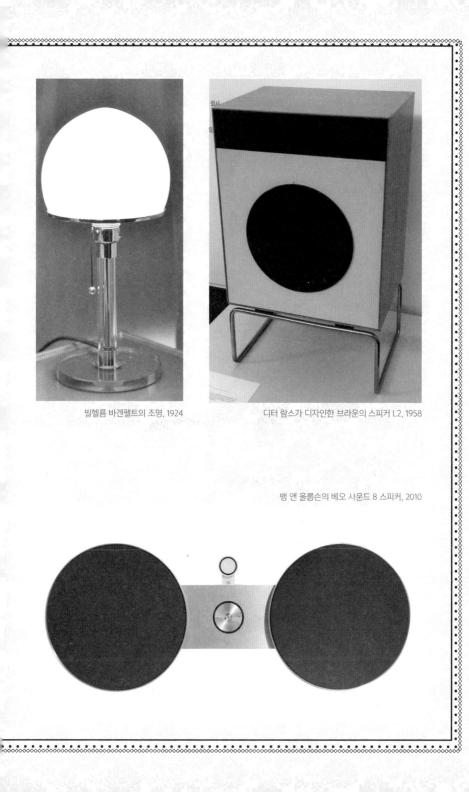

디터 람스가 디자인한 브라운의 스피커 L2, 1958

뱅 앤 올룹슨의 베오 사운드 8 스피커, 2010

빨강파랑 의자

Red and Blue Chair
(1917)

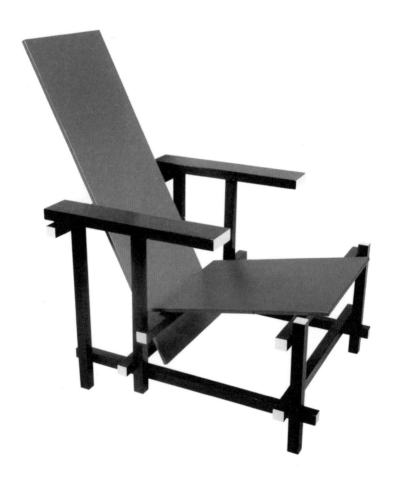

의자는 의자다워야 하지 않을까? 무엇보다 앉기 편해야 하고, 모양이 아름다우면 더욱더 좋을 것이다. 하지만 그런 당연한 생각을 선입견으로 만들어 버리는 의자도 있다. 헤리트 리트펠트^{Gerrit Rietveld}의 빨강파랑 의자가 그렇다.

이 의자를 보면 몸체가 각목으로 얼기설기 만들어져 있고, 그 위에 긴 합판 두 개가 약간의 경사를 이루며 결합되어 있다. 그냥 봐도 등받이와 앉는 부분인 것 같은데, 약간 뒤로 기울어진 것 말고는 사람이 앉기에 그리 편안해 보이지 않는다. 이 의자는 애초부터 앉는다는 기능에 대해서는 그다지 고려하지 않은 것으로 보인다. 딱딱한 등받이의 비스듬한 각도는 척추의 편안함을 얼추 계산한 것 같지만, 이 등받이에 오래 기대어 앉아 있다가는 척추와 근육이 딱딱해질 것만 같다. 뒤통수에 가해지는 평평한 판자의 압박도 두개골을 통증으로 물들일 공산이 커 보인다. 이 정도면 의자로서 갖추어야 할 거의 모든 것을 회피한 물건, 차라리 의자를 닮은 물건이라고 하는 것이 맞지 않을까 싶다.

그런데 이 의자는 그저 희한한 의자로 그친 게 아니라 20세기를 대표하는 명품 가구로 디자인 역사의 한 페이지를 장식하고 있다. 그 이유는 무엇일까?

이 의자를 의자로 보지 말고 하나의 형태로, 하나의 조형물로 보면 그 이유를 조금은 이해할 수 있다. 의자 디자인이라면 반드시 편해야 하고 맡은 바 기능을 충실히 수행해야 한다는 교과서적인 설교는 잠시 내려놓고 빨간색, 노란색, 파란색의 합판과 검은색에 작은

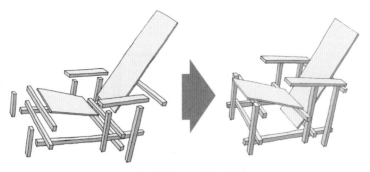

각목과 합판으로만 만들어진 의자

노란색 면이 들어 있는 각목의 구조를 유심히 보다 보면 무언가 낯설지 않은 느낌이 든다. 맞다. 몬드리안의 그림이 떠오른다. 평면이 아니라 입체라는 것만 빼면 이 의자는 20세기 추상미술의 한 획을 그었던 몬드리안의 그림과 매우 유사하다.

몬드리안의 바둑판 같은 그림은 색의 본질이라고 할 수 있는 삼원색과 검은색, 흰색, 수평선과 수직선으로만 이루어져 있다. 몬드리안 그림의 모든 조형적 요소들이 이 의자에도 그대로 적용되고 있는 것이다. 몬드리안의 그림과 이 의자의 혈관에는 유전적 유사성이 흐르고 있다.

이 의자를 디자인한 사람은 헤리트 리트펠트이다. 가구 디자인을 하다가 건축도 했던 사람이다. 그는 20세기 초에 현대 회화의 거장 몬드리안과 '데스틸De stijl'이라는 예술 그룹에 참가하여 신조형 운동을 함께했다. 몬드리안에 대한 그의 애정이나 존경심이 깊었는지 그는 몬드리안의 조형 방식을 그대로 적용하여 이 실험적인 의자를 만

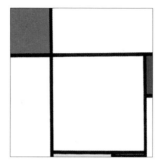

삼원색과 검은색과 흰색, 수평선과 수직선으로만 그려진 몬드리안의 그림

들었다.

지금이야 이렇게 장식 하나 없는 기하학적인 형태와 절제된 색으로 이루어진 디자인이 낯설지 않지만, 당시만 하더라도 어디서나 볼 수 있는 스타일이 아니었다. 색채의 원리가 과학적으로 규명되고, 본질의 세계를 표현하고자 하는 추상미술의 길이 열리지 않았던 시절에는 전혀 상상할 수 없었던 스타일이었다. 이런 새롭고 절제된 스타일은 20세기라는 새로운 시대가 열리자 회화에서부터 먼저 발동을 걸기 시작했다. 몬드리안은 그런 흐름을 주도했던 대표적인 화가였고, 데스틸은 몬드리안이 활동하던 중심 거점이었다. 데스틸은 러시아의 아방가르드 집단과 바우하우스와 더불어서 기하학적 형태를 바탕으로 20세기의 새로운 조형성을 추구하는 세계적인 예술 그룹이었다. 몬드리안을 비롯한 데스틸 멤버들은 자신의 작품에 자신의 주관이 아닌 조형의 본질을 표현하였는데, 특히 몬드리안은 수평선, 수직선과 기본 색채로만 이루어진 그림을 그렸다. 그것은 곧

몬드리안의 상징이 되다시피 했고, 단박에 현대미술의 걸작으로 자리 잡는다. 그 후 그의 그림 스타일과 그림에 대한 개념은 현대미술의 전형을 이루게 되었다.

이 과정을 옆에서 생생하게 지켜보았던 헤리트 리트펠트는 몬드리안이 창안한 이 새로운 조형적 이미지를 입체로 표현하는 시도를 한다. 리트펠트의 이 의자는 바로 그런 움직임의 하나였다. 직선적인 각목만으로, 그리고 그 각목을 수평적, 수직적으로만 구성한 것은 몬드리안의 조형 논리를 입체적으로 표현한 것이었으며, 의자이기 때문에 등받이와 좌석 부분만 인체공학적인 각도로 기울여서 상징성으로 가득 찬 의자를 만들었다. 몬드리안의 조형 원리를 3차원으로 해석한 리트펠트의 미학적 시도 때문에 이 의자는 의자의 기능성이 떨어짐에도 역사적 의미를 확보하게 된 것이다. 몬드리안이라는 거장을 뺀다면 이 의자의 가치는 그저 각목 몇 개와 합판 몇 개로 이루어진 덩어리에서 그쳤을 것이다.

얼마 전까지만 해도 '디자인은 미술과 같은가 다른가' 하는 문제가 심각하게 다루어졌었다. 대체로 디자인은 기능성을 추구하면서 순수 미술과는 다른 길을 걷는 분야라는 견해가 우세했다. 그러나 기능성은 외면하고 몬드리안을 통해 그 존재 가치를 인정받았던 이 의자는 지금까지 명작 가구 디자인으로 손꼽히고 있다. 이것은 디자인과 순수 미술이 모세의 바다처럼 둘로 확연히 갈라놓는 것은 이미 오래전부터 의미가 없었다는 것을 확인하게 한다. 지금은 그런 것을 문제 삼는 경우가 많이 없어졌다.

이 의자는 의자로서의 노릇에 불성실하기 때문에 몬드리안의 회화적 스타일을 강제로 집어넣은 의자적 조형물이었다는 혐의를 받을 만하다. 아마 이렇게 불편한 의자가 세계적인 명품으로 꼽히는 경우는 거의 없을 것이다. 그런데 무서운 사실은 이 의자를 디자인했던 헤리트 리트펠트는 이 의자를 매우 기능적이라고 생각했다는 것이다. 아직 기능주의 디자인이 확립되지 않았던 시기라 그렇게 생각하지 않았나 싶다. 아무튼 의자에 대해, 디자인에 대해 많은 것을 생각하게 해 주는 역사적인 디자인임에는 틀림없다.

헤리트 리트펠트 Gerrit Rietveld (1888~1964)

네덜란드의 건축가 겸 디자이너이다. 열한 살 때부터 아버지의 가구 공방에서 일을 시작했고, 건축가 클라르 하머(P.J.C.Klaarhamer)에게 건축을 배웠다. 1917년에 가구 공방을 차렸고, 2년 뒤에 데스틸 잡지에 기고하면서 자신의 작품을 대중적으로 알렸다. 가구뿐 아니라 활자 디자인 작업도 했고, 건축 작업도 많이 했다. 건축으로 슈뢰더 하우스(Schroder House)가 대표적이며, 주로 모듈 구조와 관계된 기능적인 건축과 관련된 작업을 많이 했다. 1954년에는 베니스 비엔날레 네덜란드 전시관 등을 디자인했고, 죽기 전에는 그의 가장 중요한 프로젝트인 반 고흐 미술관을 설계했다. 하지만 건물은 그가 사망하고 한참 뒤에 완성되었다.

Behind Story

빨강파랑 의자를 말할 때 빼놓을 수 없는 것이 리트펠트가 설계한 슈뢰더 하우스Schroder House이다. 이 건물은 딱 봐도 몬드리안적 스타일로 만들어졌다는 것을 알 수 있다. 빨강파랑 의자와 함께 이 건물은 몬드리안의 평면적 조형성을 입체로 반영한 그의 대표적 작품으로 꼽힌다. 건물의 전체적인 이미지는 몬드리안을 연상케 하기에 모자람이 없는데, 수평선과 수직선으로만 이루어진 건물의 입체적인 구조를 보면 몬드리안의 조형성이 입체로 표현되었을 때 얼마나 매력적일 수 있는지를 알 수 있다. 몬드리안적 평면들이 앞으로 나오고 뒤로 물러서면서 자아내는 공간의 비움과 채움의 리듬감은 그림에서 느낄 수 있었던 이미지와 이어지면서도 전혀 새로운 매력을 가져다준다.

1918년에 만든 암체어Armchair는 빨강파랑 의자를 좀 더 큰 규모로 만든 것인데, 몬드리안의 수평, 수직면의 구성이 좀 더 실용적인 의자에 적용된 것을 알 수 있다. 꼭 의자가 아니라도 각목과 합판으로 이루어진 조각 같은 아름다움이 인상적이다. 색깔이 빠지면서 몬드리안의 흔적들은 많이 증발되었고, 그렇기 때문에 헤리트 리트펠트의 개성이 좀 더 적극적으로 구현된 것으로 보인다.

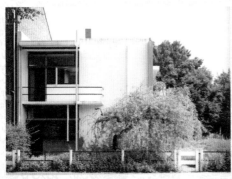

슈뢰더 하우스, 1924

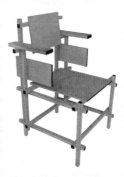

암체어, 1918

자전거의 기능성을 적용한 의자

바실리 체어

Wassily Chair
(1925)

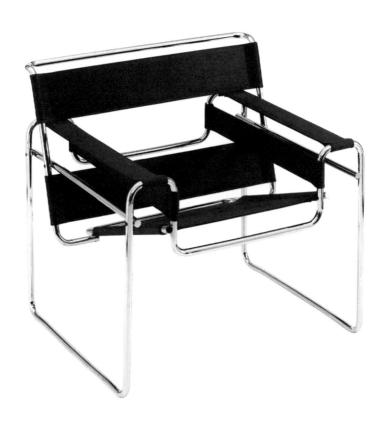

우연히 대극장에서 교향곡을 직접 들은 적이 있었다. 생전 들어보지 못했던 긴 음악을 한자리에 꼼짝 없이 앉아서 듣는다는 게 진짜 힘들다는 것을 그때 알았다. 중간중간 박수가 나올 때 반쯤 감긴 눈으로 그 리듬에 손뼉을 치는 것도 상당히 힘들었다. 그렇게 처음 경험했던 교향곡 연주회는 만만치 않은 고행의 기억으로 남아 있다. 물론 그 뒤로 긴 교향곡을 견딜 힘이 많이 길러지긴 했다.

그때 인상 깊었던 것이 지휘자의 모습과 음악 소리였다. 지휘자의 현란한 몸짓과 손길이 수많은 연주자와 끊임없이 작용하면서, 마치 베틀에서 섬유가 촘촘하게 짜이듯 다양한 소리가 하나의 음악으로 직조되어 나가는 모습은 대단히 스펙터클했다. 마치 예술이 만들어지는 모습을 바로 눈앞에서 보는 것 같았다. 그런데 그런 와중에 눈에 띄는 것이 하나 있었다. 지휘자의 움직임과 음악 소리 사이에 살짝 불일치하는 틈이었다.

지휘자의 지휘봉이 움직이는 속도는 실제 연주되는 곡의 소리보다 살짝 앞서가고 있었다. 무대를 직접 보니 그런 미세한 차이가 뚜렷하게 보였다. 지휘자의 움직임은 마치 앞차가 뒤차를 이끄는 것처럼, 연주되는 소리보다 한 걸음 앞서서 소리를 이끌고 있었다. 마치 지휘자의 내면에서 따로 연주되는 곡이 있는 것처럼 보였다. 연주장 안의 모든 사람이 같은 음악을 듣고 있지만, 지휘자만은 전혀 다른 세계에서 다른 음악을 듣고 있는 것이 분명했다. 갑자기 이 큰 연주장에서 지휘자가 가장 외로울 것 같다는 생각이 들었다. 우리는 앉아서 그를 보고 있지만, 그는 우리보다 한 걸음 앞서서 우리 모두를

이끌어가느라 홀로 애를 쓰는 것 같았다. 마에스트로라는 이름의 무게감이 갑자기 엄습해 오면서, 문득 디자인도 그와 같지 않을까 하는 생각이 들었다. 디자인도 실제로 만들어지기 이전에 디자이너의 머릿속에서 먼저 만들어지기 때문이다.

우리가 보는 많은 디자인은 모두 디자이너의 머릿속에서 먼저 계획된 다음에 만들어진 것이다. 디자이너의 내면에 계획되는 단계가 없으면 디자인은 세상에 나올 수 없다. 그런데 디자이너의 계획과 구체적 실현 사이에는 지휘자와 연주되는 곡 사이와는 비교할 수 없을 정도로 큰 시간 차이가 생긴다. 그래서 디자이너들은 계획 단계에서 지향하는 미래와 그것이 실현되는 현재, 두 가지의 시간 속에서 살게 된다. 계획 단계에서 디자이너는, 몸은 현재에 있으나 머릿속에서는 미래를 거니는 상황을 오래도록 겪어야 한다. 디자인한 것이 현실 속에 만들어질 때 디자이너는 비로소 현실을 만난다. 그렇지만 그것은 순간일 뿐이다. 곧 새로운 디자인을 모색하면서 다시 미래 속으로 침잠하게 된다. 그래서 많은 사람에게 디자이너는 현실과 거리를 두고 사는 사람들로 보이기도 한다.

아름다운 디자인을 계획하면서 미래를 산다는 것이 창조적이고 초월적으로 보여서 좋을 것 같지만, 그게 꼭 그렇지가 않다. 세상일이란 게 마음 같지 않아서 꼭 계획한 대로 되지는 않기 때문이다.

디자인이 너무 현재에 익숙해도 사람들이 외면하고, 너무 앞서가도 사람들이 외면한다. 지휘자처럼 시간의 간극을 약간만 두고 앞서가면서 리드해야 한다. 그런데 그게 쉽지가 않은 것이다. 계획한 미

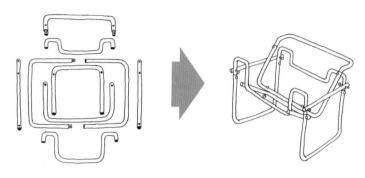

많은 파이프를 조립하여 만드는 바실리 체어

래를 성공적으로 현실화하기 위해서 디자이너는 현재와 미래의 부단한 변증법적 갈등 속에서 외로운 투쟁을 하지 않을 수 없다. 20세기 초 현대 디자인이 본격화되던 시기에 활동했던 바우하우스 출신의 디자이너 마르셀 브로이어Marcel Breuer 같은 사람들이 특히 그랬을 것이다.

1, 2차 세계대전 사이에 패전국 독일에는 바우하우스Bauhaus라는 불세출의 학교가 있었다. 최초의 디자인학교로 알려져 있는데, 이 학교의 교수였던 마르셀 브로이어는 바우하우스 재직 시절 역사에 길이 남을 만한 의자를 하나 남겼다. 이름은 바실리Wassily. 유명한 화가 바실리 칸딘스키의 이름을 딴 것이다. 의자의 형태도 뛰어난데 화가의 이름까지 붙어 있어서 예술적인 정취가 더욱 강하게 느껴진다. 그런데 여기에는 사연이 있다.

러시아 아방가르드Avantgarde 화가 출신이며 현대미술의 거장으로 잘 알려진 칸딘스키는 당시 마르셀 브로이어와 함께 바우하우스의 교수로 재직하고 있었다. 마르셀 브로이어는 바우하우스의 학생 출

신으로 교수가 된 사람이었다. 말하자면 칸딘스키는 동료이기 이전에 존경하는 선생님이었던 것이다.

마르셀 브로이어는 이 의자를 만든 뒤, 자기가 봐도 너무 특이해서 그랬는지 스튜디오에 두고 공개하지 않았다고 한다. 그런데 우연히 스튜디오에 들렀던 칸딘스키가 이 의자를 보고 칭찬했고, 마르셀 브로이어는 칸딘스키를 위해서 의자를 따로 하나 만들어 선사했다고 한다. 칸딘스키가 이 의자의 첫 번째 고객이었던 것이다. 나중에 이 의자를 제작했던 사람이 그 사실을 알게 되면서 이 의자에 칸딘스키의 이름을 붙였다고 한다.

지금도 그렇지만, 당시에도 의자는 단지 앉는 물체가 아니라 집안의 분위기를 만드는 중요한 인테리어 아이템이었다. 그렇기 때문에 좋은 의자라고 하면 일반적으로 고전주의적 스타일을 가진 것을 일컬었다. 그런데 마르셀 브로이어는 뜬금없이 가느다란 스테인리스스틸 파이프를 휘어서 몸체의 구조를 만들고, 좌석과 등받이가 들어가야 할 부분에 가죽판만 달랑 붙여서 의자를 만들었다. 좋고 나쁘고를 떠나서 이전까지 익숙했던 의자와는 완전히 다른 구조, 다른 분위기를 가진 의자였다. 무겁고 육중한 나무를 깎고 가죽을 두툼하게 덧씌운 당시의 의자들과 비교해 보면 거의 천지개벽을 일으킨 디자인이라고 할 만큼 혁신적이었다. 속이 빈 스테인리스스틸 파이프 구조는 기존의 의자가 가진 시각적 중량감과는 달리 깃털같이 가벼운 느낌을 주었고, 번쩍거리는 금속과 가죽이 대비되는 느낌 또한 이전에는 볼 수 없었던 지극히 현대적인 이미지였다.

이 의자가 나오기 전까지만 해도 스테인리스스틸 파이프 같은 산업 재료 자체가 흔하지 않았다. 당시에 철은 첨단 재료여서 무기나 특수한 장비 등에나 사용되는 산업 재료였고 가정에 쓰는 물건, 특히 의자와 같은 가구에 도입한다는 것은 생각하기 어려운 일이었다. 이 의자가 지금으로부터 거의 100여 년 전에 디자인되었다는 것이 잘 믿어지지 않을 정도이다.

가벼워 보인다고 해서 견고함이 떨어지는 것도 아니었다. 스테인리스스틸 파이프 자체가 이미 그 어떤 나무 재료보다도 강하다. 이런 파이프를 휘어서 만든 의자이니 구조 또한 매우 견고할 수밖에 없다. 그래서 가볍고 단조로운 구조이지만, 한 사람의 체중 정도는 너끈하게 견딜 수 있다. 또한 구조가 간단해서 재료가 많이 사용되지 않았기 때문에 한 손으로 들 수 있을 정도로 가볍다. 형태도 형태지만, 의자의 기능과 경제성에 있어서 큰 이점이 있었다. 말하자면 의자의 생산 단가도 현저하게 낮았던 것이다.

그렇다고 모양이 저렴(?)해 보이는 것도 아니었다. 요즘으로 치면 애플의 핸드폰 디자인과 같은 정도의 혁신적인 모양이라고 할까. 검은색 가죽과 번쩍이면서도 가느다란 금속성 재질의 어울림은 당시에 생각할 수 있는 최고의 세련된 이미지였다. 선과 면이라는 지극히 기하학적인 형태들을 수직과 수평의 질서로 구조화하여 고도의 추상적 조형미를 갖추었으니, 조형 원리로 보면 현대미술과 그대로 일치한다. 이 같은 조형성은 20세기 초부터 만들어진 러시아 구성주의나 네덜란드의 신조형주의와 같은 혁신적인 조형 운동의 흐름과

맥을 같이 하는 것이다. 그래서 이 의자는 기능적으로도 모자람이 없지만, 하나의 조형예술 작품으로도 전혀 손색이 없다.

모든 것은 스테인리스스틸 파이프 덕이었다. 20세기 초반은 산업 사회가 본격적으로 시작된 단계였고, 스테인리스스틸 파이프와 같이 규격화된 재료들이 대량생산되면서 견고하고 번쩍거리는 기계 미학이 새롭게 주목받고 있었다. 그런데 마르셀 브로이어가 이런 재료로 의자를 만들어야겠다고 생각한 것은 자전거 때문이었다.

당시에 새로운 이동수단으로 등장했던 자전거는 가볍고 견고해야 하는 기능적인 요구 때문에 일찌감치 스테인리스스틸 파이프로 만들어지고 있었다. 마르셀 브로이어는 그런 자전거 몸체의 뛰어난 기능성에 주목했고, 이것을 보수적이고 전통적인 의자에 적용했다. 새로운 기술과 재료를 전통적인 삶에 적용해서 현대적인 생활방식으로 탄생시키는 것이 그에게는 매우 중요한 시대적 과제였다. 그것을 '기능주의 디자인'이라고 하는데, 이것이 유용성을 목표로 경제성과 효율성을 추구하는 현대 디자인의 주된 흐름이었다. 그런 흐름이 본격화된 중심에 마르셀 브로이어가 재직했던 바우하우스가 있었던 것이다.

만약 파이프를 만드는 기술이 없었다면, 대량생산된 금속 파이프가 없었다면 이 혁신적인 의자는 만들어지지 못했을 것이다. 이후 이 의자는 바우하우스의 이념을 상징하는 디자인이 되었으며, 디자인은 산업에 의해 만들어지는 것, 기술에 의해 발전되는 것으로 바라보는 관점이 이 의자를 증거로 공고히 자리 잡게 되었다.

이 의자에 사용되었던 공업적 재료는 이후로 거의 모든 디자인에 도입되었고, 많은 디자인은 더 이상 고전적인 이미지에 고착되지 않게 되었다. 그리고 대부분의 디자인은 기능성이나 경제성을 주된 목표로 현대적인 스타일을 추구하게 된다. 마르셀 브로이어의 바실리 체어는 그런 점에서 교향곡의 지휘자 같은 역할을 했다고 할 수 있다. 당시에는 너무나 혁신적이어서 감히 세상에 내놓지는 못했지만, 그렇기 때문에 오히려 후대의 디자인 흐름을 지휘하는 중심적인 디자인이 되었다.

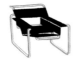

마르셀 브로이어 Marcel Breuer (1902~1981)

헝가리의 소도시 페에치에서 태어났다. 원래는 화가가 되기 위해 1920년에 빈에 갔었으나, 발터 그로피우스(Walte Gropius)가 교장으로 있던 바우하우스에서 디자인 교육을 받았다. 바우하우스를 졸업한 뒤 1924년에 바우하우스의 교수가 되었다. 1928년 베를린에서 사무실을 열었는데, 2차 대전 직전에 나치를 피해 영국으로 갔다가 다시 미국으로 갔다. 그때 발터 그로피우스의 추천으로 하버드 대학교의 건축과 교수로 자리를 잡는다. 그 이후 필립 존슨(Philip Johnson)과 같은 미국의 현대 건축을 이끈 건축가들을 많이 배출했다. 교육자로서 능력이 아주 뛰어났다. 1941년에는 그로피우스와 함께 뉴욕에 건축회사를 설립하고 수많은 건축 프로젝트를 진행하면서 미국의 건축을 이끌었다.

Behind Story

마르셀 브로이어가 개척한 스테인리스스틸 파이프 재료의 효과는 곧바로 동시대의 다른 디자이너들에게도 큰 영향을 미쳤다. 많은 디자이너가 이 재료를 활용하여 의자를 디자인했는데, 미스 반 데어 로에Mies van der Rohe 같은 거장도 이 파이프로 많은 의자를 디자인했다. 컨틸레버 체어Cantilever Chair도 그중 하나였다. 이 의자를 보면 마르셀 브로이어의 영향을 금방 느낄 수 있다. 다만 그의 의자와 다른 점은 구조가 매우 단순화되었다는 것이다.

바실리 체어는 직경이 작은 스테인리스스틸 파이프를 여러 개 결합하여 체중을 버티는 구조였는데, 컨틸레버 체어는 직경이 좀 더 큰 스테인리스스틸 파이프를 사용하여 의자의 구조를 대폭 단순화시켰다. 그런 과정에서 눈에 띄는 특징은 의자의 바닥 부분에서 빠져나온 파이프가 둥글게 아래로 휘면서 다리가 되는 구조이다. 체중이 실리는 부분에서 파이프가 둥글게 휘어지며 다리가 만들어지다 보니, 이 둥근 부분이 일종의 스프링이 되어서 앉는 사람에게 부드러운 탄력을 제공한다. 바실리 체어보다 형태가 훨씬 단순화되어 경제성과 가공성에서도 뛰어나지만, 파이프의 탄력을 통해 앉는 사람에게 편안하고 부드러운 느낌을 주기 때문에 기능적으로는 더 뛰어나다. 재료나 구조를 단순화하면서도 기능적으로는 더 많은 이점을 끌어내는 솜씨가 역시 거장답다.

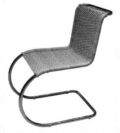

미스 반 데어 로에의 켄틸레버 체어, 1927

현대성 속에 새겨진 고전주의

바르셀로나 체어

Barcelona Chair
(1929)

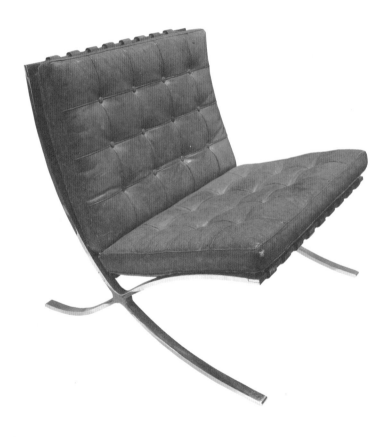

오래된 것이 주는 아름다움이 있다. 비닐 포장을 다 벗겨내지 않은 새 차 시트의 신선한 공장 냄새와 티끌 하나 없는 청결한 표면이 주는 상큼한 느낌도 아름답지만, 세월이 두텁게 코팅된 표면의 거친 듯 부드러운 느낌과 낡았지만 튼튼한 뼈대가 주는 아름다움은 차원이 다르다. 새것의 청순한 아름다움은 금방 쇠퇴하지만, 오래된 것의 아름다움은 시간이 지날수록 가치를 더한다. 무엇보다 오래된 것이 주는 아름다움은 보는 사람을 더없이 편하게 만들어 준다.

그러나 오래되었다고 해서 무조건 다 아름다운 것은 아니다. 오래된 것이 그 오래됨에만 그칠 때는 그만큼 추해진다. 인간도 그런 인간은 '꼰대'라고 불리면서 사회적인 비난을 받지 않는가. 오래된 것은 그것이 끊임없이 새로워질 때 진정 아름다워진다. 적어도 새로운 것에 걸림돌이 되지 않아야 한다. 20세기 독일을 대표하는 건축가 미스 반 데어 로에Mies van der Lohe의 바르셀로나 체어를 보면 차가운 표면의 현대적인 디자인 속에서도 오래된 아름다움이 실현될 수 있다는 것을 발견하게 된다.

미스 반 데어 로에는 1929년 스페인 바르셀로나 박람회를 위한 독일관 설계를 의뢰받았다. 20세기 전반기를 벗어나지 못했던 시대였지만, 미스 반 데어 로에는 역사에 남을 만한 건물을 디자인했다. 또 그는 이 건물에 딱 어울리는 소파도 같이 디자인했는데, 이것이 바로 바르셀로나 체어이다. 이 의자는 독일관 건물 못지않게 역사에 길이 남는 명작이 되었다.

바르셀로나 체어는 의자라기보다 소파에 더 가까워 보이는데, 소

파의 모양은 요즘 말로 표현하자면 이종 교배적이다. 오래된 고전적 느낌을 주는 쿠션 부분과 현대적인 느낌을 주는 금속 구조가 서로 강한 대비를 이루면서 결합되어 있기 때문이었다. 좀 더 구체적으로 살펴보면, 두툼하고 어두운색의 가죽으로 만들어진 등받이와 쿠션 부분은 그리 낯설지 않은 모양이다. 볼륨감 있는 입방체 구조의 스펀지를 앤티크한 가죽으로 커버한 모양은 오래된 가구에서 자주 볼 수 있는, 고전주의적인 분위기를 가득 품고 있다. 가죽 표면 아래로 느껴지는 푹신한 느낌과 수많은 세월이 스쳐 간 듯한 가죽 표면은 당장 바로크나 로코코 시대를 불러들이는 바가 있다. 이 소파에서 쿠션 부분은 영광스러운 과거를 향해 있다. 미스 반 데어 로에는 이 등받이와 쿠션 부분에서는 전통과 역사를 표현하려 한 것 같다.

그런데 쿠션이 들어간 부분을 빼고 난 나머지 부분은 기존의 소파와는 완전히 다른 구조로 만들어졌다. 먼저 기존의 소파 모양에서 등받이와 쿠션만 빼고는 모두 없애버렸다. 나무로 된 팔걸이 같은 것도 생략되었고, 쿠션을 받쳐 주는 육중한 나무 구조물도 모두 제거되어 있다. 옛날 소파에서 등받이와 쿠션만 떼어 놓은 것처럼 보인다. 그래서 어찌 보면 털을 깎아 놓은 양처럼 앙상하고 우스꽝스러워 보일 수도 있다. 이렇게 몇백 년 동안 내려오던 소파의 육중한 구조물들을 모두 제거할 수 있었던 것은 등받이와 쿠션 부분을 지지하고 있는 X자 모양의 간소한 금속 구조물 때문이다. 미스 반 데어 로에의 이 의자가 현대 가구 디자인 역사에 길이 남는 명작이 된 것이 바로 이 구조물의 덕이라고 해도 과언이 아니다.

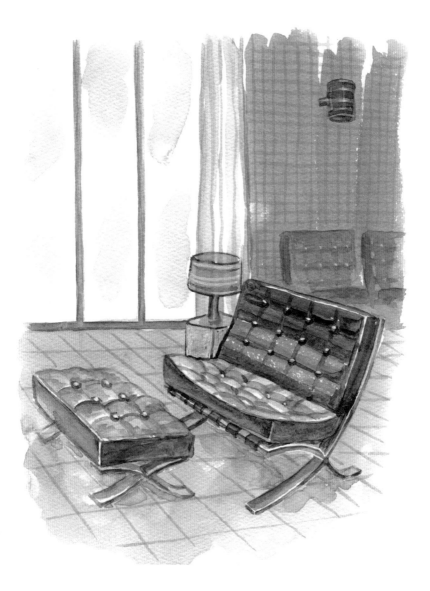

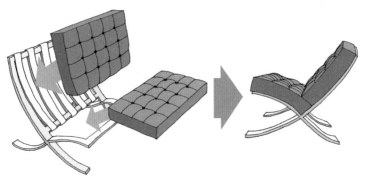

가죽 쿠션과 스테인리스스틸 다리로 이루어진 의자의 구조

철에 탄소를 첨가하면 강철이 되어 막강한 강도를 얻게 된다. 비율만 잘 잡아 주면 녹이 슬지 않는 스테인리스스틸이 된다. 이 소파의 아랫부분은 강철로 만들어졌기 때문에, 크기가 작아도 의자의 무게와 이 의자에 앉는 사람의 무게를 버티는 데에 아무런 문제가 없다. 이 작은 강철 구조가 기존의 소파에서 손이 많이 가고 부피를 많이 차지하고 있던 구조물들을 완벽하게 대신하고 있는 것이다. 강철이 가진 적당한 탄력성은 이 의자의 편안함을 높여 준다. 게다가 이 부분은 형틀에 부어서 쉽게 대량생산할 수 있기 때문에 경제적이다.

크롬도금chromium plating한 표면의 번쩍이는 질감과 단순한 구조는 가죽으로 이루어진 부분의 고전적인 이미지와 강렬한 대비를 이루며, 이 의자의 단순하면서도 기계적이며 현대적인 인상을 강화한다. 이 소파의 다소 고리타분할 수 있는 이미지를 완전히 새롭게 탈피시켜 주는 것이다. 이전까지는 이렇게 전통적인 스타일과 현대적인 스타일이 하나의 디자인에 융합된 경우는 찾아볼 수 없었다.

입체감이 두툼한 소파의 가죽 부분과 선의 특징이 강한 다리 부분이 조형적으로 대비되고 있는 것도 주목할 만하다. 조형적으로 보면 이 의자 안에서는 입체적 형태와 선의 형태, 즉 3차원적 형태와 1차원적 형태가 대비되고 있다. 이렇게 매우 교과서적인 형태의 대비를 이루고 있기 때문에 이 의자는 조형적으로 매우 강한 인상을 준다. 의자의 형태는 심플하지만, 이 안에 있는 수많은 가치가 격렬하게 대비를 이루거나 조화를 이루면서 매우 복합적인 조형미를 보여 준다. 하나의 조각품으로도 손색이 없다.

미스 반 데어 로에는 현대 건축의 거장으로 칭송받는 건축가였지만 현대적이지 않은 것들, 특히 고전주의에 대한 적대적인 태도를 취하며 건축을 했던 사람이었다. 하지만 그가 이 소파에서 보여 준 전통성과 현대성의 조화를 보면, 그의 디자인이 기능주의나 현대성만을 향하지는 않았으며, 고전주의에 대한 깊은 이해와 존중이 있었다는 것을 발견할 수 있다. 거장답게 매우 깊은 자기 세계를 가지고 있었던 것 같다. 간단한 의자 하나일 뿐이지만, 이 안에 이처럼 많은 이야기를 새겨 넣은 그의 솜씨는 거장의 이름이 허울이 아님을 입증한다.

플라스틱의 시대에 접어든 게 오래전이다 보니 이제는 이 번쩍거리는 크롬도금 강철이 첨단이라기보다는 고전이라는 이름에 더 가까워 보인다. 그런데도 이 의자는 여전히 참신하고 시대를 앞서가고 있는 것 같다. 처음 만들 때부터 첨단에만 기대지 않고 고전적인 이미지를 적극적으로 인용했기 때문이다. 만일 이 의자가 소재나 구조

에 있어서 첨단의 이미지만 지향했었다면, 많은 시간이 지난 지금의 시선에는 낡아도 한참이나 낡아 보였을 것이다. 이 디자인에서 소파의 전통적인 구조는 시간이 지나도 낡아 보이지 않게 하기 위해 도입된 중요한 요소였다. 이것을 '낡은 것의 새로움'이라고 해도 무리가 아닐 듯싶다.

미스 반 데어 로에 Mies van der Lohe (1886~1969)

현대 기능주의 건축의 거장. 독일의 아헨에서 출생해서 석조장이었던 아버지 밑에서 일하면서 직업학교를 졸업했다. 건축 공사장에서 견습공으로 일하면서 실무를 배우다가 베를린으로 가 피터 베렌스(Peter Behrens)의 건축사무실에서 일했다. 이후 독립하여 현대적인 형태의 건축을 하면서 독일에서 명성을 얻었다. 1930년에는 나치의 탄압을 받고 있던 바우하우스의 교장이 되었고, 2차 세계대전 직전에 미국으로 건너가서 일리노이 공대에서 건축과 교수가 되었다. 2차 세계대전 이후 미국이 세계 최고의 강대국으로 부상하는 흐름을 타고 기능주의 건축의 대가로 세계를 주도했다.

Behind Story

미스 반 데어 로에는 많은 가구를 디자인했지만, 건축가로서 엄청난 명성을 얻었다. 1차 세계대전 이후 1927년에 독일 정부의 의뢰로 슈투트가르트의 바이젠호프 주거단지^{Weissenhofsiedlung} 건설 책임자가 되어 당시로써는 실험적이었던 현대 건축 단지를 성공적으로 완성했다.

이 주거단지 설계에는 당대에 가장 아방가르드 했던 17명의 건축가가 참여했는데, 이후 이 주거단지의 건축양식은 현대적인 주거의 표준이 되어 전 세계에 영향을 미친다. 미스 반 데어 로에가 설계한 아파트는 지금 봐도 매우 친숙한데, 당시로써는 보지도 듣지도 못한 최신의 주택이었다.

나치의 독재를 피해 미국으로 건너간 미스 반 데어 로에는 미국이라는 거대한 그릇에 맞는 기능주의 건축을 많이 했는데, 뉴욕에 건설된 시그램^{Seagram} 빌딩이 대표적이다. 지금 보면 도심지에서 흔히 볼 수 있는 빌딩 스타일인데, 당시에는 고층 빌딩을 철골과 유리로만 단순하게 건축한 경우가 없었다. 이 빌딩은 그 안에 담긴 건축 이념도 매우 출중했지만, 가장 값싸고 빠르게 지어진 고층 빌딩으로서 큰 명성을 얻었다. 그 이후로 미국 국내는 물론, 전 세계에서 이 빌딩 양식을 적극적으로 받아들여서 국제 양식^{International style}을 이루게 된다.

◀◀ 바이젠호프 주거단지,
1927
◀ 뉴욕에 있는 시그램 빌딩,
1958

기계적 외형에 담긴 귀족적 아름다움

라운지 체어

LC4 Chair
(1929)

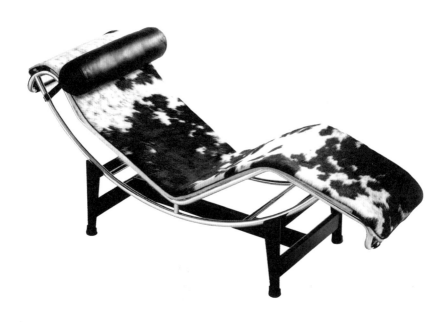

한 사람이 평생 한 일이 하늘의 별처럼 찬란한 빛을 발하는 경우를 보면 같은 인간으로서 경외감도 느끼지만, 그런 차원에 도달하지 못하는 스스로를 돌아보며 삶의 의지를 다시 불태우기도 한다. 이 세상에는 수없이 많은 건축가나 디자이너가 있지만, 프랑스의 르 코르뷔지에^{Le Corbusier} 같은 사람은 지금까지도 하늘의 별처럼 밝은 빛을 우리에게 비추며 삶의 의지를 고취하게 만든다.

르 코르뷔지에는 20세기 현대 건축의 길을 열었던 3대 거장 중의 한 사람으로 꼽히는데, 3대니 10대니 하는 순위 매김이 이 사람이 남겨 놓은 건축물 앞에서는 그리 큰 의미를 갖지 못한다. 20세기 전반에 주로 활약했던 르 코르뷔지에는 동시대에 활약했던 독일의 건축가들과는 달리 예술적이고, 건축의 본질을 건드리는 기념비적인 건축물들을 많이 남겼다. 그의 건축물은 사람이 사는 기능적인 공간만을 지닌 딱딱한 무생물이 아니었다. 보는 사람의 삶을 보듬어 안고, 살아가는 순간들을 기적 같은 감동으로 받아들이게 만드는 하나의

르 코르뷔지에의 걸작
롱샹성당의 감동적인
실내, 1950~4

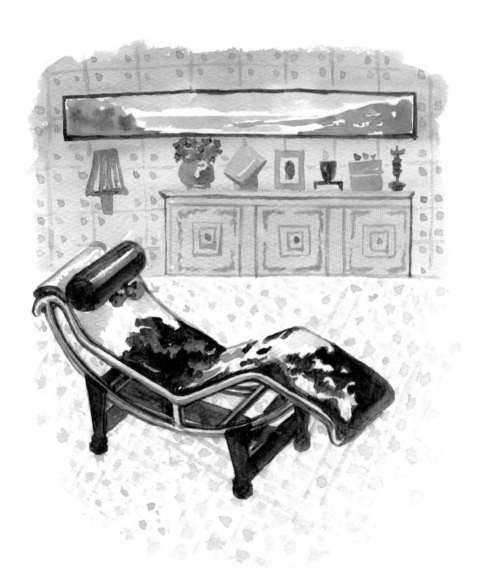

유기체와 같은 것이었다. 1980년대 이후 20세기 중반까지의 모더니즘 건축들이 포스트모더니즘 건축의 집중 공격을 받으며 역사의 퇴물로 사라져 갈 때도 그의 건축은 털끝 하나도 상하지 않았고, 지금까지도 세계적으로 사랑 받고 있다. 그의 건축은 이제 건축의 순례지가 되었고, 역사상 그 어떤 건축가보다도 많은 관심과 사랑을 받고 있다. 이제 그의 건축은 단지 건물이 아니라 세계적인 문화 유적이 되어가고 있는 느낌이다.

그는 자신이 설계한 건물과 함께 그 안에 들어가는 가구들도 디자인했다. 그중에는 디자인 역사에 길이 남을 만한 걸작들이 많은데, '라운지 체어' 같은 디자인이 대표적이다.

라운지 체어는 그냥 보기에 의자라는 이름을 의심하게 만든다. 의자라기보다 침대에 가깝기 때문이다. 몸 전체를 커버할 만큼 긴 평면이 몇 번 꺾어져 있는 구조여서 앉은 것도 아니고 누운 것도 아닌 상태로 몸을 맡기게 되어 있다. 이 위에 눕다시피 몸을 올려놓으면 이 세상에서 가장 편안한 자세를 취하게 될 것 같다. 목이 닿는 부분에는 베개 모양의 쿠션이 있어서 조형적으로도 아름답지만 인체공학적으로도 몸을 아주 편안하게 해 줄 것 같다.

의자를 좀 더 자세히 보면 전체 구조가 파이프로 되어 있다. 앞서 살펴본 마르셀 브로이어의 의자에 사용되었던 재료이다. 그런데 몸을 뉘는 바로 아랫부분을 보면 파이프가 둥글게 휘어져서 연결되어 있는 것이 눈에 띈다. 마치 설치미술 같은 구조인데, 이 둥근 파이프 모양은 그 아래의 스탠드 같은 구조물 위에 얹혀 있다. 둥글게 파이

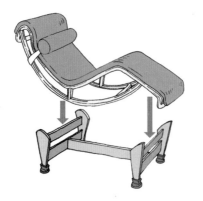
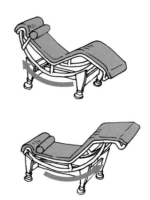

의자의 구조와 각도의 조절

프가 휘어진 것은 멋있게 보이기 위해서가 아니라 스탠드 구조 위에서 의자가 여러 각도로 슬라이딩 될 수 있도록 한 디자인이다. 긴 의자를 슬라이딩해서 어떨 때는 편안한 소파로 쓰고, 어떨 때는 편안한 침대로 쓸 수 있다. 간단한 구조이지만 그 효용은 매우 다양하다. 르 코르뷔지에의 말처럼 이 의자는 기계처럼 모든 것이 효율적으로 착착 맞아떨어지게 만들어졌고, 의자 하나로 매우 다양한 기능을 수행할 수 있게 디자인되었다.

　스테인리스스틸 파이프와 합리적인 기능성에 의해 만들어진 의자이긴 하지만, 이 의자는 효용성을 넘어서는 가치에까지 이르고 있다. 번쩍거리는 금속 파이프와 그 위를 덮고 있는 가죽의 대비는 귀족 시대의 금속 장식과 럭셔리한 가죽 용품을 은유하면서 시각적으로 강한 인상을 만들고 있다. 비스듬히 눕게 되어 있는 의자의 구조는 로마 시대나 중세 귀족들의 다소 거만한 포즈를 연상시키면서 고

전적 럭셔리함을 은유적으로 환기시킨다. 몸의 각도에 맞추어서 지그재그로 휘어진 파이프의 각도는 촉각적인 편안함을 시각적으로도 충분히 느끼게 해 준다. 강철 파이프가 휘어진 포인트들은 엉덩이와 허리가 꺾어진 각도를 그대로 보여 준다. 보는 것만으로도 누웠을 때의 편안함이 몸에 촤 감겨들어 오는 이유이다. 구조만 보면 대단히 기하학적이고 기계적인 것처럼 보이지만, 이 의자의 비례나 구조가 지닌 아름다움은 기계적인 차가움이나 강철의 딱딱함을 멀리 벗어던진다.

머리 부분에 부착되어 있는 둥근 베개 모양의 쿠션이 가진 중층적인 역할도 빼놓을 수 없다. 이 부분은 의자의 전체 모습에 활기와 변화를 불어넣는 중요한 역할을 하면서도, 인체공학적으로는 베개와 같은 역할을 한다. 편안함에 있어서도 이 부분은 필수적이다. 몸을 편안하게 받쳐 주는 의자의 평면적인 면과 함께 이 베개 모양 부분은 대비감을 자아내며 의자 전체의 조형미를 완성한다. 바로 이 부분에서 귀족 시대의 침구를 연상시키기도 한다. 만약 이 의자에서 이 부분이 없었다면 전체적으로 매우 기계적이고 딱딱한 모양의 의자가 되었을 것이다. 수묵산수화에서 흔히 말하는 화룡점정이란 말이 바로 이럴 때 쓰는 말이다. 르 코르뷔지에는 이 둥근 원기둥 형태 하나로 건조한 금속 재료 위에 따뜻한 편안함을 안착시켰고, 의자 전체에 예술적 온기와 귀족적 아름다움을 불어넣었다.

이 의자의 가장 중요한 특징으로, 그 어떤 비평적 분석 이전에 아우라 가득한 이 의자의 강렬한 존재감을 들지 않을 수 없다. 이 의자

가 세상에 등장한 지도 꽤 많은 시간이 지나서 당장 박물관 한 쪽에 자리 잡아도 전혀 이상할 것이 없다. 그렇지만 현대성과 고전성을 두루 갖추고 있는 데에서 우러나는 무거운 존재감은 시간의 흐름에도 전혀 흔들림이 없다. 언제 보아도 이 의자는 앉아 보고 싶은 마음을 굴뚝같이 일어나게 만드는 강렬한 매력으로 다가온다.

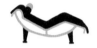

르 코르뷔지에 Le Corbusier (1887~1965)

20세기 현대 건축의 가장 위대한 거장으로 일컬어진다. 스위스 출신이며, 어릴 때 미술선생님의 권유로 건축을 하게 되었다. 유럽 전역을 여행하고 나서 파리에 정착한 뒤 건축 관련 저서와 잡지 등에 기고를 했다. 필명이었던 르 코르뷔지에를 사용하면서 1922년부터 사촌인 피에르 잔느레와 건축 작업을 했다. 2차 세계대전 직전 걸작 사부와 빌라(Villa Savoye)를 설계해 현대 건축에 큰 족적을 남겼고, 2차 세계대전 이후부터는 '위니테 다비타시옹'과 같은 주상복합아파트, '롱샹성당' 등의 걸작들을 내놓으며 공간적 감동을 지향하는 자신의 건축 세계를 완성했다.

Behind Story

라운지 체어 LC4의 이미지는 털이나 가죽과 같은 럭셔리한 재료들과 만나면 다소 단순하며 기계적이었던 이미지에서 귀족적인 면모가 더 배가 된다.

밝은색의 털과 검은색 가죽 베개로 이루어진 라운지 체어 LC4는 단순하면서도 귀족적인 면모를 보여 준다. 금속성의 기하학적인 구조에 털 질감이 대비되어 의자 전체에 부드럽고 따뜻한 느낌이 더해졌고, 의자가 더없이 풍성한 귀족적 아름다움을 갖게 되었다. 이런 의자라면 베르사유궁전에 자리 잡고 있어야 할 것 같다. 검은색 가죽으로 된 의자에 비해서 여성적인 품격이 더 강조되어 있다.

당나귀 가죽으로 만든 LC4는 자연스러우면서도 역동적인 얼룩과 동물성이

밝은색의 털과
가죽 베개로 이루어진
라운지 체어 LC4

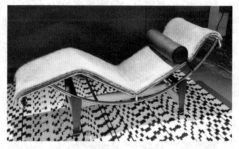

당나귀 가죽과
가죽 베개로 이루어진
라운지 체어 LC4

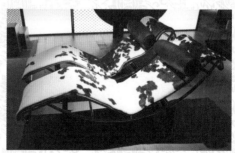

잔뜩 느껴지는 질감으로, 고급스러우면서도 활동적인 귀족 미가 잘 표현되어 있다. 가공되지 않은 듯한 가죽이 귀족들의 게임이었던 사냥을 암시하면서 원초적이면서도 동물적인 고급스러움을 잘 표현하고 있다. 거기에 검은색 베개와 금속 파이프의 공업적 이미지가 대비되어서 매우 강렬한 이미지를 만들고 있다. 현대와 중세와 원시가 하나로 어울린 듯한 느낌이다.

이처럼 라운지 체어 LC4는 몸체를 덮는 소재에 따라 다양한 이미지로 표현되며, 의자를 넘어서서 집안을 장식하는 조각품으로서도 모자람이 없다.

그런데 아무래도 이 의자는 르 코르뷔지에의 명작 사부와 빌라^{Villa Savoye}에 놓았을 때 가장 빛을 발하는 것 같다. 르 코르뷔지에의 20세기 상반기 걸작으로 알려진 사부와 빌라는 공간을 중심으로 한 르 코르뷔지에의 건축적 세계가 잘 표현되어 있다. 바깥에서 건물을 보면 입방체 모양으로 되어 있는 평범한 현대 건축물로 보이지만, 안에 들어가면 바깥에서는 상상할 수 없는 개방적인 공간이 나타난다. 특히 2층의 거실이 이 건물에서 가장 돋보이는 중심인데, 이곳에는 르 코르뷔지에가 디자인했던 LC 시리즈의 의자들이 놓여 있어서 아주 인상적이다. 2층의 개방적인 거실에 놓여 있는 LC4의 모습은 르 코르뷔지에의 손길을 그대로 간직한 채 영원한 시간 속에 잠들어 있는 것 같다. 두툼한 시간의 무게를 견디어낸 가죽의 질감이 르 코르뷔지에를 추모하게 한다.

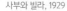
사부와 빌라, 1929

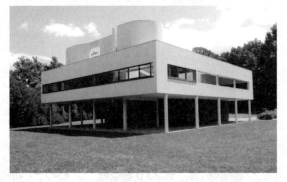

당나귀 털가죽으로 마감된 LC1도 반갑게 맞이해 준다. 단순한 모양이지만 LC 시리즈의 첫 작품답게 파이프 소재와 가죽으로 이루어진 기능주의적인 구조가 앞으로 나올 시리즈들의 모습을 미리 예견하고 있다.

개방적인 공간 안에 앉아 있는 LC2는 애플의 스티브 잡스가 좋아했던 의자 LC3의 원형으로, 구조는 입방체로 딱딱해 보이지만 앉았을 때 가장 편안한 의자이다. 금속 파이프로 만들어진 입방체 틀 안에, 역시 사각형 모양의 쿠션들이 여러 개 들어가서 소파가 되는 구조이다. 독특한 디자인 감각을 보여 주는데, 앉았을 때 금속 파이프 구조에서부터 소파에 이르기까지 몸이 이중으로 감싸 안아지기 때문에 매우 편안하다.

다른 어느 곳보다 르 코르뷔지에의 손길로 만들어진 건물 안에 놓여 있는 그의 가구를 만나는 것은 몹시 가슴 벅찬 일이다. 그가 이 세상을 떠난 지 오래되었지만, 그의 걸작 건축물 속에서 그의 걸작 가구들이 여전한 모습으로 자리 잡고 있는 것을 보면서 영원한 그의 디자인 세계에 경의를 표하게 된다.

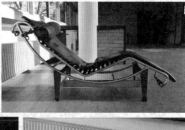

사부와 빌라 2층 거실에 놓여 있는 LC4 ▶
당나귀 가죽으로 마감된 LC1 ▼
가장 편안한 의자 LC2 ▼▶

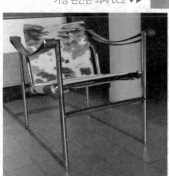

플라스틱 의자의 조상

팬톤 체어

Panton Chair
(1960)

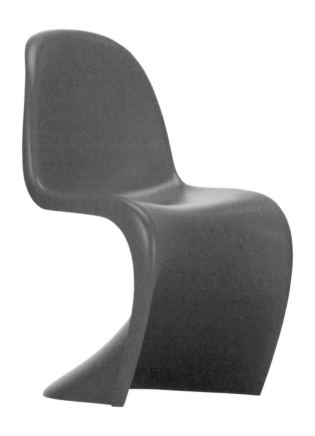

너무나 익숙해서 고만고만하게 보았던 것들이 알고 보면 대단한 가치를 가지고 있는 경우를 종종 본다. 한류 열풍 때문에 외국과 비교되다 보니 그런 것들이 우리 주변에서 더욱 많이 발견된다. 예를 들면, 수도꼭지에서 석회가 없는 물이 나온다는 사실이나 평범해 보이는 우리의 지하철이 세계 최고로 청결하다는 것, 우리가 흔하게 먹는 음식인 치맥이나 떡볶이 등이 세계적인 맛을 가지고 있다는 것 등이다. 그렇게 우리 주변에서 재발견되는 것들을 통해 우리는 별것 아닌 것으로 보이는 삶의 가치를 새롭게 재조명하게 되고, 무엇을 위해 살아야 할지에 대해서도 많은 지혜를 얻게 된다.

디자인에도 그런 경우가 적지 않다. 플라스틱으로만 만들어진 팬톤 체어도 그중 하나이다. 팬톤 체어라는 이름은 낯설겠지만, 이 의자의 모사품들이 흔해서 어디서 많이 본 듯한 느낌이 들 것이다. 하지만 이 낯설지 않은 모양의 플라스틱 의자에 담긴 가치는 익숙한 정도와는 좀 다르다. 그것을 이해하기 위해서는 먼저 플라스틱에 대해 좀 짚고 넘어갈 필요가 있다.

요즘 플라스틱은 환경오염의 주범으로 찍혀 매우 곤란한 처지에 놓여 있지만, 주변을 둘러보면 플라스틱이 사용되지 않은 물건이 거의 없을 정도로 현대인들은 플라스틱 세상 속에서 살고 있다. 플라스틱의 가장 중요한 특징은 대량생산이 용이하고, 값이 싸다는 것이었다. 이전까지 대량생산은 열에 녹는 금속을 중심으로 이루어졌다. 그런데 금속은 가공하기가 쉽지 않고, 만들 수 있는 형태에 제약도 많았다. 재료의 수급이나 가격도 문제였을 뿐만 아니라 무거웠다.

이에 비하면 플라스틱은 환상적인 재료였다. 일단 플라스틱은 석유에서 만들어지므로 재료를 확보하는 것이 어렵지 않았다. 플라스틱은 화학적인 처리를 통해 만들어지기 때문에 금속보다 단단한 것에서부터 열에 강한 것, 유리처럼 투명한 것 등 필요한 것들을 거의 모두 만들어 낼 수 있는 재료이다. 또한 플라스틱은 액체 상태에서 경화되기 때문에 형틀에 부어 어떤 형태로든 대량으로 찍어 낼 수 있고 색깔도 마음대로 구현할 수 있다. 무엇보다 그 효용에 비해 가격이 너무나 저렴하다. 플라스틱은 현대 문명을 만든 마법의 소재라고 해도 과언이 아니다.

플라스틱의 장점은 기능적이고 경제적인 부분에만 국한되지 않는다. 많은 사람이 놓치고 있지만, 플라스틱이 현대문명에 가져다준 가장 중요한 문화적 혜택은 바로 '청결함'이었다. 금속 형틀에 의해 사출되기 때문에 플라스틱 표면은 유리처럼 깨끗하다. 그래서 플라스틱으로 채워진 우리의 생활공간도 자연히 청결해질 수밖에 없었다. 20세기 중반기까지만 하더라도 고도로 발달한 첨단 문명의 깔끔하고 청결한 이미지는 금속이 대변했지만, 이후로는 플라스틱이 대신하고 있다.

1960년, 덴마크의 디자이너 베르너 팬톤Verner Panton에 의해 세상에 선보였던 팬톤 체어는 그렇게 플라스틱이 산업사회에서 일상화되는 흐름의 한가운데에서 만들어졌다. 플라스틱의 특징을 잘 이해했던 팬톤은 하나의 구조가 다리도 되고, 등받이도 되고, 앉는 바닥도 되는 플라스틱 의자를 세상에 내놓았다. 하지만 플라스틱 기술이

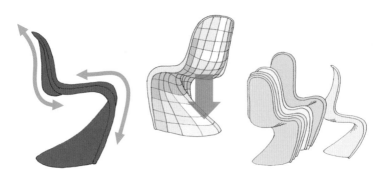

의자로서의 기능성과 조형미가 잘 구현된 팬톤 체어의 구조와 적층성

흡족한 수준에 이르지 못했던 당시에는 애로사항이 많았다고 한다. 플라스틱의 질이 좋지 않아서 체중을 지탱하기 위해서는 매우 두껍게 만들어야 했는데, 그렇게 만들면 무거워서 사용하기 어렵고 생산하기도 어렵다는 문제가 있었다. 그래서 초기에는 유리섬유로 강화한 플라스틱으로 의자를 만들기도 했는데, 제작이 어렵고 그만큼 단가도 올라갔기 때문에 대량생산에 문제가 많았다. 그럼에도 이전의 나무나 금속으로 만들어진 의자에 비해서는 이점이 많았다. 이후 플라스틱 소재가 꾸준히 개발되어감에 따라 물성이 더 좋은 소재로 대체되었고 제조 기술도 비약적으로 발전되었다. 결과적으로 더 얇고, 가볍고, 탄력성 있고, 무엇보다 싼값으로 플라스틱을 만들 수 있게 되었다.

팬톤 체어의 탄생 이후로 싼 가격에 편하게 사용할 수 있는 플라스틱 의자들이 우후죽순 만들어졌고, 지금은 편의점에서까지 비슷한 의자들을 볼 수 있게 되었다. 이렇다 보니 현재 플라스틱 의자의

가치나 존재감은 중국음식점의 나무젓가락만큼이나 미미해져 있는 것 같다.

놀라운 사실은 팬톤 체어의 소재가 계속 더 좋은 것으로 바뀌어 왔음에도 지금까지 디자인은 바뀌지 않았다는 것이다. 보통 소재가 바뀌면 형태나 구조도 바뀌고, 유행이 바뀌면 그에 따라 디자인이 바뀔 수밖에 없다. 이는 팬톤 체어가 디자인적으로 이미 시작 단계에서부터 완벽했다는 것을 말해 주는 동시에 여전히 최고의 명품 플라스틱 의자로 대접받고 있음을 말해 준다.

이 의자의 디자인에는 기능적인 장점을 넘어서는 특별한 가치가 있다. 우선 이 의자의 3차원 곡면은 생산의 유리함을 넘어서서 콘스탄틴 브랑쿠시나 헨리 무어 같은 현대 조각가들의 작품 못지않게 아름답다. 플라스틱으로 만들어진 의자라서 그렇지 이 의자의 곡면에 구사된 디자이너의 조형적 솜씨는 당대의 조각적 수준을 능가하고 있다. 이 의자의 곡선은 쉽게 만들어질 수 있는 수준이 아니다. 팬톤은 이 의자의 형태가 의자에 앉는 사람의 몸매를 표현한 것이라고 말하기도 했다.

이 의자의 형태에 담긴 또 하나의 중요한 가치는 기능적인 측면에 있다. 의자를 이루는 곡면 구조는 그저 아름답기만 한 게 아니라 사람이 앉았을 때 체중을 의자 전체에 고루 분산하여 의자가 파손되거나 넘어지지 않도록 한다. 그러면서도 앉았을 때의 편안함을 놓치지 않는다. 게다가 기존의 의자를 구성하고 있던 등받이, 바닥, 다리 등의 요소들이 하나의 유기적인 곡면 구조에 모두 융합되었다는 사

실도 넘어갈 수 없다. 플라스틱은 어떤 형태라도 어렵지 않게 대량 생산을 할 수 있기는 하지만, 그중에서도 이렇게 단순하고 부드러운 곡선을 가진 형태는 금형으로 찍어내기에 가장 유리하다. 플라스틱으로 생산하려면 한 번에 찍어낼 수 있는 형태라야 하는데, 그런 재료적 제약이 이 의자에서는 구조의 단순화를 낳았고, 그것이 엄청난 경제성과 기능성을 갖도록 해 주었던 것이다.

더구나 조각처럼 생긴 이 의자의 곡선은 같은 의자를 위, 아래로 여러 개 쌓아 부피감을 대폭 줄여 보관하기에도 아주 좋다. 지금이야 이렇게 적층하여 보관하기 좋게 디자인된 플라스틱 의자가 많지만, 플라스틱이 막 개발되기 시작했던 초기에 미리 보관의 효용성까지 고려해서 디자인되었다는 것은 참으로 놀라운 일이다.

이 의자는 색상을 다양하게 표현할 수 있다는 플라스틱의 장점을 살려 파란색과 빨간색 등 기존의 의자에서는 표현할 수 없었던 색상들을 과감하게 보여 주면서 등장했다. 그래서 당시 대중들의 인테리어 감각을 변화시키는 데에도 상당히 큰 영향을 미쳤다고 한다. 1960년 당시의 팝아트적인 분위기나 새로운 첨단 기술의 분위기를 선도하는 디자인으로서도 큰 역할을 했다.

플라스틱으로 만들어진 그저 평범한 의자로 보이지만, 이 안에는 현대 문명의 발자취와 뛰어난 기능성과 심미성, 지대한 문화적 기여 등 대단히 많은 가치가 녹아들어 있다. 이 의자는 디자인 역사의 한 페이지를 장식했으며 지금까지도 일선에서 활약하고 있는 영원한 명작이다.

선구적인 것들이 늘 그렇듯이 이 의자도 우여곡절의 역사가 있다. 이 플라스틱 의자는 1973년 오일 쇼크 이후 싸구려로 인식되었고, 반환경 제품으로 낙인이 찍히기도 했었다. 그래서 1978년에는 생산이 중단되었다가 1990년 비트라사에 의해 다시 생산되고 있다. 앞으로 편의점에서 플라스틱 의자를 본다면, 이 팬톤 체어를 생각하면서 플라스틱 의자 안에 들어 있는 역사적, 예술적 가치를 생각해 보는 것도 재미있을 것이다.

베르너 팬톤 Verner Panton (1926~98)

덴마크 디자이너로 코펜하겐 왕립예술대학을 졸업했고, 1950년대 초에는 유명한 건축가 아르네 야콥센(Arne Jacobsen) 밑에서 일했다. 그곳에서 팬톤은 제일 어리고 일을 못한다고 건축 일보다는 가구 디자인하는 일을 더 많이 시켰다고 한다. 이것을 계기로 가구 디자인을 주로 하게 되었고, 독립한 뒤에는 실험적이면서도 조형적인 가구 디자인을 많이 했다. 1956년부터 플라스틱 성형의자를 시도했지만 성공을 거두지 못했는데, 1967년에 비로소 팬톤 체어를 허먼밀러사에서 대량생산하게 된다. 이후로 혁신적인 플라스틱 의자를 계속 디자인하여 많은 명작들을 내놓았다. 그는 가구나 인테리어 디자인에서 고채도 색상을 많이 써서 깊은 인상을 남겼다. 이것은 당시 유행했던 팝아트의 경향이 반영된 것으로, 그는 디자인에서 팝아트를 주도하는 선구자로서의 역할을 했다.

Behind Story

이탈리아의 디자이너 알레산드로 멘디니는 팬톤 체어를 리디자인한 작품을 선보였다. 빨간색의 화려한 색채가 팬톤 체어의 대표적인 이미지인데, 멘디니는 팬톤 체어의 모양은 그대로 두고 군복을 연상시키는 무늬와 색을 넣어 완전히 정반대의 수수한 분위기로 이 의자를 재해석했다. 크게 두드러지는 점은 없지만, 팬톤 체어의 역사적 존재감이 멘디니가 리디자인을 할 만큼 크다는 것을 간접적으로 느낄 수 있다.

이탈리아의 디자이너 파비오 노벰브레는 '힘앤허 체어^{Him & Her Chair}'라는 이름의 플라스틱 의자를 선보였는데, 그냥 봐도 팬톤 체어와 연관성이 있어 보인다. 아닌 게 아니라 디자이너가 팬톤 체어에서 이 의자의 아이디어를 얻어서 디자인했다고 했다. 팬톤 체어가 사람의 앉은 모양을 응용했다고 했는데, 파비오 노벰브레는 사람의 모양을 그대로 옮겨놓았다. 남자의 누드인데 너무 사실적이어서 의자의 뒷면이라고 하기에는 좀 민망하다. 하지만 인체의 이미지가 흰색으로 되어 있어서 그리스, 로마의 고전주의 조각을 연상케 한다. 집 안이 아니라 박물관에 전시해 놓아야 할 것 같다. 어떤 형태든 만들 수 있는 플라스틱의 특징을 아주 잘 살린 의자이다. 한낱 의자에서 이런 조각 작품 같은 예술성을 얻을 수 있다는 것이 참으로 놀랍다. 이 의자를 보면 금속 형틀을 깎는 기술이 이런 조각의 형태까지 만들 수 있을 정도로 발전되었다는 것을 알 수 있다. 모양은 고전적이지만 배후에 첨단 기술이 있었기 때문에 가능한 디자인이다. 첨단 기술을 역사적 전통으로 승화시키는 디자인 솜씨와 수준이 대단하게 느껴진다.

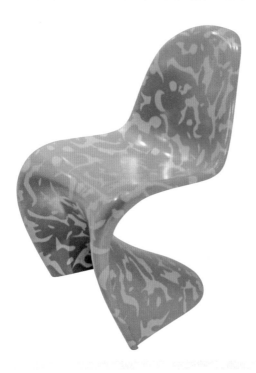

알레산드로 멘디니가
리디자인한 팬톤 체어,
1998

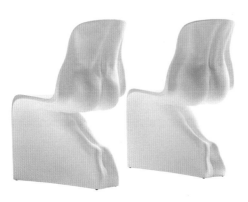

파비오 노벰브레의
힘앤허 체어, 2008

달걀을 닮은 의자

에그 체어

Egg Chair
(1957)

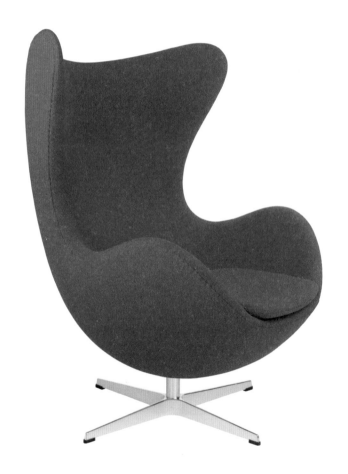

영국의 미술사학자 허버트 리드^{Herbert Read}는 디자인을 추상미술에 속한다고 말한 바 있다. 추상미술이라면 대단히 어려운 것 같지만, 몸 바깥의 사물을 그림이나 조각으로 표현하는 게 아니라 몸의 안쪽, 즉 생각이나 감정을 형상이나 색으로 표현하는 것이라고 보면 좀 더 쉽게 이해할 수 있다. 조형예술에서는 전자를 '구상미술'이라고 하고, 후자를 '추상미술'이라고 하여 구별하고 있다. 물론 이 두 가지 경향이 이편 저편으로 뚜렷하게 나뉘지는 않는다. 오히려 하나의 작품에 구상성과 추상성이 동시에 존재하는 경우가 더 많다.

살아가는 데에 필요한 것을 만드는 일과 관련된 디자인은 몸 바깥의 사물을 그대로 그리거나 만드는 일과는 거리가 멀다. 이런 이유로 허버트 리드는 디자인을 서둘러 추상미술로 분류해 버렸다. 하지만 디자인이 사물을 그대로 묘사하는 분야가 아니라고 해서 작가의 내면을 표현한 추상미술이라고 하기도 어렵다.

20세기 초의 기능주의 디자인들이 대체로 기하학적인 형태를 취했던 것은 몬드리안이나 러시아 아방가르드 작가들처럼 관념을 표현하는 과정에서 채택된 스타일이 아니라 기계로 제작하기 쉬운 형태였기 때문이다. 기능주의 디자인이 추상미술처럼 기하학적인 형태를 취한 이유는 순전히 생산방식 때문이었던 것이다. 금형이나 기계로 가공하면 대체로 기하학적인 형태로 만들어진다. 그러니 형태가 기하학적이라고 해서 모두 추상미술이라고 한다면 지금 을지로의 공업사에서 만들어지고 있는 모든 기계 제품도 추상미술이라고 해야 할 것이다. 그러므로 형태만 보고 디자인을 묻지도 따지지도

않고 추상미술로 분류하는 것은 올바르다고 할 수 없다.

또한 디자인은 몸 바깥의 사물들에 무심하지 않다. 실제로는 정반대이다. 디자인은 언제나 몸 바깥의 현실에 기반해서 움직이기 때문에 세상의 움직임에 대해 항상 민감하고, 그에 대해 적합한 대응을 하기 위해 끊임없이 노력한다. 구상미술처럼 사물 그대로를 표현하지는 않지만, 대신 세상이 직면하고 있는 문제가 무엇인지 살피고, 눈에 보이는 구체적인 형상 안에 들어 있는 구조 원리나 기발한 아이디어를 꿰뚫어 보면서 현실의 문제를 해결하는 데에 유용하게 활용하려 한다. 그것을 디자인 분야의 추상성이라고 해야 하지 않을까 싶다. 아르네 야콥센^{Arne Jacobsen}이 디자인한 에그 체어가 바로 그런 디자인적 추상성을 잘 보여 준다.

일단, 이 의자의 디자인은 좀 특이하다. 모양이 아니라 디자인에 담긴 경향이 그렇다는 것이다. 조형적인 접근 방식으로만 보면 이 의자는 추상미술보다는 구상미술에 더 가깝다. 달걀의 겉모양을 그대로 차용해서 만든 의자이기 때문이다. 세상에는 수많은 명품 의자가 있지만, 이처럼 달걀과 같은 특정 형태를 그대로 모방한 의자는 찾아보기가 어렵다. 의자 디자인에는 기능적인 요구 사항이 많이 반영되기 때문에 다른 사물의 모양만 그대로 차용해서 만들기가 힘들다. 물론 요즘 들어서는 달걀이 아니라 더한 것도 차용하고 있지만, 이 의자가 처음 등장했던 1958년 당시로써는 흔히 생각할 수 있는 접근이 아니었다.

이 의자를 거시적으로 보면 타원형이다. 둥근 달걀 모양을 지향

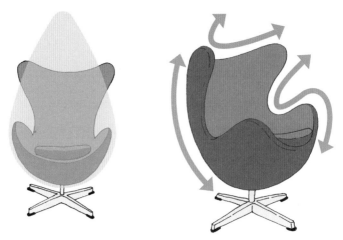

달걀의 구조를 응용했기 때문에 더 없이 부드럽고 우아한 느낌을 주는 에그 체어

하고 있다는 것을 알 수 있는데, 달걀 모양의 실루엣에서 의자 모양
과 관계 없는 부분만 떼어서 의자 모양을 만든 것처럼 보인다. 깨진
달걀 모양을 보고 이 의자의 아이디어를 얻었다는 것을 충분히 공감
할 수 있다. 달걀 모양이 가지고 있는 귀엽고 부드러운 이미지도 그
대로 반영되어 이 의자는 누구에게나 부드럽고 친근한 느낌을 준다.
의자에 앉는 사람을 둥글게 감싸는 곡면의 부드러운 동세는 이 의자
에 대해 어떤 부정적인 느낌도 주지 않으며, 이 의자의 아이덴티티
를 결정짓는다. 이 의자가 그렇게 오랜 세월 동안 빛바래지 않은 인
기를 누릴 수 있었던 데에는 달걀의 이미지를 가진 이 의자의 조형
적 호감도가 있었다는 것을 무시할 수 없다. 그래서 이 의자가 등장
했을 때 많은 사람의 시선을 끌 수 있었고, 누구에게나 편안하게 다
가갔다. 그런 점에서 이 의자의 생명력과 가치는 당장이라도 깨질

것 같은 달걀의 연약함 속에 담겨 있는 친근함과 사랑스러움, 보호해 주고 싶은 측은지심 등으로부터 형성되었다고 보는 게 맞을 것 같다.

한편 이 의자의 윤곽선과 의자로서의 기능을 살펴보면, 달걀이 깨진 것 같은 의자의 실루엣이 의자로서 필요한 기능들을 매우 절묘하게 수행할 수 있도록 디자인되었다는 것을 알 수 있다. 앉았을 때 머리 부분을 감싸는 의자 윗부분은 분명 기능적인 요구에 부합하여 디자인된 것이지만, 하늘을 향해 두 팔을 넓게 벌리고 있는 듯한 이미지를 만들면서 조형적으로 매우 강렬한 존재감을 드러낸다. 이 의자의 아이덴티티를 결정하는 매우 중요한 부분이다. 의자 아랫부분을 구성하고 있는 역동적인 곡선은 그 자체로도 매우 아름답지만, 이 의자에 앉았을 때 팔을 받쳐 주는 역할에도 아주 충실하다. 또한 이 부분의 부드러운 흐름은 의자 아래쪽으로 이어지면서 아기 엉덩이같이 부드럽고 귀여운 곡면을 만들고 있다. 계란이 가진 가장 아름다운 곡면의 형태를 그대로 따르고 있다.

그러니까 이 의자의 디자인은 그저 달걀의 모양만 차용해 놓은 것이 아니라, 달걀이 가진 아름다움과 의자로서의 기능성을 완벽하게 융합하고 있는 것이다. 이 의자에 앉으면 마치 달걀 속에 들어가 있는 병아리처럼 아늑하고 편안해지는 것은 이 의자가 의자로서 성취하고 있는 가장 중요한 가치라고 할 수 있다. 물리적으로 편안하기만 한 의자들에 비해 이 의자는 정서적인 만족감 같은 정신적 가치들을 환기한다.

원래 이 의자는 로열 SAS 호텔을 위한 디자인이었다고 한다. 달걀의 이미지를 걷어내면 의자가 가지기 힘든 친근함과 우아함, 심리적 안정감, 무엇보다 세상을 초월한 듯한 추상적인 모양이 돋보인다. 그래서 이 의자는 지금까지도 명품 의자로 손꼽히고 있다. 넓은 실내 공간을 부드러운 카리스마로 통제하는 모습을 보면 이 의자가 가진 외유내강의 면모들을 더욱 절실히 느끼게 된다. 단지 흠이라면 가격이…….

아르네 야콥센 Arne Jacobsen (1902~1971)

합판을 휘어서 만든, 일명 앤트 체어(Ant Chair)를 디자인한 덴마크의 건축가이다. 그의 초기 건축 작업은 바우하우스와 기능주의, 르 코르뷔지에, 데스틸 등의 영향을 많이 받았던 것으로 알려져 있다. 건축가였지만 1958년에 선보였던 앤트 체어의 디자이너로도 유명하다. 앤트 체어의 성공을 바탕으로 1957년에는 에그 체어, 1958년에는 스완 체어(Swan Chair), 1959년에는 드롭 체어(Drop Chair) 등을 연거푸 내놓으면서 가구 디자인에서도 혁혁한 성과를 올린다. 이후로 그는 조명이나 욕실 수도꼭지, 문고리, 식기 등의 디자인에도 손길을 뻗었다. 하지만 그는 생산 기술을 별로 고려하지 않고 신소재만 선호하였다는 비판을 들었으며, 늘 유행만 쫓는 형태와 기술적인 경박함으로 비판도 많이 받았다.

Behind Story

아르네 야콥센의 의자들은 대체로 조형적인 이미지가 매우 강한 게 특징이다. 의자를 앉기 위한 도구를 넘어서서 실내를 빛내는 오브제로 보았던 것이다. 그런 디자인관에 따라 그는 인상적인 형태를 가진 명작 의자들을 많이 내놓았고, 지금까지도 의자의 고전으로 존재감을 발휘하고 있다. 그의 이런 디자인관은 다른 디자이너들에게도 많은 영향을 미쳤는데, 아르네 야콥센의 곡선적이면서도 기하학적인 의자 디자인과 유사한 조형미를 추구한 의자들이 많이 나왔다.

야콥센의 사무실에서 근무하기도 했던 팬톤은 팬톤 체어 이전에 야콥센의 의자와 유사한 조형성을 가진 의자를 많이 디자인했다. 하트 체어^{Heart Chair}가 대표적이라고 할 수 있다. 하트 모양으로 디자인한 방식은 에그 체어의 디자인 접근과 그대로 일치한다. 귀엽고 아기자기한 느낌을 주는 곡선으로 디자인된 것도 비슷하다. 그래서 얼핏 보면 아르네 야콥센의 디자인으로 착각하기가 쉽다. 아무튼 이 의자도 하트 모양을 끌어들인 상징성과 아름다운 형태 때문에 명작 가구로 인기가 많다.

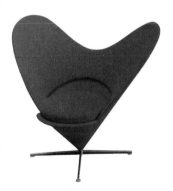

하트 체어, 1959

호주 출신의 산업 디자이너 마크 뉴슨^{Marc Newson}이 디자인한 엠브리오 체어^{Embryo Chair}는 태아의 웅크리고 있는 듯한 모습을 모티브로 삼은 의자인데, 아르네 야콥센의 앤트 체어^{Ant Chair}보다 더 개미처럼 생긴 의자다. 전체적으로 직선이나 기하학적인 부분이 하나도 없는 유기적인 형태의 디자인이다. 야콥센의 에그 체어와 조형적으로 많은 유사성을 가지고 있다.

　　이 의자는 일반적인 의자 모양과는 완전히 다른 구조이기 때문에 의자이기보다는 조각 작품처럼 보인다. 인체공학적인 배려를 씨눈 같은 형태에 숨기고 있어서 앉기 위한 도구로 만들어진 것 같지 않다. 그런 점에서는 야콥센의 에그 체어보다도 한 걸음 더 나아가 있다. 덕분에 이 의자는 의자로 사용하지 않을 때는 실내를 장식하는 조형물로서 뛰어난 역할을 한다. 특히 세 개의 다리가 금속으로 가늘게 만들어져 이 의자를 떠받치는 다리의 존재감이 거의 안 느껴진다는 것도 주목할 부분이다. 그래서 의자 몸체가 공중에 붕 떠 있는 것처럼 보인다. 개념적으로는 아르네 야콥센의 디자인 개념을 더욱 발전시킨 디자인으로 볼 수 있다.

마크 뉴슨의 엠브리오 체어, 1988

흐르는 의자

라셰즈 체어

La Chaise Chair
(1948)

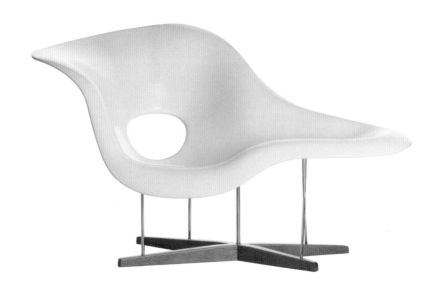

미술과 디자인이란 자유로운 영혼들이 자신을 마음껏 과시하는 일이라고 생각하는 사람이 많은 것 같다. 하지만 그렇게 사는 것이 생각만큼 쉬운 일이 아니다. 마치 자유롭게 사는 것처럼 보이지만, 영혼이 자유로운 것처럼 연기하는 경우도 많다.

가만히 생각해 보면 우리가 정말 데카르트의 명언 "나는 생각한다. 그러므로 존재한다."라는 말처럼 스스로 생각하면서 자유로운 건지, 남의 생각을 모방하면서 자유롭다고 착각하는 것인지 혼란스러울 때가 많다. 대부분의 사람이 실제로는 자유롭지 않으면서 자유롭다고 착각하며 살고 있는 경우가 많을 것이다. 진정 자유롭게 살고 있는지 알기 위해서는 자신에 대해 영민하게 판단할 수 있어야 한다. 제대로 판단하기 위해 필요한 것이 바로 인문학적 소양이다. 인문학적인 단련을 통해 자신을 항상 객관적으로 파악할 수 있어야 진정한 자유를 얻을 수 있지 않을까? 그런 점에서 보면 자유로운 영혼은 의지의 결과가 아니라 능력의 결과인 것 같다.

미술 양식 중에는 자유로운 영혼의 힘으로 만들어진 것 같은 것들이 많다. 그중에 흥미로운 것이 초현실주의이다. 이름부터가 진짜 자유로운 영혼을 가진 예술가들이 현실을 넘어서야만 작품을 만들 수 있을 것 같다. 그런데 이 초현실주의를 가능하게 만들었던 것은 예술가의 자유로운 영혼이 아니라 프로이트의 심리학이었다. 프로이트로 대변되는 심층심리학의 발전을 통해 인간 내면의 본질은 의식이 아니라 무의식이라는 것이 입증되었고, 그런 무의식의 세계를 그림으로 표현한 초현실주의 미술이 등장한 것이다. 초현실주의 작

가로 유명한 살바도르 달리나 샤갈의 그림을 한 꺼풀 벗겨보면, 앞뒤 없는 자유로움보다는 차분한 논리성이 드러난다. 그것을 보면 자유롭다는 것이 지적 능력의 문제라는 사실, 자신을 돌아보고 자신의 자유로움을 깊게 사유할 수 있는 능력의 소산이라는 것을 다시금 확인하게 된다.

달리가 작품 속에서 시계나 사람을 늘어난 이미지로 그린 것은 언제 보아도 인상적이다. 정확한 시간을 알려 주는 기계나 이성의 화신인 사람이 자신의 단단한 표면을 잃어버리고 엿가락처럼 늘어난 모양은 그림을 잘 모르던 때에도 대단히 충격적으로 다가왔다. 좀 끔찍해 보이기도 해서 초현실주의의 몽롱한 느낌보다는 섬뜩한 느낌이 더 들었던 것 같다. 지금 생각해 보면 아인슈타인의 상대성 이론의 영향을 받았던 게 아닌가 싶기도 하다. 그런데 화가의 의도

늘어난 이미지로 표현된 달리의 얼굴

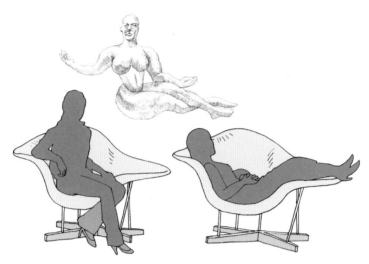
라셰즈의 조각에 영향을 받아 디자인되어서 여러 방식으로 앉을 수 있다

나 개념과는 별개로, 이런 늘어난 형태의 이미지는 당대의 미술이나 영화 등에 많은 영향을 미쳤다. 미국의 저명한 디자이너 찰스 임즈 Charles Eames의 라셰즈 체어 디자인에서도 그 영향을 살펴볼 수 있다.

라셰즈 체어는 일단 의자같이 보이지 않는다. 달리의 그림에서 흔히 볼 수 있는 축 늘어진 형태와 많이 닮았다. 디자이너는 프랑스 출신의 조각가인 가스통 라셰즈Gaston Lachaise의 작품에서 영감을 받았다고 한다. 이 조각가가 만든 인체상이 앉을 수 있는 의자 형태를 만들다 보니 이런 형태가 도출되었다고 하는데, 라셰즈의 조각상을 보면 이해가 된다. 그런데 의자의 형태가 살바도르 달리의 그림에서 볼 수 있는 축 늘어진 형태와 유사한 것도 사실이다. 의자를 반듯한 형태가 아니라 흘러내린 형태로 디자인한 것을 조형 원리로 따져보

면 초현실주의의 문법을 따른 것이라고 봐도 크게 무리는 없다. 하지만 이 의자가 무엇의 영향을 받았는지 모른다고 해도 편하게 앉을 수 있는 일반적인 의자 모양과는 많이 동떨어진 디자인임에는 틀림없다. 의자가 해결해야 할 현실의 문제를 넘어서고 있다는 점에서는 이 의자를 초현실적 디자인이라고 보기에는 충분한 것 같다.

이런 독특한 의자 디자인이 나온 시기는 1948년이었다. 우리 역사에서는 좀 암울한 시기였지만, 미국은 2차 대전 후 초고속 성장을 하면서 세계 최강대국으로 거듭나는 시기였다. 디자인 역사로 보면 전쟁 이후 기능주의에 입각한 실용주의적 디자인이 대세를 이루는 때였다. 이 의자는 그런 시대적 흐름 속에서 등장했다. 당시 시대적 흐름과 비교해 보면 이 의자는 기능주의 디자인을 거스르면서 예술적이고, 인문적인 발걸음을 내디뎠던 것으로 보인다. 아닌 게 아니라 임즈의 이런 디자인 경향은 이후 미국에서 기능과는 관계없는 유선형 스타일을 유행하게 만든다. 찰스 임즈의 아내 레이 임즈는 '좋게 보이는 것보다 좋게 작동하는 것이 더 낫다'라고 했다지만, 이 의자의 디자인은 기능적인 작동 이전에 인문적, 예술적 작동으로부터 첫걸음을 시작한 것으로 보인다.

때로는 초현실주의와 순수 미술로부터 영향을 받은 이 의자에 대해서 똑바로 앉을 수도 있고 로마 시대의 귀족처럼 옆으로 약간 비스듬히 누울 수도 있는, 두 가지의 기능을 가진 디자인이라고 설명하기도 한다. 디자인이기 때문에 미술적 취향의 결과로 보기보다는 기능성에 따른 결과라는 것을 의도적으로 강조하기 위해서일 것이

다. 물론 이 의자는 그렇게 두 가지 방식으로 사용할 수 있다. 하지만 이 의자가 오늘날에도 의미 있는 디자인의 고전으로 자리 잡고 있는 이유가 기능성 때문만이 아닌 것은 분명하다. 그보다는 특이한 형태에 담겨 있는 인문학적, 예술적 가치가 이 의자를 역사의 한 페이지에 기록될 수 있게 했을 것이다. 지금이야 플라스틱 소재가 워낙 발달되어 있어서 이렇게 자유 곡면으로 디자인된 형태는 얼마든지 만들 수 있지만, 2차 세계대전이 막 끝난 1948년에는 쉽게 만들 수 있는 형태가 아니었다. 모형으로 몇 개 만들기도 쉽지 않았다고 한다. 그러다 보니 당시에는 제조 단가가 너무 높아서 대량생산을 할 수 없었다고 한다. 이 의자가 본격적으로 대량생산되기 시작한 것은 1990년대 중반에 이르러서였다.

그러니 이 의자의 자유 곡면은 그야말로 자유롭게 만들어질 수 없는 상황에서 만들어진 선구적인 디자인이었다. 미국의 디자인이 대부분 기하학적으로, 엄밀히 말해 박스 모양으로 만들어지고 있을 때 찰스 임즈와 레이 임즈는 이렇게 연어가 강물을 거슬러 올라가듯이, 자유로운 곡면으로 이루어진 디자인을 추구했다. 표면적으로 그들은 기능성을 추구하는 듯 말했지만, 사실은 자유로운 형태, 예술적인 디자인에 대한 열망이 훨씬 컸던 것이다.

비록 자신들이 원했던 것처럼 당시에는 대량생산을 하지는 못했지만, 그 안에 담긴 혁신성과 아름다움 때문에 이 디자인은 일찍 역사의 한 페이지를 차지하였으며, 오히려 오늘날에 와서 그 가치가 재조명되고 있다.

이렇게 수십 년 앞을 내다보는 디자인들이 있었기 때문에 오늘날의 디자인이 큰 혼란을 겪지 않고 앞으로 뚜벅뚜벅 나아갈 수 있다. 찰스 임즈와 레이 임즈는 이미 수십 년 전에 오늘날처럼 유기적인 형태의 디자인이 일반화될 것을 예견하고 있었던 것이다.

찰스 임즈와 레이 임즈 Charles Eames & Ray Eames
(1907~1978 & 1912~1988)

디자인 역사에 깊은 발자취를 남긴 부부 디자이너다. 둘은 미국의 유명한 디자인학교 크랜브룩 아카데미(Cranbrook Academy of Art)에서 만났는데, 현대미술관 홈 퍼니싱의 유기적 디자인 공모전에 강화플라스틱과 목재 기술을 적용한 가구로 1등상을 탔다. 이후 이 둘은 합판과 플라스틱을 중심으로 한 가구들을 많이 디자인했다. 가구뿐 아니라 광고 디자인이나 전시 기획, 장난감 디자인, 대기업 자문, 심지어 영화제작도 하면서 자신들의 창조적 기질을 마음껏 발휘하였다. 아내는 주로 형태와 창조성을 중심으로, 남편은 기술과 기능을 맡으면서 일했다고 한다.

Behind Story

토쿠진 요시오카^{Tokujin Yoshioka}가 디자인한 라운지 체어^{Rounge Chair}는 라셰즈 체어의 디자인과 구조가 매우 유사하다. 일반 의자처럼 앉을 수도 있고, 옆으로 비스듬히 기대거나 아예 누울 수도 있게 디자인되었다. 기능적으로나 형태적으로나 라셰즈 체어가 현대적으로 업그레이드 된 것 같은 모양이다. 형태 이미지는 다르지만, 유려한 곡선으로 이루어진 구조나 3차원 곡면의 아름다움에 있어서는 거의 유사한 특징을 가지고 있다.

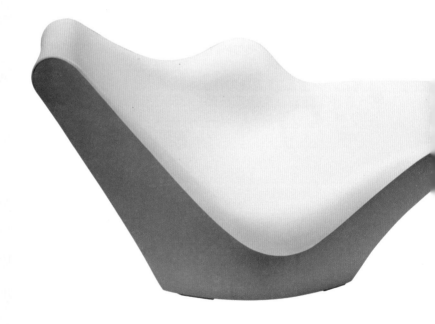

라셰즈 체어가 지금까지도 큰 의미를 가지는 것은 21세기에 들어와 주류가 되고 있는 유기적인 조형을 미리 예견한 형태이기 때문이다. 프랭크 게리Frank Gehry의 구겐하임 미술관을 시작으로 세계 디자인은 20세기를 지배했던 규칙적인 기하학적인 형태를 벗어 던지고 급속도로 불규칙한 유기적 형태로 전환했다. 이 미술관을 보면 전통적으로 디자인이 지향했던 질서를 전혀 찾아볼 수 없다. 그럼에도 혼란스럽지 않고, 오히려 질서정연한 형태보다 강렬한 조형적

라셰즈 체어와 앉는 방법이 비슷한
토쿠진 요시오카의 라운지 체어, 2000

에너지를 발산하고 있다. 라셰즈 체어에서 실험되고 예견되었던 유기적이면서도 불규칙한 형태가 새로운 세기에 접어들면서부터 본격화되기 시작했다는 것을 알 수 있다.

역시 프랭크 게리가 2003년에 디자인한 디즈니 콘서트 홀을 보면 유기적인 형태들이 더욱더 불규칙해지고, 그만큼 조형적인 에너지도 폭발할 듯 강렬해진 것을 알 수 있다. 20세기의 규칙적 조형 원리로부터 완전히 벗어나 새로운 조형의 세계로 접어든 불규칙적인 유기적 조형성은 본격적으로 다양한 디자인적인 실험들을 행하게 된 것이다.

불규칙한 유기적 형태로 디자인된
프랭크 게리의 구겐하임 미술관, 1999

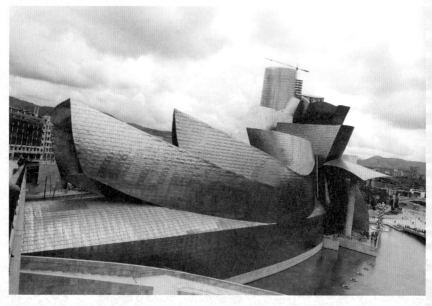

엄격한 기계적 조형 원리에 의해 지배받아 숨막히던 당시 디자인 세계의 중심에서 라셰즈 체어와 같은 디자인들이 조금씩 균열을 가하는 디자인 실험을 했기 때문에 지금에 와서 이런 천지개벽할 형태의 디자인들이 등장할 수 있었던 것이다. 라셰즈 체어는 당대에는 그 가치가 모두 설명될 수 없었다. 라셰즈 체어는 이미 오래전부터 미래를 준비하고 있었고, 지금에 이르러서야 우리는 그 가치를 제대로 읽어낼 수 있는 것 같다.

더욱 불규칙한 형태로 디자인된
프랭크 게리의 디즈니 콘서트 홀, 2003

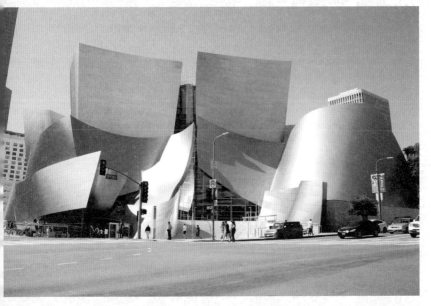

메자드로

Mezzadro
(1957)

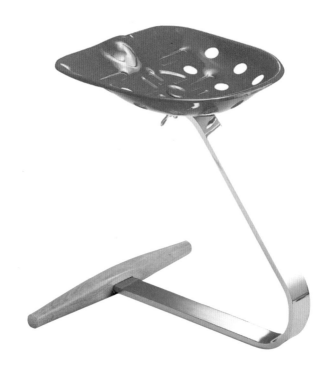

1957년, 이탈리아의 디자이너 아킬레 카스틸리오니^{Achille Castilioni}는 희한한 스툴 하나를 세상에 선보인다. 스툴^{stool}은 등받이와 팔걸이가 없는 작은 의자를 말하는데, 단순한 모양이면서도 스툴로 보기에는 너무 특이한 디자인이었다. 일단 좌석의 모양이 일반적이지 않았다. 엉덩이의 모양을 고려해서 인체공학적으로 디자인한 것 같은데, 잠시 앉아 있을 스툴을 이렇게까지 만든 것은 좀 과해 보인다. 잠시 앉기에는 그냥 평평한 바닥이 더 기능적일 수도 있다.

좌석 부분의 과도한 디자인과는 달리 아랫부분의 형태에서는 전혀 성의가 느껴지지 않는다. 휘어진 금속이 안장을 받치고 있는데, 가로지른 나무토막이 맨 끝에 연결되어 있어서 의자가 겨우 균형만 잃지 않도록 만들어졌다. 전체적으로 보면 기하학적으로 필요한 것만 최소로 챙기면서 심플하게 만들었다고 할 수 있다.

하지만 나무로 만들어진 부분을 조금 더 눈여겨 보면 이 의자가 완전히 기하학적 형태로만 만들어졌다고 볼 수 없다. 단순한 형태 속에 유기적인 웨이브를 가지고 미세한 볼륨의 변화를 품고 있다. 이 부분은 오히려 고전 가구의 일부를 떼어온 것 같은 느낌을 주기도 한다. 나무로 된 부분은 단순한 모양의 금속 부분과는 재료적인 측면에서, 구조적인 측면에서 강하게 대조를 이룬다. 물론 맨 위의 좌석 부분과 아무런 형태적 공통점이 없고, 조형적으로는 그다지 어울리지 않는 모양새이다.

이런 것들을 살펴보면 작고 보잘 것 없어 보이는 이 의자가 서로 어울리지 않는 조형적 불협화음으로 가득 차 있는, 매우 부조리한

디자인이라는 것을 알 수 있다. 조형적인 처리만 놓고 보면, 20세기 초 입체파 작가들로부터 시작된 전형적인 콜라주적 형태이다. 콜라주는 서로 어울리지 않은 재료나 형태들을 강렬하게 대비시켜 이미지를 강화하는 매우 고난도의 조형 방법이다. 디자인보다는 순수 미술에서 많이 채택되는데, 순수 미술 중에서도 난해한 입체파에서 시작되고 많이 구현되었다. 미술 작품들을 보면 알 수 있듯이 콜라주는 조형 기법 중에서도 가장 구사하기가 어렵다. 그러니까 이 의자는 매우 난해한 조형 기법에 의해 만들어졌으며, 적어도 기능성과 심미성의 조화라는 전통적이고 기초적인 디자인의 길을 걷고 있지 않은 것은 분명하다. 아무 생각 없이 보면 난해한 추상미술품이나 장난으로 만들어 놓은 이상한 물건으로 보이는 게 사실이다.

그렇지만 이것은 분명히 사람이 앉는 의자이고, 지금까지도 판매되고 있는 스테디셀러 디자인이다. 놀라운 사실은 이 이상한 의자가 지금까지도 이탈리아를 대표하는 현대 디자인으로 손꼽히고 있다는 것이다. 실험이라는 말로, 예술성을 빙자해서 이런 의자를 만들 수는 있다. 하지만 그런다 해도 누구나 인정하는 걸작이 될 수는 없다. 오히려 지나치게 난해해서 사람들과 소통하지 못하는 방향을 택한다면 아무런 존재감도 발휘하지 못하고 역사의 뒤안길로 사라지기가 쉽다. 그렇다면 의자라기보다는 의자를 닮은 것 같은 이 물건이 이탈리아를 대표하고, 디자인 역사에 남는 걸작으로 대접받는 이유는 무엇일까?

앞서 살펴본 것처럼 이 의자의 구조는 매우 단순하지만 어울리는

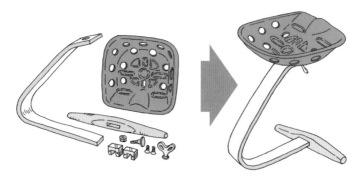

세 개의 부품으로 완성되는 의자의 구조

구석이 하나도 없다. 하지만 그것이 의자로 사용하는 데에 있어서는 그렇게 큰 문제가 되지 않는다. 사실 이 의자에는 기능적인 배려들이 많이 숨겨져 있기 때문이다.

가장 먼저 의자 제작이 용이하다는 점을 꼽을 수 있다. 이 의자는 빨간색 좌석과 금속 뼈대, 나무 지지대, 딱 3개의 부품으로만 이루어져 있어서 간단한 조작으로 쉽게 만들 수 있다. 특히 좌석 부분과 금속 몸체를 볼트로 간단하게 조립할 수 있는 부분이 인상적이다. 조립의 편리함도 좋지만 고전적인 나사 모양이 가진 상징성이 의자를 매우 시적으로 만들어 놓는다. 실용성과 감성적 의미를 모두 품고 있다. 이 의자가 막연히 콜라주적인 형태로 디자인된 것이 아니라 기능성도 고려되었다는 것을 알 수 있는 지점이다.

이 의자를 명작으로 만드는 핵심적인 부분은 바로 '좌석'이다. 첨단의 과학기술로 만들어졌기 때문이 아니다. 이 좌석에 담긴 상징적인 가치 때문이다. 이 의자의 좌석 부분은 디자이너 카스틸리오니가

직접 디자인한 것이 아니다. 그럼 남이 디자인해 놓은 것을 가져왔다는 말인가? 그것도 아니다. 이것은 당시 이탈리아에서 사용하고 있던 트랙터의 좌석이다. 트랙터에 붙어 있던 좌석을 그대로 떼어와서 의자로 만든 것이다.

이 의자의 이름은 '메자드로'. 이탈리아 말로 '반소작인'이란 뜻이다. 의자에 뜬금없이 농사와 관련된 '소작인'이라는 이름이 붙었던 데에는 이유가 있었다. 의자의 이름을 대표하는 부분이 바로 빨간색의 좌석이었기 때문이다. 하지만 이 의자에는 그저 트랙터의 것을 떼어와 창의적으로 활용했다는 사실 이상의 가치가 내재되어 있다.

우선 이런 시도는 변기를 떼어서 '샘'이라는 이름을 붙여 전시했던 현대미술가 마르셀 뒤샹^{Marcel Duchamp}의 레디메이드(ready-made ; 예술가의 선택에 의해 예술 작품이 된 기성품)와 아주 유사하다. 하지만 카스틸리오니의 레디메이드적 접근은 이 의자를 순수 미술로 이끈 것이 아니라, 결과적으로 디자인의 외연과 내면을 확장하는 데에 크게 기여했다. 말하자면 디자인은 기능뿐 아니라 가치를 향해야 한다는 것을 몸소 보여 준 것이다.

이 의자의 레디메이드적 접근은 매우 현실적인 이유로 인해 이루어졌었다. 이 의자가 디자인될 즈음 서양 사회는 2차 세계대전의 물리적 피해와 정신적 상처를 어느 정도 정리하고 있었다. 곧이어 상업주의가 만연해지면서 무차별적인 생산이 이루어졌는데, 그 결과 자원은 한계에 이르고 환경오염은 심각해져 갔다. 그렇지만 상업주의라는 빠른 열차에 올라탄 기존의 기능주의적 디자인은 이런 사회

에 대해 아무런 문제의식을 갖지 못했고, 오히려 대량생산을 더 촉진할 뿐이었다.

아킬레 카스틸리오니는 마르셀 뒤샹의 레디메이드 기법을 도입하여 이에 대한 문제의식을 매우 실험적인 방식으로 표현했다. 그는 의자의 좌석을 더 예쁘고 편안하게 디자인할 수도 있었지만, 새로운 것을 만드는 데에만 주력하고 있는 기존의 디자인 흐름에 일침을 가하기 위해 일부러 트랙터에서 좌석을 떼어와 의자를 만들었던 것이다. 그리고는 반소작인이라는 계급주의적인 이름까지 붙였다.

이 의자의 콜라주적인 특징, 레디메이드적인 특징은 단지 특이해 보이거나 아트가 되기 위한 시도가 아니라, 대량생산과 소비 위주의 사회체제에 대한 비판이었다. 그렇기 때문에 이 의자는 사회적으로 고립되기는커녕, 시대를 대표하고 국가를 대표하는 디자인으로 살아남는 결과를 낳았다. 트랙터의 좌석을 콜라주했던 디자이너의 신의 한 수는 의자의 기능성과 사회비판적인 철학까지를 아우를 수 있었다.

트랙터의 좌석에 재활용품의 리사이클링 의미를 적용하지 않은 점은 매우 주목해 볼 만하다. 이 의자에서 트랙터의 좌석은 재활용 소재로서 기능하지 않는다. 만일 그랬다면 이 의자는 이미 오래전에 리사이클링의 순환구조 속에서 폐기되었을 것이다. 이 의자가 지금까지도 낡아 보이지 않고 여전히 힘이 있는 것은 사회적 문제의식을 깊이 이해하고 그것을 보다 높은 차원으로 표현하는 정신성 때문이다. 메자드로 스툴은 기능주의적 디자인에만 치중되어 있던 세계 디

자인계에 비판의 목소리를 높였으며, 이후 에토레 소사스나 알레산드로 멘디니가 세계 디자인의 흐름을 크게 바꾸는 데에 큰 동력으로 작용했다. 보통 역사적인 역할을 다하고 난 디자인은 역사의 한 페이지에 영원히 묻히는데, 이 디자인은 지금까지도 현장에 남아 영원한 현역으로서의 생명력을 이어나가고 있다.

아킬레 카스틸리오니 Achille Castilioni (1918~2002)

특이하게도 3형제가 모두 디자이너로 활동했던 것으로 유명하다. 그는 막내였고, 밀라노에서 출생하여 밀라노 공과대학에서 건축을 공부했다. 1944년에 3형제가 건축 사무소를 설립했는데, 1952년에 맏형이 독립하여 따로 활동하였고, 남은 두 형제는 미래지향적 콘셉트로 많은 사람의 이목을 끌었다. 1950~60년대에 카스틸리오니 형제는 밀라노 국제전시회 같은 행사에 초대 받으면서 활발한 활동을 펼쳐 나갔다. 1968년 형 피에르 지아코모가 사망한 후, 아킬레 카스틸리오니는 홀로 디자인하면서 많은 걸작들은 만들었다. 1979년에는 독립했던 형 리비오도 사망한다. 그 후 아킬레 카스틸리오니는 두 형의 과업을 이어나가며, 상징과 은유가 가득한, 이탈리아 특유의 유머와 감수성을 반영한 디자인을 계속 내놓으며 세계적인 디자이너로 활동하였다.

Behind Story

아킬레 카스틸리오니의 진정한 걸작은 아르코^{Arco} 전등이라고 할 수 있다. 이 전등은 드라마의 부잣집 거실에 소품으로 자주 등장해서 한국 사람들에게 낯이 익다. 구조는 매우 단순한데, 대리석으로 만들어진 기부에 가느다란 금속 구조가 연결되어 길고 둥글게 휘어져 늘어뜨려져 있고, 그 끝에 조명의 헤드가 연결되어 있다. 얼핏 보면 굉장히 단순하지만, 이 단순한 구조 안에는 조명으로서의 기능성뿐 아니라 이탈리아의 문화적 전통이 매우 심도 깊게 상징화되어 있다. 대리석으로 만들어진 아래의 기부는 무겁게 만들어져서 전등의 균형을 잡는 역할을 하는데, 대리석 조각이 주는 질감이 이탈리아의 고전 건축이나 조각품을 연상케 한다. 단지 입방체 모양의 대리석일 뿐이지만, 이탈리아의 문화적 전통을 깊게 내뿜고 있다. 그 위로 연결된 가느다란 금속과 금속의 헤드는 고대 이후의 화려한 금속공예품을 연상시키고 고전주의적 전통을 연상시킨다. 특히 헤드의 둥근 모양과 그 중심에 뚫린 구멍들은 귀족적인 기품을 자아낸다. 금속과 돌로 이루어진 간단한 조명에 역사와 전통을 심어 넣는 카스틸리오니의 솜씨는 진정 거장의 손길을 느끼게 해 준다.

세계적인 명성을 누렸던 산업 디자이너 론 아라드^{Ron Arad}는 카스틸리오니의 메자드로 스툴과 유사한 의자 로버^{Rover}를 디자인했다. 로버자동차의 낡은 시트와 몇 개의 파이프 구조를 떼어와서 소파를 만들었는데, 메자드로에 비해 시적인 정서나 예술성은 좀 약했지만, 의도하는 바는 분명하게 보이는 디자인이었다. 처음 만들어졌을 때는 이 의자에 담긴 사회비판적인 실험이 돋보였으나, 대량생산에 대한 근본적인 문제를 제기하기보다는 재활용에 대한 실험 쪽에 더 가까운 디자인이었다. 그래서 메자드로 스툴이 시간이 지나도 여전히 바래지 않은 매력을 주는 것에 비해 이 의자의 존재감은 오래 지속되지 못했다.

아마도 사회적인 문제에 대한 해답을 너무 단순하게 적용시킨 탓인 것 같다. 자원이나 환경문제에 대해 리사이클링이나 지속가능성 같은 뻔한 답을 가지고 디자인으로 대응하는 경우, 대개 이렇게 용두사미로 끝나는 경우가 많은 것 같다. 그보다 훨씬 오래전에 디자인되었던 메자드로가 지금까지도 여전히 판매되고 있는 것을 보면, 환경문제나 자원문제와 같은 사회 윤리적 문제를 디자인으로 치환하기 위해서는 보다 더 깊이 있는 사유가 필요하다는 것을 절실하게 느끼게 된다. 메자드로 이후로도 이런 디자인이 계속 나오고 있는 것을 보면, 기능성을 앞세우면서 상업주의에 치중한 디자인들이 초래하는 사회적 문제는 쉽게 없어지지 않을 것 같다.

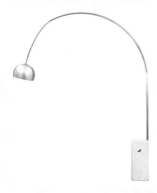

아킬레 카스틸리오니의 걸작
아르코 전등, 1962

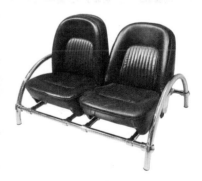

론 아라드의 실험적인 의자 로버, 1981

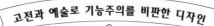

고전과 예술로 기능주의를 비판한 디자인

프루스트 체어

Proust Chair
(1978)

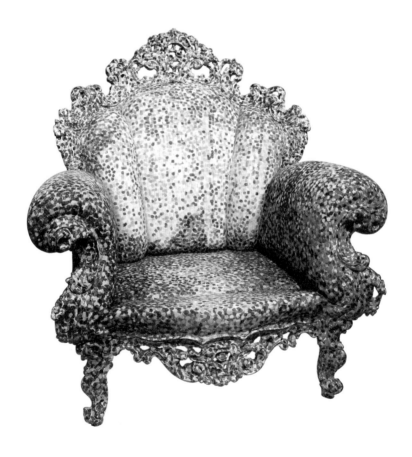

디자인 분야에서는 오래전부터 'Good Design'이라는 말이 대단한 권위를 가지고 있었다. 직역하면 '좋은 디자인'이라는 뜻인데, 세상에서 가장 좋은 디자인이 있다는 것을 전제하고 있는 말이다. 대체로 기능적으로 뛰어난 디자인들이 이 범주에 들어갔다. 그런데 이런 식의 말을 미술이나 음악 등의 분야에 적용해 보면 손발이 금방 오그라든다. 'Good Art', 'Good Music'이라! 아마 엄청난 비난에 직면할 것이다. 어찌 최고로 좋은 미술이나 음악이 따로 있을 수 있을까.

하지만 기능주의 디자인이 기세를 떨치던 1980년대 이전만 하더라도 '굿 디자인'이라는 말은 디자인 분야를 거의 독점하고 있었다. 이 기준에서 벗어나면 바로 좋지 않은 디자인이 되었고, 작가의 주관이나 지향하는 이기적인 순수 미술이나 공예라는 낙인이 찍혀 디자인 바깥으로 소외되는 분위기였다.

그런 권위적이고 독선적이었던 'Good Design'을 정면에서 비판하고 공격하는 디자인들이 1970년경부터 주로 이탈리아를 중심으로 등장하기 시작했다. 7~80년대 이탈리아 디자인은 디자인이 진리가 아니라 사람들의 삶을 따뜻하게 감싸는 문화적 가치란 사실을 몸소 입증했고, 기능주의가 완전히 장악하고 있던 세계 디자인계를 근본적으로 흔들어 놓았다. 그간 무소불위의 힘을 자랑하던 'Good Design'은 점차 위태로워졌고, 세계 디자인계에는 포스트모더니즘이라는 쓰나미가 들이닥쳤다.

그러한 변화의 흐름을 최첨단에서 이끌었던 사람이 바로 이탈리아를 대표하는 디자이너 알레산드로 멘디니Alessandro Mendini였다. 그

는 70년대부터 이탈리아 디자인의 새로운 가능성을 실험하면서 이
탈리아 디자인을 세계의 중심에 올려놓고, 동시에 세계 디자인의 흐
름에 바꾸어 놓았다. 멘디니의 그런 발걸음의 중심 혹은 시작점에
있었던 것이 바로 이 프루스트 체어였다.

이 의자는 1978년 알레산드로 멘디니가 자신이 속해 있던 디자인
그룹 알키미아의 실험적 전시에 선보였던 작품이었다. 이 작품은 기
존의 기능주의 디자인 관점에서는 디자인이라고 칭하기가 어려웠
다. 의자는 서로 다른 원색의 점을 찍어 표현하는 점묘파 화가들의
기법으로 완성하였고, 의자의 이름은 《잃어버린 시간을 찾아서》를
쓴 프랑스 작가의 이름인 '프루스트'였다. 그냥 봐서는 골동품 같기
도 하고 순수 미술 같기도 한데, 소설가의 이름까지 붙여 놓은 실험
적 시도는 기존의 디자인에서는 절대 볼 수 없는 것이었다. 금속이
나 플라스틱으로 만들어진 현대적인 의자들이 우후죽순으로 나오
고 있었던 시점에 어이없게도 박물관에서 금방 가져온 것 같은 모양
을 하고 있었던 것이다. 이 의자는 어디를 봐도 디자인보다는 아방
가르드한 미술 작품처럼 보인다. 그런데 이런 의자가 어떻게 기능주
의 디자인을 무력화시키고 시대를 바꿀 수 있었던 것일까?

그것은 바로 이 의자에 담긴 멘디니의 정신 때문이었다. 애초에
멘디니의 목적은 이 의자가 아니었다. 그가 이 의자로 겨냥했던 것
은 'Good Design'이 장악한 독단이었다. 디자인이 꼭 기능만을 추구
해야 하는가? 그렇게 기능만 쫓게 되면 디자인은 편리함만을 찾아
끊임없이 새로운 기술과 재료를 찾고, 그것으로 새로운 것만 많이

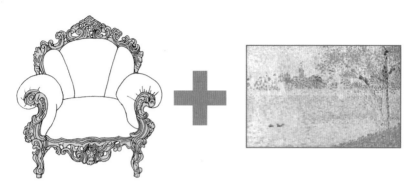

바로크 스타일의 앤틱 가구와 점묘파의 결합으로 만들어진 프루스트 체어

만들려고 하게 된다. 그로 인한 자연과 자원의 훼손은 어떻게 할 것이며, 인간의 정서나 윤리, 문화 등이 황폐해지는 것은 어떻게 할 것이냐는 것이 멘디니의 생각이었다.

그래서 그는 일부러 새로운 재료를 쓰고, 새로운 형태를 만드는 기존의 디자인 방법을 피했다. 대신 오래된 골동품 가구를 사 와서 그 위에 점묘파 기법으로 색 점만 찍어서 전시장에 내놓았다. 멘디니 스스로가 새롭게 만든 것은 하나도 없었다. 뒤샹이 변기로 기존의 미술을 와해시키려고 했던 것처럼, 멘디니는 기존의 독단적인 디자인, 'Good Design'을 와해시키기 위해서 프루스트 체어를 폭탄으로 내놓았던 것이다. 결과적으로 이 의자는 기능주의 디자인의 아킬레스건을 건드렸고, 1980년대 초부터 포스트모더니즘이라는 새로운 디자인 흐름의 선두가 되었다.

이 세상에는 기능적으로 쓸모 있는 의자는 수없이 많다. 하지만 프루스트 체어는 쓸모의 문제를 떠나 디자인의 역사를 바꾸는, 일반

적인 디자인들과는 차원이 다른 기능을 수행했다. 차원이 다른 아주 통이 큰 디자인이었다.

일부 사람들에게 욕을 좀 먹는다고 하더라도 이 의자 하나쯤은 앉기가 불편해도 괜찮지 않을까 싶다. 그것보다는 이 의자를 통해 디자인에 대한 인식을 바꾸고 디자인에 대한 생각을 근본적으로 바꿀 수 있다면, 그것만으로도 이 의자는 맡은 목표를 100% 넘게 수행했다고 할 수 있지 않을까?

알레산드로 멘디니 Alessandro Mendini (1931~2019)

밀라노 출생으로 밀라노 공대에서 건축을 전공했다. 졸업 후 니졸리 아소치아티 건축 사무소에서 일을 하다가 건축잡지 까사벨라(Casabella)의 편집장을 맡았다. 1977년에는 모도(Modo)라는 잡지를 창간하고 1981년까지 편집장을 역임했다. 1980년부터 세계적인 건축, 디자인 잡지 도무스(Domus)의 편집장을 맡았으며, 새로운 디자인 운동에도 쉬지 않고 참여했다. 1973년에는 건축과 디자인의 반 교육 시스템 '글로벌 툴즈(Gloval Tools)'를 창립했으며, 1976년에는 알레산드로 구에리에로와 '알키미아(Alchimia)'를 창립하여 혁신적인 전시를 많이 개최하였다.

Behind Story

　　1978년에 처음 선보였던 프루스트 체어는 사실 실험적이고 시대착오적(?)인 스타일 때문에 대중적인 관심을 끌 만한 부분이 없어 보였다. 그런데 이 의자가 등장하자 사람들은 엄청난 호응과 관심을 표했다. 의자에 표현된 실험적이고 비판적인 개념과는 별개로, 바로크풍의 의자에 현대미술적인 페인팅을 결합한 이미지가 그 자체로 너무나 매력적이었기 때문이다. 그래서 이 의자는 알레산드로 멘디니의 대표작이 되었고, 1978년 이후로 다양한 스타일의 페인팅 의자들이 디자인되면서 지금까지도 계속 생산, 판매되고 있다. 첫 작품은 점묘 기법으로 그려졌지만, 이후로는 멘디니의 스타일이 다양하게 표현되면서 멘디니의 작품 세계의 중요한 영역이 되었다.

　　세월이 지나도 식을 줄 모르는 프루스트 체어에 대한 인기와 멘디니의 디자인 세계에서 차지하고 있는 이 의자의 존재감과 상징성 때문에 나중에는 세계적인 가구 브랜드 마지스^{Magis}에서 플라스틱 의자로도 만들어지게 된다.

다양한 프루스트 체어

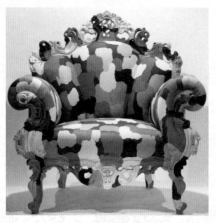 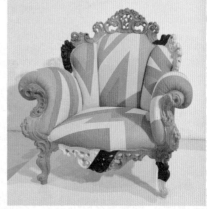

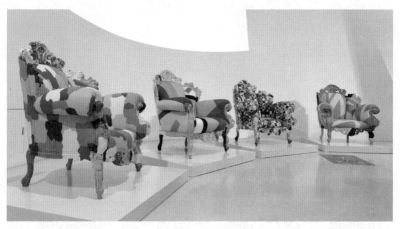

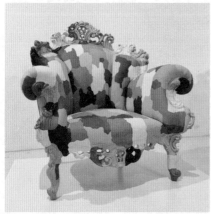

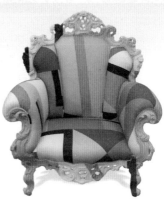

이 의자에 구현되어 있는 상징성이 워낙 대단했기 때문에 이 의자의 존재감은 알레산드로 멘디니의 명성과 함께 점점 높아졌다. 멘디니 스스로도 이 의자를 자신의 디자인을 대표하는 이미지로 생각했기 때문에 나중에는 거대한 모뉴먼트^{monument}로도 여럿 만들어진다. 까르띠에 재단에서 소장하고 있는 것은 높이가 약 2m쯤 되는데, 이 의자의 모양이 상징물로서도 아주 훌륭하다는 것을 확인할 수 있다.

가장 큰 프루스트 체어 모뉴먼트는 우리나라에 있다. 인천의 파라다이스 호텔에 있는 프루스트 체어 모뉴먼트는 높이가 무려 4.5m나 되는데, 이 의자의 거대한 상징성을 온몸으로 느낄 수 있다.

이처럼 알레산드로 멘디니가 1978년에 디자인했던 프루스트 체어는 단지 가구가 아니라 그의 디자인 세계를 대표하는 상징이 되었고, 그가 없는 세상에서 그를 영원히 생각하게 하고 있다.

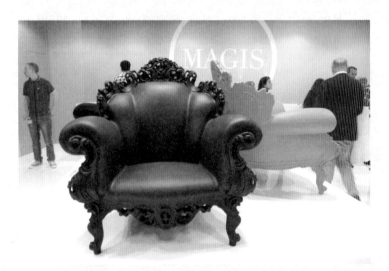

마지스 사에서 플라스틱 의자로 개발된 프루스트 체어, 2011

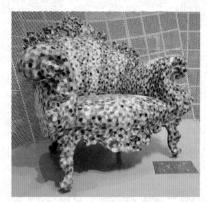

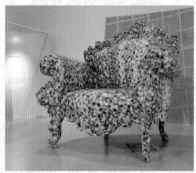

까르띠에 재단 소장
프루스트 체어 모뉴먼트, 2002

파라다이스 프루스트, 인천 파라다이스 호텔 소장, 2017

시간 속에 피어 있는 아름다움

비블로스 호텔의 가구

Furnitures of Byblos Hotel
(2008)

디자인을 전공한다고 하면 모두 미적 감각이 뛰어난 줄 알지만 사실 꼭 그렇지만은 않다. 아름다움에 대한 감각은 좋은 것을 널리 많이 보면서 차곡차곡 쌓아나가는 건데, 식자우환(識字憂患)이라고 전공에 관련된 것들만 보다 보면 그게 전부인 줄 알고, 미적으로 오만까지는 아니더라도 방자해지기 쉽기 때문이다. 전공이라는 우물 안에 빠져 개구리가 되기 쉬운 것이다. 그러다가 한 번씩 우물 바깥의 진짜 세상을 보게 되면 치명상을 입게 된다. 알레산드로 멘디니가 디자인한 비블로스 호텔의 로비 출입문을 열었을 때가 그랬다.

비블로스Byblos 호텔은 로미오와 줄리엣으로 유명한 이탈리아의

환상적인 비블로스 호텔의 로비

도시 베로나 근교에 있는데, 알레산드로 멘디니의 책을 집필하고 있을 때 그의 추천으로 방문하게 되었다. 그의 디자인을 거의 외우다시피 하는 입장에서는 힘들게 그 호텔까지 가서 취재를 해야 하는 게 좀 귀찮기도 했지만, 그래도 한번 방문해 보자는 마음에 길을 나섰다. 그런데 호텔을 찾아가는 일이 쉽지 않았다. 찾다 찾다 거의 자정 무렵에야 당도할 수 있었는데, 건물 앞에 서자 너무 힘들어서 불만의 마음이 일어나기도 했다. 마지막 힘을 모아 무거운 마음과 무거운 가방의 무게를 떠안고 계단을 올라 호텔 문을 열고 들어갔다. 그 순간, 모든 것이 한순간에 무너짐을 느꼈다.

한 번도 경험해 보지 못했던 아름다움이 시각적 만족을 넘어서서 온몸을 파고들어 왔다. 마치 좀비가 된 것처럼 그 자리에서 움직일 수가 없었다. 그간 디자인에 대해 배우고 수련했던 모든 것이 해머에 맞아 산산조각으로 부서지는 느낌이었다. 디자인은 결코 기능성에만 사로잡혀서는 안 된다고 생각하고 있었고, 알레산드로 멘디니 같은 혁신적인 디자이너를 완전히 섭렵하고 있다고 자부하고 있었음에도 그랬다.

이 호텔에서 충격을 받았던 것은 한마디로 '아름다움의 힘'이었다. 디자인의 아름다움이 그렇게 큰 힘이 있고, 감동적일 수 있다는 것을 그때 처음 느꼈다. 이렇게 아름답게 디자인된 공간 앞에서는 그동안 읽었던 미학이나 예술 책들은 그야말로 종이 나부랭이일 뿐이었다. 아름다움은 책으로 배우는 게 아니라 직접 보면서 배워야 한다는 사실이 가슴을 파고들었다. 그 이후로 아름다움에 대해 이

비블로스 호텔의 아름다운 가구들, 2005

해하지 못할 단어나 철학자들을 동원하는 견해들은 전혀 신뢰하지 않게 되었다.

비블로스 호텔 로비에 멍하니 서서 내가 그간 쌓았다고 생각했던 아름다움에 대한 경험이나 감수성이 얼마나 비루한 수준인지 절실하게 느꼈지만, 충격은 로비가 끝이 아니었다. 세계적인 아티스트들의 작품들로 채워진 복도의 벽이나 계단은 가히 환상적이었고, 모두 다르게 디자인된 객실들도 충격이었다. 객실 하나하나의 아름다움은 정말 입을 다물 수 없을 정도였다.

무엇보다 이 호텔을 채우고 있는 멘디니의 가구들은 이 호텔의 아름다움을 가장 압축적으로 보여 주었다. 이 가구들은 모두 이 비블로스 호텔을 위해서만 디자인된 것인데, 호텔 외부에서는 전혀 볼 수 없기 때문에 멘디니의 걸작임에도 잘 알려지지 않았다. 직접 눈으로 본 걸작의 아름다움은 감탄을 금할 수 없을 정도였다. 가구들은 모두 프루스트 체어처럼 박물관에서 가져다 놓은 것 같은 고전적인 형태였다. 형태만 본다면 대단히 앤틱하고 클래식하다. 그러나 이렇게 고전적인 스타일을 인용한다고 해서 무조건 고급스럽고 아름다워지는 것은 아니다. 고전주의를 앞세우는 수많은 고급 호텔들이 표면적 윤택함에 허우적거리면서 빈곤한 내면을 감추지 못하고 있는 모습을 보면 그게 쉽지 않다는 것을 알 수 있다. 고전적 이미지는 동전의 앞 뒷면처럼 강점과 약점을 동시에 가지고 있다. 너무 고전적이면 낡고 고리타분해 보이기가 쉬운데, 전통의 표피만 그대로 복제해서 고리타분해지는 경우를 많이 볼 수 있다.

알레산드로 멘디니는 그런 실수를 하지 않았다. 그는 이 비블로스 호텔의 가구에 고전주의를 깊이 있게 접목해 미적 신뢰를 얻은 후, 그 표면을 파격적인 색의 구성으로 처리했다. 프루스트 체어와 비슷한 방식인데, 그것보다도 조형적으로 한층 더 높은 차원으로 표현하고 있었다. 고채도에 대비가 심한 색들로 표현된 가구들의 표면은 20세기 초의 색채 구성을 연상케 하면서 전통의 고리타분함, 익숙함 등을 몰아내고 완전히 새로운 느낌의 전통성을 창조하고 있었다. 가구의 색들은 아름다움을 넘어서 풍부하고 신선한 고전적 아름다움을 뽐내고 있었다. 가구들의 표면을 장식하고 있는 밝고 화사한 색과 독특한 패턴들은 시각적으로 아름답기도 했지만, 빼어난 창의력과 풍성한 감성, 세련된 현대성과 같은 가치들을 매우 복합적으로 표현하고 있었다.

사실 모든 가구가 특별한 재료로 만들어진 것도 아니고, 특별한 기능이 있는 것도 아니고, 첨단의 기술로 만들어진 것도 아니었다. 알레산드로 멘디니는 고전적인 모양의 가구에 색만 칠했을 뿐이다. 하지만 바로 그런 작업이 이 호텔의 가구들을 지극히 아름답고 초현실적인 존재로 만들었던 것이다.

결과적으로 이 호텔의 가구들은 과거도 아니고 미래도 아니고 현재도 아닌, 매우 초현실적인 시간성을 갖게 되었다. 대단한 디자인 솜씨이다. 그러나 그는 거기에 그치지 않았다.

경영학에는 제품의 '라이프 사이클^{life cycle}'이란 개념이 있다. 제품은 생명체처럼 태어나고, 성장하고, 쇠퇴하는 과정을 거친다는 것이

다. 상품이 처음 개발될 때는 새롭게 시선을 끌어서 인기를 구가하지만, 곧 유행에 뒤처지게 되어 낡은 것이 되어 버린다. 그것이 가장 일반적인 이론이다. 그런데 이 호텔의 가구들은 시간을 초월하고 있어서 시간이 아무리 지나도 낡아 보이지 않는다. 제품의 라이프 사이클로부터 완전히 벗어나 있는 것이다. 가구의 과거지향적 형태에 덮여 있는 현대적인 색은 시간의 흐름에 따라 계속해서 새로운 미래를 만들어 나가기 때문에 보는 사람에 따라, 시대의 흐름에 따라 언제나 새로워진다. 멘디니가 이 호텔의 가구에 디자인으로 마법을 걸어 놓은 게 아닌가 하는 생각이 들 정도로 대단한 솜씨였다. 의자 하나를 형태와 색만으로 모호한 시간 속에 집어넣어서 항상 새롭게 태어나게 만드는 멘디니의 디자인 능력은 정말 천재적이라고 하지 않을 수 없다.

학교에서 디자인을 배울 때에는 디자인이 첨단 기술에 의해 탄생하고, 항상 미래를 향하며, 소비자들의 취향을 맞추는 일인 줄 알았다. 그런데 이 호텔의 가구들을 보면서 그런 선입견이 오히려 더 후진적이고 표피적이라는 생각이 들었다. 멘디니는 단지 나무와 천과 색깔만 가지고 과거와 현재와 미래가 하나로 융합되는 시간을 만들었고, 그런 과정에서 독특한 아름다움을 실현했다. 그게 더 첨단이 아닐까. 몇 점의 바둑알로 판세를 완전히 뒤집어 놓는 바둑의 고수처럼, 알레산드로 멘디니는 소박한 재료와 기술만으로 엄청난 결과를 만들었다. 비블로스 호텔은 단지 하나의 호텔이 아니라 최고의 디자인이 구현되어 있는 예술품이었다. 그 안을 빛내고 있는 가구들

도 영원한 생명을 얻은 위대한 예술품들이었다. 시간이 지나면 르네상스 시대의 예술품과 어깨를 나란히 하면서 박물관에 자리 잡을 것이 분명하다. 자칫 게을러지려고 할 때 거장들의 이런 묘수들을 보면 정신이 바짝 들고 전투 의지를 불태우게 된다. 아울러 그들의 안목과 솜씨에 겸허히 고개를 숙이게 된다.

놀랍게도 그런 고개 숙임은 국내에 돌아와 박물관에 갔을 때도 그대로 이어졌다. 안목이란 그런 것이다. 비블로스 호텔에서 한껏 높아진 눈은 보이지 않았던 것을 보게 만들었다. 비블로스에서 감탄했던 것들이 우리의 유물들에도 꽉꽉 들어차 있었다. 고차원은 고차원끼리 통하는 것일까. 시간과 공간의 격차를 초월하여 하나로 이어지고 있는 문화의 힘은 참으로 대단하고 감동적이다.

알레산드로 멘디니 Alessandro Mendini (1931~2019)

1980년대부터 멘디니는 이탈리아를 중심으로 불기 시작한 포스트 모더니즘 열풍 한가운데에서 에토레 소사스와 더불어 세계 최고의 디자이너로서 활발한 활동을 했다. 특히 이탈리아의 주방용품 브랜드 알레시(Alessi)의 고문으로서 디자인 역사에 길이 남을 명작들을 만드는 데 결정적인 역할을 했다. 와인 오프너 '안나 G'는 알레시와 콜라보레이션한 대표작이다. 1989년에는 잡지의 편집장을 넘어서서 디자이너로서 본격적인 출발을 하면서 세계적인 디자이너로 엄청난 활약을 펼쳤다. 우리나라와도 인연이 많아 수많은 기업이나 기관과도 많은 일들을 했다.

Behind Story

비블로스 호텔을 바깥에서 보면 오래된 이탈리아의 주택 같은, 평범한 호텔로 보인다. 그러나 이 호텔의 객실 문을 열면 엄청난 눈 호강을 하게 된다. 객실들은 전부 다르게 디자인되었는데, 모두 환상적인 색채와 독특한 고전주의적 미감을 보여 준다. 빨간색, 하늘색, 노란색, 연두색 등 흔히 쓰는 색이 조합되었을 뿐인데 그 조화가 만드는 색감은 정말 아름답다. 호텔 객실에는 디자인 명품들과 다양한 패턴의 텍스타일textile로 채워져 있는데, 이들의 어울리지 않은 어울림에서 분출되는 조형적 에너지 또한 대단하다. 각각의 객실은 알레산드로 멘디니의 작품이라고 해도 과언이 아닐 정도로 창조적이고 완성도가 높다.

그 외에도 이 호텔 안에는 매력적인 공간이 많다. 호텔에서 가장 먼저 찾게 되는 곳이 카운터인데, 이 호텔의 카운터는 시골의 여인숙처럼 작고 소박하다. 그러나 그 뒤의 벽에 붙어 있는 미국의 천재 작가 바스키아Basquiat의 그림은 결

르네상스 시대의 주택을 호텔로 개조한 비블로스 호텔, 2005

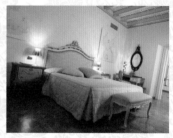

코 이 공간을 그렇게 보지 못하게 한다. 파격적인 그림과 주변의 고전적인 분위기가 너무나 매력적인 어울림을 만들고 있다.

　오래된 집이라 구석구석에 작고 아담한 공간들이 즐비한데, 그런 공간들마저 모두 매력적이다. 천장이 낮고 좁지만 현대적이면서도 고전적인 럭셔리함으로 가득 찬 공간은 시각적으로 공간의 분위기를 누리는 것이 어떤 것인지를 잘 보여 준다. 고전적이면서도 화려한 유리 샹들리에와 현대 사진작가의 단체 누드사진 작품이 부딪히면서 자아내는 느낌도 독특한데, 그 뒤를 오래된 건물의 소박한 분위기의 천장과 벽이 받쳐 주고 있는 모습 또한 너무 독특하다. 이런 분위기 속에 고전적인 테이블과 의자들이 정갈하게 세팅되어 있어서 작지만 그 어떤 거대한 궁궐보다도 매력적이고 화려하게 느껴진다. 이곳에 앉아서 차를 마시면 천국에 올라와 있는 것 같은 분위기에 흠뻑 취하게 된다. 이 호텔에는 이런 환상적인 공간이 너무나 많다.

　이 호텔에는 고대나 중세를 연상시키는 공간들이 많다. 멘디니가 디자인한 의자들은 이런 공간과 조화롭게 어울린다. 강한 색과 무늬로 디자인된 멘디니의 의자들이 중세를 연상시키는 화려한 장식의 타일 벽면과 고대를 연상시키는 인체 조각들과 어울려 있는 장면은 그냥 지나치다가도 고개를 한 번씩 돌리게 한다. 서로 비슷한 부분이 없어서 안 어울릴 법한데도 너무나 잘 어우러지기 때문이다.

　지극히 고전적인 모양의 서랍장을 노란색으로 칠해서 신선함을 강력하게

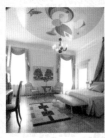

모두 다르게 디자인된
비블로스 호텔의 객실들

부여한 것도 놀랍다. 형태에 대한 선입견을 완전히 뒤집어 놓는다. 강렬한 노란색 바탕에 고전적인 장식이 조각된 서랍의 금속 손잡이가 보여 주는 아름다움은 옛것인지, 현대적인 것인지 혼돈을 준다. 그렇지만 너무나 그 인상이 강렬해서 큰 매력으로 다가온다.

객실 안에 멀쩡한 모습으로 서 있는 의자들은 아무리 봐도 신기하다. 요즘 만들어진 의자임에는 분명한데, 마치 몇 세기 이전에 만들어진 것 같은 모습으

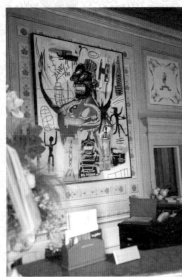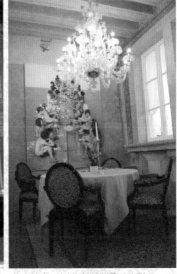

바스키야의 그림이 걸려 있는 호텔의 카운터

아늑하면서도 획기적인 분위기를 보여 주는
호텔의 구석 공간

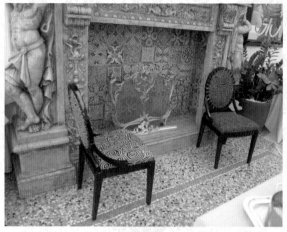

◀ 고대나 중세를 연상시키는
부분들과 무심한 듯 어울려
있는 고전풍의 의자들

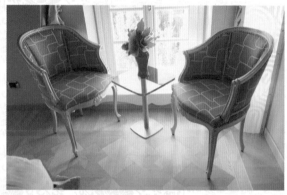

객실 안에 있는 의자들 ▶

◀◀ 고전주의적 요소가
탈색된 서랍장 테이블과
손잡이의 강렬한 인상

◀ 고전적인 모양의 의자와
화사한 패턴을 가진 매트의
매력적인 대비

로 놓여 있다. 그러면서도 고전 특유의 고리타분함은 깨끗하게 벗어던지고 있다. 아무리 봐도 신기한 디자인이다. 고전적인 형태의 의자에 칠해진 빨간색과 등받이와 좌석을 덮고 있는 텍스타일의 추상적 패턴이 만드는 조형적 아름다움만으로도 인상적인데, 바닥에 깔린 매트와의 어울림 또한 무척 매력적이다. 작은 추상적 그림들이 프린트되어 마치 하나의 작품처럼 보이는 매트인데, 화사한 의자와 같이 놓여 있어 참 아름답다. 가구와 미술, 현대와 고전의 개념들이 횡으로 종으로 대비되면서 매우 풍성한 시각적 감흥을 불러 일으킨다.

비블로스 호텔은 어느 한 부분이 아니라, 호텔의 공간 전체가 하나의 예술 작품처럼 빈틈없이 디자인되어 있고, 풍성한 예술성으로 가득 채워져 있다. 멘디니는 단지 이 호텔의 외피만을 디자인한 것이 아니라, 우리가 사는 공간이 얼마나 아름다울 수 있고, 예술로 가득 찰 수 있는지를 몸소 보여 주면서 디자인에 대해 많은 생각을 하게 해 준다. 이 호텔은 2006년에 'Villegiature Awards in Paris'에서 '유럽 최고의 호텔 건축과 인테리어 디자인 상(Best Hotel Architecture and Interior in Europe)' 을 수상했다.

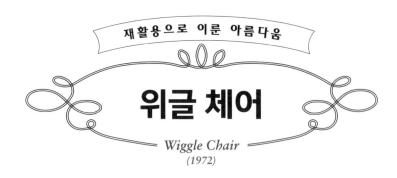

위글 체어

Wiggle Chair
(1972)

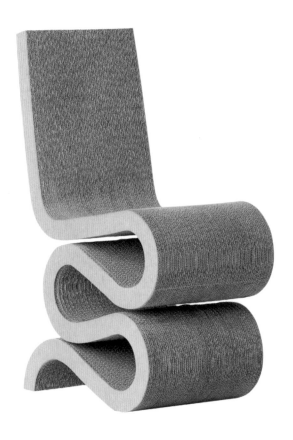

20세기에 엄청난 힘을 발휘하며 등장했던 기계 문명은 역사상 인간이 꿈꾸어 왔던 모든 것들을 다 이루어 줄 것 같았다. 사람을 말보다 빨리 달리게 하고, 필요한 것들을 대량으로 순식간에 만들어 주고, 집과 다리도 손쉽게 만들어 주고, 심지어는 하늘까지 날아다니게 해 주었으니 그렇게 생각하는 것도 당연했다. 하지만 그런 기계 문명은 곧바로 1, 2차 세계대전에서 무기가 되어 살상과 파괴에 헌신했고, 이후로 기계가 만든 모든 것들은 자연을 오염시키고 자원을 고갈시켰다. 그런 심각한 문제들은 21세기로 이월되어 여전히 세계를 위협하고 있다. 그러다 보니 이제는 친환경, 지속가능성, 재활용 등의 단어들이 공기처럼 우리 주변을 감돌게 되었다. 20세기의 기계 문명이라는 태양이 서산 너머로 점점 저물고 있는 것이 느껴진다.

이런 결과는 19세기 이전에 이미 예견되어 있었다. 19세기에서 20세기 초까지, 흔히 근대화라고 알고 있는 기계 문명의 발전이 서양의 합리성이나 과학의 발전을 토대로 하여 이루어진 것으로 알고 있지만, 사실 그 이면에는 제국주의의 비합리적이고 비윤리적 착취의 논리가 작동하고 있었다. 우리가 알고 있는 근대화는 이미 시작부터 폭력과 착취와 비인간성을 깔고 있었다.

오늘날의 환경문제나 자원문제는 애초에 인간성이나 자연성을 챙기기보다는 계산과 이익만을 추구했던 서양의 기계 문명, 근대론이 도달할 수밖에 없는 결론이었고, 기능주의만을 추구했던 디자인이 직면할 수밖에 없었던 막다른 골목이었다. 그렇게 20세기는 기계 문명이 낳은 부조리한 문제로 세기말을 맞이하며 종료되었다. 20세

기가 기계 문명과 함께 유토피아를 꿈꿨다면, 21세기는 기계 문명의 디스토피아를 해소해야 하는 숙제로부터 시작되었다고 볼 수 있다.

그런 점에서 세계적인 건축가 프랭크 게리Frank O. Gehry가 디자인한 골판지 의자 '위글'을 살펴볼 필요가 있다. 그는 환경문제의 심각함만을 호들갑스럽게 강조하는 정치적이고 포퓰리즘적인 길을 걷지 않고, 환경을 위해 디자인이 해결해야 할 제반의 문제에 대한 고민의 흔적을 위글 의자에 담아냈다. 환경문제나 디자인의 윤리성을 크게 떠벌리지 않으면서도 진정 환경을 생각하는 디자인을 실천한 것이다.

알다시피 골판지는 종이를 재활용한 재료로, 골판지를 가지고 유용한 디자인을 만들려는 시도는 지금도 많이 이루어지고 있다. 문제는 골판지의 물질적 특징이 디자인을 하는 데에 있어 그리 유리하지 않다는 점이다. 우선 색깔을 자유롭게 표현할 수 없다. 골판지의 재활용적인 특징을 고려하면 이 위에 다른 색을 칠하는 것은 별로 바람직하지 않다. 또한 구조적으로도 그리 좋지 않다. 일반 종이보다는 견고하지만 나무나 금속, 플라스틱과는 비교할 수 없다. 그래서 골판지는 주로 일회용이나 포장 박스 등 보조적인 용도로 많이 쓰이고 있다.

골판지가 이렇게 많은 단점을 가지고 있긴 하지만, 골판지는 그 견고함에 비해 무척 가볍고 다루기가 쉬우며 가격도 싸다는 장점이 있다. 이런 이유 때문에 많은 디자이너가 골판지를 가지고 무엇을 만들 수 있을지 고민하며 자주 만지작거린다. 하지만 골판지로 완성

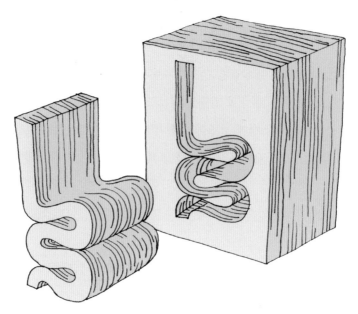

재생종이 골판지로 만든 아름다우면서도 튼튼한 구조의 의자

도 높은 디자인을 한다는 것은 앞서 말한 단점들 때문에 쉽지 않은 일이다. 그래서 골판지로 만들어진 디자인 중에는 의미는 있으나 볼 품이 없고, 효용이 부족하거나 애매한 것들이 많다.

건축가 프랭크 게리는 놀랍게도 이런 골판지로 '위글'이라는 의자를 만들어 센세이션을 일으켰다. 이 의자에서 가장 먼저 눈에 띄는 것은 친환경적인 특징이 아니라 아름다운 형태와 구조이다. 특히 옆 모양이 눈에 띄는데, 선적인 구조로 휘어져 있는 모양이 의자 같지 않고 조형예술 작품처럼 보인다. 등받이에서 아래의 의자 몸체 부분까지 하나의 선이 울렁거리면서 흘러내리는 형태인데, 조형적 위트

가 있고 곡선적 흐름이 아름답다. 골판지가 아니라 금속이나 나무로 만들어졌다고 해도 눈에 띨 것이다.

그런데 이것이 체중을 견디고, 몸을 편안하게 받쳐야 하는 의자라는 것을 생각하면 고개를 좀 갸우뚱하게 된다. 옆 모양을 보면 앉는 사람의 체중을 견디기에는 좀 취약해 보이기 때문이다. 하지만 취약한 듯 보이는 이 의자의 구조를 찬찬히 살펴보면 품었던 의문을 풀 수 있다. 치약을 짜놓은 것 같은 형태들이 위, 아래로 마치 석탑처럼 쌓인 구조라서 사람이 앉았을 때 하중을 문제없이 감당할 수 있다. 얇은 골판지들이 두텁게 여러 겹으로 쌓여 있어서 체중 정도는 끄떡없이 견딜 수 있는 것이다.

위글 체어가 이렇게 튼튼한 구조를 가지고 있음에도 겉으로 보기에 약해 보이는 이유는 무엇일까. 프랭크 게리가 이 의자를 시각적으로 약해 보이게 하려고 의도한 것 같다. 일반적인 의자라면 골판지의 부실함을 보완하기 위해 딱딱하고 건조한 형태로 디자인되었을 것이다. 하지만 이 의자는 약해 보이는 허허실실의 디자인을 취하면서도 조형적으로는 매우 뛰어나다. 이러한 특이하고 뛰어난 조형적 성취 때문에 오히려 이 의자가 친환경적인 디자인을 지향했다는 생각은 전혀 들지 않는다. 프랭크 게리는 친환경이나 지속가능성이라는 윤리적 우월감을 간판으로 내세우지 않고, 디자인 자체의 조형성을 추구해 나갔던 것이다. 호들갑을 전혀 떨지 않으면서도 매우 친환경적인 디자인을 완성한 디자이너의 감각과 정신적인 무게감이 대단하게 다가오는 작품이다.

그런 겸손함 덕분인지 이 의자는 골판지로 만들어졌음에도 역
사의 한 페이지에 남는 디자인이 될 수 있었다.

프랭크 게리 Frank O. Gehry (1929 ~)

캐나다에서 태어나서 16살 때 로스앤젤레스로 이주했다. 거기서 트럭
운전사로 일하면서 L.A.시티 컬리지를 다니다가 USC로 편입하여 건
축을 전공했다. 그 후 하버드 GSD에서 도시계획을 공부하다가 포기하
고 로스엔젤레스로 돌아와서 빅터 그루엔 설계사무소(Victor Gruen
Associates)에서 잠시 일했다. 그 후 골판지로 의자를 실험적으로 만들
어 '이지 에지스(easy edges)'라는 이름의 시리즈로 판매했는데 엄청난
인기를 얻었다. 그러나 건축가로서의 명성에 금이 갈 것 같아서 3개월 만
에 생산을 중단한다. 그러다 1987년에 'Experimetal Edge'라는 골판지
가구 라인을 다시 발표했다. 가구 외에도 그는 많은 예술가와 교류했고,
그런 경험으로 그는 예술가적 경향이 강한 건축가가 되었다. 1989년에는
건축계의 노벨상으로 불리는 프리츠커 상을 받았고, 해체주의 건축을 대
표하는 거장이 되었다. 21세기에 접어들면서부터 그는 점차 해체주의적
인 건축에서 유기적인 질서를 가진 건축으로 진화하였다.

Behind Story

위글 체어와 함께 프랭크 게리가 포장재를 응용해서 만들었던 의자 중의 하나가 리틀비버 Little Beaver 체어이다. 가장 소파에 가까운 모양이고 조형적으로 두드러져 보여서 많이 알려진 의자이다. 골판지를 다소 거칠게 잘라 붙여서 의자 모양이 깔끔하지는 않아 자칫하면 불량품으로 보거나 완성도가 부족하다고 볼 수도 있다. 그런데 반듯하지 않고 거친 모양에서 우러나는 조형성이 미완성으로 보이기보다는 유기적인 생동감으로 더 강하게 다가온다. 거칠기는 하지만 매력적으로 보인다. 이미 이때부터 프랭크 게리는 비정형적이고 불규칙한 형태로 표현하는 자신의 조형 세계를 준비하고 있었다는 느낌이 든다. 거장의 디자인 세계가 하루아침에 만들어지는 것이 아닌 것이다.

지금은 친환경 가구를 만들 때 이런 재생종이 재료를 많이 쓰는데 그 원조가 프랭크 게리였다고 한다. 값싸고 효율적인 포장재로 의자를 만들기 시작하

리틀비버 체어, 1980

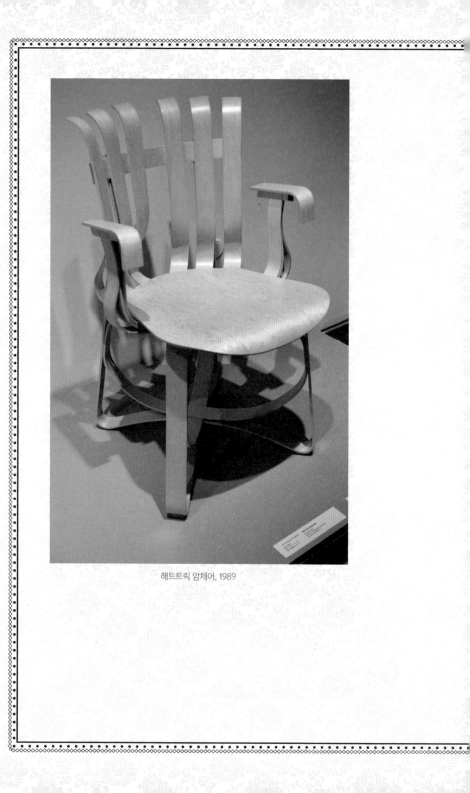

해트트릭 암체어, 1989

면서부터 종이 포장재는 포장이 아닌 실용적인 기물들을 만드는 데에도 사용되기 시작했다. 지금은 친환경적인 소재로서 가장 각광받는 재료이다.

합판을 휘어서 만든 해트트릭^{Hat Trick} 체어도 프랭크 게리의 의자 중에서 빼놓을 수 없다. 합판을 휘는 기술은 일찍부터 개발되었는데, 합판을 휘어서 만들면 일단 나무를 깎지 않아도 손쉽게 원하는 형태로 만들 수 있고 나무의 낭비도 막을 수 있다. 이 해트트릭 체어를 보면 몸체 전체를 얇은 합판을 휘어서 만들었다는 것을 알 수 있다. 이렇게 만들면 나무를 깎아서 버리는 부분이 없기 때문에 나무를 많이 낭비하지 않고도 튼튼한 의자를 얻을 수 있다. 그렇지만 역시 건축가 프랭크 게리의 작품답게 그런 재료의 경제성을 따지기 전에 의자의 아름다운 모양이 먼저 눈에 띈다. 등받이를 이루는 합판들의 곡면이 인상적이고, 양쪽의 팔걸이 부분의 휘어진 합판의 모양도 보통의 조형 솜씨가 아니다. 좁은 합판들을 이리저리 교차시켜 재료 사용도 줄이고 구조적으로도 단단하게 만든 프랭크 게리의 디자인 센스는 대단한 수준이다.

플라스틱 로코코

로드요 체어

Lord Yo Chair
(1993)

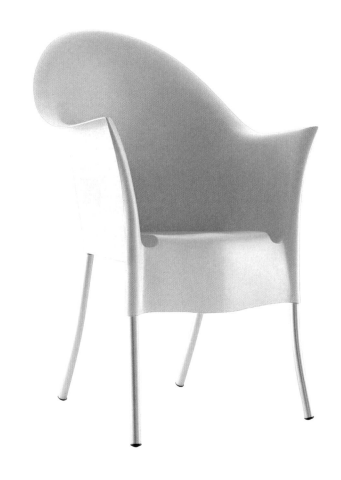

전통은 여러모로 후손들의 삶을 위해 활용될 수 있는 중요한 자원이다. 무엇보다 시간이라는 시험대에서 살아남은 검증된 역사적 산물이기 때문에 그 안에 담긴 지혜와 가치는 유용하지 않을 수 없다. 세상이 항상 새로운 것에 환호하는 것 같지만, 오래된 것에 대해 보내는 신뢰와 애정의 꾸준함에는 비하기가 어렵다. 새로움으로 무장한 디자인들은 잠시 사람들을 흥분시키지만, 시간의 파도를 견디지 못하면 세상의 모든 애정과 관심은 순식간에 사라진다.

새로움은 환호의 대상이 되지만, 오래된 것은 신뢰의 대상이 된다. 대중의 환호는 쉽게 그치지만 신뢰는 무한하다. 순간적인 환호의 덧없음을 잘 아는 디자이너라면 신뢰가 쌓여 만들어지는 가치에 관심을 갖지 않을 수 없다. 그래서 많은 디자인에 영원한 생명을 가져다줄 문화적 방부제로 취하게 되는 것이 '전통'이다. 잘만 적용하면 열렬한 환호와 오랜 신뢰를 모두 얻을 수 있으니 말이다. 전통의 두께가 두툼한 나라일수록 자신들의 전통을 디자인 안에 확보하려고 적극적으로 노력한다. 그렇게 전통을 통해 세상으로부터 무한한 관심과 신뢰를 얻은 디자인은 시간의 파도를 넘실넘실 넘어 새로운 전통으로 등극한다.

그러나 전통을 현대화한다는 것은 때로 대단히 위험할 수도 있는 일이다. 화석화된 전통을 도입했다가는 전통과 현대적 가치를 모두 놓칠 수 있기 때문이다. 세계 디자인 역사에 한 획을 그었던 프랑스의 디자이너 필립 스탁Phlippe Starck의 플라스틱 의자 로드요를 보면 전통이 어떻게 성공적으로 현대화될 수 있으며, 그것을 통해 어떻게

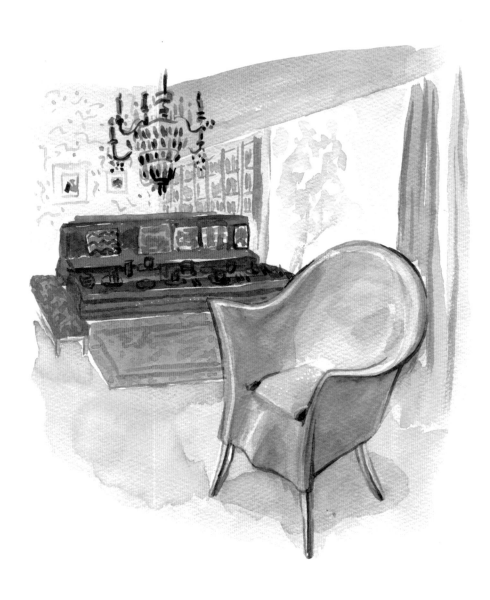

프랑스의 고전적 의자

세상의 환호와 신뢰를 얻을 수 있는지 알 수 있다.

　우선 의자의 모양을 보면 플라스틱 소재임에도 귀족적인 느낌이 한가득 눈을 파고들어 온다. 등받이가 아름다운 곡면을 이루며 중심을 잡고 있고, 양쪽 팔걸이로 내려가는 곡선은 더없이 우아하고 기품 있는 궤적을 그리고 있다. 의자 전체가 아름다운 곡면들로 충만하여 베르사유궁전의 실내를 빛내고 있는 고전적인 의자들에 전혀 밀리지 않는 전통의 품격을 발산하고 있다. 직선이 하나도 없는 형태와 흐르는 곡면들이 유기적으로 만났다가 헤어지는 그 리듬감은 흡사 로코코 시대의 화려한 장식을 현대적으로 압축해 놓은 것 같다. 아마 베르사유궁전을 장식했던 사람이 지금 디자인을 한다면 이런 모양을 만들지 않을까 싶다. 필립 스탁은 우아한 실루엣과 곡면

고전적인 의자의 전통적인 아름다움을 우아한 곡선으로 압축해 표현하고 있는 로드요 체어

의 흐름만으로 저렴한 플라스틱 위에 프랑스 전통 특유의 화려한 장식성과 귀족적 품격을 성공적으로 부활시켰다.

이 의자는 현대적인 세련됨과 단순함의 미덕 또한 잃지 않고 있다. 전통이 녹아들어 있는 우아한 곡면의 흐름은 바로크나 로코코 시대에는 전혀 볼 수 없었던 현대적인 간결한 조형미를 동시에 갖추고 있다. 군더더기 없이 매끈하게 흐르는 면들은 공기를 가르며 달리는 자동차나 항공기에서 볼 수 있는 그것과 매우 닮아 있다. 20세기 이전에는 어디에서도 볼 수 없었던 아름다움이다. 필립 스탁의 이 의자가 가진 진면목은 이렇게 복고의 전략 속에서 현대성을 중층적으로 구현해 놓은 점에 있다.

또 하나 짚고 넘어가야 할 점은 이 의자의 재료이다. 이 의자는 플라스틱으로 만들어졌다. 생활용품에 많이 쓰이는 유용하지만 저렴한 재료이다. 플라스틱은 훌륭한 소재임에도 불구하고 고급스러워

보이지는 않는 재료이다. 플라스틱이 현대 문명의 청결하고 단순한 이미지를 상징하긴 하지만, 오래되고 격조 있는 이미지와는 상당히 거리가 먼 재료이기도 하다. 나무를 깎고, 고급 천과 가죽을 가공하여 어렵게 만들어졌던 고전적 가구에 비해 이렇게 기계로 한 번에 찍어내는 플라스틱 의자는 사실 만든다고 말하기가 부끄러워지기도 한다.

이런 재료를 가지고 고품격 프랑스 전통을 구현한다는 것은 정말 어려운 일이다. 그런데도 필립 스탁은 플라스틱판에 음을 새겨 넣어 레코드판을 만드는 것처럼 플라스틱 의자에 프랑스의 전통을 성공적으로 새겨 넣었다. 수많은 공정과 노력을 거쳐서 만들어졌던 고전적 의자의 위용과 가치를 심플하고 저렴한 플라스틱 의자에 압축해 넣은 것이다. 알고 보면 불가사의한 성취를 이룬 의자이다. 이런 마법 같은 일이 어떻게 가능했던 것일까?

그 해답은 바로 의자의 곡선에 있다. 로드요 의자를 흐르는 곡면의 우아한 궤적들은 화려한 곡선의 식물 장식들로 이루어졌던 프랑스의 귀족적 아름다움을 그대로 압축하고 은유하고 있다. 만일 바로크나 로코코 장식을 일부분이라도 그대로 복사해 놓았다면 대단히 조잡한 결과에 그쳤을 것이다. 미세하게 휘어져 있는 가느다란 금속 다리도 마찬가지다. 다만 이 금속 다리의 번쩍이는 질감은 프랑스의 찬란했던 금속공예품들의 권위적이고 화려한 이미지를 동시에 은유하고 있다. 덕분에 흔한 플라스틱 의자는 어렵지 않게 신분 상승을 하게 되었다. 고전주의적 인상이 현대 재료에 맞게 추상되었기

때문에 오히려 그 가치가 더 온전히 지켜진 것이다. 이런 의자가 만들어지게 된 데에는 필립 스탁의 뛰어난 디자인 능력도 한몫을 했지만, 그 이전에 프랑스의 고급스럽고 화려한 전통이 존재했기 때문에 가능했다. 전통이란 이처럼 같은 재료에도 전혀 다른 가치를 심어 개인의 한계를 뛰어넘는 창의력의 발현을 가능하게 해 준다.

필립 스탁 Phlippe Starck (1949 ~)

파리에서 태어나 1968년 파리의 에콜니심드 카몽도에서 공부했다. 1969년, 다니던 대학교에서 더 이상 공부할 게 없다고 느낀 그는 학교를 중퇴하고 독학으로 디자인을 공부한다. 1970년대 말에 파리 나이트클럽 실내 장식으로 세상에 이름을 알리기 시작했다. 1979년에 스탁 프로덕트를 설립하고 본격적인 디자인 활동을 시작했다. 그러다가 1982년, 엘리제 궁 안에 있는 미테랑 대통령의 개인 사저 인테리어 디자인을 맡게 되는데, 이를 계기로 그는 국제적인 명성을 얻게 된다. 이후로 그는 인테리어를 비롯한 건축, 가구, 생활소품 등 모든 영역에 걸쳐 전방위로 활동하면서 세계 최고의 디자이너 자리를 차지하게 되었다. 레스토랑에서 오징어 요리를 먹다가 아이디어를 얻어 만든 레몬 즙 짜는 기구 '주시 살리프(Jucy Salif)'는 그의 대표작일 뿐 아니라 1990년대를 대표하는 디자인의 아이콘이 되었다.

Behind Story

　　엉클짐Uncle Jim 암체어는 삼촌이 앉아서 담배를 피우고 숙모가 앉아서 뜨개질하던 의자를 현대적인 재료와 모양으로 재해석한 의자라고 한다. 자신의 경험에서 영감을 얻은 의자인데, 전체적인 실루엣에서 그런 친근하고 오래된 느낌이 우러난다. 더불어 심플한 형상과 우아한 곡면으로 대단히 현대적이고 귀족적인 느낌으로 이 의자를 마무리한다. 의자의 내면은 소박하고 친근하지만, 외형은 로드요 의자와 같이 귀족적인 느낌으로 마무리되고 있는 것이 인상적이다.

　　버블클럽Bubble Club 암체어는 전통적인 암체어의 모양을 플라스틱으로 만든 것이다. 암체어의 모양을 그대로 옮겨 놓은 게 아니라 이미지를 단순한 구조로 압축하여 표현한 것이 인상적이다. 그래서 플라스틱 의자임에도 이 의자가 자아내는 엄숙함과 권위적인 느낌이 대단하다. 로드요가 여성적인 귀족 미를

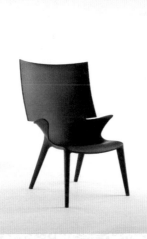

엉클짐 암체어, 2015

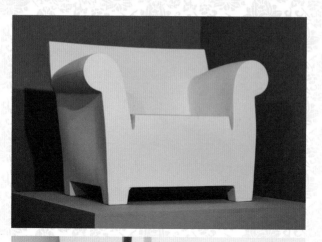

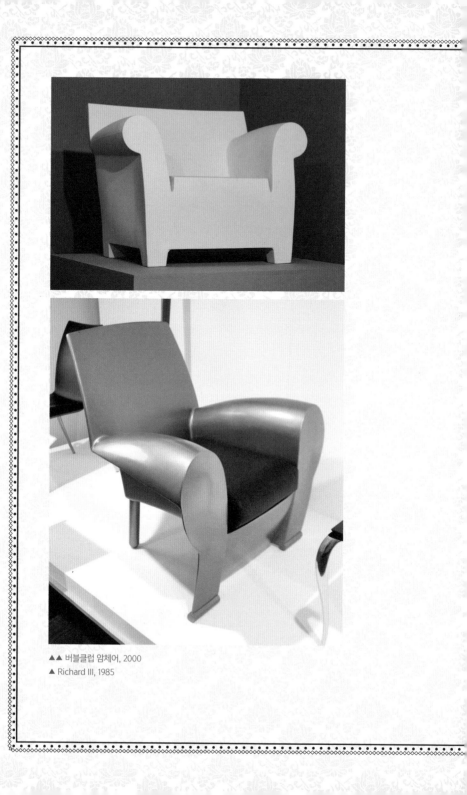

▲▲ 버블클럽 암체어, 2000
▲ Richard III, 1985

보여 준다면 이 의자는 남성적인 고전미를 잘 보여 준다. 의자를 구성하고 있는 곡면의 어울림은 따로 분석해서 살펴볼 정도로 뛰어난 조형성을 보여 준다. 플라스틱으로 만들어졌지만, 그 어떤 고급 재료와 고급 기술로 만들어진 의자보다도 고급스러워 보이는 이유다.

1483~85년에 영국을 통치했던 리처드 3세의 이름이 붙어 있는 Richard Ⅲ 체어는 이름처럼 고상하고 귀족적으로 보인다. 로드요처럼 귀족적인 느낌이 우러나는 의자이다. 프랑스 미테랑 대통령의 아파트에 놓기 위해서 디자인한 것인데, 그에 걸맞게 고전적인 의자 형태로부터 이미지를 많이 차용했다.

이 의자는 전체적으로 둥근 느낌이 강한 곡면으로 이루어졌다. 높은 등받이와 인상적인 양쪽 팔걸이 그리고 두툼한 쿠션이 영락없는 귀족 시대의 의자이다. 앞에서만 보면 필립 스탁이 디자인했다기보다는 옛날 의자를 그대로 가져다 놓은 것처럼 보인다. 그러나 이 의자는 로드요처럼 플라스틱으로 만들어졌고, 뒤쪽의 모양이 고전주의와는 관계가 없는 모양으로 디자인되어 있다. 앞쪽과는 달리 의자의 뒤쪽은 공기 빠진 풍선처럼 갑자기 쪼그라든 모양이다. 길쭉한 원기둥 모양의 다리가 달랑 하나만 붙어 있다. 앞쪽에는 고전적 의자의 웅장함이 잘 표현되어 있는데, 아파트처럼 넓지 않은 실내에서 부담감을 주지 않기 위해서 의자 뒤쪽은 단출하게 디자인한 것이다. 뒤쪽 다리가 하나밖에 없는 것도 공간적인 부담을 없애기 위한 처리이다. 이로 인해 이 의자는 고급스러운 고전적 이미지와 현대적인 이미지를 동시에 갖게 되었다. 의자의 앞뒤가 아수라 백작처럼 완전히 다른 이미지로 대비되어 있는 것이 재미있다.

예술을 넘어 철학에 이른 디자인

오!보이드 체어

Oh! Void 1 Chair
(2002)

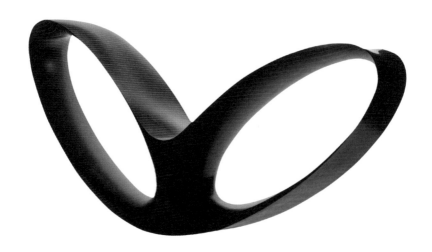

디자인에서 철학은 점점 디자인을 완성하는 중요한 자원으로 여겨지고 있다. 사실 어느 분야든 철학은 그 분야의 중요한 접두어나 접미어로 쓰인다. 철학적 예술, 철학적 요리, 축구 철학 등. 그런데 디자인 분야에서는 좀 과도하다고 느껴질 정도로 철학적 언술이 많이 등장한다. 분명한 것은 철학자의 이름이나 그들의 학설을 그대로 외워 옮기는 것과 디자인을 철학적으로 하는 것은 다르다는 사실이다. 다행히 철학적인 디자인을 하는 디자이너들을 통해 그들의 디자인을 통해 철학이 어떻게 발휘되며, 그런 디자인 철학이 얼마나 큰 감동과 인식의 도약을 끌어내는지를 확인할 수 있다. 론 아라드^{Ron Arad}의 오!보이드 체어를 보면 그렇다.

의자는 전체적으로 둥근 고리 같은 모양 두 개가 하나의 형태로 결합되어 있는 구조이다. 전혀 의자 같지 않은 모양이지만, 그 자체로도 아주 독특하고 매력적이다. 타원으로 회전하는 고리 모양의 동세는 힘차고 스피디하면서도 부드럽고 우아하다. 그냥 봐서는 브랑쿠시^{Brâncuşi}나 칼더^{Calder} 등의 현대 조각품이라고 해도 손색이 없는 모양이다.

이 조형물이 의자라는 사실은 디자인과 순수 미술의 구분이 얼마나 무의미한 것인지를 느끼게 한다. 디자인은 기능적이면서도 얼마든지 예술적일 수 있다. 물론 이 의자가 쿠션감이 온몸을 감싸는 소파보다는 덜 편안할지는 모른다. 이 의자를 위해서 전시장같이 드넓은 거실을 마련해야 하는 부조리함도 있다. 그렇지만 음식을 배부르기 위해 먹기도 하고 입을 천국으로 모셔가기 위해 먹기도 하듯이,

의자의 기능이 꼭 물리적인 실용성만을 향하란 법은 없다. 기능성이나 실용성은 결국 쓰는 사람의 욕구 형태에 따라 다르기 때문이다. 결혼식 드레스의 기능성이 편리함일 수는 없지 않은가. 게다가 실용적인 의자는 세상에 널렸으니, 이런 희한한 의자 하나쯤은 세상이 너그럽게 받아줘도 괜찮지 않나 싶다.

그렇다고 이 의자를 사용할 때 끝도 없는 불편함을 감수해야 하는 것은 아니다. 이 의자에 앉아보면 생각과 달리 편안하다. 체중을 등과 하체로 분산하여 몸이 공중에 뜬 것 같은 느낌을 준다. 두 개의 타원이 만나는 중심 부분의 바닥이 둥글게 굴려져 있어서 실제로 앉아 보면 흔들의자와 같다. 편안하게 누워서 흔들흔들하다 보면 구름을 탄 신선이 되어서 금방 꿈나라에 갈 것처럼 편안하다. 이 의자를 디자인한 론 아라드가 단지 예술적이거나 예쁜 디자인만 하는 사람이 아니라 기능성에 대해서도 매우 꼼꼼히 챙기는 디자이너라는 것을 확인할 수 있다.

그렇다면 이 단순한 디자인 안에 철학은 어떻게 표현되어 있을까? 이 의자 이름 'Void(비어 있다)'에서 찾을 수 있다. 이 의자에 구현된 철학은 부담스러운 크기와 두툼한 중량감을 완전히 증발시켜 버리는 '비어 있음'에 있다. 의자를 이루고 있는 두 개의 고리 안쪽이 크게 비어 있기 때문에 이 의자는 존재하는 것 같으면서도 존재하지 않는 것 같은 매우 특이한 존재감을 가지고 있다.

서양의 조형예술은 매스mass, 즉 덩어리를 중심으로 발전해 왔다. 서양의 조형예술이 양식 중심으로 구성되어 있는 것은 그 때문이다.

그런데 이 의자는 무심히 둥글게 순환하는 움직임 말고는 일체의 형태적 존재감이 지워져 있다. 비례도 잘 안 보이고, 형태도 잘 안 보이고, 그저 뺑뺑 도는 고리의 비어 있음만 다가온다. 의자를 가운데에 두고 이쪽과 저쪽 공간이 서로에게 열려 있어 의자의 존재감은 더없이 투명하고 가볍다. 서양 조형예술의 흐름과는 완전히 다른 길을 걷고 있는 형태이다. 단지 특이해 보이기 위해서 그랬던 것일까? 여기에는 서양의 존재론적 철학과 동아시아의 공(空) 중심의 관계론이 작동하고 있다.

서양의 철학은 그리스 시대부터 형상이나 존재를 지향해 왔다. 그런데 자연을 하나의 유기체로 보아왔던 동아시아에서 개별적 존재는 순간적인 상태일 뿐이고, 영원한 대상이 아니었다. 존재는 언제나 자연이라는 큰 그릇 안에서 생성되고 사라지는 일시적인 현상일 뿐이었다. 따라서 모든 것은 대자연으로 수렴되었다. 대자연이 모든 존재의 변화를 품어 안을 수 있었던 것은 그런 변화를 모두 담을 수 있을 정도로 크게 비어 있기 때문이다. 그런 동아시아의 철학은 노자의 도덕경 4장에 있는 '道沖 而用之或不盈(도충이용지혹불용)', 즉 '도는 비어 있으나 그 안의 작용은 영원하다'는 구절에 잘 표현되어 있다. 이렇게 우주의 본질을 비어 있음으로 보았던 동아시아에서는 양식을 중심으로 하는 조형예술이 아니라 비어 있음을 통한 영원한 변화와 조화를 실현하려 했다. 따라서 자체의 스타일에 집중하지 않았고, 가능하면 그 자체의 존재감을 투명하게 해서 주변과의 융합, 조화를 더 중요하게 챙겼다.

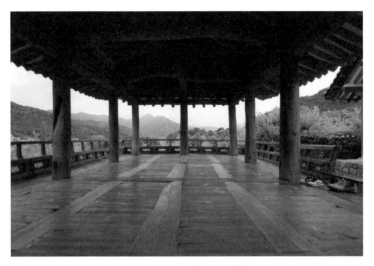

병산서원 만대루에 표현된 '비어 있음'

안동 병산서원의 만대루를 보면 동아시아의 '비어 있음의 미학'을 잘 이해할 수 있다. 건물의 안쪽이 비어 있기 때문에 바깥의 무한한 대자연이 건물 안으로 들어온다. 비어 있음의 미의식은 건축뿐만 아니라 가구를 비롯한 모든 조선 시대의 조형에 구현되었다.

이 의자에는 이런 비어 있음의 미학이 그대로 반영되었다. 론 아라드는 'Void'라 이름 붙인 이 의자의 존재감을 최대한 약화시키고 비워진 공간을 크게 부각하여 의자를 통해 주변 공간이 역동적으로 움직이게 했다. 이 디자인에서 관심은 의자의 형태가 아니라 공간의 역동성인 것을 알 수 있다. 얼핏 보기에는 의자를 이루는 커다란 고리의 형태가 역동적인 것 같지만, 그것보다는 의자의 비워진 공간으로 주변의 공간이 무작위로 끊임없이 순환하고 있는 비움의 동세가

위, 아래를 비워서 존재감을 극도로
축소시키고 공간의 역동적인 움직임을
이끌어내는 조선 시대의 가구

더 크게 다가온다. 이것은 불교의 공(空)이나 노장의 허(虛)를 현대적
으로 표현한 것이 틀림없다. 과도한 해석이 아닌가 싶을 수도 있겠
지만, 이렇게 해석한 데에는 사회·문화적인 이유가 있다.

20세기 후반 서양에서는 포스트모더니즘이나 해체주의 등이 등
장하면서 현대성Modern에 대한 믿음이 와르르 무너졌다. 그로 인한
혼란이 세기말적 위기감으로 나타났었는데, 21세기에 접어들면서
서양의 지식인들이나 디자이너들은 그 대안으로서 동아시아의 철
학을 눈여겨보기 시작했다. 론 아라드의 이 의자는 서양 사회의 그
런 거대한 흐름 속에서 나온 디자인이라 할 수 있다. 참고로 그의 디
자인 사무실에는 일본 사람들이 많이 근무했다고 한다.

조선 시대의 사방탁자처럼 빈 공간이 주인공인 오!보이드 체어

　한류의 열풍이 세계적인 흐름으로 확대되면서 우리 문화에 대한 세계적인 관심이 커지는 현상이 우리의 노력이나 실력 때문이기도 하지만, 그 뒤에는 동아시아 문화에 대한 서양의 관심이 커졌다는 보다 근본적인 이유가 있었다. 그동안은 서양 문명이 세계를 주도했지만, 이제는 동아시아의 문명이 서서히 대안으로 떠오르고 있는 것이다.

　그런 점에서 이 의자는 서양 문화의 근본적인 변화를 보여 주는 온도계라 할 수 있다. 오래 이어져 온 서양의 가구의 기능성을 제치고 동아시아적인 철학을 표현한 매우 고차원의 디자인이다. 서양의 디자이너임에도 이처럼 관념적인 철학, 그것도 자신의 문명 논리에서 한참이나 벗어나 있는 동아시아적 미학관을 과감하게 디자인으로 표현해 낸 론 아라드의 디자인 능력은 참으로 대단하다.

하지만 이 의자는 그의 뛰어난 디자인 역량보다 시대의 문화적 흐름에 의해 탄생한 것으로 보는 것이 더 타당할 것이다. 이제 더는 디자인에서 철학을 따로 이야기할 필요가 없다. 디자인 자체가 이미 철학이니, 이제는 디자인을 통해 시대와 철학을 읽는 것이 더 합당해 보인다.

론 아라드 Ron Arad (1951 ~)

이스라엘 텔아비브에서 태어나서 예루살렘 예술 아카데미를 졸업하고 영국 런던으로 이주해서 영국 건축협회 부설 건축학교, AA 스쿨에서 공부했다. 당시 교수로 있었던 사람이 리움 미술관과 서울대학교 미술관을 디자인했던 해체주의 건축의 거장 렘 쿨하스(Rem Koolhaas)였다. 동기로는 동대문 디자인 플라자를 디자인했던 자하 하디드(Dame Zaha Hadid) 같은 사람이 있었다. 학교를 졸업한 뒤 온 오프(On-off)라는 이름의 작업실을 열고 건축보다는 가구나 제품 디자인을 많이 했다. 다른 디자이너들처럼 첨단의 기술이나 재료에 의거하기보다는 공예적인 방식에 많은 비중을 두었으며, 뛰어난 조형성으로 유명했다. 후에 세계 3대 산업 디자이너로 꼽힐 정도로 국제적인 명성을 얻게 되었다.

Behind Story

MT3 락킹^{Rocking} 암체어. 이 의자의 이름에서 'MT'는 'empty'로 발음되는데, 비어 있음을 지향하는 그의 디자인 철학이 이름에서 이미 구현되고 있다. 이름에 걸맞게 의자의 구조는 안과 밖이 뚫려 있어서 앞의 의자와 같은 디자인 철학을 표현하고 있다. 우아하게 흐르는 의자의 유기적인 형태나 비어 있는 구조는 조형적 아름다움과 철학적 가치를 모두 담고 있다. 보이드 의자와 개념적으로나 조형적으로나 유사하며, 론 아라드의 매력적인 디자인 스타일이 잘 표현되어 있다.

대통령의 주도로 이루어졌던 파리 도시재생 프로젝트 중에 그란데아르슈드 라데팡스 ^{Grande Arche de la Défense} 빌딩이 있다. 이것은 론 아라드의 의자보다는 좀 더 이른 시기에 시도되었던 비움의 디자인이라 할 수 있다. 나폴레옹에 의해 지어졌던 파리의 개선문을 응용해서 디자인되었다고 하지만, 속이 빈 이 거대한 구조물이 등장했을 때 많은 사람은 엄청난 시각적 충격을 받았다.

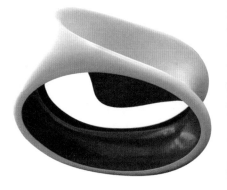

비어 있음이 두드러지는 MT3 락킹 암체어, 2005

거대한 구조물이기는 한데, 그 거대함이 육중한 벽 같은 느낌이 아니라 빈 공간의 거대한 동세와 더불어 매우 투명하고 가볍게 다가왔기 때문이었다. 건물의 중심이 건물이 아니라 거대하게 비워진 사각 공간이고, 건물은 단지 비워진 공간을 끌어들이는 프레임으로만 서 있다. 당시 서양에서 이런 건물은 대단히 낯선 것이었다. 서양에서 건물은 언제나 덩어리, 구조를 지향했지 비움을 향한 적이 없었기 때문이다. 지금 시각으로 보면 이 건물이 상당히 이른 시기에 비움의 조형을 시도했다는 것을 알 수 있다.

비움의 형태를 지향했던 것은 론 아라드만이 아니었다. 자하 하디드^{Zaha Hadid}가 디자인한 동대문 디자인 플라자에서도 역동적인 비움의 공간들을 많이 볼 수 있다. 옆의 사진을 보면 비움의 구조가 매우 복잡하고 드라마틱하게 구현되어 있는 것을 확인할 수 있다. 여기서 비움은 크게 세 방향으로 이루어져 있다. 건물의 위쪽은 하늘을 향해 비어 있고, 중간 부분은 건물의 몸통 부분의 휘어진 형태 사이 공간으로, 가장 아랫부분은 건물 건너편의 공간을 향해 비어 있다. 막히고 뚫린 공간들의 역동적인 동세가 얼마나 큰 매력을 자아내며, 그 살아있는 비움이 얼마나 미적으로도 대단한지를 잘 보여 준다. 동아시아의 '비움의 미학'은 그저 관념적인 철학의 소산이 아니라 이렇게 오감을 매료시키는 미적 가치를 가지고 있기 때문에 그토록 오랜 세월 동안 동아시아 문화를 지탱해 올 수 있었다. 그 미학이 이제는 서양의 디자인에서도 적극적으로 표현되고 있다. 이제 우리는 어느 쪽을 봐야 할까?

그란데아르슈 드 라데팡스,
1989

동대문 디자인 플라자에
표현된 비움의 공간

디자인계의 에일리언

보디가드 체어

Bodyguards Chair
(2006)

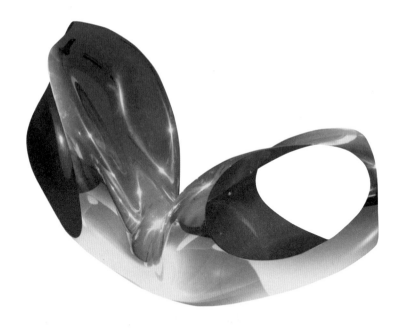

손때 묻은 익숙한 물건에 길들여져 자연스럽고 소박하게 사는 것도 좋지만, 가끔 이 세상 것이 아닌 듯한 물건이 주는 정신적 마사지로 신선한 자극을 받는 것도 재미나다. 디자인을 실용적 측면에서만 보면 자칫 고리타분한 삶에 짓이겨지기가 쉽다. 밥 먹는 숟가락으로 맥주병 뚜껑을 딸 때의 쾌감도 사는 데에는 필요한 법이다.

20세기 동안 디자인은 숟가락으로 밥을 편하게 먹는 데에만 모든 신경을 집중했다. 하지만 21세기에 접어들면서부터는 숟가락에 무슨 장식을 더 할지, 숟가락을 어떤 다른 용도로 활용할지에 대해서 더 신경을 쓰고 있다. 앞의 것을 '생존'이라고 한다면 뒤의 것은 '문화'라 할 수 있겠다. 산업화에 뒤처졌던 시절에 우리는 '생존'만을 향했지만, 선진국의 대열에 서 있는 지금은 '문화'로 고개를 돌려야 할 때가 아닌가 싶다. 생존이 중심일 때는 '생산'이 중요했지만, 문화가 중심일 때는 '누림'이 중요해진다. 생존의 시기에는 그 누림을 돈으로만, 물질로만 생각했다. 그런데 문화의 시기에 이르러서는 그것을 시간으로, 색다른 체험으로 생각하게 되는 것 같다. 그러다 보니 이전에는 디자인에서 배제되었던 것들이 서서히 디자인 분야에 포함되면서 디자인의 영역이나 디자인의 목적이 점차 넓어지고 개방적으로 바뀌고 있다. 론 아라드^{Ron Arad}의 의자가 큰 울림으로 다가오는 것은 그런 변화가 우리 사회에서도 일어나고 있기 때문일 것이다.

앞의 론 아라드 디자인에서는 단순해 보이는 형태 속에 심오한 철학적 가치가 구현되고 있는 점에 대해 살펴보았다. 그의 디자인은 일견 쉬워 보일 수도 있지만, 따지고 보면 매우 심오한 깊이를 가지

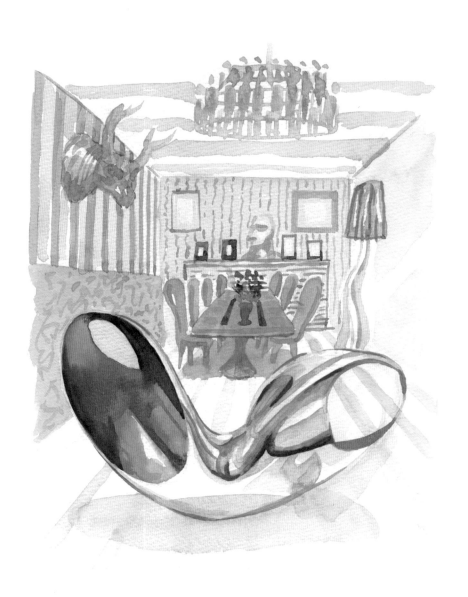

고 있어서 눈에 보이는 디자인 형식과 그 안에 담기는 내용이 각각 다른 매력을 전해 준다. 보디가드 체어에서도 론 아라드의 그런 성향을 볼 수 있다.

보디가드 체어를 보면 한눈에 의자라고 알아차리기가 어렵다. 의자라는 말을 듣고 봐도 고개를 갸우뚱하게 된다. 의자라면 응당 갖추고 있어야 할 면모들이 이 디자인에서는 잘 보이지 않기 때문이다. 그냥 보기에는 매우 아방가르드한 조각처럼 보이는데, 그 자체만으로도 아름답다. 만일 이 위에 사람이 앉는다고 하면 오히려 숭고한 조각품을 무엄하게 훼손하는 것처럼 보일 것 같다. 무엇보다 이 위에 사람이 어떻게 앉을 수 있는지를 파악하기가 어렵다. 의자의 몸체가 크게 꺾어진 윗부분에 거의 눕듯이 허리를 대고 앉아서 - 사실은 거의 누워서- 등을 기대고 발을 얹어 체중을 완전히 실어야 편한 자세를 잡을 수 있다. 앉아보면 보기보다 의외로 편안하다. 그런데 이 의자에 담긴 메시지나 가치는 기능적 편리함에 있지 않다.

우선 이 의자는 몸체에서 번쩍번쩍 빛이 나고 있어서 가까이 다가가기가 어렵다. 이 점에서 우리는 이 의자가 형태만 희한한 게 아니라 일반 의자와는 전혀 다른 소재로 만들어졌다는 것을 느낄 수 있다. 이 의자의 소재는 알루미늄이다. 알루미늄이라고 하면 얼핏 캔을 연상해서 얇은 금속의 이미지를 떠올리는데, 알루미늄은 지구상에 많이 분포되어 있는 흔한 금속이고, 연질이라 여러 가지 모양으로 쉽게 만들어 쓸 수 있는 특징이 있다. 금속이라고 해도 철보다는 온기가 많이 느껴지는 질감을 가지고 있어서 생활용품에 많이 쓰이

고 있다. 애플의 노트북이나 많은 핸드폰의 몸체들이 알루미늄 소재로 만들어졌다.

그런데 이 알루미늄 의자는 강철처럼 번쩍번쩍하게 빛나고 있어서 알루미늄 같아 보이지 않는다. 엄청나게 표면을 닦고 광을 냈기 때문이다. 알루미늄을 이렇게 광을 내려면 대단한 장인의 손길이 필요하다. 이 의자는 매우 크지만 장신구나 식기처럼 사람의 손길에 의해 만들어진 것이다. 가까이서 보면 3차원 곡면으로 이루어진 의자 모양에서 대단한 장인의 솜씨를 감상할 수 있다.

보통 알루미늄은 형틀에 녹여서 주조(鑄造)하는 것이 일반적이다. 의자라면 의자를 구성하는 부분들을 주조가 쉬운 형태로 나누어 만들어서 조립하는 경우가 많다. 하지만 이 의자는 두께가 있는 알루미늄판을 두드려서 만들었다. 주조로 찍어내는 것보다 훨씬 어려운 전통적인 방식이다. 그런데 번쩍거리는 몸통의 이미지는 마치 외계에서 날아온 우주선 같아 오히려 첨단 기술을 이용해 만든 것처럼 보인다.

전체 형태는 비대칭이고, 3차원으로 흐르는 유기적인 곡면으로 되어 있다. 헨리 무어Henry Moore나 브랑쿠시Brâncuşi 같은 현대 조각가의 작품에서 많이 볼 수 있는 형태이다. 부드러우면서도 조형적인 아름다움이 매력적으로 다가온다.

이 의자를 자세하게 살펴보면 제아무리 4차 산업혁명의 시대라고 해도 장인의 손길은 위대하다는 것, 손으로 빚은 예술성을 대신할 만한 것은 없다는 사실을 확인하게 된다. 가장 첨단의 모양을 지

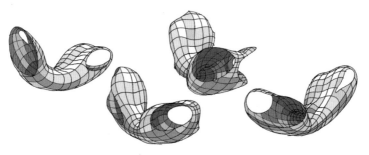

안과 밖이 연속된 3차원 곡면으로 이루어진 아름다운 보디가드 체어

녔지만 지극히 수공업의 방식으로 만들어졌다는 것이 재미있다.

이 의자가 가진 패러독스^{paradox}한 구조는 미학적으로도 눈여겨볼 만하다. 우선 의자를 이루고 있는 두툼한 외곽의 덩어리는 의자를 넘어서는 수준으로 커 보인다. 하지만 이 덩어리는 얇은 판일 뿐이고 그 유기체적 곡면의 판들은 크게 뚫려 있어서 매우 가볍고 비어 있는 듯 보인다. 그래서 보는 사람을 매우 혼란스럽게 만든다. 어느 쪽에서 보면 큰 덩어리로 보이는데, 또 다른 쪽에서 보면 속이 빈 공간이기 때문이다. 어디가 표면이고 어디가 안쪽인지도 매우 헷갈린다. 덩어리이면서도 덩어리가 아닌, 의자의 표면과 내부가 뒤섞여 있는 모순적인 형태이다. 이 의자는 단지 금속으로만 이루어진 의자가 아니라 하나의 조각품으로서도 손색이 없다.

안과 밖, 덩어리와 면 등 대립하는 성질들을 모순적으로 융합시키는 조형 철학, 그 어디에서도 기하학적인 형태를 찾아볼 수 없는 유기적인 형태에 담긴 우주관이 대단하다. 앞서 살펴본 보이드 의자의 '비움 철학'에서 한발 더 나아간 것을 알 수 있다. 묵직한 철학적

가치들이 표현된 알루미늄 의자는 우리에게 큰 감동과 사유의 기회를 제공한다.

이제 디자인은 사상과 문화와 역사가 담기는 그릇이며, 인문학의 열매가 되고 있다. 그만큼 디자이너들에게는 디자인 안에 심오한 사상을 담아야 하는 과제가 생긴다. 동시에 디자인을 접하는 사람에게도 단지 소비가 아니라, 그 안에 들어 있는 가치를 볼 수 있는 교양과 안목을 챙겨야 하는 의무가 생긴다. 그렇게 디자인은 자연스럽게 문화로 승화되고 있다.

론 아라드 Ron Arad (1951 ~)

1989년, 론 아라드는 론 아라드 어소시에이츠(Ron Arad Associates)를 설립하였고, 1994년에서 1997년까지 비엔나의 호흐슐레(Hochscule)에서 디자인 교수로 일했다. 그 후 영국의 왕립미술학교(Royal College of Art)의 디자인 교수를 역임하였다. 세계적으로 유명한 가구, 제품, 조명 회사들과 많은 프로젝트를 진행하였다.

Behind Story

론 아라드는 보디가드 체어에서 보았듯이 불규칙하면서도 유려하게 흐르는 곡면 형태를 중심으로 디자인을 해온 사람이다. 그런데 1988년에 디자인했던 빅 이지 믹스드Big Easy Mixed 의자를 보면 그의 이런 디자인 경향이 이미 오래 전부터 시작되었다는 것을 알 수 있다. 이 의자는 그의 다른 디자인들처럼 단순한 구조로 되어 있어 기능성보다는 상징성이 강해 보이는 의자인데, 그런 특징들이 유려한 곡면들의 어울림으로 표현되고 있다. 보디가드 체어와 조형 원리적인 측면에서는 유사하다.

한편 그런 상징성과는 별개로 곡면으로 이루어진 의자의 모양은 유기적인 곡면이 얼마나 아름다울 수 있는지를 잘 보여 준다. 그의 이런 디자인 경향은 단지 형태의 표면적인 아름다움에서 그치지 않고, 이 시대에 적합한 정신과 철학적 가치를 구현하면서 세계 디자인의 거대한 흐름을 이끌어 왔다.

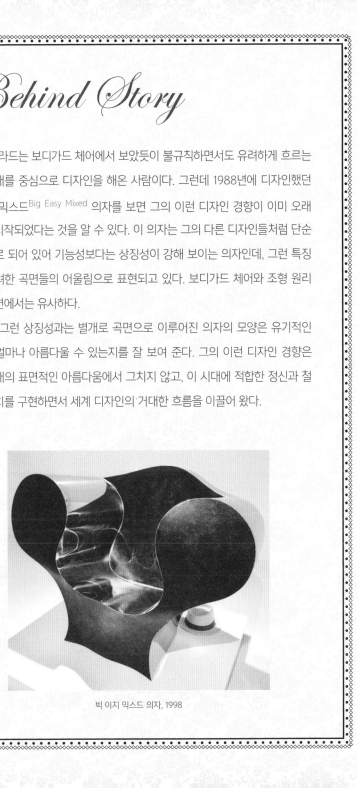

빅 이지 믹스드 의자, 1998

론 아라드의 이런 유기적 형태의 디자인은 21세기에 접어들면서 세계적인 추세가 되고 있다. AA 스툴에서 같이 공부했던 자하 하디드의 건축에서도 이런 유기적인 곡면의 아름다움을 볼 수 있는데, 불규칙한 곡면을 통해 생동감 가득한 아름다움을 표현하는 것은 동일하다. 이런 유기적 조형성이 일반화되는

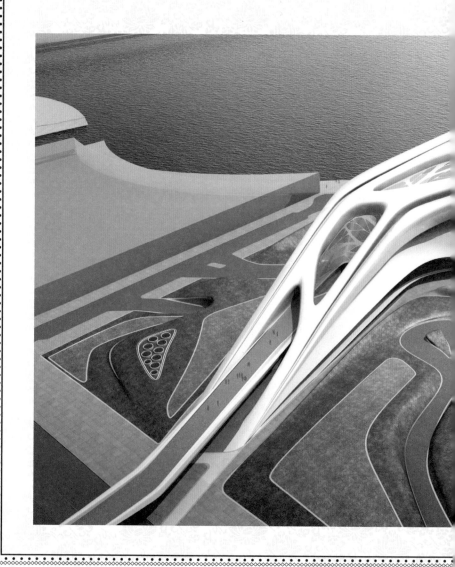

가장 큰 이유는 자연을 지향하는 미학적 목표 때문이다. 자연의 불규칙하면서도 유기적인 조형 원리를 디자인에 적용하여 인공물인 디자인이 자연의 속성을 가질 수 있게 한 것이다. 이 건축물이 무생물임에도 불구하고 마치 살아 움직이는 것처럼 보이는 것은 그 때문이다.

자하 하디드가 디자인한 아부다비의 공연장, 2007

미래로 날아간 디자인

록히드 라운지 체어

Lockheed Lounge Chair
(1988)

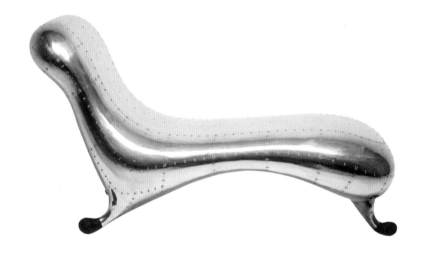

디자인과 예술에 관한 논쟁은 하루 이틀의 문제가 아니었다. 지금은 거의 없어졌지만 2000년대 이전까지만 하더라도 디자인은 절대 예술이 될 수 없다는 강경론이 우세했다. 그것을 뒷받침해 주는 가장 강력한 근거는 바로 '기능'이었다. 디자인은 어떤 경우에서도 반드시 기능을 충족시켜야 한다는 것이다. 그런데 그 '기능'이란 만드는 사람이 마음대로 정하는 것이 아니다. 그것은 순전히 쓰는 사람의 몫이다. 쓰는 사람들이 원하는 대로 디자이너는 새로운 혹은 적합한 솔루션을 만든다. 기능성에 대한 절대적 추구라는 명분으로 디자인은 사회적인 당위성을 가졌으며, 그 때문에 디자인은 생산과 상업성이라는 사회적 생산체제 속에서 당당히 자리를 잡았다. 하지만 바로 그 때문에 디자인에서는 예술품들이 가져야 할 최소한의 조건, 즉 작가의 자율성이 허락되지 않았으며 결코 예술이 될 수 없었다. 많은 사람이 이런 견해에 고개를 끄덕여왔다.

그런데 디자인계에서 희한한 일이 일어났다. 마크 뉴슨^{Marc Newson}이라는 디자이너가 1988년에 실험적으로 만들었던 록히드 라운지 체어가 2006년 뉴욕 소더비^{Sotheby} 경매에서 96만 8천 달러에 팔렸다. 세계적인 디자이너이긴 하지만 프로젝트로 한 것도 아니고 유망주 시절 습작으로 만든 프로토타입^{prototype}(원래의 형태 또는 전형적인 예, 기초 또는 표준)인데 마치 순수 미술처럼 거래가 된 것이다. 그것도 고가에! 그래서 많은 매체에서는 이 사건을 두고 디자인과 예술의 경계가 허물어진 것이라고 목소리를 높였다. 틀린 말은 아니었지만, 소더비 경매에서 디자인 프로토타입 하나가 고가에 팔렸다고 해서

갑자기 디자인이 예술이 될 수는 없는 일이다.

오히려 그런 현상은 그 이전부터 누적되어 있었던 문제들이 폭발한 것으로 보는 게 합리적일 것이다. 하지만 예술과 디자인 사이의 경계가 왜 없어지게 되었는지에 대해서는 아무도 말해 주지 않았고 아무도 의심하지 않았다. 여기서 드는 의문은 '과연 디자인과 예술 사이에 처음부터 건널 수 없는 강이 있었던 것일까' 하는 것이다. 어쩌면 기능성이란 것은 디자인 바깥의 산업 체계와 상업적 구조가 의도적으로 디자인에 씌워 놓은 선입견이지는 않았을까?

마크 뉴슨의 록히드 라운지 체어는 디자인과 예술과 관련된 이런 근본적인 문제를 지적하면서 디자인의 존재론에 대해 매우 깊은 사유를 촉구하는 디자인이었다. 디자이너 마크 뉴슨은 1986년, 아직 이름이 세상에 알려지지 않았을 때 이 의자를 디자인해서 만들기 시작했다. 몇 번의 수정을 통해 의자가 완성되었는데, 일반적인 의자와는 상당히 거리가 먼, 둥글둥글한 유기적인 형태에 번쩍거리는 수많은 금속판을 결합하여 만든 것이었다. 몹시 희한한 재료와 모양을 가진 의자였는데, 앉기에 그다지 편해 보이지는 않는다. 하지만 그 결과는 그냥 한 번 만들어 본 수준을 넘어선 것이었다.

이 의자가 세상에 등장하면서 디자인은 기능성이라는 단순한 목표만을 지향하는 것이 아니라는 것을 보여 주었고, 덕분에 디자인과 예술의 경계는 점점 더 희미해질 수밖에 없었다. 아마추어 디자이너에 의해 디자인되었던 이 의자가 그 경계를 자유롭게 넘나들었기 때문이다. 덕분에 마크 뉴슨은 세계적인 디자이너로 급부상하게 되었

고, 아티스트급 디자이너로서의 존재감을 공고히 하게 되었다. 무엇보다 의자를 이처럼 독특한 모양으로 디자인한 그의 창의력과 조형적 능력은 세계의 주목을 끌면서 디자인에 대한 세계의 감각을 업그레이드시켰다.

이 의자의 몸통은 계란처럼 유선형으로 흐르는 곡면적 형태이며, 둥글둥글한 세 개의 짧은 다리가 붙어 있다. 몸체 전체는 번쩍거리는 금속판으로 만들었다. 금속판의 뺀질뺀질한 질감은 파리 한 마리도 앉지 못할 것처럼 매끈하다. 편리함은 둘째로 치더라도 의자인지 침대인지 모를 혼란스러운 형태는 기존의 디자인들이 걸었던 행보와는 전혀 달랐다. 이 의자에 앉아야 할지, 기대야 할지 혼란스러워서 기능적으로 그다지 훌륭하다고 볼 수는 없는 디자인이다. 하지만 그 때문에 디자인과 예술에 대해 많은 생각을 하게 만든다. 그 어디에서도 전형을 찾아볼 수 없는 독창적인 디자인임은 틀림없었다.

18세기 유럽의 귀족들이 썼던 의자에서 아이디어를 얻었다는 말도 들리는데, 이집트의 클레오파트라가 즐겨 썼던 침대도 연상되고 로마 시대 귀족들의 사용했던 비스듬히 기대앉는 가구가 생각나기도 한다. 그런 점에서 이 의자의 독특한 모양은 그냥 실험적인 첨단의 이미지만을 연상시키는 데에서 그치지 않고 역사를 은유하고 전통을 암시하면서 가볍지 않은 존재감을 구축하였다.

그러나 이 의자가 환기시켰던 가장 중심적인 이미지는 역시 미래적이고 첨단적인 것이었다. 3차원의 곡면으로 이루어진 형태 이미지와 몸체의 금속판들이 모두 리베팅riveting 기법으로 결합되어 있는

항공기의 몸체처럼 많은 금속판들이 리베팅 기법으로 결합된 록히드 라운지 체어

데, 이 구조는 항공기의 몸체를 결합하는 방식과 일치한다. '록히드'라는 미국의 항공기 제조업체의 이름을 붙여 놓은 것도 그런 은유에 대한 알리바이임에 틀림없다. 곡면의 아름다움을 과시하면서 동시에 항공기가 가진 첨단의 이미지를 은유하고 있는 점은 그 어떤 추상미술 작품보다도 탁월하다. 구체적인 기능보다는 조형적 아름다움과 상징성에 더 많은 무게가 실린 의자이다.

이런 이유로 록히드 라운지 체어는 기능성이 떨어져도 사람들의 눈과 마음을 강하게 사로잡았고, 순수 미술과 디자인을 오가는 특수한 위치에 오를 수 있었던 것이다. 소더비 경매에 올라갈 수 있었던 것에도 그런 이유가 크게 작용했다.

디자인임에도 예술이라는 작위를 받았던 이 의자는 디자인이 얼마든지 예술품이 될 수 있음을 알리며 이후에 나타날 새로운 디자인의 경향을 준비하고 있었다. 1990년대의 혼란기를 지나 21세기에 접어들면서부터는 마크 뉴슨의 이런 디자인 경향이 점차 대중적인 당위성을 얻게 되었다. 그런 점에서 이 의자는 대단히 선진적인 디자인이었던 것을 알 수 있다.

마크 뉴슨 Marc Newson (1963 ~)

호주 출신으로 시드니 미술대학을 다녔다. 거기서 귀금속 디자인을 배웠고, 이후 금속공예 기술을 응용하여 가구나 소품을 만들었다. 1980년대 이후 일본 도쿄로 건너가서 알루미늄과 펠트를 비롯한 여러 가지 재료와 기술로 많은 작품을 디자인했다. 그래서 그의 디자인에서는 금속을 많이 볼 수 있고, 공예적인 느낌이 많다. 그의 디자인은 오래된 느낌보다는 새로운 첨단의 이미지가 강하다. 형태가 전체적으로 유기적이면서도 심플하기 때문이다. 이런 색다른 디자인 세계를 가지고 있었기에, 그는 후에 세계 3대 산업 디자이너로 칭송되기에 이른다.

Behind Story

마크 뉴슨은 록히드 라운지 체어를 만들면서 동시에 포드 서랍장^{Pod of} ^{Drawers}도 같은 방식으로 만들었다. 출시는 1년 먼저 되었는데, 원래 이 서랍장은 1920년대 프랑스 캐비닛 제작자인 안드레 그루^{André Groult}가 만든 아르누보 스타일의 서랍장에 영감을 받아서 디자인한 것이라고 한다. 록히드 라운지 체어처럼 알루미늄판 조각들을 리베팅 기법으로 연결하여 미래적인 이미지를 가진 서랍장을 만들었는데, 전체적인 실루엣에서는 고전적인 이미지가 강렬하게

포드 서랍장, 1987

느껴진다. 미래적인 이미지와 고전적인 이미지가 하나의 디자인에 융합되어 있는 점이 뛰어나다. 이 서랍장에서도 역시 21세기에 본격화될 유기적인 형태의 디자인이 미리 예견되고 있는 것을 볼 수 있다.

항공기 이미지를 가진 록히드 라운지 체어를 디자인했던 마크 뉴슨은 2004년에 까르띠에 재단의 지원으로 진짜 비행기를 디자인했다. 실제로 날아다니는 비행기는 아니었고, 미래형 비행기 컨셉 디자인이었다. 비행기의 이름은 안드

Kelvin 40 Jet 컨셉, 2004

레이 타르코프스키의 영화 '솔라리스'에 등장하고 열역학 연구로 유명한 19세기 수학자이자 물리학자인 켈빈 경의 이름을 딴 것이다. 그래서 그런지 이 비행기의 디자인은 왠지 고전 공상과학 소설에 등장할 것 같은 느낌을 준다. 이 비행기는 많은 공기 역학적 실험을 통해서 디자인되었다. 유기적이면서도 절도가 있는 디자인에서 마크 뉴슨 특유의 조형적 개성도 느껴진다. 록히드 라운지 체어의 형태에서 느껴지는 것과 유사한 특징이다.

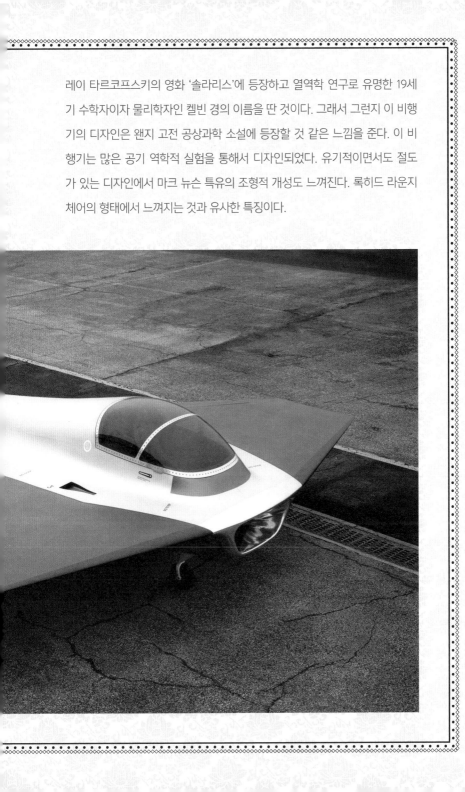

파벨라 체어

Fabela Chair
(1991)

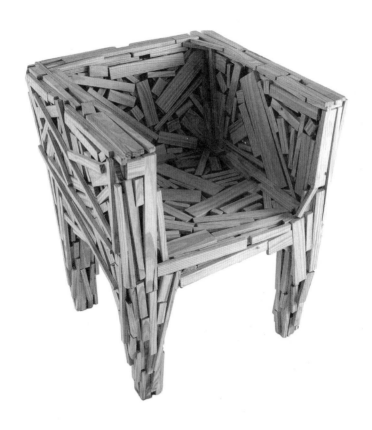

디자인이라면 앞, 뒤, 위, 아래가 맞춘 듯이 꼭 들어맞아야 하고, 무엇을 위한 것인지, 어떤 기능을 수행해야 하는지가 분명해야 한다고 생각했던 시절이 있었다. 용도가 선명하고 형태가 기능을 따를 때 비로소 디자인은 본연의 임무를 다한다고 생각했다. 20세기 동안 디자인은 그렇게 깔끔하고, 구조적이고, 철저히 기능에 헌신해야 한다고 요청받았다. 그러다 보니 디자인은 주로 합리적인 기하학적 형태와 뛰어난 내구성, 완벽한 작동 구조들만 추구하게 되었다. 반대로 그렇지 않은 형태들은 디자인이 아니라 예술이라는, 비난 아닌 비난을 들어야 했다.

20세기 후반에 들어서면서 기계적인 완벽함을 강조했던 디자인들이 환경과 자원에 부담을 주기 시작하면서부터 점점 이전 시대의 디자인들이 걸림돌이 되어 갔다. 이제는 고지식하게 기능성만을 추구하는 디자인보다 가치 중심적인 관점으로 삶의 문제를 진지하게 다루는 디자인들이 주목받고 있다. 21세기의 디자인 흐름은 이전과는 전혀 다른 방향으로 흐르고 있다.

캄파냐Campana 형제가 1991년에 선보였던 이 독특한 의자는 기능주의 디자인이 아직은 숨 쉴 힘이 남아 있을 때 등장했던 디자인이었다. 당시 디자인의 모든 것들을 뒤집어 놓는 모양이어서 세상의 큰 시선을 끌었다. 당시의 상황을 생각하면 이 의자에 녹아 있는 디자인에 대한 태도는 대단히 충격적이었다. 디자인은 디자인인데, 무질서하고 자로 잰 듯한 정교함이나 완벽함, 합리성 등을 죄다 비껴갔다. 지금의 시각으로 보아도 매우 혁신적이다.

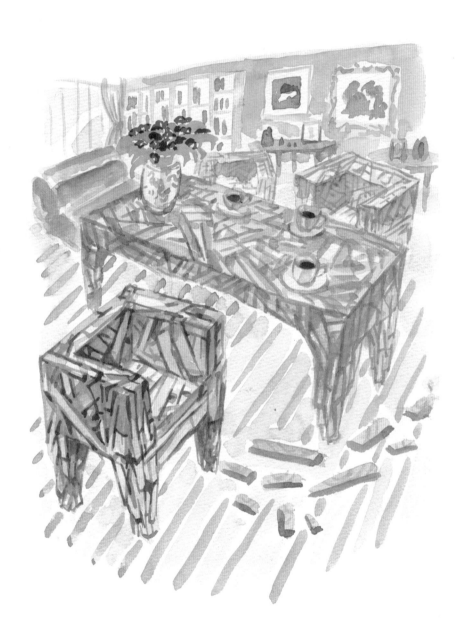

이 의자의 구조는 복잡하지만 간단하다. 목재소에서 나무를 자르다가 남은 자투리 같은 재료들을 얼기설기 붙여서 하나의 의자로 만들었다. 목공소 아저씨들이 심심해서 작업하고 남은 나무조각들을 뚝딱뚝딱 못질해서 의자 비슷하게 만든 것처럼 보이기도 한다. 하지만 엉성하고 대충 만든 것 같은 모양의 의자에 담긴 메시지는 기존의 디자인 흐름을 바꾸는 데에 크게 기여했다. 단지 희한한 의자에서 그치지 않고, 기존의 디자인을 비판적으로 보고 새로운 디자인의 가치를 만들고자 하는 국제적인 흐름에 큰 동력이 된 것이다. 이 의자는 만들어지자마자 디자인의 주류 흐름에 올라타서 새로운 디자인 흐름에 큰 비전을 제시했다.

명품 의자라고 하면 완벽한 구조에 뛰어난 기능을 수행하는 명품다운 면모를 가져야 한다고 생각할 것이다. 장인들이 손으로 하나하나 정성 들여 만들어야 할 것 같고, 넓은 실내 공간에 아주 고급스러운 자태로 자리 잡을 만한 조형적 완성도를 가지고 있어야 할 것 같다. 하지만 이 의자는 실내를 빛낼 명품 가구로서의 면모를 하나도 가지고 있지 않은 것 같다. 거친 재료와 단순한 가공 방법, 그다지 높지 않은 수준의 조형 감각으로 만들어진 것처럼 보인다. 하지만 바로 그렇기 때문에 이 의자는 그 어떤 럭셔리한 의자보다 더 우리의 눈과 마음을 사로잡고, 명품 의자에 대한 우리의 선입견을 정면으로 와해시킨다.

우선 전혀 상상할 수 없었던 재료로 의자를 만들었다는 점이 파격적이다. 어떻게 의자를 만드는 기본적인 구조를 무시하고 이런 자

불규칙한 나무 자투리가 모여 견고한 의자로 변모한 파벨라 체어

투리 재료로 의자를 만들 생각을 했을까. 의자라면 우선 나무나 금속 등의 재료로 프레임을 정확하게 만든 다음, 쿠션을 비롯한 다른 재료들을 프레임에 맞추어 결합하여 완성하는 가구이지 않은가. 그런데 이 의자는 그런 선입견을 나뭇조각으로 완전히 붕괴시키고 있다. 이런 파격적인 개념이 이 의자가 목수 아저씨들의 심심풀이 결과가 아니라는 것을 입증하고, 보는 사람을 전율케 한다.

무엇보다 놀라운 것은 의자의 조형성이다. 얼핏 보면 이 의자는 조형적 아름다움을 전혀 고려하지 않고 만든 것 같지만, 자세히 보면 그렇지 않다. 크기도 다르고, 길이도 다른 작은 나무조각들이 매우 견고한 구조로 짜여 있다. 작은 자투리 조각으로 만들어졌지만, 오히려 작은 철 조각들로 만들어진 에펠탑같이 튼튼해 보인다.

전체적인 모양은 좌우 대칭이지만 부분적으로는 불규칙함의 극치를 이루고 있는 점도 눈여겨볼 만하다. 의자를 구성하고 있는 나무조각들을 자세히 보면 역동적인 에너지로 가득 차 있고, 멀리서

194

보면 좌우 대칭 구조로 단단하게 보인다. 기하학적인 구조를 이루고 있으면서도 유기적인 불규칙성을 내포하고 있는, 매우 모순된 디자인이다. 덕분에 이 의자는 견고하면서도 생동감으로 가득한 의자가 되었다.

이렇게 이 의자는 기존 의자가 가진 면모들을 거의 모두 외면하고 새로운 시대의 디자인이 가져야 할 면모들을 매우 파격적인 차원에서 성취하고 있다. 이 의자가 나올 당시 세계적으로는 해체주의가 붐을 일으키려 하고 있었다는 점에서 보면 이 의자는 새로운 디자인의 흐름에 대한 예언서이기도 했다. 이런 이유로 이 의자는 일회성의 실험에 그치지 않고 지금까지도 대단한 존재감을 유지하고 있다.

파벨라 체어는 브라질의 최대 도시 상파울루의 슬럼가 판잣집에서 아이디어를 얻었다고 한다. 의자의 이름 '파벨라Fabela'는 '슬럼가'라는 뜻이다. 즉 이 의자에 담긴 수많은 지혜는 모두 가난한 사람들의 삶으로부터 얻었던 것이다. 의자에 붙여진 이름에서 이미 디자인이 무엇을 향하고 무엇으로부터 시작해야 하는지에 대해 많은 교훈을 던져 준다.

파벨라 체어의 등장 이후로 세계 디자인의 흐름은 기존의 기능주의 디자인을 부정하는 해체적인 경향으로 급선회하였다. 세기말 해체주의 디자인 흐름은 이전까지 구축되었던 단단한 모더니즘 디자인 체계를 대단히 충격적으로 붕괴시켰으며, 21세기의 새로운 디자인을 가능하게 만들었다. 해체주의 디자인 이후로 많은 디자인은 표피적인 아름다움이나 절대적인 기능성보다는 문화적 가치를 추구

하면서 더욱 더 높은 차원으로 승화되고 있다. 캄파냐 형제의 디자인은 이런 현상이 일어나는 데 큰 동력을 제공했다.

캄파냐 형제 Humberto Campana & Fernando Campana
(1953~ , 1961~)

움베르토 캄파냐는 상파울루 대학에서 법학을 전공했고, 페르난도 캄파냐는 상파울루의 Unicentro Belas Artes에서 건축학을 전공했다. 1983년, 캄파냐 형제는 디자인으로 의기투합하여 특유의 복잡하고, 혼란스러우면서도 자연스러운 디자인을 내놓았다. 기존의 디자인을 붕괴시키고 새로운 시대를 전망하는 디자인적 특징으로 인해 이들은 국제적인 명성을 얻으며 세계적인 활동을 하게 되었다. 지금도 여전히 실험적이고 기술적인 디자인을 내놓고 있다. 이들은 기계적이고 첨단의 방향을 지양하며 인간의 손길이 많이 느껴지는, 공예적 성격이 많은 디자인을 내놓고 있다. 디자인 사무실은 상파울루에 있다.

Behind Story

　　캄파냐 형제의 베르멜라^{Vermelha} 체어는 안쪽에 강철 프레임이 있고 다리는 알루미늄인데, 그 위에 면을 씌운 아크릴 끈을 복잡하게 짜서 만들었다. 캄파냐 형제가 국제적인 성공을 이룬 최초의 의자이다. 파벨로 체어와 마찬가지로 질서정연하기보다는 무질서하고 복잡한 디자인을 보여 준다. 이 의자의 특징은 형태 면에서 20세기를 주도했던 기계 미학을 회피하고 21세기의 유기적인 조형성을 지향하고 있다는 점이다. 의자의 표면만 보면 공예적이고 순수 미술적인 것 같지만, 현재의 시대정신을 충실히, 빠르게 지향하고 있다.

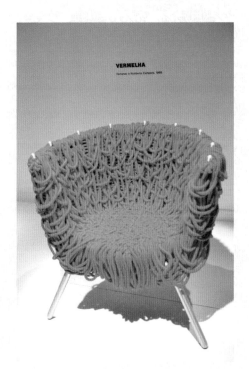

베르멜라 체어, 1998

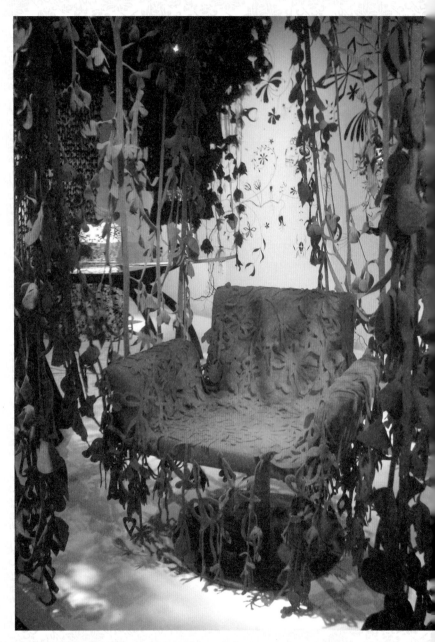

토드 분체의 레볼루션 체어, 2005

네덜란드의 디자이너 토드 분체^{Tord Boontje}의 레볼루션^{Revolution} 의자는 캄파냐 형제의 의자보다 더 복잡하고 혼란스럽고, 공예적인 이미지를 추구한다. 그의 작품들을 보면 대부분 레볼루션 체어처럼 다듬어지지 않고 복잡함을 더욱 가중시키고 있는 것처럼 보인다. 그런데 토드 분체의 이 의자를 보면 디자인에서 복잡함이나 혼란스러움이 무엇을 향해 있는지를 금방 알 수 있다. 바로 '자연'이다. 자연의 속성이 바로 혼란과 복잡함, 다른 말로 하면 '생명성'이다. 21세기 디자인이 자연을 지향하면서 조형적으로는 기하학적 조형이 아닌 유기적인 조형적 질서를 추구하게 되었고, 캄파냐 형제나 토드 분체의 디자인의 복잡하고 혼란스러운 형상들이 주류 흐름이 되고 있는 것이다.

전통과 자연과 미래의 만남

신데렐라 테이블

Cinderella Table
(2004)

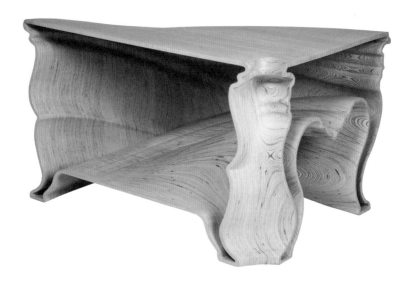

영국의 빅토리아 & 앨버트 박물관에서 이 테이블을 직접 대했을 때, 그 짧은 순간에 수많은 생각과 수많은 감정에 머릿속이 복잡해졌던 기억이 있다. 테이블 하나일 뿐이었는데도 그 안에 녹아 있는 수많은 인문학적 가치들이 직감적으로 느껴졌기 때문이다. 이런 디자인을 해야 한다고 줄곧 달려온 입장에서는 이런 디자인이 세상에 존재한다는 사실이 일단 반가웠다. 그다음에는 부러웠고, 그다음에는 화가 났다. 내가 먼저 해야 했는데…….

예전에 사진으로 이 테이블을 본 적은 있었다. 사진으로도 만만치 않은 포스가 느껴졌었는데 한동안은 잊고 있었다. 그러다 영국에 들르게 되었는데, 디자인의 성지인 빅토리아 & 앨버트 박물관을 들르지 않는 것은 도리가 아닌 것 같아서 어렵게 시간을 내어 관람하게 되었다. 무거운 카메라와 스케치북을 들고 마치 수사관처럼 박물관 전체를 샅샅이 뒤지다가 기대도 하지 않았던 이 테이블 앞에 서게 되었다.

어떤 물건도 사진으로 보는 것과 직접 보는 것은 아주 다르다. 사진으로 한 가지 모습만 보다가 위, 아래, 좌, 우를 면밀히 살펴보면 보지 못했던 많은 것들이 새롭게 눈에 들어온다. 디자인도 미술이나 음악처럼 제대로 알려면 백문이 불여일견. 이 테이블처럼 구조적으로 복잡한 디자인은 특히 그렇다. 형태의 입체적 구조가 드라마틱하기 때문에 사진으로 보는 것과 직접 보는 것의 차이가 상당하다. 특히 3차원으로 흘러가고, 회전하고, 꺾어지는 형태의 입체적인 흐름은 눈앞에서 요모조모 살펴봐야 그 묘미를 제대로 느낄 수 있다. 또

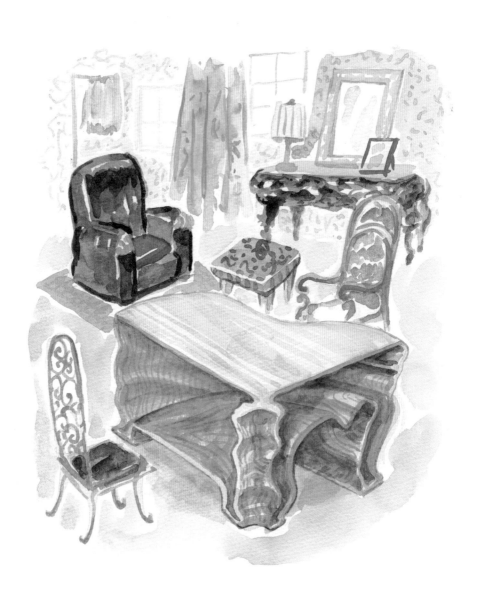

한 디자인에 대한 디테일을 이해하는 데에도 큰 도움이 된다. 뛰어난 가수의 노래가 꺾어지고, 휘어지고, 높아지고, 낮아지면서 감동을 자아내는 것처럼, 이 테이블의 다이내믹한 곡면의 움직임은 음악과 같은 감동을 불러일으킨다.

디자이너는 이 테이블의 부제로 '산업화된 나무^{Industrialized Wood}'라는 아이러니한 이름을 붙여 놓았다. 뛰어난 디자이너들은 자기 디자인의 이름부터 잘 디자인한다. 나무라는 자연과 산업이라는 기계적 특징이 매우 모순적으로 대비되면서 강한 문학적 이미지를 자아낸다. 또한 이 패러독스한 이름과 테이블의 고전적인 형태와의 어울림도 몹시 강한 인상을 만든다.

이 테이블에서 가장 혼란스러우면서도 눈을 매료시키는 것은 구조이다. 전체적으로는 고전적인 테이블의 실루엣을 가지고 있는데, 포지티브^{positive}한 구조가 아니라 속을 파낸 네거티브^{negative}한 구조인 것이 특이하다. 그렇지만 그것을 단지 신기한 모양으로만 생각한다면 이 디자인을 제대로 봤다고 할 수 없다.

이 나무 테이블은 나무로 가구를 제작하는 공정을 완전히 벗어난 방식으로 만들어졌다. 보통 나무 가구는 부품을 따로 만들고, 그것들을 최종적으로 조립해서 완성한다. 그런데 이 테이블은 어디에도 부품이 결합된 흔적이 없다. 큰 통나무를 파서 만들었기 때문이다. 나무 덩어리의 속을 파내어 테이블을 만들다 보니 부품도 따로 없고 가공 방법도 단순하다. 나무 덩어리를 그냥 손으로 파낸 것이 아니라 컴퓨터를 통해 기계로 정교하게 파낸 것이다. 가공 방법은 매우

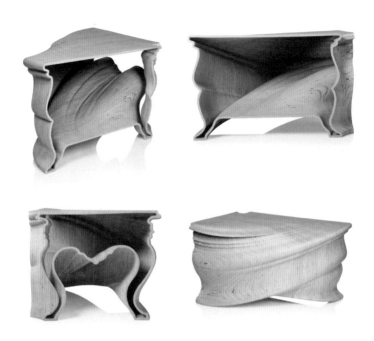

여러 방향에서 다이내믹하고 아름다운 조형성을 이루고 있는 신데렐라 테이블

단순하지만 투여된 기술은 첨단이다. 속을 파내서 만들었기 때문에 형태의 속성이 네거티브하다. 다른 가구들과는 또 다른 존재성을 가지고 있는 것이다.

여러 개의 부품을 결합하여 가구를 만들면 구조적인 견고함이나 형태의 아름다움을 고려해서 수정하고 보완해 나갈 수가 있는데, 이렇게 속을 파내는 방법으로 만들게 되면 구조를 지탱하는 게 문제가 될 수 있다. 한 번 깎아 내면 수정, 보완할 수가 없기 때문이다. 즉, 이 테이블은 완성되었을 때의 견고성까지 미리 고려하여 나무의 속을

구조적으로 절묘하게 파내었다는 것을 알 수 있다. 한 덩어리의 테이블이 자체적으로 튼튼한 구조를 이루고 있는 것이다.

테이블 위판의 견고함도 주목해서 보아야 할 부분이다. 특히 다리의 형태는 더욱 절묘하다. 이런 형태는 일반적인 가구의 볼록한 다리의 견고함에 비해 불리할 수가 있다. 그런데 이 테이블의 다리들은 속이 빈 구조이면서도 오히려 일반 가구의 다리보다 더 튼튼한 구조를 갖고 있다. 보기에는 모양만 특이하게 만들어 놓은 것 같지만, 속으로는 구조적인 문제들을 통합적으로 해결하고 있는 것이다.

더불어 테이블의 전체 이미지를 매우 고전적이고 장식적으로 마무리한 것은 정말 뛰어난 솜씨라 하지 않을 수 없다. 테이블의 기능적인 문제를 해결하는 것도 쉽지 않은데, 그 와중에 전통이라는 역사적인 가치까지도 챙기고 있다. 그 덕분에 이 의자는 가공 방법 기술에 매몰되지 않으면서도 그 어떤 고전적인 가구보다도 더 깊은 고전성을 내세운다.

고전적인 형태 이미지를 유기적인 곡면으로 세련되게 처리한 조형 감각 또한 대단한 수준이다. 유기적인 곡면들이 첨단의 자동차보다도 더 아름답고 다이내믹하게 흐르고 있다. 그러다 보니 이 테이블은 고전적이면서도 대단히 미래적인 형태로 보인다. 하나의 형태에 과거와 미래를 같이 녹여 낸다는 것은 거의 마술에 가까운 솜씨이며, 이것이 바로 디자이너의 마술 같은 조형 능력이다. 그래서 이 테이블은 그저 아름답게만 디자인한 가구들과는 차원을 달리한다.

이 디자인이 가진 철학적인 의미에 대해서도 짚고 넘어갈 필요

가 있을 것 같다. 이 테이블의 네거티브한 특징을 좀 더 부연 설명하면, 입체가 아니라 공간에 의해 만들어진 구조라 할 수 있다. 철학적으로 입체는 존재인데, 공간은 무존재, 비어 있음이다. 그러니까 이 테이블은 비움으로써 튼튼한 존재감을 얻고 있는 것이다. 이런 모순적인 미적 원리는 동아시아의 무(無)나 허(虛)의 철학과 그대로 연결된다. 이 테이블은 서양의 고전주의적 이미지로 디자인되어 있지만, 그 안에 심오한 동아시아적 비움의 가치를 가지고 있다.

재료는 자연이고, 모양은 고전적이니 이 테이블에서 최첨단의 가공 기술을 맨눈에 발견하기는 쉽지 않다. 기술이 전면에 드러나지 않게 하려 했던 디자이너의 의지가 읽힌다. 기술을 가림으로써 인문학적 가치가 빛을 발하게 만드는 디자이너의 몇 차원 높은 접근은 디자인을 보는 사람들을 매우 은은하게, 그러나 매우 강렬하게 몰입하게 만든다.

이 디자인에 적용된 전통이나 고전은 포지티브한 장식이나 스타일이 아니라 고전적인 실루엣뿐이다. 하지만 우리는 그런 실루엣을 통해 베르사유궁전을 상상한다. 이런 가구들이 놓여 있던 바로크, 로코코 스타일의 웅장하고 화려한 건물들과 이런 모양의 의자를 사용했던 귀족과 왕족들의 화려한 모습도 상상하게 된다.

결과적으로 이 테이블 전체를 아우르며 흐르는 유럽 문화의 격조 높은 전통적 이미지들은 나무 재료의 자연적 이미지와 어울려서 더욱 깊고 심오한 전통의 무게감을 자아낸다. 이렇게 절제하면서 더 많은 것을 표현하는 것은 동아시아의 철학이나 미학이 오랫동안 추

구해 왔던 가치였다.

눈에 보이는 것은 하나의 테이블뿐인데, 보면 볼수록 수많은 대립적 가치들이 하나로 융합되어 있는 모습이 드러난다. 하나의 테이블일 뿐이지만, 이 안에는 21세기의 세계가 지향해야 할 화해와 조화의 교훈이 들어 있다. 정말 명품 디자인이다.

예룬 페르후벤 Jeroen Verhoeven (1976~)

네덜란드에서 출생했다. 2004년에는 에인트호번 디자인 아카데미를 졸업했고, 암스테르담을 중심으로 활동하고 있다. 그의 디자인은 환상과 실용성을 융합하는 특징이 있는데, 그의 디자인에서는 디자인의 두 축인 기능성과 형태가 어울려 신비스러운 이야기로 전환되는 모습이 자주 보인다. 그의 이런 디자인 세계가 가진 작품성은 일찍 인정을 받아 세계 여러 나라에서 작품 전시를 했고, 유수의 박물관에 디자인이 소장되어 있다.

Behind Story

첨단 기술로 재료를 가공하여 고전적인 이미지를 테이블에 표현하는 디자인은 '담당자에게'라는 뜻을 지닌 라틴어 이름의 책상인 Lectori Salutem에서도 동일하게 찾아볼 수 있다. 이 테이블은 나무가 아니라 강철로 만들어졌다는 것이 신데렐라 테이블과 다를 뿐인데, 첨단의 기술과 고전적인 형태가 어울려서 환상적인 이미지를 만들어 내는 방식은 동일하다. 이 테이블의 형태는 일부만 네거티브하고 전체적으로는 포지티브한 형태로 표현되고 있다. 3차원 곡면으로 디자인된 테이블의 아름다움은 대단하다. 강철판을 결합하여 이런 곡면 형태를 만들었는데, 모서리 부분의 단면이 사람의 모양을 하고 있는 점도 두드러진다.

아무튼 이 테이블도 전통적인 가구의 제작 공정과는 완전히 다른 방식으로 만들어졌고, 재료의 사용도 독특하다. 첨단 기술과 산업적인 재료를 사용하여 고전적인 품격을 표현하고 있는 점은 참으로 인상적이다. 첨단 기술이 기술에서 그치지 않고 이렇게 문화적인 가치로 승화했을 때 진정 빛이 난다는 것을 잘 보여 주는 디자인이다.

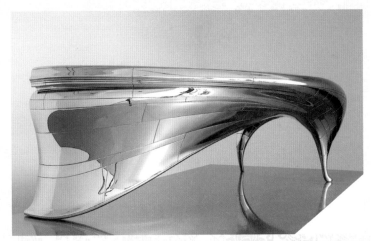

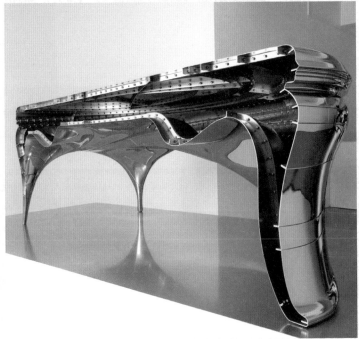

Lectori Salutem 책상, 2011

환경과 오염의 윤회

진공청소기와
먼지 의자

Dust Chair
(2005)

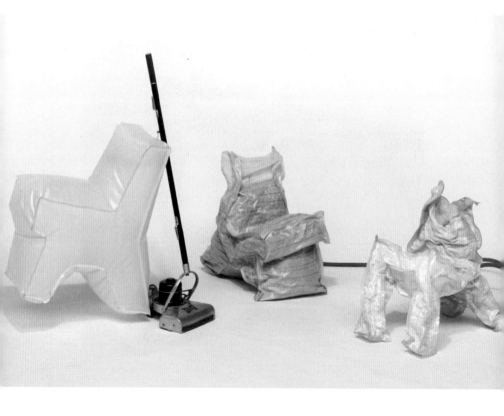

산다는 게 무얼까? 밥 먹고, 걷고, 컴퓨터를 만지고, 옷을 입고, 시계를 보면서, 언제나 무언가를 하며, 그렇게 우리는 살고 있다. 우리는 이것을 '일상'이라고 말한다. 이런 일상을 지속하는 와중에 슬픈 일과 기쁜 일들이 파도처럼 밀려왔다 쓸려가면서 평탄한 일상생활에 높낮이를 가한다. 그럴 때마다 그다지 신경 쓰지 않았던 일상들은 그동안 감추었던 모습들을 보여 주며 새롭게 다가온다. 우리는 그저 그런 삶 속에 담겨 있는 의미를 되새김질하면서 사는 게 무엇인지 깨달아 간다. 하지만 그것도 잠시일 뿐, 오래 지속하지는 못한다. 보이지 않는 삶의 앞, 뒷면을 모두 살펴보면서 살아갈 여유가 계속 허락되지는 않기 때문이다. 잠시 하늘을 올려다보다가도 넘어질까 봐 다시 눈앞에 걸림돌을 확인하면서 뛰기 시작한다. 그게 삶이 아닐까?

유르헨 베이Jurgen Bey의 이 디자인은 코앞만 쳐다보며 뛰고 있는 우리에게 삶의 앞, 뒤를 보여 주고 살아가는 의미와 재미를 끊임없이 환기시킨다. 그냥 보면 그저 그런 진공청소기인 것 같다. 모양만 보면 흡사 산업혁명 때 만들어진 것 같은 낡은 모양이다. 그런데 이 오래된 청소기에 무언가가 달려 있다. 먼지를 담는 자루 같은데 크기가 제법 크고 의자처럼 생겼다. 장난을 친 걸까?

진공청소기에서 먼지 봉투가 퇴출당한 지도 오래되었는데, 이 디자인의 청소기에는 먼지를 모으는 큰 자루가 부착되어 있어서 박물관에서나 볼 만한 구식의 면모를 단단히 보여 준다. 그렇지만 그 때문에 이 진공청소기의 존재감이 새롭고 신선하게 다가온다.

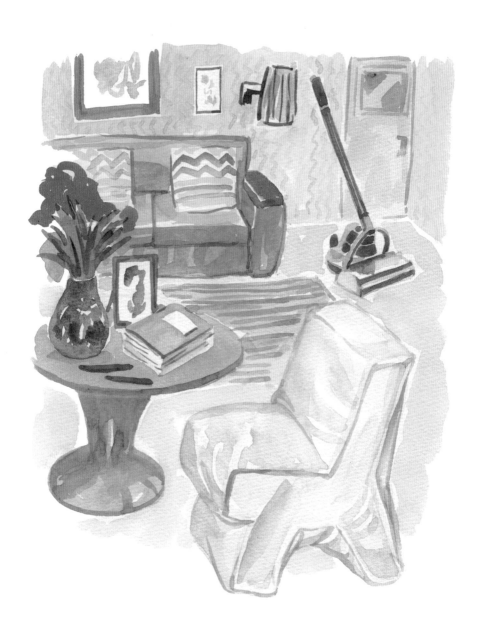

이 청소기를 돌리면 바깥에 붙어 있는 먼지 자루에 쓰레기와 먼지가 풍선에 바람이 차듯 차곡차곡 쌓인다. 청소를 하면 할수록 먼지 자루가 점점 더 채워진다. 그렇게 해서 만들어지는 형태가 바로 의자 모양이다. 먼지 자루에 쓸모없는 먼지들이 꽉꽉 채워질수록 먼지 자루가 팽창하고 단단해져 앉기 편한 의자가 되는 것이다. 의자 모양이 완성되었을 때 이 먼지 자루를 청소기에서 분리해서 쓰면 된다. 비록 속은 더러운 찌꺼기로 가득 차 있지만, 먼지 자루는 적당한 쿠션까지 갖춘 편안한 의자로 변모한다. 정말 마술 같은 일이 아닐 수 없다. 이것은 청소기 디자인인가, 의자 디자인인가? 이 희한한 디자인은 단지 아이디어가 좋은 수준에서 끝나지 않는다.

이것을 디자인한 디자이너 덕택에 집 안을 청소하는 우리의 평범한 일상은 의자를 만드는 생산 활동으로 승화한다. 낡은 진공청소기 하나가 실내 청소를 의미로 충만한 행위로 바꾼다. 아무 것도 아닌 일상적인 일이 대단한 의미를 가진 행위로 바뀌는 것이다. 정말 뛰어난 디자인은 이렇게 기능을 넘어서서 새로운 생활방식을 만드는 데까지 이른다. 그런 점에서 이 청소기는 그 어떤 첨단 디자인도 하지 못하는 일을 하고 있고, 어떤 개념 미술도 구현하지 못하는 예술성을 실현하고 있다.

이 청소기가 발휘하는 능력은 일상생활의 범주에만 그치지 않는다. 개념적으로는 현대의 물리학 이론을 건드리고 있기도 하다. 한때 물리학에서는 엔트로피entropy 이론이 화제가 되었던 적이 있었다. 엔트로피는 무질서한 정도, 쉽게 말하자면 가용할 수 없는 상태에 이

풍선에 바람이 들어가듯 먼지가 들어갈수록 의자 모양으로 팽팽해지는 먼지 자루

른 에너지 정도를 뜻한다. 엔트로피 이론에 의하면 세상의 모든 에너지는 쓸 수 없는 방향으로 바뀌고 있고, 그 반대 방향으로는 절대 바뀌지 않는다. 이 이론에 입각하면 우주에 존재하는 에너지들은 점점 쓸 수 없는 상태, 즉 엔트로피가 증대하는 방향으로 바뀌어 간다. 그렇게 엔트로피 정도가 증가해서 우주가 더 이상 쓸 수 없는 에너지로만 충만하게 되면 결국 빅뱅이 일어난다는 게 엔트로피 이론의 결말이다.

엔트로피 이론의 관점으로 이 청소기를 보면 놀라운 점을 발견하게 된다. 쓸 수 없는 쓰레기들이 모이면 모일수록 쓸 수 있는 의자가 만들어지는 것이다. 엔트로피가 증대할수록 그 반대의 현상, 엔트로피가 낮아지는 현상이 동시에 일어나는 것이다. 이 청소기는 엔트로피 이론을 정면으로 거스르고 있다.

여기서 잠시 환경문제에 대해 생각해 볼 필요가 있다. 많은 사람은 환경문제를 해결하는 방법으로 재활용을 생각한다. 그런데 유르헨 베이는 재활용에 대해서 대단히 부정적인 견해를 피력했다. 그는 폐기된 재료를 사용할 수 있는 재료로 전환시키는 데에 엄청난 에

너지가 소모된다는 사실을 지적했다. 가령 폐기된 종이를 재활용 종이로 만들기 위해서는 많은 화학물질들이 소모된다는 것이다. 그리고 그것이 환경을 얼마나 많이 오염시키는지에 대해서는 아무도 생각하지 않는다는 것이다. 게다가 깨끗한 종이를 만드는 것보다 재생 종이를 만드는 데에 비용이 더 들어간다고 한다. 물리학적으로 생각해 보면 이것은 당연한 일이다. 엔트로피가 높은 물질의 엔트로피를 낮추려면 그만큼 다른 에너지의 엔트로피가 높아질 수밖에 없다. 엔트로피 이론으로 보자면 환경을 개선하기 위해서는 그만큼 환경을 파괴할 수밖에 없는 것이다. 엔트로피 이론의 핵심은 세상에는 공짜가 없다는 것이다. 재활용은 그 자체만 보면 좋은 것이지만, 시야를 넓혀서 보면 오히려 반환경적 결과를 초래한다.

그러고 보면 유르헨 베이의 먼지 의자는 정말 대단하다. 엔트로피의 원리를 거스르는 것도 대단하지만, 더 나아가 엔트로피를 낮추면서 재활용하는 방법까지 제시하고 있기 때문이다. 그냥 보면 아이디어가 뛰어난 여느 재활용 디자인처럼 보이지만, 이 디자인 안에는 재활용의 엔트로피적 문제에 대한 이해와 그에 대한 정확한 대안이 담겨 있다.

사실 그런 거창한 수준까지 가지는 않더라도, 의자 모양의 먼지 자루가 달린 진공청소기의 디자인은 그 자체만으로도 우리의 눈과 마음을 즐겁게 한다. 이렇게 생긴 진공청소기가 있다면 지금이라도 사용해 보고 싶은 생각이 불꽃처럼 타오른다. 먼지가 꽉 들어찬 먼지 자루를 달고 청소를 해야 하는 불편함도 적지 않겠지만, 왠지 그

런 고생을 감수하고서라도 먼지 자루로 만들어진 의자를 하나쯤은 만들어 보고 싶다.

유르헨 베이는 단지 아름답고 잘 팔리는 디자인, 편리한 디자인이 아닌, 이 세계가 직면하고 있는 문제의 본질에 대한 정확한 물음과 해법을 제기한다. 그런 디자인을 통해 우리는 삶의 본질, 나아가 우주의 본질을 생각하게 된다. 디자이너는 단지 하나를 디자인했을 뿐이지만, 그것이 우리에게 던져 주는 화두는 간단하지가 않다.

유르헨 베이 Jürgen Bey (1965~)

네덜란드가 배출한 세계적인 디자이너이다. 에인트호번 디자인 아카데미(Design Academy Eindhoven)를 졸업했다. 에인트호번 디자인 아카데미에서 6년 동안 교수로 재직하고, 영국의 왕립미술학교(Royal College of Art)의 교수를 역임했다. 2002년에 리안 마킨(Rianne Makkink)과 함께 스튜디오 마킨 & 베이(Studio Makkink & Bey)를 설립하여 제품, 가구, 건축, 인테리어 등 다양한 분야의 디자인을 하고 있다.

Behind Story

 유르헨 베이는 인터뷰에서 자신은 특별히 환경을 고려해서 디자인을 하는 건 아니라고 말했다. 하지만 그의 디자인을 보면 언제나 환경문제의 중심을 파고든다. 이 가드닝 벤치Gardening bench도 그중 하나이다. 이 디자인의 핵심은 벤치가 아니라 벤치 옆에 붙은, 벤치를 만드는 장치이다. 이 장치는 정원에서 나오는 각종의 낙엽이나 잡초 등을 압축해서 벤치같이 생긴 덩어리를 만든다. 장치의 위쪽으로 정원에서 나온 각종 잡풀들을 넣으면 옆으로 벤치 모양이 마치 가래떡처럼 나오는 구조이다. 그렇게 해서 만들어진 벤치는 필요한 만큼의 길이로 잘라서 쓰면 된다. 진공청소기의 먼지 자루가 의자가 되는 개념과 유사하다.

 여기서 주목해야 할 것은 엔트로피가 높은 정원의 각종 낙엽과 잡초들이 간단한 작동에 의해 엔트로피가 현저히 낮은 벤치가 된다는 것이다. 낙엽과 잡초같이 쓸모없는 것들이 많아질수록 벤치의 입장에서는 쓸모 있는 재료가 많아지는 것이다. 한쪽의 엔트로피 상승이 한쪽에서는 엔트로피 하향이 되는 것이다. 유르헨 베이는 기존의 재활용 방식과는 전혀 다른 차원의 디자인을 해냈다. 환경이나 자원 같은 문제를 대할 때 디자이너들은 좀 더 신중하고, 거시적인 시각을 가져야 한다는 교훈을 주는 디자인이다.

가드닝 벤치, 1999

코쿤 가구

Kokon Furniture
(1997)

디자인이 단지 필요한 것을 만드는 일이라고 나른하게 생각하다가도, 보는 사람의 어안을 벙벙하게 만드는 디자인을 만나면 머리를 다시 곧추세우게 된다. 그리곤 블랙커피의 진한 카페인을 들이킨 것처럼 눈이 맑아지고 생각이 스피디해진다. 새로운 디자인의 길이 열리는 것 같아 마음이 바빠진다.

요즘은 기존의 선입견을 내세우며 보수적 성향을 드러내는 사람들을 '꼰대'라는 말로 희화화하여 이야기한다. 하지만 다른 관점으로 보면 인간의 그런 보수적 성향이 지금까지 문명을 유지해 온 원동력이 된 것도 사실이다. 세상을 사는 데는 일반화된 선입견이 필요하다. 대부분의 인간은 보통 지금까지 그래왔던 사실들에 기대어 살고 있기 때문이다. 반대로 그것을 깨는 자유로운 의식도 당연히 필요하다. 어느 정도 선입견에 기대어 살고 있을지라도, 간간이 만나는 새로운 것들에 오감을 여는 것이 세상을 현명하게 살아가는 지혜가 아닐까.

이런 인생의 지혜는 디자인에서도 똑같이 적용된다. 디자인 중에도 진실하게 디자인이 해야 할 바를 고집스럽게 지키며 우리의 삶을 도와주는 것이 있지만, 빼어난 창의적 존재감으로 정신을 흔들어 놓는 것도 있기 때문이다. 이 중에서 전자는 이미 삶 속에 들어와 익숙한 반면에 후자는 생소하다. 시작부터 평등할 수 없는 것이다. 새로운 것은 충격적이기는 하지만 낯설기 때문에 이해되기도, 친근해지기도 어렵다. 그래서 새로운 디자인은 쉽게 받아들여지기가 어렵다. 하지만 낯선 것에 거부감만 표하게 된다면 개인이나 사회나 앞으로

나아갈 수가 없다. 자신도 모르게 꼰대의 세계에 침잠하게 된다. 자신은 항상 앞서 있고, 세련되다고 생각하는 사람들 중에 디자인적으로 꼰대인 경우가 참 많다. 하지만 취향이란 것이 개인적인 범주에 머물기 쉽다 보니 그것을 침해하는 것이 쉽지 않다. 디자인에 있어서 취향의 수준보다는 다양성을 더 많이 언급하고, 사회적 취향을 높이는 문제에 대해서는 뭐라 말할 수 없는 분위기가 형성되어 있는 이유이다. 명확한 해결 방법은 찾기 힘들지만, 낯설게 다가오는 것들에 대해 일단은 평가를 유보하고 좀 더 마음을 열고 받아들일 필요가 있다는 점만 강조하고 싶다.

코쿤 가구가 바로 낯설고 생소한 디자인의 예가 될 수 있다. 의자라고 해야 할지 책상이라고 해야 할지 알 수 없는 모양의 가구이다. 만약 의자라고 해야 한다면 유전적으로 문제가 있는 의자로 봐야 할 것 같다. 생활하는 데 도움을 줄 것 같지도 않고, 희한하면서도 사람들의 눈과 마음을 파고들 정도로 매혹적이진 못하다. 하지만 이런 새로운 디자인들은 우리의 삶이 가진 가치를 재조명하면서 삶과 디자인의 근본에 대한 메시지를 던져 준다. 우선 이 가구를 좀 자세히 들여다보도록 하자.

이 의자의 등을 기대는 부분에는 책상 같은 형태의 가구가 비정상적으로 붙어 있다. 스페인 출신의 초현실주의 작가 살바도르 달리의 축 늘어진 시계는 여기에 비하면 정상에 가까워 보일 정도이다. 이런 것도 디자인이라고 말할 수 있을까?

코쿤 의자를 처음 보면 모양이 대단히 엽기적으로 느껴진다. 울

두 개의 가구에 합성섬유피막을 씌워서 만든 코쿤 가구의 구조

퉁불퉁하고 삐죽삐죽하게 튀어나온 부분들이 곤충의 모습을 연상시켜 그다지 호감을 주지 않는다. 실루엣이 말끔하지 않아 시각적으로 정리되어 보이지 않고 혼란스럽다. 자세히 보면 이 의자는 앤틱하게 생긴 탁자와 의자를 하나로 붙여 놓은 것이다. 특이한 것은 그 위에 합성섬유 막을 씌워서 두 개의 가구를 하나의 스킨으로 이어 놓았다는 점인데, 얇은 막과 가구들이 어울려 만드는 특이한 질감과 독특한 형태가 조각적으로는 매우 뛰어나다. 그래서 언뜻 볼 때 형태가 뚜렷하지 않고 모호해 보였던 것이다. 하지만 그걸 알았다고 하더라도 문제가 사라지는 것은 아니다. 하나의 디자인으로 보기에는 좀 무리가 있는 모양이기 때문이다.

게다가 책상 모양에 의자가 뒤돌아 있기 때문에 여전히 형태와 기능의 모순이 해소되지 않는다. 차라리 설치 미술이라면 납득이라도 할 수 있을 것이다. 이 디자인에서 디자이너가 한 것은 기성품을 이리저리 잘라서 붙이고, 그 위에 막 같은 것을 씌워 놓은 것밖에는

없다. 새로운 형태를 만들어도 시원치 않을 판에 저작권에 문제를 일으킬 만한 시도를 하고서는 자기 디자인이라고 버젓이 내놓고 있는 셈이다. 마치 마르셀 뒤샹이 변기를 화랑에 가져다 놓은 것 같다. 결과적으로는 의자가 곱추가 된 듯한, 혐오스럽기까지 한 형태가 되었다. 미적인 측면에서도 하자가 있다고 할 수 있다.

반면에 기성품을 이리저리 매만지긴 했지만 익숙한 것들로 매우 낯선 인상을 던져 주는 점에서는 긍정적인 부분이 있다. 전체 형태를 하나의 막으로 씌워버린 첨단 소재나 기술과 고전적 도구가 하나로 어울린 개념적conceptual인 부분도 눈에 띈다. 무엇보다 뚜렷한 형태 위에 막을 씌워 형태를 모호하게 해 놓은 점은 사물에 대한 우리의 선입견에 대해 생각할 거리를 던져 준다. 사실 표면의 막에 의해 겉으로 드러나 보이는 것은 물건의 모양이 아니라 뼈대이다. 이 디자인은 기존의 디자인들이 추구하는 방향에는 전혀 관심이 없다. 대신에 우리가 가진 물건에 대한 선명한 의식과 인상을 전부 무(無)화시켜 버린다. 과도한 대량생산과 그에 따르는 자원과 환경문제를 생각한다면, 이 디자인이 단지 독특한 인상을 주기 위해서만 만들어진 게 아니란 것을 알 수 있다.

디자이너가 활용한 것은 쓰다 만 물건들이고, 기술이 그 옆을 지킨다. 디자이너는 단지 하나의 가구를 디자인한 것이 아니라 디자인의 가능성과 인간과 디자인과의 관계 등을 새롭게 모색한 것이 아닐까? 만일 그렇다면 이 디자인은 단지 사용하는 사람을 위해 만든 것이 아니라 사물에 대해, 인간에 대해 의논해 보자고 제시한 철학적

주장이라고 할 만하다. 코쿤 의자는 기괴한 형태감이나 내면적인 구조미, 디자인의 새로운 해석 등을 통해 의자 하나가 또 다른 것이 될 수 있다는 화두를 던지고 있다.

유르헨 베이 Jurgen Bey (1965~)

유르헨 베이는 제품, 가구, 인테리어, 공공 공간 디자인 등을 했는데, 그의 작품은 주로 자신의 스튜디오나 드로흐(Droog) 그룹, 가구 브랜드 무이(Moooi) 등에서 생산되었다. 앞서 살펴본 것처럼 그는 독특하면서도 정확한 시각으로 세계를 바라보고 디자인하기 때문에 수많은 디자인 상을 탔다. 2003년에는 인터폴리스(Interpolis)사의 회의실 디자인으로 렌스벨트(Lensvelt de Architect)로부터 루르몬트(Roermond)와 Interior Award를 수상했고, 2005년에는 Prins Bernard Cultuurfonds Award, 암스테르담 시립미술관(Stedelijk Museum)의 Harrie Tillie Award를 수상했다.

Behind Story

프랑스의 패션 디자이너 장 폴 고티에^{Jean Paul Gaultier}는 유르헨 베이의 코쿤 가구들을 런던에서 우연히 보고 큰 감동을 받아서 유르헨 베이에게 자신의 패션 전시 디자인을 의뢰하였다. 벽면에 고전적 가구들과 액자, 조명기구 등을 탄력 있는 막으로 씌운 독특한 전시는 그렇게 해서 만들어졌다. 코쿤 가구에서 시도했던 디자인 개념이 전시 형태로 발전된 것이다. 유르헨 베이는 2014 봄-여름 패션쇼와 오뜨 꾸뛰르^{Haute Couture} 살롱 전시에도 참여했고, 2015년에는 파리의 그랑 팔레에서 열린 몬트리올 현대미술관^{MMFA} 회고전에도 참여했다.

코쿤 가구처럼 구식 가구를 예술적으로 승화시킨 사례로 들 수 있는 것이 마르셀 반더스^{Marcel Wanders}가 디자인한 찰스턴^{Charleston} 체어이다. 검은 가죽으로 마감된, 더없이 클래식한 의자인데 수직으로 세워져 있다. 받침대가 있는 것을 보면 이 소파는 상식을 깨고 이렇게 사용하는 것 같다.

'Love is love'. 장 폴 고티에의 몬트리올 현대미술관 전시, 2017

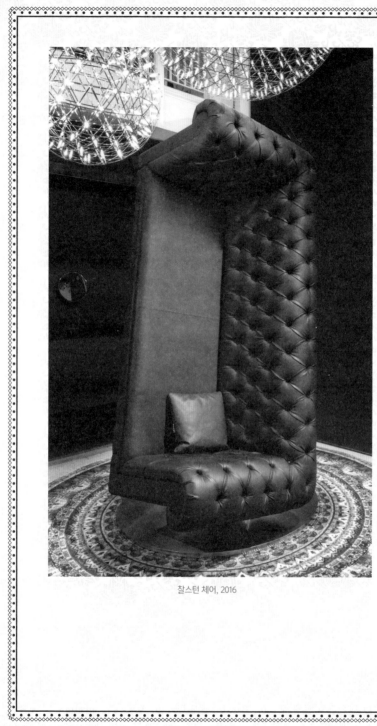

찰스턴 체어, 2016

형태를 보면 이 긴 소파는 여러 사람이 아니라 한 사람이 앉는 의자인 것이 틀림없다. 잘 살펴보면 의자의 팔걸이 부분이 앉았을 때 편안한 좌석이 되고, 소파의 바닥과 등받이가 만나서 만드는 모서리가 매우 편안하게 등받이가 된다. 한 사람이 앉았을 때 큰 문제는 없어 보인다. 멀쩡한 소파를 이렇게 세워서 사용하는 것은 분명 파격적인 실험이라고 할 수도 있지만, 옮기려고 벽에 세워 놓은 것 같은 모습은 친근하기 짝이 없다. 어릴 때 한번쯤은 이런 상상을 해 본 적이 있지 않은가? 그렇게 동심을 촉발하면서 소파에 대한 선입견을 깨는 이 의자는 형태적으로 가장 클래식한 모습을 하고 있어서 더 유머러스해 보인다. 정장을 입고 물구나무서기를 하고 있는 꼴이랄까. 뭔가 이상한데 홀로 고고하다. 그런 고고함이 더 매력적으로 느껴진다. 클래식함 속에 파격성을 품고 있다는 면에서 코쿤 의자와 유사하다. 그러나 오래된 사물의 존재를 모호하게 하는 코쿤 의자와는 달리 이 찰스턴 의자는 고전적인 이미지를 매우 강하게 부각시키면서 실험성을 내면으로 감추는 특징이 있다.

나무줄기 벤치

Tree Trunk bench
(2005)

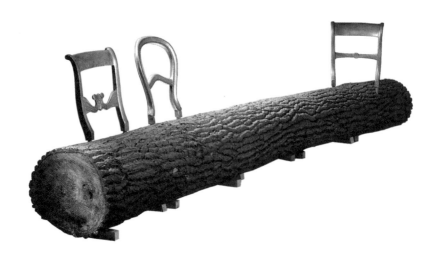

'디자인'이라고 하면 왠지 평범한 삶과는 동떨어진 것처럼 느껴질 때가 있다. 삶의 표면을 무언가로 코팅하는 것처럼, 인위적인 도구나 이미지에 미와 기능성을 더해 더 인위적으로 만드는 일처럼 보이기도 한다. 그러다 보니 우리의 삶 바깥에 있는 자연과 디자인의 연결 고리를 찾는 일은 쉽지 않다. 친환경, 친자연 디자인이라는 말이 있다는 것 자체가 자연이 디자인 바깥에 있다는 것을 증명한다.

그런 인상은 기계 문명이 득세했던 20세기 동안 디자인이 걸어온 행보와도 무관하지 않았다. 20세기 초부터 디자인은 산업이나 기술과 같은 차갑고 딱딱한 벽에 쌓여서 그것을 무기로 존재감을 구축해 나갔다. 합리성과 기능성이라는 명분을 앞세우고, 기하학적 형태 원리가 조형의 본질이라는 확인되지 않은 논리를 내걸었으며, 기계의 차가운 외형과 딱딱한 질감을 최고의 아름다움이라고 호도했다. 하지만 차갑고 단단한 금속성 질감과 기하학적인 형상은 사람들의 몸과 마음을 따뜻하게 끌어안기에도 턱없이 모자랐고, 그저 물리적인 편리만 제공해 주었다. 그런데 그 편리가 한동안은 꿀처럼 달콤해서 마치 세상을 다 가진 것처럼 여기게 만들었다. 그 때문에 20세기 동안은 기계 미학이 맹위를 떨쳤다.

우리에게 돌아온 대가는 심각했다. 기계적 디자인이 제공해 주는 각종 편리는 공짜가 아니라 자연을 태워서 만든 것이었다. 편리해지면 해질수록 자연은 피폐해졌고, 우리 주변은 점점 더 환원되지 않는 인위적인 것들로 가득 채워졌다. 그렇게 우리 삶의 엔트로피 지수는 계속 높아졌고, 자연과는 회복하기 힘들 정도로 멀어졌다. 급

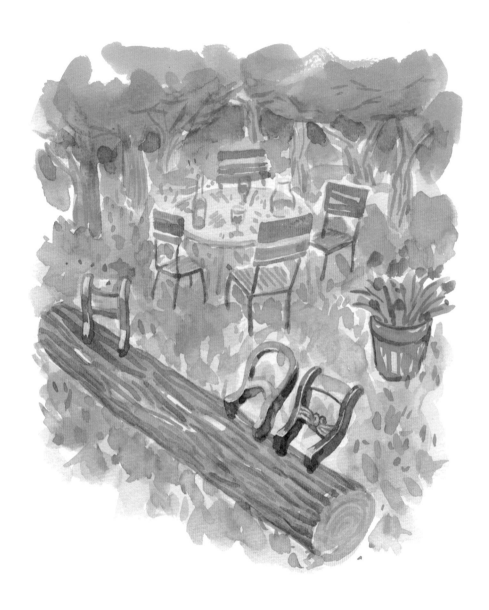

기야 해체주의 디자인까지 나오면서 기계 문명을 찬양했던 20세기의 디자인은 스스로 붕괴하기 시작했다. 20세기 말에 인간이 목도하게 된 것은 파괴된 자연과 파산 선고를 받은 기계 문명이었다.

유르헨 베이가 디자인한 이 통나무 덩어리 같은 벤치가 21세기에 들어와서부터 디자인의 한 자리를 차지하게 된 데에는 그런 배경이 있었다. 이 벤치는 사람의 손길이 꼼꼼하게 가해진 것처럼 보이지 않는다. 벤치로 사용하기에 편하도록 다듬어지지도 않았다. 그냥 산에서 나무를 베어 와 껍질도 제대로 제거하지 않고 등받이 몇 개만 꽂아서 의자라고 내놓은 모습이다. 처음부터 끝까지 디자이너의 세심한 손길과 엄밀한 생산 공정으로 만들어지는 정통 디자인과는 비교할 수 없을 정도로 무성의하게 만들어졌다. 생산의 합리성이나 기능의 편리성 같은 디자인의 본질들은 하나도 찾아볼 수 없다. 이전 같았으면 이런 것이 디자인이라고 행세(?)하는 일은 결코 있을 수 없었다. 만든 사람이 디자인이라고 하니 디자인이라고 말하지만, 이렇게 족보도 없는 이상한 물체들은 대체로 누구의 관심도 끌지 못하고 사라지는 게 일반적인 운명이다. 그런데 이 벤치가 등장했을 때 세상의 대접은 달랐다.

이 벤치를 처음 대했던 사람들은 무언가 시원한 느낌, 막힌 것이 트이는 느낌을 받았다. 기계적인 모양으로 합리성만 주장하면서 굿디자인Good design인 체했던 것들이 지긋지긋했던 것이다. 많은 사람은 이 벤치가 기존의 디자인을 본질적으로 바꾸어 놓을 새로운 가능성이라는 것을 직감했다. 그래서 기계가 아닌 자연을 회복할 수 있

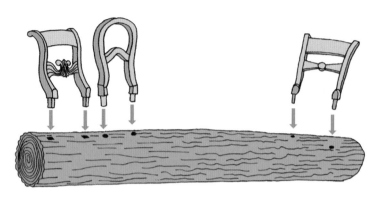

다듬어지지 않은 긴 통나무에 청동으로 주조한 고전적인 모양의 등받이를 끼워서 만든 벤치

는 길을 열어 준 명작으로 대했다. 이 허름해 보이는 디자인 앞에서 이전까지 세상을 주도해왔던 기능적이고 기계적인 모양의 디자인들이 순식간에 남루해져 버렸다. 그런데 왜 하필 2000년대에 들어와서야 이런 의자들이 만들어질 수 있었던 것일까? 이 통나무 덩어리가 우리에게 어떤 말을 하고 있는지를 들어보자.

통나무에 등받이 몇 개만 꽂아 놓은 벤치. 그냥 보면 설치미술처럼 보이지만, 이것이 디자인인 이유는 의자라는 기능성에 기반을 두고 우리에게 이런 말을 하고 있기 때문이다. 의자의 기능성, 그것이 꼭 인간의 허리나 엉덩이에만 중점을 두어야 하는가? 인간도 생명체의 그물 속에 있는 하나의 존재에 불과하다면, 인간이 쓰는 물건도 인간이라는 제한된 영역에 헌신할 것이 아니라 인간이 속해 있는 생태 구조, 그 속에서 어떤 역할을 해야 하지 않을까? 그렇다면 재료를 인간의 편리에만 맞추어 가공하기보다는 자연에 맞추어 적당히

가공하지 않는 것이 더 합리적이고 바람직한 디자인이지 않을까?

이 통나무 덩어리는 우리에게 그런 말을 건네면서, 온갖 첨단 기술과 화려함으로 치장된 인위적인 디자인들이 가지고 있는 문제점을 에둘러 지적하고 있다. 자연과 척을 지고 있는 디자인들도 크게 꾸짖고 있다. 기업에만 헌신하기 위한 디자인, 사람만 보고 기능에만 헌신한 디자인, 장식만 보고 화려함만 추구했던 디자인은 이 벤치 앞에서 고개를 숙이고 뒤를 좀 돌아봐야 하지 않을까 싶다.

인간의 손길이 전혀 느껴지지 않는 통나무에 인간의 손길이 가득 느껴지는 고전적인 모양의 등받이를 고정해 놓은 데에도 많은 의미가 있는 것 같다. 자연을 부정했던 서양의 고전주의에 대한 비판일 수도 있고, 다듬어지지 않은 자연의 형태가 부족함이 없다는 주장일 수도 있을 것이다. 디자이너가 만든 건 거의 없는데, 세상과 인간에게 던져 주는 메시지가 너무나 많은 디자인이다.

이 통나무 벤치를 처음 보았을 때 깜짝 놀랐던 기억은 아직도 생생하다. 겉모양이 아니라 디자인에 접근하는 태도가 우리 선조들의 그것과 너무나 유사했기 때문이다. 흔히 자연스럽다, 소박하다고만 말해 왔던 우리의 전통문화를 이역만리에서 만들어진 이 새로운 벤치 디자인에서 그대로 볼 수 있었다. 일부러 다듬지 않은 나무, 인간만을 생각하는 게 아니라 자연을 전체적으로 고려하는 넓은 시야, 최소의 가공으로 필요한 것만 채우고 더 이상의 욕심을 부리지 않는 중용적인 철학. 무엇보다 가공되지 않은 자연의 형상에서 아름다움을 찾는 새로운 미학적 관점 등이 시공을 초월하고 있었다. 물론 우

리 것을 직접 보고 따라 한 것은 아니지만, 21세기에 이런 디자인 흐름이 나타나고 있는 것은 지금의 디자인이 당면한 과제가 우리 선조들이 직면했던 시대적 문제나 실현하고자 했던 목적과 유사하기 때문일 것이다. 당연히 접근 방식이나 결과물도 유사하다. 그런 점에서 우리의 선조들이 꾸렸던 문화나 전통은 결코 낡은 것이 아니라 미래를 비추는 거울이 될 것이 분명하다. 그러니 좌우가 휘어진 달항아리나 조선 후기 건축의 휘어진 기둥들을 더 이상 옛것이나 소박함을 표현한 것으로 보아서는 안 될 것이다. 그보다는 21세기의 새로운 문명을 미리 앞질러 간 우리 전통으로부터 더 많은 지혜를 얻는 것이 현명할 것 같다.

유르헨 베이 Jurgen Bey (1965~)

유르헨 베이는 세계를 이해하는 통찰력이 뛰어나고, 그에 대한 해결책이 독특하며, 디자인의 본질에 대한 근본적인 질문을 하는 디자이너로 알려져 있다. 다양한 분야의 디자인 작업을 하며, 여러 학교에서 디자인 교육을 하고 있다. 2010년 9월부터는 암스테르담에 있는 대학원 미술 및 디자인학교 샌드버그 인스티튜트(Sandberg Insitute)의 이사로 있다. 2014년에는 예술 아카데미 회원으로 임명되었다.

Behind Story

암스테르담에 있는 드로흐^{Droog} 디자인 그룹의 매장 마당에는 나무줄기^{Tree} ^{Trunk} 벤치가 놓여 있다. 오랜 시간 그곳에 있었기 때문에 자연 그대로의 재질로 만들어진 벤치가 시간의 변화 속에서 자연스럽게 소멸해가는 모습을 볼 수 있다. 디자인 기존의 선입견을 무력화시키고 새로운 존재관에 대해 많은 지혜를 제시해 주는 디자인이다.

구례에 있는 거대한 사찰 화엄사 뒤쪽에는 구층암이라는 암자가 있는데, 이 암자의 두 기둥이 유명하다. 유르헨 베이의 나무줄기 벤치처럼 나무의 형태가 그대로 건물의 기둥이다. 모과나무의 역동적인 모양이 그대로 들어가 있어서 건물이 마치 살아 있는 것처럼 느껴진다. 모과나무의 자연스럽고 생동감 넘치는 형태가 그 어떤 조각품보다도 아름답고 감동적이다. 조선 후기의 건물에서는 이처럼 다듬어지지 않은 나무를 그대로 건축의 부자재로 사용하는 경우가

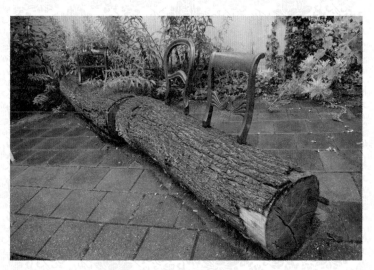

암스테르담의 드로흐 매장 마당에 놓여 있는 나무줄기 벤치

일반적이다. 디자인 콘셉트 측면에서 보면 구층암의 기둥과 나무줄기 벤치는 그대로 일치한다. 두 디자인 사이에는 수백 년 시간의 차이가 있지만, 작용하고 있는 미학적 태도나 접근 방법을 보면 시간의 간극이 거의 느껴지지 않는다. 이 구층암이 훨씬 일찍 만들어졌으니, 유르헨 베이의 벤치 디자인이 조선 후기를 따르고 있다고 봐야할 것이다.

이를 보면 21세기에 왜 한류의 붐이 세계를 덮고 있는지를 알 수 있다. 우리 선조들은 일찌감치 디자인과 삶이 자연을 향해야 한다는 것을 알고 있었고, 높

회엄사 구층암의 모과나무 기둥

은 수준의 디자인 능력으로 실현하고 있었던 것이다. 유르헨 베이의 디자인을 통해 우리는 우리의 전통문화의 뛰어난 가치, 오래된 미래로서의 가치를 역으로 확인할 수 있다.

솔리드 체어

Solid Chair
(2004)

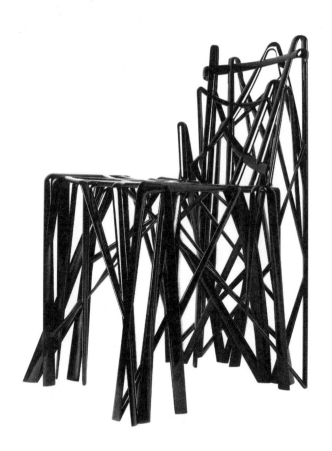

의자라는 실용적 물건에 요청되는 기능적 견고함은 일견 당연하긴 하지만, 조금 뒤로 물러나서 살펴보면 옛날부터 서양의 조형예술이 지향했던 방향이 그러하기도 했다. 견고한 수학적 질서로 단단하게 구축된 파르테논 신전에서부터 기하학적으로 만들어진 로마의 거대한 콜로세움, 삼각형·사각형 원을 기본으로 조형화된 르네상스 시대의 인체 조각이나 건축들, 20세기 들어와서 만들어진 기하학적 조형 이론에 따른 그림들과 디자인들. 이렇게 서양 역사의 시작점에서부터 지금까지 이어져 내려오는 어떤 유전자 같은 조형적 경향에는 수학 이론, 특히 기하학 논리들이 줄곧 개입해 왔다. 그러나 이것은 인간이 조형에 대해서 가질 수 있는 여러 견해 중 하나에 불과하다. 오랜 역사를 가진 문명권 중에서는 서양과는 완전히 다른 조형적 입장을 가지고 문명을 꾸려 온 경우가 많다. 그렇지만 수학적인 질서를 앞세우며 조형적 견고함을 지향해 온 서양 문화는 얼마 전까지만 해도 근대라는 이름으로 인류 역사상 가장 본질적이고 보편적인 것처럼 행세해 왔다.

그런데 21세기를 넘어오면서 이런 분위기에 커다란 변화가 일어나고 있다. 기하학적 조형 원리에 입각해서 기능주의와 견고한 형식주의를 금과옥조로 여겨왔던 서양의 디자인에서부터 그 변화가 나타나고 있는 것이 특이하다. 근래에 서양 디자인에서는 그간 한 치의 빈틈도 허락하지 않았던 수학적 형식의 견고함을 벗어던지려는 시도를 적지 않게 볼 수 있다. 이것은 단지 스타일의 변화가 아니라 디자인을 떠받치고 있던 근본이 바뀌고 있는 것이라고 할 수 있다.

프랑스의 산업 디자이너 패트릭 주앙Patrick Jouin의 의자 솔리드는 그런 흐름을 잘 보여 주는 디자인이다.

얼핏 보고 이것이 의자라는 사실을 알아차리기는 어렵다. 가느다란 선적인 재료들이 분출해 흘러넘치는 듯한 무질서한 모습이 눈에 먼저 들어오기 때문이다. 견고한 기하학적 구조와 완벽한 기능성을 구현했던 기존 의자의 디자인과는 사뭇 다르다.

의자란 것을 알아도 달라질 것은 별로 없다. 의자에 앉았을 때 적어도 무너지지는 않겠지만, 시각적인 안정감을 주는 모양이 아니라서 여전히 의자로서는 낯설다. 자세히 살펴보면 제법 구조적 문제가 계산되었음을 알 수는 있지만, 일부러 형태를 불규칙하게 흩어 놓아 안정감을 회피하려고 한 의도적인 노력의 흔적들이 농후하다. 의자가 무너지지 않게 견고한 구조를 형성해 놓고 그 주변으로 일부러 불규칙한 부분들을 밀집시켜 놓은 것을 보면 디자이너의 그런 의도를 읽을 수 있다. 왜 안정감을 일부러 피하고 이처럼 불규칙한 디자인을 선택한 것일까.

그것은 디자이너의 스타일이라기보다는 디자인을 바라보는 세계관의 변화로 이해해야 할 것 같다. 이 디자인은 완벽한 아름다움이나 뛰어난 성능을 내세우지는 않는다. 그렇지만 이 디자인에서 느낄 수 있는 것은 살아 숨 쉬는 역동성이다. 가느다란 가지들이 힘 있게 움직이는 것 같으면서도, 서로 엮인 모습들은 강하게 솟구치는 나뭇가지들의 얽힘이나 액체들의 비균질적인 흐름을 연상케 한다. 디자이너는 의자의 형태를 일부러 복잡하게 흐트러뜨려서 전체적

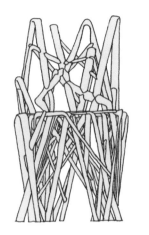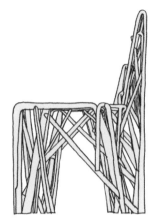

규칙성을 찾아볼 수 없는 솔리드 체어의 복잡한 구조

인 역동성을 획득했다. 멈추어 있는 형태인데도 마치 힘차게 움직이는 것 같아 보인다. 마치 잭슨 폴록의 그림에서 느껴지는 자유롭고 힘찬 느낌이 의자에서 강렬하게 부각된다. 의자로서의 역할은 그 뒤에 놓인다. 이 의자의 중심은 역동적인 형태이지 기능이 아니다.

이 의자에서 볼 수 있는 파격성, 초월성은 좀 생소하긴 해도 서양의 조형예술이 지향해 왔던 근본적인 가치를 건드리고 있다. 그저 초월적인 가치들을 가진 것이 아니라, 그것이 기존의 굳건한 가치를 무너뜨리는 것이기 때문에 의미가 큰 것이다. 이 의자에서 느낄 수 있는 살아 숨 쉬는 듯한 인상, 역동적인 느낌은 서양이 그동안 추구해 왔던, 차가운 이성으로 견고하게 구축해 왔던 모든 조형적 성취들과 대척점에 서 있다.

이 의자는 서양보다는 동아시아에서 줄곧 지향했던 기운생동(氣韻生動)의 미학을 구현하고 있다. 이 의자의 불규칙함은 그냥 불규칙한 것이 아니라 자연의 형상들이 가지고 있는 유기적인 질서들을 지향하고 있다. 그래서 이 의자를 보면 큰 부담감 없이 오히려 자연물의 편안한 불규칙함으로 받아들일 수 있다. 어디로 튈지 모르는 불안감, 생명감이 건조한 공업 재료인 플라스틱마저도 살아 숨 쉬게 만든다. 디자이너 패트릭 주앙은 자신의 디자인을 그저 무생물이 아니라 살아 있는 생물로 만들고 싶어 했다는 것을 알 수 있다.

패트릭 주앙 Patrick Jouin (1967~)

프랑스 출신으로 1992년에 국립산업디자인학교를 졸업했다. 프랑스의 가전제품 브랜드 톰슨과 필립 스탁의 아틀리에를 거쳐서 1998년에 자신의 스튜디오를 설립했다. 다수의 인테리어 디자인을 했고, Ligne Roset, Cassina, Fermob, Kartell, Alessi와 같은 유명 디자인 브랜드들과 함께 많은 가구와 주방용품들을 디자인했다. 또한 프랑스의 자동자 메이커 르노(Renault)의 고급 콘셉트 자동차를 디자인했으며, 파리의 공공자전거도 디자인했다.

Behind Story

 불규칙한 형태가 세계 디자인의 중요한 흐름이 되고 있는 것은 여러 곳에서 확인된다. 토드 분체^{Tord Boontje}의 램프 장식에서도 그것을 확인할 수 있다. 아래 사진의 갈런드^{Garland}는 얇은 금속판에 식물 장식 모양을 레이저 커팅한 후 그것을 램프 위에 넝쿨처럼 둘둘 말아 장식한 것이다. 금속으로 된 식물 모양의 엉클어진 모양이 혼란스럽기보다는 매우 고전적이고 화려하기 때문에 어떤 모양의 램프든 귀족적인 아름다움으로 빛나게 해 준다. 그렇다고 기능성이 엄청 뛰어나거나 뚜렷하다고 할 수는 없다. 그런 점에서 이 디자인은 기존의 디자인 논리에 맞지 않는다. 오히려 이 장식의 화려한 무질서함은 20세기 기능주의 디자인과는 완전히 반대편으로 나아간다. 그렇지만 이 디자인은 세계 디자인 흐

토드 분체의 갈런드, 2002

름의 한복판에 있고, 기능성에 대한 의심이나 순수 미술이라는 의심을 전혀 받지 않고 있다. 디자인에 대한 인식이 이미 많이 바뀐 것이다.

이 디자인이 금속으로 만들어져 있기는 하지만 무질서한 형태를 이루고 있기 때문에 나무나 돌이나 물처럼 하나의 자연으로 다가온다. 그래서 사람들은 이 디자인에서 금속의 차가운 느낌보다는 자연스럽고 편안한 느낌을 더 많이 받는다.

네덜란드 디자이너 욜란 반 데어 빌Jolan Van Der Wiel의 그레비티 스툴Gravity Stool도 전통적인 디자인의 조형적 논리를 벗어나 완전히 불규칙한 구조로 만들어져 있다. 이 의자는 의자 같아 보이지 않고 SF 영화에 나오는 괴물 같은 느낌이 더 강하다. 하나의 도구로, 무생물로 다가오는 것이 아니라 살아 있는 생명체 같은 존재로 다가온다. 의자이면서도 자연으로 다가오는 것이다. 이런 불규칙함이 이제는 정리가 안 된 것처럼 느껴지는 것이 아니라 혁신적이고 새로운 경향으로 다가온다. 21세기의 디자인이 어디를 향해 있는지를 잘 보여 주는 디자인이다.

욜란 반 데어 빌의 그레비티 스툴, 2015

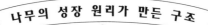

나무의 성장 원리가 만든 구조

베지탈 블루밍 체어

Vegetal Blooming Chair
(2008)

이제 디자인에서도 자연이 세계적인 흐름이 되고 있는 것 같다. 환경이니 자원이니 하는 거대 담론을 디자인의 목표로 앞세우는 경우도 있지만, 그것보다는 디자인의 조형적인 원리 부분에서 그런 경향이 나타나고 있기 때문에 더 흥미롭다. 사실 사회 문제나 윤리 같은 거대한 담론들로부터 시작하고 끝나는 것들은 디자인이든 무엇이든 재미가 덜하다. 뜻은 좋지만 항상 그 큰 뜻에 디테일한 현실이나 감동 같은 것들이 묻혀버리기 쉽기 때문이다. 사실 우리는 삶에서 크고 거대한 것보다는 작은 것들이 주는 잔잔한 재미로 많은 활기를 얻지 않던가. 디자인도 그렇다. 환경이나 자연에 대한 경건한 도덕심을 내세우는 시도들이 많긴 하지만, 그런 거대 담론들이 날 것 그대로 표출되면 포퓰리즘으로 귀결되기 쉽다. 슬로건은 있지만, 구체성이 없는 용두사미가 되기 쉬운 것이다. 아무리 심오한 가치를 가지고 있다고 하더라도 그것이 소소한 일상 속에서 실현될 때 오히려 더 의미 있는 결과가 만들어지기가 쉽다. 그렇기 때문에 거대한 윤리성이나 당위성을 내세운다고 하더라도 작은 일상 속에서 의미를 새기면서 구체화하는 디자인이 훌륭한 디자인이다.

프랑스를 대표하는 산업 디자이너 부훌렉^{Bouroullec} 형제는 이미 오래 전부터 디자인에서 자연을 확보하려는 움직임을 이끌고 있었다. 누가 봐주지 않았을 때부터 그들은 자연을 향해 뚜벅뚜벅 걸어가는 행보를 보여 왔는데, 3년간 나무의 생태를 연구해서 디자인했다는 베지탈 블루밍 체어에서 그들의 그런 성취를 확인할 수 있다.

이 의자는 플라스틱으로 만들어졌다. 플라스틱은 가장 공업적이

고 반 자연주의적인 재료라 할 수 있다. 우리 삶을 편리하고 풍요롭게 만드는 데에 결정적인 기여를 한 재료이기는 하지만, 자연에 주는 부담이 너무 크기 때문에 지금은 거의 필요악인 것처럼 여겨지고 있다. 당연히 플라스틱으로 만들어진 의자도 곱지 않은 눈초리를 받기 쉽다. 저렴하다는 점에서는 백번 칭찬을 들어도 모자라지만.

이런 의자에 사용된 플라스틱은 녹여서 다시 쓸 수 있기 때문에 어떻게 쓰느냐에 따라 자연에 부담을 주지 않을 수도 있다. 이탈리아의 유명한 가구 브랜드 카르텔Kartel의 회장은 나무와 같은 자연 재료를 쓰지 않기 때문에 오히려 플라스틱 의자가 더 환경친화적이라는 견해를 피력하기도 했다. 플라스틱 의자가 기존의 가구를 많이 대체하기 때문에 그만큼 나무를 훼손하지 않는다는 주장은 일면 타당해 보인다. 그런 점에서 플라스틱은 경솔하게 판단할 수 없는 재료이다.

이 의자의 모양은 공업의 영역에서 많이 벗어나 있다. 우선 이 의자의 바닥이나 등받이는 불규칙한 형태로 구성되어 있다. 형태만 보면 어디서 영감을 받았는지 금방 알 수 있다. 나무나 식물의 불규칙하면서도 조직적인 구조와 많이 닮아 있다. 나무의 가지들이 규칙도 없이 제멋대로 자란 것 같지만 사실은 무너지지 않는 구조로, 햇빛을 가장 많이 받을 수 있는 방향이나 위치로 자란다. 이 의자는 나무의 그런 구조적 특징을 반영해서 디자인된 것이다. 그냥 봐서는 잘 이해하기가 힘든데, 나뭇가지들이 서로 불규칙하게 중첩되어 있는 것처럼 보이지만 자세히 보면 상당히 단단하게 구조화되어 있다

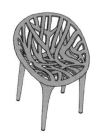

나무가 자라는 구조를 응용하여 만든 짜임새 있는 구조와 적층이 가능한 모양

는 것을 느낄 수 있다. 비정형적이지만 그만큼 견고해 보인다. 그래서 그동안 플라스틱 제품에서 경험했던 기하학적이고 딱딱하고 저렴해 보였던 느낌들이 이 의자에서는 잘 느껴지지 않는다. 플라스틱에 자연의 구조화 방식을 적용함으로써 얻어진 결과이다. 많은 플라스틱 의자 중에서도 부홀렉 형제의 의자가 주목을 받은 이유이다.

20세기 기계 미학에 익숙해 있는 이들의 눈에는 이런 처리가 오히려 법칙성이 없어 보이고, 일관성이 떨어지는 것으로 보일 수도 있을 것이다. 하지만 이런 유기적인 조형은 기계 미학의 비인간적이고 반 자연적인 미학을 전면으로 거부하는 의지의 소산이며, 대단히 반 서양적인 접근이다. 서양에서는 항상 기하학적인 형태 아니면 장식적인 형태밖에는 추구하지 않았다.

서양에서 이렇게 불규칙하면서도 유기적인 형태가 일반적인 흐름으로 자리 잡기 시작한 것은 극히 최근의 일이다. 그 배경은 앞서 말했듯 동아시아 미학의 영향이라고 볼 수 있다. 우리나라나 중국에서는 일찍부터 이렇게 유기적인 질서, 불규칙한 형태에서 얻을 수

있는 생동감을 미학적으로 추구해 왔다. 만약 동아시아의 미학 같은 특별한 자극이나 문화적 접촉이 없었다면 서양에서 베지탈 블루밍 체어와 같은 디자인이 나오기는 어려웠을 것으로 생각된다.

나무의 불규칙한 구조적 특징을 의자에 적극적으로 적용해 조형적으로 표현한 것은 단지 부홀렉 형제의 디자인 감각이 뛰어나서만은 아니다. 서양 사람들, 혹은 현대인들의 미학관이 빠르게 바뀌고 있다는 것, 나아가 자연을 바라보는 방식이 빠르게 바뀌고 있다는 것을 의미한다. 20세기 기계 문명이 자연과 대립하면서 차가운 기능성과 미니멀한 미학을 추구해 왔다면, 지금은 거대한 가치이든, 작은 가치이든, 개념적이든, 재료적이든 자연의 속성을 확보하여 의미 있는 삶의 모습을 만들고자 하고 있는 것을 알 수 있다. 이에 따르는 디자인도 홍수처럼 나타나고 있다. 이제는 바우하우스를 필두로 나타났던 20세기 서양 디자인들의 기하학적이고 기계적인 경향들이 언제적 얘기였는지 기억 나지 않을 정도다.

물론 의자를 나뭇가지 모양으로 불규칙하게만 만들었다고 해서 모두 인정받는 것은 아니다. 전체적인 조형적 완성도가 뛰어나야 한다. 이 의자는 나무가 자라는 모양을 응용하여 매우 아름다운 형태로 표현하고 있다. 나무줄기들이 3차원 곡면으로 흐르면서 자아내는 아름다움이 매우 뛰어나다. 좌석 부분의 복잡한 형태에 비해 심플하면서도 우아하게 버티고 있는 네 개의 긴 다리도 조형적으로 매우 훌륭하다. 이 심플한 긴 다리 때문에 복잡하게 엉켜 있는 좌석 부분이 복잡하지만 복잡하지 않아 보이고, 곡면의 흐름을 여유 있게

감상하도록 만든다. 다리가 약간이라도 짧고 복잡해졌다면 그런 분위기는 만들어지지 않았을 것이다.

온전히 의자 자체만 생각한 디자인인 것 같지만, 여러 개의 의자들을 층층이 쌓았을 때 신기하게도 많은 의자가 하나의 덩어리로 쌓이는 것도 놀랍다. 실용적인 측면에서도 많은 고려가 되었다는 것을 알 수 있다. 좋은 디자인은 모든 면에서 뛰어나다는 것을 이 의자에서도 확인하게 된다.

부홀렉 형제 Ronan & Erwan Bouroullec (1971~ , 1976~)
프랑스에서 출생했다. 디자인을 전공하고, 1997년부터 함께 디자인 회사를 설립하여 작업하고 있다. 이들은 프랑스 특유의 디자인 스타일을 현대적으로 잘 표현하여 세계적으로 주목을 받고 있는데, 단순한 형태에 프랑스적인 멋, 장식성 등을 잘 표현하고 있다.

Behind Story

　　나무의 유기적 특징을 응용했던 베지탈 블루밍 체어의 개념은 이후 베지탈 의자 그로윙growing으로 발전되었다. 형태를 보면 보다 불규칙도가 더해졌고, 더욱 더 나무의 자연스러운 형태에 가까워졌다. 그래서 플라스틱으로 만든 것 같지 않고 진짜 나무로 만든 것처럼 보인다.

　　이런 유기적인 형태가 플라스틱으로 만들어지려면 첨단의 플라스틱 성형 기술이 적용되어야 한다. 그럼에도 이 의자에서는 첨단 기술이 증발되어 버려 눈에 띄지 않고 나무의 자연스러운 형태만이 중심에 놓여 있다. 대부분의 디자인이 첨단 기술을 부각하여 디자인의 질을 높이려는 것과는 완전히 반대되는 태도이다. 디자인에서 기술이 어떻게 다루어져야 하는지를 잘 보여 주는 디자인이다. 기술은 빠른 속도로 새로운 기술로 대체된다. 그래서 기술을 앞세운 디자인은 시간의 흐름 속에 쉽게 부식된다. 그러나 기술을 숨기고 자연을 앞세운 이런 디자인은 영원한 수명을 얻는다. 기술만 부각하는 디자인에 비해 차원이 훨씬 높다고 할 수 있다.

베지탈 체어 그로윙, 2008

휘핏 벤치

Whippet Bench
(1998)

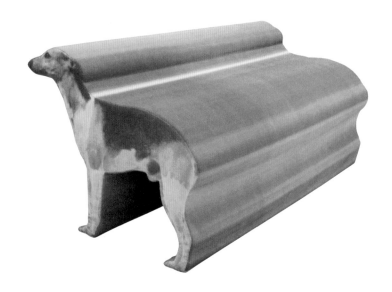

가끔 한눈에 탄성을 불러일으키는 디자인을 만난다. 이 휘핏 벤치가 그랬다. 디자인에 대한 아무런 지식이 없더라도 이런 디자인은 그 안에 어떤 가치가 들어 있는지 금방 알아채게 하고, 디자인이 주는 재미를 만끽하게 한다. 디자인에 대한 그 어떤 설명이나 이론들도 이런 디자인 앞에서는 빛을 발하기 어렵다. 그래서 이런 디자인을 만나면 맛있는 음식을 대하는 것처럼 일단 디자인이 주는 즐거움을 충분히 만끽하는 게 좋다. 눈앞에 맛있는 음식이 있으면 일단 먹고 보는 게 상책이라고 하지 않나.

벤치라고 하는데 뜬금없이 개 그림이 옆에 붙어 있고, 그 모양을 따라 횡으로 형태가 죽 확장되어 있는 것이 일단 재미있다. 개의 형태로부터 이런 추상적인 형태를 끌어낸 조형적 솜씨는 설치미술이나 현대미술의 문법과 다르지 않다. 이런 형태를 만들어 놓고 겨우(?) 벤치라고 평가절하한 디자이너의 겸손이 좀 안타깝기도 하다. 실험적인 순수 미술 작품이라고 했으면 더 많은 가치를 인정받았을지도 모르기 때문이다. 아무튼 벤치를 어찌 이렇게 디자인할 수 있는지 신기하기도 하고, 어떻게 이런 생각을 할 수 있었는지 감탄사가 절로 나온다.

일단 순한 개의 모양이 너무 친근하고 재미있다. 이런 벤치가 공원에 놓여 있으면 얼마나 재미있을까? 벤치 하나로 이렇게 큰 재미를 줄 수 있다는 사실을 새삼 깨닫는다. 이 벤치를 보다 보면 이 희한한 디자인 안에 뭐가 들어 있는지가 좀 궁금해지기 시작할 것이다. 디자이너는 무슨 생각으로 이런 벤치를 디자인했을까?

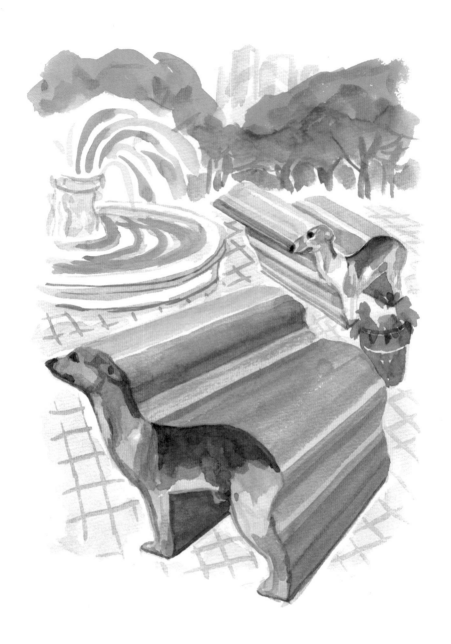

이 의자는 벤치와는 아무런 관련이 없는 개 모양에서 벤치의 형태를 끌어내고 있다. 그런데 그것이 어울리지 않는다든지, 전혀 뜬금없어 보이지 않는다. 그만큼 개의 형태로부터 벤치로 납득할 만한 형태를 잘 끌어내었다는 뜻이다. 잘 보면 개와 벤치의 형태를 잘 겹쳐 놓았다. 개의 형태로부터 벤치의 형태를 유추한 디자이너의 안목이 돋보인다.

관찰력은 디자이너가 갖추어야 할 매우 중요한 능력 중 하나이다. 관찰력의 깊이에 따라 사물을 이해하는 수준이 달라지고, 내놓는 디자인의 수준도 달라질 수밖에 없다. 그럴 때 디자이너의 눈은 사물을 통찰하며 시심을 끌어내는 시인의 눈과 하나도 다르지 않다. 벤치를 순한 개의 모습으로 은유한 것이 바로 시가 아니겠는가. 이런 디자인은 기능성이나 심미성의 수준을 벗어나 문학에 이른다. 이디자인을 기존의 디자인 관점에서 평가하기가 어려운 것은 그 때문이다. 이런 디자인을 잘못 이해하여 디자인의 본분을 다하지 못하고 흥미로만 기운 것으로 오해할 수도 있다. 물론 그런 디자인도 많다. 그렇지만 그 디자인이 획득한 가치가 어떤 것인지에 대해서는 분명히 파악하고 판단을 내려야 한다. 자칫하면 시적인 성취를 이룬 고차원의 디자인을 평가절하할 수 있다.

가끔 디자인은 이래야 한다는 제도화된 기준으로 디자인을 판단하려는 경우를 본다. 음악, 미술도 그렇듯이 진짜 뛰어난 작품은 기존의 선입견을 파괴하고 새로운 가치를 만들어 낸다. 그러다 보면 기존의 기준에 미흡한 부분이 생길 수도 있다. 그러나 다른 부분에

날렵하고 친근한 개의 이미지로 은유된 벤치

서 그런 약점을 능가할 정도의 가치를 확보한다면 그것은 그것대로 평가해 주는 것이 바람직하다. 이 벤치도 사실 벤치로 사용하기에 그렇게 적합한 형태는 아니다. 하지만 그 불편함을 잊어버릴 정도의 재미와 가치를 주기 때문에, 이 벤치 디자인은 그런 점에서 평가하는 것이 좋다.

벤치의 옆면에 서 있는 순한 개는 이 벤치의 이름인 '휘핏'이다. 휘핏은 영국에서 개량한 품종인데, 테리어 종과 그레이하운드 종을 교배해서 만들었기 때문에 달리는 속도가 빨라서 경주견으로 많이 애용됐다고 한다. 개의 모습도 허리가 날렵한 게 빨리 달릴 것처럼 보인다. 생긴 것도 순하디순하여 호감을 준다. 이런 개의 이미지로 만들었으니 누가 봐도 이 벤치를 싫어하기 힘들다.

호감을 주는 이미지를 소재로 하고, 그 형태를 횡으로 확장하여 독특한 형태의 벤치를 만든 조형적 처리 감각은 매우 뛰어나다. 마치 포토샵에서 이미지가 잘못 만들어진 것처럼도 보이고, 개의 사진을 잘못 스캔한 것처럼 보이기도 한다. 휘핏의 색깔까지 횡으로 스퀴지squeegee한 듯 표현하여 더 그렇게 보인다. 조형적으로 매우 실험

성이 강한 형태이다. 만일 이 형태에서 벤치라는 용도가 빠졌다면 디자이너는 아마 뛰어난 조형 작가로도 큰 대접을 받을 수 있었을 것이다. 어디를 봐도 실험적이고 순수 미술에 가까운 작품처럼 보이지만, 벤치라는 용도로 대중들에게 친근하게 다가가기도 하니 참 놀라운 디자인이다. 요즘은 순수 미술이 울고 갈 정도로 뛰어난 실험성을 가지고 있으면서도 높은 대중성을 획득하는 디자인이 많다. 그런 면에서 이 벤치는 그저 그런 우리의 일상이 얼마나 예술적이며, 얼마나 재미있을 수 있는지를 잘 보여 주는 수작이다.

라디 디자이너스 RADI Designers 그룹 (1992~)

라디 디자이너스 그룹은 1992년 파리에서 Les Ateliers School의 5명의 멤버인 Laurent Massaloux, Olivier Sidet, Robert Stadler, Florence Doléac, and Claudio Colucci에 의해 결성되었다. 이 그룹 멤버들은 각자 독립적으로 활동하면서 프로젝트에 따라 그룹으로 모여서 디자인을 하기도 한다. 산업디자인, 한정 생산 시리즈, 공간 계획 등 다양한 프로젝트들을 함께 모여 작업하고 있다. 이들은 모든 디자인 프로젝트를 일상생활, 제스처, 물건, 가구, 도구들이 융합된 현상을 구축하는 것으로도 보고, 하나의 시나리오로도 본다고 한다. 그래서 휘핏 벤치같이 이야기가 담긴 디자인이 만들어질 수 있었다. 2000년에 이 팀은 파리의 Salon du Meuble에서 올해의 디자이너 상을 수상했다.

Behind Story

가구 브랜드 마지스Magis에서 생산한 강아지Puppy 의자도 휘핏 벤치와 유사한 디자인적 행보를 보여 주는 디자인이다. 이것은 어린이를 위한 의자인데, 의자를 강아지 모양으로 은유한 문학성이 많은 사람의 관심을 불러일으키고 있다. 리얼한 강아지 모양이 아니라 단순화된 형태로 강아지 모양을 암시하고 있는 것이 휘핏 벤치와는 조금 다르지만, 강아지의 형태를 의자로 오버랩해서 생활에 재미를 주고 있는 점에서는 유사하다고 할 수 있다. 다만 휘핏 벤치의 형태에 비해서 실험성은 좀 덜한 편이다.

세계적인 가구 브랜드 모오이Moooi에서는 아예 진짜 말Horse 모양에 전등 갓을 단 램프를 생산하고 있다. 배보다 배꼽이 크다는 말처럼, 용도는 램프인데 램프의 몸체가 말의 크기이다. 웬만큼 넓은 공간이 아니면 놓기도 어려운데, 이

에로 아르니오(Eero Aarnio)의 강아지 의자, 2005

램프에서는 램프라는 기능성은 별다른 존재감을 가지지 못한다. 그것보다는 리얼한 말이 가지는 상징성이 이 램프의 존재감을 든든하게 받쳐 주고 있다. 램프는 변명이고 램프라는 이름으로 실내에 말 한 마리를 갖다 놓는, 그 상징성에 큰 의미가 있는 디자인이다.

말 램프, 2006

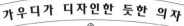

가우디가 디자인한 듯한 의자

폴트로나 체어

Poltrona Chair
(2006)

디자인이라고 하면 무언가를 예쁘게 꾸미거나 고급스럽게 만드는 일이라는 생각이 든다. 그래서 좋아 보이고 호기심도 생기지만, 어쩐지 헬륨가스가 가득 찬 풍선처럼 우리의 삶 위에 붕 떠 있는 느낌이 있다. 그래서 그런지는 몰라도 일반 대중에게 디자인은 특별하지만 김치찌개와 소주잔을 기울이는 테이블 옆으로는 오지 않을 것 같은 느낌을 준다. 와인잔을 기울이는 곳이라면 몰라도.

하이메 아욘^{Jaime Hayon}이 디자인한 폴트로나 체어가 바로 그렇다. 민중의 삶과는 전혀 관계없어 보이는 모양부터가 현실과는 멀리 떨어져 있는 것처럼 보인다. 다만 이 귀족적인 디자인은 사람들의 머리 위에서 아래로 내려다보는 거만함의 이미지보다는, 이상한 나라로 앨리스를 인도한 토끼처럼 보는 사람을 이상한 나라로 데려갈 것만 같다.

새하얗게 매끈한 피부를 가진 이 의자는 처음 나타났을 때 세계적으로 꽤 시선을 끌었다. 의자가 별나 봐야 얼마나 별날 수 있을까 싶지만, 마차의 덮개 같은 뚜껑과 고급 쿠션을 연상시키는 볼록볼록한 가죽과 솜의 앙상블을 가진 이 고전적인 풍모는 기존의 의자에서는 전혀 볼 수 없었던 면모를 보여 준다. 느낌은 대단히 새롭고 특이하지만, 동시에 친숙한 고전적 이미지를 깔고 있다. 스페인의 자유분방한 디자인 DNA를 품은 하이메 아욘은 이 의자로 세계 디자인계에 혜성과 같이 등장하면 단박에 디자인의 중심에 우뚝 섰다.

의자를 좀 더 자세히 살펴보자. 이 의자의 전체 몸체는 폴리에틸렌 계통의 플라스틱으로 만들어졌다. 티끌 하나 없이 매끈하게 흐르

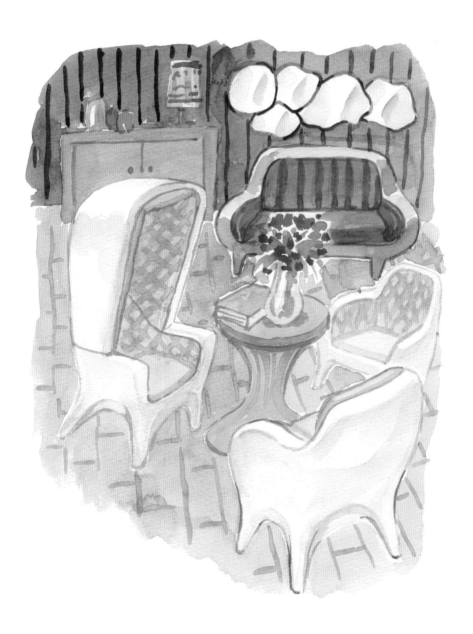

는 플라스틱 몸체의 표면은 청결하고 깔끔해서 대단히 현대적으로 보인다. 광택이 나는 흰색 의자의 질감은 마치 요즘 IT 제품의 표면 같아서 현대적인 스마트함을 느끼게 한다. 단순한 형태로 우아하게 흐르는 3차원의 곡면 역시 대세가 되고 있는 유기적인 스타일과 연결된다. 여기까지는 이 의자가 가진 매우 현대적인 특징들이다. 재료의 물성에서 유기적인 형태에 이르기까지 이 의자는 현대적인 조형미를 압축하여 지니고 있다.

반면 이 의자에는 다른 의자에서 찾아볼 수 없는 둥글고 큰 덮개 같은 것이 씌워져 있다. 분리될 수도 있는 형태인데, 의자에서는 딱히 필수적인 부분은 아니다. 그럼에도 이 의자의 모든 매력과 가치는 이 덮개 부분에서 만들어진다고 해도 과언이 아니다. 일단 의자에 이 덮개 부분이 더해지면서 의자의 형태는 세로로 길쭉한 구조를 갖는다. 이렇게 일반적인 의자와 완전히 다른 구조로 되어 있다는 점만으로도 그 파격성과 실험성을 인정받을 만하다. 보기에는 쉽지만 이렇게 선입견을 뛰어넘는 디자인을 한다는 것은 참으로 어려운 일이기 때문이다.

특이한 구조를 가진 이 의자는 달걀처럼 매끄럽고 예쁜 곡면을 더욱 강조한다. 덮개 윗부분에서부터 부드럽고 우아한 곡면의 흐름이 아래의 다리 부분까지 아주 길게 이어지기 때문에 의자가 의자에서 그치지 않고 하나의 아름다운 조각품으로 승화되고 있다.

앞에서 볼 때는 다소 완만한 곡면을 이루고 있으나, 옆에서 볼 때는 매우 다이내믹한 곡면적 조형을 갖고 있어, 이 둘의 대비 관계로

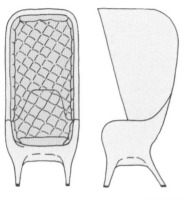

폴트로나 체어의 구조

인해 더욱더 역동적인 조형미를 풍긴다.

그런데도 이 의자가 고전적으로 느껴지는 것은 의자 윗부분의 형태가 옛날 귀족들이 타던 마차를 연상케 하기 때문이다. 그래서 이 의자의 조형적인 성취와는 별개로, 이 의자에 앉아 있으면 마치 어딘가에 있는 고전적인 대저택으로 달려갈 것 같은 느낌을 준다.

이를 극대화시켜 주는 것은 안쪽의 가죽 쿠션 부분이다. 흰색이라서 완전히 예스럽지는 않지만, 볼록볼록한 쿠션의 잔잔한 면들은 절대왕정 시대를 연상시킨다. 그래서 이 의자에는 이어폰을 귀에 꽂고 음악을 흥얼거리는 젊은이들보다는 기품 있는 스페인 귀족들이나 앉을 것처럼 보인다.

현대적인 재료와 조형성으로 만들어진 의자이지만, 내면 깊은 곳에 전통성이 묵직하게 자리 잡고 있어서 전체적으로는 매우 초현실적인 기운이 우러나온다. 의자 아랫부분의 다리들은 짧아서 귀엽기

도 하고, 몸체 부분의 길이와 대비가 되어서 더욱 두드러져 보인다. 네 개의 다리들을 잘 살펴보면 앞뒤의 다리들이 각도를 달리하고 있는 것을 알 수 있다. 짧은 다리이지만 매우 역동적으로 보이는 이유다. 짧은 다리의 바닥 부분에 검은색의 작은 받침대를 끼워 전체 형태에서 조형적 포인트가 되게 한 것도 대단히 뛰어난 감각이다.

이처럼 고전과 현대를 하나로 융합하여 매우 초현실적인 이미지를 만들어 낸 하이메 아욘의 디자인 능력이나 교양 수준은 대단히 뛰어나 보인다. 그뿐만 아니라 의자 전체를 부드러운 곡면으로 조화시키면서도 강렬한 이미지를 자아내는 조형적 솜씨 또한 훌륭하다. 하이메 아욘의 디자인에서 보이는, 상반되는 가치들이 충돌을 일으키면서 조화를 이루는 모습은 아무래도 그가 스페인 출신이라는 것과 관계가 있어 보인다. 오랜 세월 동안 대립해 온 아라비아 문명과 기독교 문명이 융합되어 지금까지 이어지고 있는 스페인의 역사와 문화적 특징이 그의 패러독스paradox한 디자인 세계를 만드는 데 크게 영향을 미쳤을 것이다. 곡면을 자유롭게 다루고 추상성이 강한 그의 디자인 성향들은 가우디나 피카소의 핏줄이란 것을 느끼게 하기에 충분하다.

하이메 아욘은 현재 더욱더 추상적이며 자유로운 스타일의 디자인을 하면서 세계 최상위의 디자이너로 활동하고 있다. 그의 디자인에 깃든 고전적인 분위기와 추상적인 유머 감각은 수많은 사람의 호감을 불러일으키고 있다. 그동안 모더니즘이나 해체주의라는 이념성이나 기술과 비즈니스에 지친 디자인계에 부족했던 꿈을 수혈해

주고 있기도 하다.

디자인이 꼭 기능적이고 상업적이어야만 할까? 그는 이런 근본적인 문제에 정면으로 대응하면서, 그동안 건조한 현실 속에 부대끼던 우리에게 풍요로운 꿈을 꾸게 한다. 그의 매력적인 판타지 세계에 앨리스가 되어 들어가 보는 것도 좋을 것 같다.

하이메 아욘 Jaime Hayon (1974~)

1974년 스페인 마드리드에서 태어났다. 십 대에는 스케이트보드 문화와 그라피티에 심취했었는데, 이것이 그의 독특한 디자인 세계를 만드는 데에 큰 영향을 미쳤다. 마드리드와 파리에서 산업디자인을 공부한 후 1997년에는 베네통이 세운 디자인학교인 파브리카(Fabrica)에 들어가 과의 대표로 숍(Shop)과 레스토랑, 전시회 콘셉트, 그래픽 디자인 등의 프로젝트를 했다. 2000년에는 스튜디오를 설립하고, 2003부터 다양한 디자인을 하면서 세계적인 관심을 불러일으킨다. 이후 예술과 공예, 디자인의 경계를 무너뜨리는 독특한 디자인을 선보이며 세계적인 활동을 하고 있다.

Behind Story

22개의 나무 부품으로 만들어졌기 때문에 22라는 이름이 붙은 암체어에서도 하이메 아욘 특유의 고전적이면서도 현대적인, 그러면서도 이국적인 느낌이 잘 나타나고 있다. 여기서 이국적인 느낌이란 서유럽적이지 않은, 이슬람적이거나 아프리카적인 분위기를 말한다. 이 의자를 그냥 보면 평범한 고전적 의자처럼 보이는데, 휘어진 곡면으로 이루어진 의자의 구조가 심상치 않다. 가느다란 선의 곡면으로 이루어진 몸통의 전체적인 구조를 보면 나무가 아니라 금속 주조로 만들어진 것처럼 다이내믹하다. 나무로는 만들어지기가 어려운 형태이다. 그래서 표면적으로는 고전적이지만 매우 미래적인 느낌을 준다.

이 의자의 비밀은 휘어진 곡선의 구조가 한 덩어리의 나무를 깎아서 만든

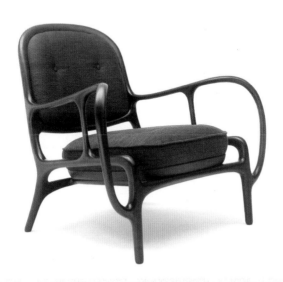

22 암체어, 2009

것이 아니라 휘어진 모양의 나무조각 22개를 이어 붙여서 만들었다는 것이다. 그래서 나무로 만들기 어려운 형태가 완성될 수 있었고, 의자에 고전적이면서도 미래적이고, 이국적이면서 초현실적인 이미지가 표현될 수 있었다.

그가 디자인한 오른쪽의 화병을 보자. 크리스털 캔디 시리즈는 표면적인 기능은 화병이지만 오브제적 성격이 강한 디자인으로, 용도에서부터 초현실적이다. 대체로 쓰임새가 없는 조형물은 조각의 영역에 속하지만, 하이메 아욘처럼 자신의 조형적 세계가 뚜렷한 디자이너들은 디자인에서도 순수한 자신의 조형적 세계만을 표현하는 경우가 많다. 기능이 많이 제거된 하이메 아욘의 이 디자인에는 그의 다중적인 초현실성이 잘 표현되어 있다. 재료는 크리스털인데 모양이 캐릭터 같기도 하고 순수 미술 같기도 해서 하나의 형태이지만 다양함을 느끼게 된다. 지극히 고급스러우면서도, 패러독스한 그의 조형 세계가 잘 표현되어 있다. 이런 극한 대비와 중층적인 느낌 때문에 이 디자인은 사람들의 오감을 끌어들이는 힘이 강하다. 다양한 이미지가 겹쳐 있어서 어느 하나의 방향도 선택할 수 없는 모호함이 이 디자인을 신비롭게 만드는 것 같다.

하이메 아욘의 초현실주의적인 디자인 세계가 가장 잘 표현된 것이 컨버세이션Conversation 화병이라고 할 수 있다. 용도는 화병인데, 화병이라는 기능은 변명처럼 보이고 실제로는 사람의 얼굴이 조각된 이상한 도자기라고 하는 게 맞을 것 같다. 그런데 또 도자기라고 하기에는 일반적인 도자기와는 너무 다른 모습이다. 사면에 진지한 사람의 얼굴이 부조로 새겨져 있고, 도자기의 표면에는 하이메 아욘 특유의 드로잉이 새겨져 있다. 역시 어울리지 않는 이미지들이 충돌하면서 하이메 특유의 초현실적인 느낌을 강렬하게 표출하고 있다. 좀 섬뜩할 수도 있는 이미지이지만, 얼굴 주변의 드로잉이 천진난만해서 그런 느낌보다는 오히려 유머러스한 느낌을 준다. 바로 그런 중의적이고 은유적인 모습이 많은 사람의 마음과 눈을 매료시킨다.

▲ 크리스털 캔디 시리즈, 2009
▶ 컨버세이션 화병, 2008

유기적 건축을 옮겨 놓은 가구

아쿠아 테이블

Aqua Table
(2005)

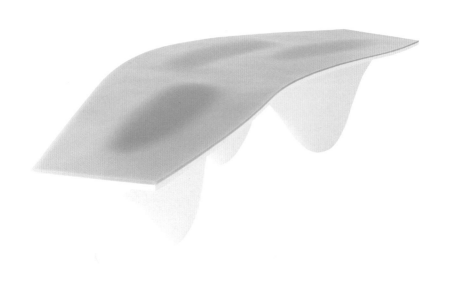

얼마 전까지만 해도 시멘트 건축물이라면 당연히 입방체 모양을 가진, 딱딱하고 엄숙하기만 한 덩어리라는 생각이 일반적이었다. 하지만 동대문 디자인 플라자를 설계했던 건축가 자하 하디드^{Zaha} Hadid의 혁신적인 건축물들이 세상에 나오면서 건축에 대한 사람들의 생각은 완전히 달라졌다. 외계 생명체 같은 유기적인 형태의 건물은 세상 그 어디에서도 볼 수 없었던 것이었다. 건물은 이래야 한다는 생각은 그녀의 특이한 건물 앞에서 완전히 시대착오적인 선입견이 되어 버렸고, 새로운 건축물에 대한 가능성을 많은 사람에게 각인시켰다.

자하 하디드의 건축물들은 마치 살아 있는 생명체의 피부와 골격을 가진 것처럼 자유롭고 부드럽게 휘어지며, 건물을 넘어서서 하나의 조각 작품으로까지 진화했다. 이런 건축물을 한번이라도 경험했던 사람이라면 더 이상 건물을 공간을 가진 입방체 덩어리로 생각하지 않을 것이다.

그런 건축물을 디자인했던 건축가가 다른 분야의 디자인을 한다면 어떻게 될까? 건축가 자하 하디드는 다른 건축가들과는 다르게 건축이 아닌 다른 분야의 디자인에도 열성적이었다. 장신구를 비롯해서 여러 가지 패션 아이템, 가구나 자동차까지 디자인의 영역을 넓혔다. 모든 결과물이 자하 하디드가 건축에서 보여 준 정도의 혁신성을 가지고 있어서 '명불허전'이라는 말의 의미를 새삼 확인시켰다. 그중에서 아쿠아 테이블은 테이블에 대한 우리의 선입견을 완전히 붕괴시키며 테이블에 대한 새로운 매력을 전해 주었다.

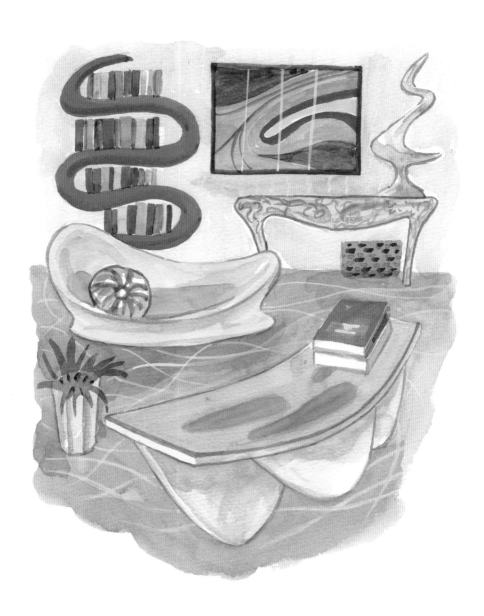

이 테이블은 기존 테이블이 가지고 있는 전통적인 특징들을 외면하고 있다. 평평하고 네모반듯해야만 할 것 같은 테이블의 위 판은 휘어진 모양이다. 유기적인 곡선으로 생동감을 잔뜩 머금고 있으면서도 유려한 조형미를 갖추고 있어 작품성이 뛰어나다. 물론 테이블로 사용하기에는 아쉬운 점이 많겠지만, 이런 아름다운 테이블을 사용하기 위해서는 그 정도의 불편은 감수해야 하지 않을까 싶다.

이쯤에서 편리함과 디자인의 의무 같은 것들에 대해 좀 생각해 볼 필요가 있을 것 같다. 많은 사람이 편리함을 디자인의 절대적인 의무로 생각한다. 그런데 좀 더 깊이 생각해 보면 가장 편리하다는 개념은 절대적일 수 없다. 모든 것은 그것을 필요로 하는 이에 의해 결정되기 때문이다. 이 테이블을 단지 테이블이 아니라 예술품으로 대하는 사람에게 사용의 편리함은 부차적인 가치로 밀린다. 물론 사용하다가 너무 불편해서 테이블을 치워버릴 수도 있다. 하지만 그런 종류의 일은 우리 일상에서 비일비재하게 벌어진다. 타던 차가 멀쩡한데도 새로운 스타일의 자동차를 사는 행위도 그런 것 아닐까.

다시 테이블로 돌아가자. 이 테이블의 다리는 더 혁신적이다. 이 테이블 아래에는 마치 테이블 판 위에서 흘러내린 듯한 세 개의 액체 모양이 다리의 역할을 하고 있다. 세 개의 조각품 같은 다리가 삼각형의 받침점을 형성하면서 안정된 균형을 잡고 있다. 테이블로서 문제는 없는 구조이지만 일반 테이블의 원리와는 전혀 다른 방식의 균형을 취하고 있다. 휘어진 테이블 판과 흘러내린 듯한 유기적인 모양의 다리 부분이 어울린 테이블의 전체 모양은 가구이기 이전에

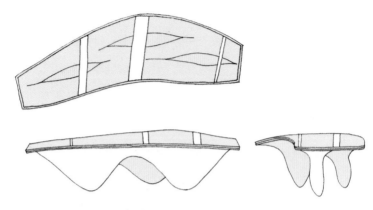

아쿠아 테이블의 자유롭고 유기적인 형태

하나의 조각품으로서 손색이 없다. 이 테이블은 마치 조각이 본업이고 테이블은 부업인 것처럼 보인다. 단지 특이한 테이블이 아니라 조각품과 같은 품격과 격조를 가진 물체가 되었다. 아니 물체에서 한발 더 나아가 금방이라도 앞으로 달려갈 것 같은 생명체처럼 보이기도 한다. 그러니 이 테이블을 그저 테이블이라는 이름 안에만 가두어 놓기가 어렵다. 가구도 되고, 조각도 되고, 심지어는 생명체에까지 이르려하고 있으니 말이다.

프랑스의 철학자 자크 데리다Jacques Derrida는 하나의 의미에 대상을 국한해서는 안 된다는 해체주의를 주장했다. 그렇다면 하나의 디자인이 다양한 존재감을 가지는 것은 오히려 더 높은 완성도를 가지고 있다고 볼 수 있다. 새로운 기능성, 우아하고 격조 높은 조형성, 기존의 고정관념을 가뿐하게 뛰어넘어 버리는 혁신성. 자하 하디드

가 건축에서 실현했던 가치들이 이 테이블에서도 그대로 구현되고 있는 것을 볼 수 있다.

자하 하디드 Zaha Hadid (1950~2016)

자하 하디드는 이라크 바그다드에서 태어났다. 아메리칸대학교 베이루트(American University of Beirut)에서 수학을 전공했다. 이후 런던의 영국 건축협회 건축학교(AA School of Architecture)에서 건축을 전공했다. 졸업 후 메트로폴리탄 건축 사무소 OMA에서 스승인 렘 콜하스 밑에서 일하다가 1980년에 런던에서 건축 사무소를 설립했다.

1980년대에는 영국 건축협회 건축학교에서 강의를 했으며, 그 외에도 하버드대학교, 일리노이대학교, 빈응용예술대학 등에서 강의를 했다. 그녀는 미국 인문학회(American Academy of Arts and Letters)의 명예회원, 미국 건축원(American Institute of Architects)의 명예 펠로이기도 했다. 여러 국제 건축 공모전에서 입상하다가 2004년 여성으로서는 최초로 건축계의 노벨상이라는 프리츠커상을 받았다. 2006년에는 뉴욕에 있는 구겐하임미술관에서 회고전을 열었고, 같은 해 모교인 아메리칸대학교 베이루트에서 명예 학위를 받았다.

2007년에는 동대문 디자인 플라자 국제 공모전에서 '환유의 풍경(Metonymic Landscape)'이라는 이름으로 당선되었고, 2014년 3월 21일에 개관하였다.

안타깝게도 그녀는 2016년 3월 31일, 미국 마이애미의 병원에서 심장마비로 사망했다.

Behind Story

건축에서 표현된 자하 하디드의 유기적인 조형성은 세락^{Serac} 벤치에도 잘 표현되어 있다. 이 벤치는 벤치라기보다 우주선이나 외계인처럼 보인다. 벤치 아래쪽으로 흐르는 곡면이 볼록하게 되면서 다리가 되는 구조는 아쿠아 테이블과 유사하다. 유려한 곡면들로 이루어진 형태가 생소한 느낌을 주기도 하지만, 조각이라고 해도 모자람이 없을 정도로 조형적이다. 합성수지에 돌가루를 섞어 성형한 형태이다 보니 대리석 같은 느낌을 주어서 더 조각품처럼 느껴진다. 이런 벤치가 놓여 있는 공간은 바로 미술관이 되지 않을까. 벤치의 가치를 한참이나 초과한 벤치이다.

세락 벤치는 전체 형태가 물이 흐르는 것처럼 부드럽고 비정형적인 벤치이다. 부메랑처럼 사선으로, 역동적으로 흐르는 동세가 아주 인상적이고, 3차원 곡면들의 흐름도 아름답다. 자하 하디드의 뛰어난 조형 감각만으로도 이 벤치는 자신의 역할을 다한 것만 같다. 그런데 카리스마 넘치는 조각품처럼도 보이는 이 벤치 안에는 기능적인 역할을 하는 부분들도 자연스럽게 녹아들어 있다.

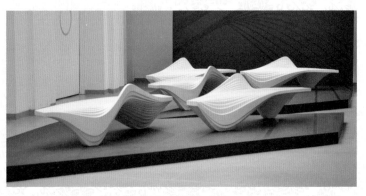

가구 브랜드 랩 23을 위한 자하 하디드의 세락 벤치, 2013

세락 벤치에는 테이블도 있고, 카운터도 있고, 물건을 넣어 놓을 수 있는 서랍도 숨겨져 있다. 물론 앉을 수 있는 부분도 있다. 하지만 용도는 형태를 보면서 알아서 써야 한다. 어느 부분을 어떻게 써야 하는지는 순전히 사용하는 사람의 센스에 달려 있다. 필요하면 누워서 쉴 수도 있을 것 같다.

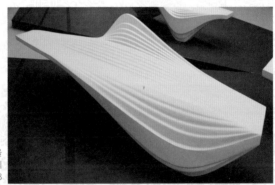

가구 브랜드 랩 23을
위한 자하 하디드의
세락 벤치, 2013

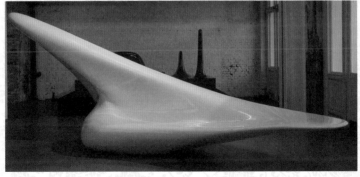

벨루(Belu) 벤치, 2007

첨단의 기술로 만들어진 자연

워터폴 벤치

Waterfall Bench
(2005-6)

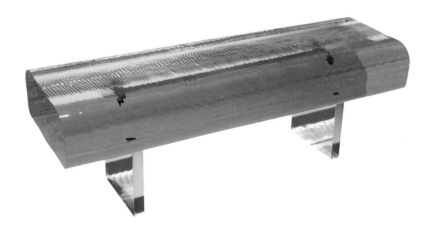

호수에 돌을 던졌다. 잔잔한 파장이 중심으로부터 일어나 물가에 까지 다다른다. 마치 시간이 멈춘 듯 고요한 순간, 깔끔한 파장만이 귀에 닿을 듯한 모습으로 퍼져 나온다. 작은 조약돌이 맑은 소리를 내며 물에 빠지고 난 뒤에 나타나는 궤적은 호수 앞에 서 있는 사람 이 넋을 잃고 바라볼 만큼 아름답다.

이 의자의 뒤쪽까지 보이는 투명한 재질은 어디를 봐도 물이다. 그 위를 찰랑찰랑 흘러가는 물결은 그런 믿음을 더욱 더 굳건하게 한다. 밝게 비치는 빛을 하나도 남김없이 뒤편으로 보내 버리는 투 명한 형체는 손에는 잡히지만, 눈에는 보이지 않는 물의 신비로운 존재감을 그대로 느끼게 한다. 물이 아니라면 이게 뭐란 말인가?

이 물체를 특정한 쓰임새를 가진 도구라고 하기에는 너무 미안 하다. 맑은 물, 그것도 티 없이 맑디맑은 물을 오염시키는 것 같은 느 낌이랄까. 굳이 실용적인 역할을 하지 않더라도 이 물체는 존재하는 것만으로도 충분하다. 바라보고 있으면 물 앞에 선 것 같고, 물이 손 에 잡힐 것 같으니 더 무엇을 바라겠는가. 마음이 더없이 맑고 청량 해지니 그것만으로도 할 일을 다하는 것 같다. 도시 생활이 가져다 주는 콘크리트의 독성이 이 앞에서 한결 누그러지는 것 같다.

그런데 이것은 야외에 놓이는 벤치이다. 순수 미술 작품 같지만 맡은 바 임무가 있는 디자인인 것이다. 게다가 재료는 물과는 물성 이 완전히 다른 고체, 광학 유리Optical Glass로 만들어진 것이다. 안경 알을 만든 데에 쓰는 투명도가 아주 높은 유리이다. 벤치의 모양은 물처럼 부드럽고 자연스러워 보이지만, 사실은 물과는 완전히 다른

물성으로 만들어져 있는 것이다. 그렇다 하더라도 이 유리 덩어리가 너무나 물 같아 보여서 이 벤치를 쉽게 만든 것처럼 느낄 수 있다. 하지만 단단한 유리를 티끌 하나 없이, 게다가 물이 흐르는 것 같은 자연스러운 형태로 깎는다는 것은 정말 어려운 일이다. 모양은 자연과 같지만, 이 벤치를 만들기 위해 대단한 첨단 기술이 동원되지 않을 수 없었을 것이다. 그런 점에서 보면 이 벤치는 오히려 가장 인위적이고 가장 반 자연적이라고 할 수 있다. 그러나 이 벤치에서는 제작에 동원된 모든 첨단 기술들이 벤치가 완성되자마자 사라져 버렸다. 웬만한 디자인이라면 동원된 첨단성을 화려하게 부각시킬 텐데, 이 디자인에서는 그런 것들을 티끌도 하나 없이 제거해 버렸다. 그렇게 해서 남은 것은 '물'이다. 인위적인 것은 모두 없어지고 자연만 남은 것이다.

이 벤치는 일본의 유명한 산업 디자이너 토쿠진 요시오카吉岡德仁가 디자인한 것이다. 줄곧 자연을 모색해 왔던 이 디자이너의 행보를 생각한다면 그리 이상할 게 없는 디자인이긴 하다. 빨대 30만 개 이상을 가지고 토네이도와 같은 질풍노도의 작품을 만들었던 사람이니 무엇을 못 만들겠냐마는, 그런 노력이 축적되어 이제는 가장 인공적인 것으로 가장 자연적인 것을 만드는 수준에까지 이르렀다. 놀라운 일이 아닐 수 없다.

각종 첨단 기술과 재료를 동원하여 가장 첨단의 디자인을 만드는 것은 여기에 비하면 어려운 일이 아니다. 최첨단의 인위적 기술을 동원하여 지극히 순수한 자연을 만든다는 것은 기술의 수준을 넘

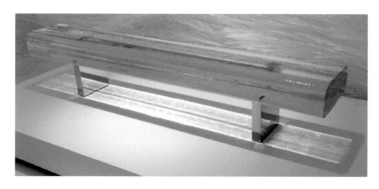

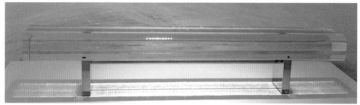

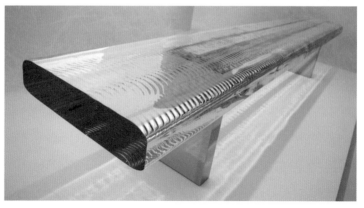

다양한 방향에서 본 벤치의 흐르는 물 같은 이미지들

어서는 경지이다. 이 벤치의 이름에서 나타난 것처럼 그는 깎아지른 듯한 바위 아래로 떨어지는 폭포의 역동성을 표현했다고 한다. 디자이너가 바랐던 목표는 기능성이나 심미성이 아니라 자연이었다. 그에게 기술은 그것이 아무리 첨단의 것이라고 해도 자연을 실현하기 위한 도구에 불과했던 것이다.

토쿠진 요시오카는 일본의 세계적인 패션 디자이너 이세이 미야케三宅一生 밑에서 오래도록 일하면서 그의 총애를 받아왔다고 한다. 독립한 후에는 지금까지 세계 유수의 기업들로부터 디자인을 의뢰받으며 활동하고 있으니 이세이 미야케의 눈은 정확했던 것 같다.

우리는 그의 디자인을 통해 벤치가 단지 앉기 위한 물체의 차원을 넘어설 수도 있다는 사실을 목격했다. 화려한 외형을 가진 것도 아닌 이 투명한 벤치가 보는 사람의 마음을 파고들고, 머릿속을 혼란케 만드는 것은 바로 '자연'이라는 절대적 가치 때문이다. 디자인에 담겨 있는 자연이라는 이념적 가치, 자연을 실현하고자 한 디자이너의 철학이 극한 감동을 자아내는 것이다. 디자인이 단지 우리가 필요로 하는 기능성에만 고립되지 않고, 자연이라는 형이상학적인 가치를 지향하는 철학적 표현에까지 이르는 것을 확인할 수 있다.

토쿠진 요시오카는 이 벤치에 '비가 오면 보이지 않는 벤치'라는 별명을 붙이기도 했다. 비가 오면 벤치의 형상이 비와 하나가 되어서 잘 안 보이기 때문이다. 명창이 폭포수 앞에서 자기 목소리를 폭포수의 소리와 혼연일치시키는 것이 연상된다.

인간이 만든 예술품이 자연으로 승화되는 것은 5천 년 동아시아

예술의 염원이었고, 미학적인 목표였다. 그런 점에서 보면 토쿠진 요시오카는 단지 물처럼 보이는 벤치를 디자인한 것이 아니라, 동아시아의 미학적 목표를 실현하고자 했던 것이 틀림없다. 결과적으로 그는 웬만한 아티스트나 미학자, 철학자도 이룰 수 없는 수준의 문화적 성취를 하고 있다.

그게 끝이 아니다. 이 벤치가 벤치에서 그치지 않고 자연으로 승화된다면 이런 벤치를 곁에 둔 우리의 삶도, 그 위에 앉는 사람의 삶도 같이 자연으로 승화된다. 이 벤치 위에 앉으면 신선처럼 물 위를 떠다니는 셈이 되니 그렇다. 그렇게 물 위를 떠돌다 보면 다 같이 함께 물이 될 것 같지 않은가?

토쿠진 요시오카 吉岡德仁 (1967~)

1967년 일본에서 출생했다. 1986년에 구와사와 디자인학교에서 공부를 했다. 1988년부터 4년간 패션 디자이너 이세이 미야케 밑에서 주로 전시 관련 디자인을 했다. 1992년부터 프리랜서 디자이너로 일했고, 2000년에 토쿠진 요시오카 디자인 사무소를 설립했다. 이세이 미야케와는 계속 같이 일을 했는데, 매장 디자인, 패션쇼 디스플레이, 쇼의 예술적 소품들을 디자인했다. 지금은 비트라(Vitra), 모로소(Moroso), 에르메스(Hermès), 토요타(Toyota), LG 등 세계 굴지의 기업들과 많은 프로젝트를 진행하고 있다.

Behind Story

　　토쿠진 요시오카가 국내에서 전시했을 때 모습은 대단히 인상적이었다. 그의 다양한 의자 디자인을 전시한 전시장 안의 풍경은 이전에는 상상하지 못했던 것이었다. 전시품들 주변을 감싸고 도는 투명하면서도 강렬한 매스^{mass}(입체적 질량감을 지닌 덩어리)는 감당하기 어려운 느낌을 주었다. 재료의 정체가 불분명했기 때문에 더 신비롭고 압도적이었다. 전시 작품을 둘러싸고 있는 것은 바로 약 200만 개의 빨대였다. 몇 년 전 밀라노 가구 박람회에서 히트를 쳤던 토네이도^{Tornado} 작업이었다. 이 토네이도 작업은 일상적인 재료를 독특하게 해석해서 감동을 주는 토쿠진 요시오카의 디자인 경향을 잘 보여 주었다.

　　아무것도 없는 빈 화랑 공간에 반투명의 덩어리가 마치 파도가 치듯 역동적인 흐름을 형성하고 있는 모습은 대단한 장관이었다. 전시장 안을 가득 채운 기운 넘치는 생기가 우주의 모습을 그대로 압축해 놓은 것처럼 강렬했다. 비례나

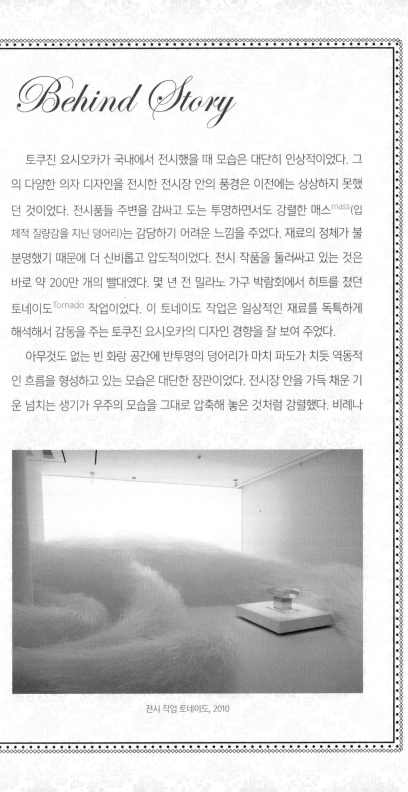

전시 작업 토네이도, 2010

색채를 중심으로 특정한 형태를 표현하는 일반적인 디자인과는 달리, 특정한 형상은 없으나 생동감 강한 기운을 표현하는 것은 대단히 동아시아적인 미학이다. 재료나 이미지는 달라도 이것은 동아시아의 예술이 과거 수천 년 동안 추구해 왔던 미학적 목표였다. 그런 고차원의 가치가 일본 디자이너를 통해 표현된 것이 대단히 놀라웠다.

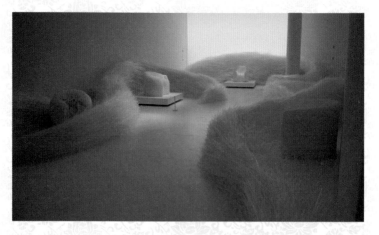

전시 작업 토네이도, 2010

투명한 불규칙한 구조를 통해 물을 실현하려고 했던 것은 토쿠진 요시오카만이 아니었다. 영국의 산업 디자이너 로스 러브그로브^{Ross Lovegrove}는 티난트 ^{Ty Nant} 생수병을 그렇게 디자인해서 크게 주목받았다. 이 생수병은 생수병이 갖추어야 할 기본, 즉 예쁘거나 여러 개를 적층하기 좋다든지 하는 기능성을 뒤로하고는 물인 척하고 있다. 마치 물이 흐르다가 멈춘 것 같이 생긴 병 모양은 그 어떤 디자인에서도 볼 수 없었던 것이었다. 하지만 흐르는 물 같은 이 병의 유기적이면서도 투명한 형태는 더없이 청량하게 다가온다. 뚜껑을 열지 않고 바로 마셔야 할 것 같다. 생수병에 병은 없어지고 물만 남았다.

영국의 로스 러브그로그의
티난트 생수병 디자인,
2001

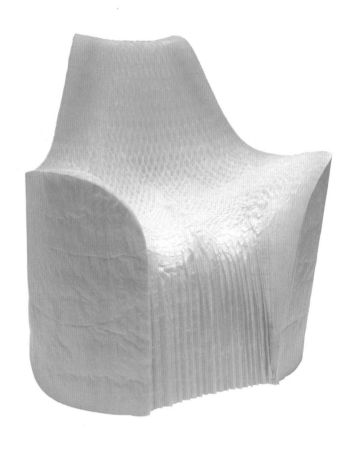

허니팝 체어

Honey-pop Chair
(2001)

메이지 유신 이후 일본은 서양으로부터 기술적인 것만 받아들이자는 슬로건을 내걸고 개항을 했다. 일본은 개항할 때부터 자신의 문화적 정체성을 손상시키지 않으면서 서양을 기술적인 차원에서만 받아들이는 전략을 가지고 있었던 것이다. 그래서 그들은 우리와는 달리 서양 문화를 적극적으로 받아들이면서도 자신의 전통을 잃거나 흔들리지 않았다.

디자인 또한 그러했다. 일본의 디자이너들은 일찍부터 서양의 디자인을 기계적으로 차용하는 단계를 넘어서 있었으며, 자신들의 문화적 전통을 디자인을 통해 현대화하는 일을 해 왔다. 그런 행보를 통해 일본의 디자이너들은 자신들의 가치를 세계적으로 입증하면서 세계 디자인의 발전에도 큰 역할을 해 왔다. 그래서 동아시아의 국가임에도 일본의 디자인은 서양에서도 높게 평가받았다. 그런 점에서 같은 문화권에 속해 있고, 인종도 유사하고, 문화적 전통은 오히려 우수하다고 생각해 왔던 우리 입장에서는 아쉬운 점이 많다. 다행히 한류 열풍 덕택에 우리의 문화도 이제는 세계적으로 각광 받고 있기 때문에 앞으로의 미래는 찬란하다고 할 수 있지만, 지나간 20세기를 생각하면 여전히 각성해야 할 점이 많다.

새로운 세기에 막 접어들었던 2001년, 디자이너 토쿠진 요시오카는 매우 독특한 의자를 하나 선보인다. 가구라면 천이 덮인 쿠션이나 플라스틱, 나무로 만들어진다고 생각하던 사람들에게 토쿠진 요시오카의 허니팝 체어는 경악과 공포(?)를 선사하기에 모자람이 없었다. 특히 수십 년, 아니 수백 년 동안 서양에서 만들어 왔던 의자에

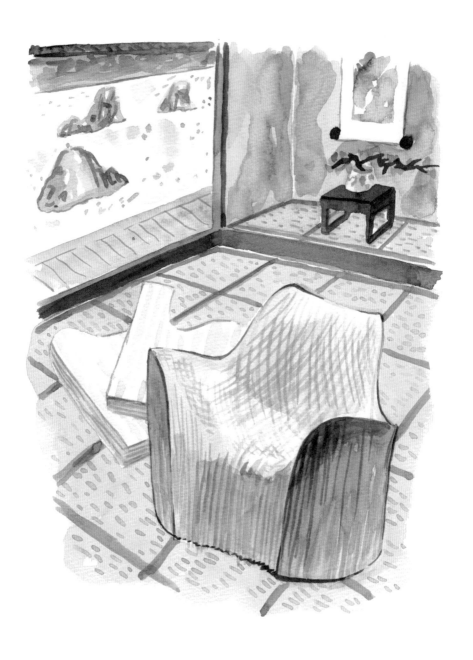

적용되었던 모든 문법들은 이 의자 앞에서 모두 힘을 잃을 수밖에 없었다. 종이로 의자를 만들다니!

사실 충격적인 디자인으로 치자면 동아시아의 디자이너들이 한 수 위일 것이다. 허니팝 체어의 구조는 독특하기는 하지만, 동아시아 사람들의 눈에 그다지 낯설지 않다. 접으면 납작한 평면이 되고, 좌우로 늘리면 입체가 되는 이 벌집 구조는 중국이나 우리나라, 일본에서는 장식품에 자주 활용되던 구조였다. 최근까지 문방구에서나 파는 싸구려 장식품에서 볼 수 있었던 이런 구조를 토쿠진 요시오카는 자에 응용하여 지금까지 보아오던 것과는 전혀 다른 의자를 디자인했다. 어릴 때부터 보아 왔던 것인데 누구는 이걸로 세계적인 디자인을 이끌어 내고, 누구는 아직도 싸구려 문방용품 정도로만 생각하고 있었으니 허를 찔린 느낌도 크고, 솔직히 배도 아팠다. 게다가 한국의 디자이너들은 대부분 첨단 기술이 디자인을 만든다고 생각하면서 최첨단의 재료나 기술만 쳐다보며 디자인하고 있는 사이에 이웃나라의 디자이너 토쿠진 요시오카는 문방구에 걸려 있던 벌집 모양의 허니컴honeycomb 구조를 가져와 세상에 회자되는 의자를 만들었으니 허탈할 수밖에 없는 일이었다.

동아시아에서 흔히 볼 수 있었던 장식적 구조를 실용품에 적용한 것은 전통을 현대적으로 해석하려 했던 토쿠진 요시오카의 디자인 경향에서 보면 매우 당연한 일이었다. 그렇지만 그런 접근이 단지 일본의 전통을 현대화하는 데에 그치지 않고, 오히려 첨단의 아방가르드한 디자인으로 각광 받는 단계에 이르고 있다는 점을 주목해 볼

아코디언처럼 판에서 의자로 펼쳐지는 허니컴 구조

필요가 있다.

우리는 그동안 과거의 전통을 미래의 걸림돌인 것처럼 여겨 왔던 것이 사실이다. 무조건 서양을 따라야만 선진국이 될 수 있다는 국민적 강박관념이 있었던 시절에 전통은 극복의 대상이었을 뿐이었다. 그러다 보니 지금도 전통을 만지작거리는 것은 미래를 위해서 별로 도움이 되지 않는 것처럼 여겨지고 있다.

하지만 일본의 디자이너들은 전통에 대한 생각이 달랐다. 오히려 자신의 문화적 전통을 가지고 창조적인 디자인을 만들어 내는 데에 적극적이었다. 자신의 전통이 다른 문화권에서 볼 때는 매우 새롭기 때문에, 전통을 잘 활용한다면 어렵지 않게 새롭고 획기적으로 보이는 디자인을 할 수가 있다고 생각했던 점에서 현명했다. 토쿠진 요시오카와 같은 일본의 디자이너들은 이런 사실을 정확하게 알고 있었고, 그것을 적극적으로 실천했다. 허니컴 구조의 의자는 바로 그런 노력의 결과였다.

허니컴 구조의 의자가 서양 문화권에서 볼 때 신기했던 것은 바로 마술과 같은 변신이었다. 이 의자의 초기 형태는 납작한 판 모양이다. 이 판 모양을 양쪽으로 당기면 신기하게도 벌집 같은 구조가 만들어지면서 의자가 마술처럼 펼쳐진다. 머리로야 충분히 알 수 있지만 2차원적인 판에서 3차원적인 구조물, 그것도 사람의 몸무게를 버틸 수 있는 의자가 나타난다는 것은 보고도 믿기 어려운 일이다. 그러니 이런 문화적 전통이 없었던 문화권에서 볼 때는 마술처럼 보이는 게 당연했을 것이다. 판 구조를 펴서 의자를 만든 다음, 그 위에 앉으면 엉덩이 모양에 맞춰 종이가 구겨지면서 매우 인체공학적인 의자가 탄생한다.

특수한 종이 소재와 벌집 구조가 가지는 견고함으로 인해 이 의자는 체중을 너끈히 버틸 수 있음과 동시에 내구성까지 좋아서 완전한 하나의 의자로서 세계적인 관심을 받았다. 의자라면 단단하고 딱딱한 소재로만 만들 수 있다는 통념이, 이 종잇장처럼(?) 가볍고 다루기 좋은 소재로 인해 보기 좋게 전복되어 버렸다.

소재를 다루는 기술의 은덕으로 보아도 좋은 의자이지만, 무엇보다 자기에게 익숙한 전통들을 우선시했던 태도가 이런 디자인을 만들어 냈다고 할 수 있다. 이것은 토쿠진 요시오카를 비롯한 수많은 일본 디자이너의 특징이기도 하다. 예술이나 디자인보다는 자기의 문화적 정체성을 먼저 챙기다 보니, 일본 디자이너들은 현대적인 재료나 삶에 대해서도 서양 사람들이 볼 수 없는 전혀 색다른 관점을 가질 수 있게 된 것이다.

이런 일본의 행보를 통해서 우리가 느껴야 할 것은 동아시아 문화가 가지고 있는 가능성이다. 문화적으로 디자인은 동서양에 우열이 있을 수 없으며, 동아시아의 문화적 축적은 현대 서양 디자인이 해결하지 못한 부분을 해결해 줄 수 있는 대안이 될 수 있다. 일본은 자국의 문화적 특징을 가지고 서구라파의 디자인에 다가서는 큰 성과를 이루었다. 그렇다면 동아시아 문화의 정점을 이루었던 우리의 문화가 그렇게 하지 못할 이유가 없다. 이제는 서양 문화의 틀에서 벗어나 우리 자신의 문화적 가치들을 디자인에 확립해 나갈 필요가 있다. 그렇게 했을 때 우리는 세계 디자인에 더 많은 기여를 할 수 있을 것이다.

토쿠진 요시오카 吉岡德仁 (1967~)

어린 시절부터 레오나르도 다 빈치를 좋아했다. 그래서 유화를 비롯한 회화도 배웠고 과학에도 많은 흥미를 느꼈다고 한다. 그의 실험적이고 예술적인 디자인이 거기서 비롯되었다는 것을 알 수 있다. 그는 디자인과 건축, 현대미술을 넘나들며 활동하고 있으며, 그런 그의 디자인이 지향하고 있는 초점은 자연이다. 그가 지향하는 자연은 동아시아의 기운생동하는 자연이며, 일본의 전통문화를 바탕에 깔고 있다.

Behind Story

 소프트한 종이로 만들어진 허니컴 의자처럼 아래의 의자도 소프트한 섬유로만 만들어져 있다. 딱딱한 소재가 하나도 없이 부드러운 소재로만 체중을 버티는 의자가 만들어졌다는 것이 신기하기도 하고 기발하기도 하다. 부드러움으로 단단한 것을 제압하는 동양적 미학을 느낄 수 있는데, 그게 이 의자의 가장 중요한 콘셉트라고 할 수 있다. 의자의 이름에 이탈리아의 빵 이름인 '빠네 Pane'를 붙여 놓은 것은 이 의자가 빠네를 굽는 것과 거의 같은 단계를 거치기 때문이다. 반 원통 모양의 섬유 덩어리를 둥글게 말아서 종이 튜브에 넣고 104도의 가마에서 구워서 의자 모양으로 만들었다. 나무를 깎고, 쇠를 자르고, 못을 박는 작업과는 완전히 다른 방식으로 만든 의자이다. 토쿠진 요시오카는 새로운 의자 디자인을 해낸 것은 물론, 새로운 방식으로 의자를 만들었다.

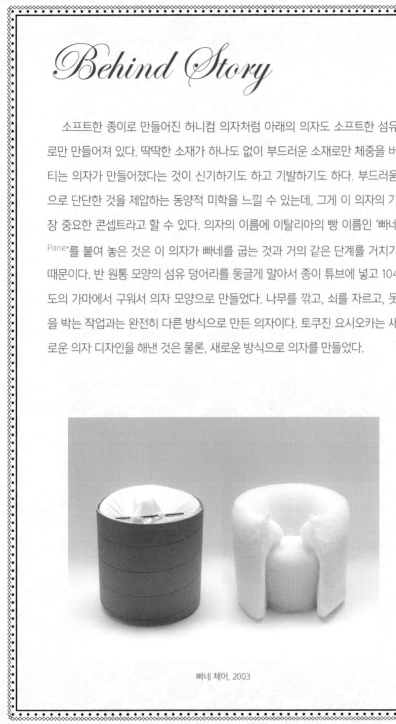

빠네 체어, 2003

생명체로 만들어진 의자

본 체어

Bone Chair
(2008)

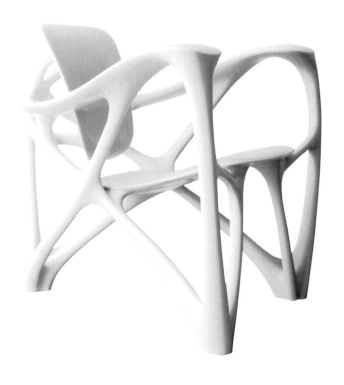

이런 모양의 의자들이 현대 디자인의 흐름 속에서 통용되고 있다는 사실은 참 많은 것을 생각하게 해 준다. 세상은 느리게라도 계속 변하고 있으며, 어느 순간은 그 변화가 압축적으로 나타나는 것 같다. 삶이란 그런 변화의 흐름 위를 파도를 타듯이 유연하게 타고 흘러가야 하는 게 아닌가 싶다. 어제의 믿음에만 고착되어 있다가 오늘의 새로움 앞에서 당혹해지는 자신을 발견하는 것만큼 안타까운 일도 없을 것이다. 그런 점에서 이 생경하게 생긴 의자 뒤에서 변하고 있는 세상을 살펴보는 것은 중요한 일일 것 같다.

우선 이 의자의 모양을 보면 등받이가 있고 앉을 수 있는 좌석도 있어서 의자라는 것을 알아보는 데 별 어려움은 없다. 하지만 사람의 몸이 몇 톤이 되는 것도 아닌데 한강 철교 같은 복잡한 구조의 몸체로 체중을 떠받치는 것은 의자로서 좀 과해 보이기도 한다. 게다가 의자로서는 대단히 파격인 모양이라 의자라는 말로만 한정 짓기도 어렵다. 그것을 넘어서는 어떤 물체처럼 보인다.

이 의자를 디자인한 요리스 라만Joris Laarman은 주로 컴퓨터 3D 기술을 활용하여 파격적인 디자인을 많이 하는 디자이너로 알려져 있다. 많은 사람이 이 디자이너를 첨단 기술의 장인이라고 칭하고 있기도 하다. 그러니 의자가 이렇게 파격적인 형태로 만들어진 것은 첨단 기술 때문이라고 생각하기 쉽다. 그러나 음식이 맛있는 것은 요리 도구 때문이 아니라 요리사의 솜씨 때문인 것처럼, 요리스 라만의 디자인은 첨단 기술이 만들었기보다는 그의 디자인관, 철학적이거나 역사적인 어떤 동기들이 만들었다고 보는 것이 더 정확할 것

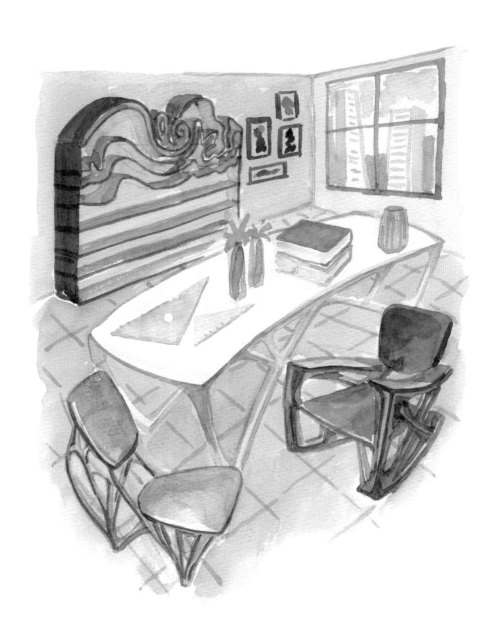

이다. 이 의자의 재료나 가공에 차출된 기술은 첨단의 공업 기술이지만, 이 의자의 구조에서 전혀 그런 테크놀로지의 냄새를 맡을 수가 없다는 것이 그런 사실을 입증해 주고 있다.

이 의자의 복잡하고 불규칙한 형태는 이름에서 유추할 수 있듯이 동물의 뼈 구조에서 응용한 것이다. 기술은 단지 디자이너의 콘셉트를 도와주었을 뿐이다. 이 의자를 디자인한 디자이너에게 첨단 기술은 목적이 아니라 수단이었다는 것을 알 수 있는 대목이다.

의자 디자인에 담긴 콘셉트를 생각해 보면 디자이너의 목적을 읽을 수 있다. 의자는 그저 무생물, 하나의 도구일 뿐이지만, 요리스 라만은 이 의자에 첨단 기술을 동원해서 생명성을 심으려 했다는 것을 짐작할 수 있다. 그렇게 일상 속에서 자연의 모습을 실현하는 것이 그의 궁극적인 목적이 아니었을까. 많은 사람이 이 의자에서 기술이 주연인 것처럼 말하지만 실은 조연일 뿐이며, 진짜 중요한 것은 '자연'인 것이다.

기계 문명이 주도했던 20세기였다면 이런 디자인은 기술적인 한계 때문에 만들기도 힘들었겠지만, 불규칙한 모양이어서 의미 있는 디자인으로 자리 잡지 못했을 것이다. 21세기에 들어서면서 이렇게 파격적이고 불규칙한 형태들이 비합리적이라는 편견을 벗어던지고 시대 흐름의 중심에 자리 잡고 있다. 이런 흐름의 변화에는 합리적인 이유가 있었다.

이런 불규칙한 형태가 명분을 얻게 된 것은 우선 사람들의 시선이 바뀌었기 때문이었다. 많은 사람이 이제는 기능성과 같은 코앞의

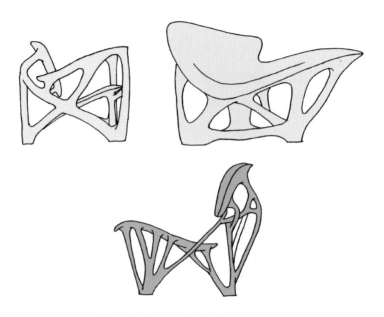

뼈의 구조를 적용한 요리스 라만의 다양한 본 체어 시리즈

합리성만 보는 것이 아니라 자연과 함께 사는 우리의 삶을 거시적으로 바라보고 있다. 나의 이익이나 편리는 한순간이지만, 우리가 존재하고 있는 세상은 유기적이며 영원하다는 인식 때문이다. 그렇다면 디자인도 개인의 욕망에 기대는 얄팍한 기능성보다는 세상과 어울리는 조화를 향해야 할 것이다. 20세기 내내 처참하게 망가져 갔던 자연, 그런 자연 속에서 많은 위협을 받다 보니 인간의 삶은 인간만을 위한다고 존립할 수 있는 게 아니라는 사실을 알게 되었다. 자연이라는 거대한 틀 속에서 인간을 바라보아야 한다는 것을 세상이 알게 된 것이다. 그런 아픔을 겪으면서 시대의 핵심은 '기계'에서 '자연'

으로 바뀌었고, '자연의 실현'이라는 시대의 요청이 디자인이 지향해야 할 목적이나 디자인의 형태까지 바꾸고 있는 것이다.

요리스 라만의 의자가 단지 특이한 모양에서 그치지 않는 것은 이 의자가 기능성뿐 아니라 자연성을 담고 있기 때문이다. 의자의 이름이 'Bone'인 것처럼, 처음부터 이 디자인은 여유 있고 유기적인 자연을 향해 있었다. 그는 이 의자에 단지 뼈의 모양만 옮겨 놓은 것이 아니라 수억, 수백만 년 동안 유기체들의 몸을 지탱해 왔던 뼈의 유기적인 구조까지 담았다. 설사 그가 그런 거대한 의도를 가지고 있지 않았다고 하더라도 결과적으로는 그렇게 될 수밖에 없었을 것이다. 왜냐하면 뼈의 형태에 이미 생명체의 오랜 역사가 저장되어 있기 때문이다.

덕분에 이 의자에는 단지 몸을 지탱하는 기능성만 담긴 것이 아니라, 공룡에서부터 인간에 이르기까지 수억 년의 시간 동안 지구상에 살아왔던 생명체들의 역사가 녹아들게 되었다. 우리가 숨을 쉬기 위해서는 수백, 수천 그루의 나무가 필요하지 않은가. 자연은 풍부할수록 좋다. 그런 점에서 이 의자의 과잉되어 보이는 형태는 지구 역사에 녹아 있는 자연의 본질을 풍부하게 구현해 놓은 결과라고 보는 것이 더 적합하다. 결과적으로 그런 목표가 이 의자에서 완벽하게 성취되었는지는 단정 짓기 어렵다. 수천 년 간 이어온 서양 문화의 한계가 이 의자에서 보이지 않는 것도 아니다. 하지만 이게 시작이지 않을까. 르네상스 문화도 처음부터 완벽한 모습으로 등장하지는 않았다. 이런 시도를 통해 디자인을 조금씩 자연으로 환원하고자

하는 그의 노력에 큰 박수를 보내고 싶다. 그렇게 인간의 문명은 느리지만 분명하게 변하고 발전하는 것이지 않을까 싶다.

유기적이고 해부학적으로 보이는 요리스 라만의 의자에서는 서양의 첨단 기술보다는 동아시아의 미학적 태도가 더 많이 엿보인다. 그리고 그것이 앞으로의 디자인을 밝게 비추고 있다.

요리스 라만 Joris Laarman (1979~)

네덜란드에서 출생했고, 2003년 아인트호벤 디자인 아카데미(Design Academy Eindhoven)를 우등으로 졸업했다. 네덜란드 디자인 브랜드 드로흐(Droog)에서 생산한 로코코 스타일의 라디에이터로 국제적인 주목을 받았다. 2004년에는 네덜란드 암스테르담에 요리스 라만 랩(Joris Laarman Lab)을 설립했다. 이곳에서 장인, 과학자, 엔지니어들과 협력하고 CNC 시스템, 3D 프린팅, 로봇 공학 또는 시뮬레이션 소프트웨어와 같은 새로운 기술을 탐구하고 있다.

라만의 디자인은 MoMA, V & A, 퐁피두 센터 등과 같은 미술관에 영구 컬렉션되어 있거나 전시되었다. 그는 런던 건축 협회 건축 학교(AA School), 게리 리트펠트(Gerrit Rietveld) 아카데미, 암스테르담 및 아인트호벤 디자인 아카데미 등에서 강의했다.

Behind Story

요리스 라만은 뼈 모양을 적용한 의자나 가구를 시리즈로 많이 디자인했다. 본 체이스Bone Chaise 체어는 두 번째로 만들어진 것인데, 자세를 좀 더 편하게 하여 앉을 수 있다. 역시 뼈의 구조를 적용한 조형미가 두드러진다. 하나의 조각이라고 해도 모자람이 없을 정도이다. 보다 부드럽고 귀족적인 품격이 돋보이는 의자이다.

본 체어는 주로 플라스틱으로 만들었는데, 알루미늄으로 만들어진 의자도 있다. 금속이기 때문에 하중을 견디는 강도가 좋아 플라스틱 의자에 비해서 뼈 모양의 구조가 가늘게 디자인되었다. 의자의 부피감이 적어서 가벼워 보이는 게 특징인데, 알루미늄의 번쩍거리는 금속 질감과 잘 어울린다.

뼈의 구조를 응용한 테이블 브릿지Bridge는 대칭 형태라서 의자와는 또 다른 조형미를 느끼게 해 준다. 일반적인 테이블에 비해서는 매우 역동적이지만, 다

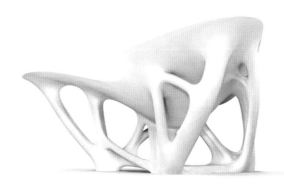

본 체이스 체어, 2006

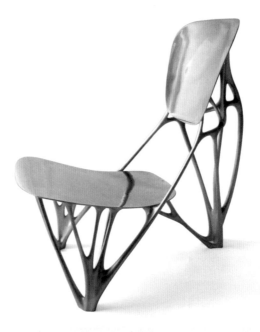

본 체어, 2007

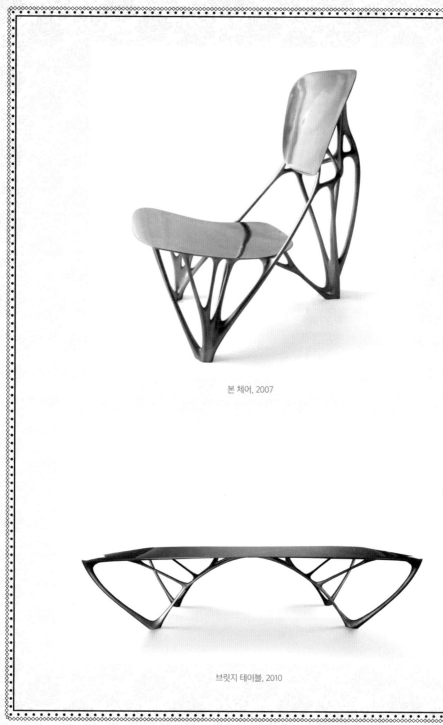

브릿지 테이블, 2010

른 본 체어들에 비해서는 훨씬 안정감이 있어 보인다. 그렇지만 외계에서 온 우주선 같은 느낌은 매우 파격적이고 아름답다.

요리스 라만은 특유의 불규칙하면서도 유기적인 조형성을 뼈 구조 이외의 다른 방식으로도 많이 표현하고 있다. 소용돌이Vortex 모양의 콘솔은 콘솔의 형태로 보기에는 너무나 장식적이고 실험적인데, 요리스 라만의 조형적 특징을 많이 느낄 수 있다. 일단 콘솔의 평평한 면들을 휘어서 아름다운 장식을 만든 디자인 감각과 기술이 놀랍다. 콘솔의 형태에 대한 선입견을 가뿐하게 뛰어넘는 디자이너의 센스가 돋보인다. 이 콘솔의 역동적인 장식 모양은 컴퓨터의 알고리즘에 의해 만들어진 비정형적 형태에 기반한 것이라고 한다. 이른바 프렉탈fractal 도형을 적용한 것인데, 유기적이면서도 불규칙한 형태를 콘솔의 구조로 만들고, 나아가 장식적으로 활용하고 있는 점이 대단하다. 물리학에서 만들어진 실험적인 결과를 심미적으로 활용하여 디자인 구조로 표현한 디자이너의 인문적 감수성이 돋보이는 디자인이다.

소용돌이 콘솔, 2014

가장 단순하게 가장 편안하게

톰백 체어

Tom Vack Chair
(1999)

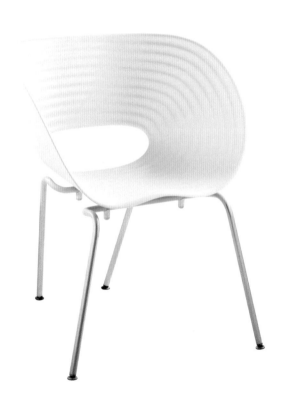

가구는 일반 디자인 아이템과 좀 다른 차원을 가지고 있다. 필요한 기능을 제공하거나 문제를 해결해 주는 데에서만 그치는 일반 디자인들과는 달리 사람들이 살아가는 방식을 만들기 때문이다. 가구는 삶에 편안함을 제공하기 이전에 삶을 이끄는 생활 지침을 먼저 제시하고, 사람들은 거기에 응해서 삶을 맞추어간다. 편안한 소파에 앉는 순간, 커다란 침대에 눕는 순간, 사람들은 단지 편안하고 안락한 느낌을 얻는 것뿐 아니라 특정한 삶의 방식을 받아들이게 되는 것이다.

그것은 때로 사람들에게 어쩔 수 없는 상황을 만드는데, 그런 상황에 걸맞은 행동방식이나 상황에 적합한 편안함을 제공하기 때문에 별 거부감 없이 받아들이게 된다. 곰곰이 살펴보면 이것은 문화인류학적으로 매우 심각한 문제를 낳을 수도 있다. 가령 의자나 침대와 같은 가구들을 우리는 아무런 생각 없이 사용하며 살고 있지만, 그 때문에 전통적인 이부자리나 가구들은 모두 역사의 뒤안길로 내몰렸다. 편안함을 앞세운 서양의 입식 문화가 우리의 좌식 문화를 일방적으로 바꾸어 버린 것이다. 우리의 현대 역사에서 입식 생활과 좌식 생활과의 충돌은 사실 문화인류학적으로 매우 심각한 일이다.

그런 점에서 보면 가구 하나가 가지는 문화적 영향은 매우 중요하다. 다른 디자인은 몰라도 가구 디자인은 사람들의 생활 방식을 좌우하며 문화인류학적인 가치에 크게 영향을 미치기 때문에 디자인하는 사람이나 디자인을 쓰는 사람이나 모두 조심해야 한다. 가구는 단지 기능성, 효용성만을 주는 것이 아니라 문화적인 가이드라인

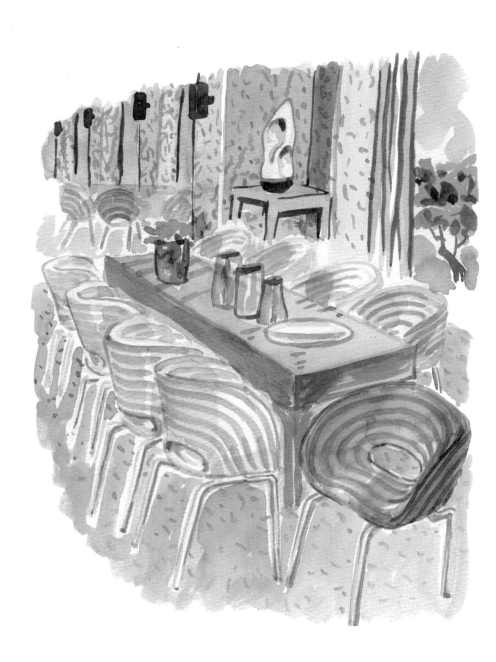

을, 사람이 사는 특정한 방식을 강제하기 때문에 사소한 의자 하나라도 이런 것들을 생각하고 살펴보아야 한다.

론 아라드Ron Arad의 톰백 체어는 그렇게 난해하게 생기지는 않았다. 구조가 매우 단순하고, 조형적 아름다움이 뛰어나기 때문에 일단 대중적으로 사용하는 데에 부담이 없는 모양이다. 다만 이전에는 전혀 볼 수 없었던 의자의 구조를 제시했다는 점을 주목해야 한다.

보통 의자는 엉덩이가 닿는 밑판, 등을 기대는 등판, 팔걸이, 네 개의 다리를 기본 구조로 하여 완성된다. 그런데 이 의자는 단 두 개의 부분으로 완성되었다. 사람이 앉는 둥근 부분과 가느다란 파이프로 만들어진 네 개의 다리로만 이루어진 의자의 모양은 재료의 절감이나 가공의 용이함 등 이전의 다른 의자에서는 볼 수 없었던 새로운 구조를 제시했다. 더욱 단순화되었지만 그것이 절약 정신이나 경제적인 초라함으로 보이지 않고, 이전의 의자들과 다른 구조의 의자로 보인다는 것. 이것이 론 아라드의 톰백 체어가 가진 최고의 장점이었다. 이런 특징은 생산의 합리성과 가격 경쟁력을 더해 주면서 대중적인 인기를 불러일으켰다.

그러나 여기서 좀 더 주목해 보아야 할 부분은 이 의자가 단지 사람이 앉는 부분의 요소를 최소화, 단순화하는 데에서만 그친 것이 아니라 그 과정에서 의자 자체의 존재감, 의자가 사람에게 주는 어떤 효용성에서도 색다른 접근을 했다는 것이다.

다른 의자들은 사람을 그저 편안하게 앉을 수 있게 하는 데에서 그쳤지만, 이 의자는 앉는 사람의 몸을 둥글게 감싸 안는 구조를 하

플라스틱과 금속으로 이루어진 톰백 체어의 단순한 구조와 쌓아 올리기 쉬운 모양

고 있다. 앉으면 편안하기 때문에 그저 기능성을 잘 고려한 디자인으로 생각하기가 쉽다. 그렇지만 이 의자가 가져다주는 편안함은 단지 앉았을 때 몸이 편안해서 느껴지는 편안함만은 아니다. 그것보다는 누군가에게 안길 때 느껴지는 따뜻한 정서적인 안정감이 더 강하다. 부드럽고 탄력 있는 의자의 구조가 몸을 전체적으로 둥글게 감싸 안는 데에서 그런 정서적 편안함이 생겨난다. 이 의자는 처음부터 물리적 기능성을 고려해서 디자인한 것이 아니라 의자에 앉는 사람에게 주는 정서적인 만족감을 주로 고려하여 디자인했다는 것을 추측할 수 있다. 그냥 플라스틱으로 만들어진 모양일 뿐이지만, 사람들은 단편적인 편리함에서 정신적인 안락감까지, 이 의자가 베푸는 수많은 혜택을 얻게 된다.

이 의자의 단순하지만 아름다운 형태도 놓칠 수 없다. 조형미에 있어서 둘째가라면 서러워할 디자이너답게 론 아라드는 이 의자에서도 뛰어난 조형적 솜씨를 보여 주고 있다. 가느다란 직선 이미지의 금속 다리와 둥글게 돌아가는 유기적인 곡면의 플라스틱 좌석 부

분의 대비가 뛰어나다. 거기에 좌석 부분의 유기적인 형태가 자아내는 우아하고 부드러운 귀족적 아름다움은 플라스틱의 저렴한 이미지를 초월하여 현대적인 세련미를 풍긴다. 단순한 구조에 장식도 하나 없지만, 유선형의 조형미는 론 아라드의 명성에 걸맞은 최고의 현대적 아름다움이다.

론 아라드는 의자와 같은 가구 디자인이 다른 분야의 디자인과 본질적으로 다르다는 것을 정확히 알고 있었고, 그런 혜안을 바탕으로 의자의 기능적 가치를 문화적인 가치로까지 승화시키는 거장의 솜씨를 이 톰백 체어에서 보여 주고 있다.

론 아라드 Ron Arad (1951~)

세계적인 명성을 얻으면서 론 아라드는 전 세계의 수많은 기업들 즉, 가구 브랜드 카르텔(Kartell), 비트라(Vitra), 모로소(Moroso), 세계적인 주방용품회사 알레시(Alessi), 세계적인 조명회사 플로스(Flos) 등을 위한 수많은 디자인을 해 왔다. 건축 관련 프로젝트로는 일본의 패션 디자이너 요지 야마모토(Yohji Yamamoto)의 도쿄 플래그십 스토어, 이탈리아의 마세라티 본부 쇼룸, 텔 아비브의 오페라 하우스를 위한 로비 등이 있다.

Behind Story

 론 아라드는 플라스틱 의자를 많이 디자인했는데, 금속 구조 없이 순전히 플라스틱으로만 이루어진 의자도 많았다. 그중에서는 클로버 의자를 빼놓을 수 없다. 네 잎으로 이루어진 클로버의 형태를 의자 형태로 자연스럽게 은유한 디자인이 특이하다. 일단 클로버가 가지고 있는 '행운'의 의미가 자연스럽게 의자에 드리워지고 있으며, 네 잎 클로버의 아름다운 곡선이 이 의자의 3차원 곡면으로 재해석되어 조형성이 뛰어나다. 클로버의 형상을 유지하면서 의자로서의 본분을 다할 수 있는 형태로 만들기가 쉽지 않은데, 론 아라드의 뛰어난 조형 감각은 클로버와 의자의 형태를 자연스럽게 하나로 융합하고 있다. 덕분에 이 의자는 단지 편리한 클로버 모양의 플라스틱 의자가 아니라 조형적으로도 아름답고, 행운의 의미도 깊이 머금고 있는 특별한 디자인으로 다가온다. 상징성과 조형성과 기능성을 완성도 높게 하나로 융합하고 있는 디자인이다.

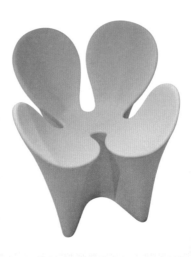

론 아라드의 클로버 의자, 2007

세계적인 디자이너 카림 라시드^{Karim Rashid}도 플라스틱의 장점을 잘 활용하여 많은 플라스틱 의자를 디자인했다. 캇 체어^{KAT Chair}는 그중에서도 매우 돋보이는 디자인이다. 의자 전체가 유기적 곡면으로 이루어진 모양은 의자라고 하기에는 너무나 아름답다. 톰백 체어처럼 플라스틱 몸체에 금속 다리가 붙어 있는데, 이 의자의 다리는 얇은 선의 느낌이 아니라 덩어리감이 강한 형태이다. 의자 몸체의 조각적 형태와 어울려 매우 강렬한 조형미를 발산한다. 론 아라드의 부드러운 유기적 곡선미와 유사한 것 같으면서도 카림 라시드 특유의 네온사인 같은 기운과 생동감이 돋보이는 디자인이다.

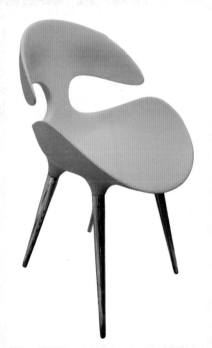

카림 라시드의 캇 체어, 2012

영원히 돌고 도는 뫼비우스의 띠

리플 체어

Ripple Chair
(2005)

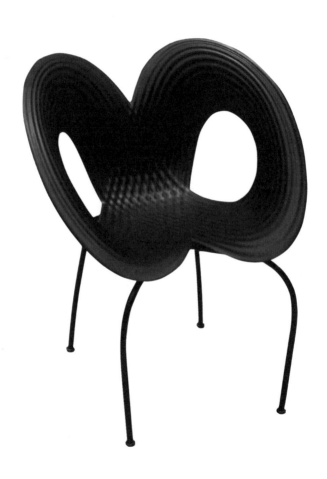

의자는 참으로 희한한 구석이 있는 물건이다. 사람이 앉는 단순한 기능을 수행하는 물건임은 틀림없는데, 그 앉는다는 간단한 행위가 상황에 따라 너무나 다양하기 때문이다. 새롭게 앉는 방법이 어떻게 더 있을 수 있나 싶고, 새로운 유형의 의자가 또 디자인될 수 있을까 싶지만, 지금도 여전히 새로운 의자들이 수없이 쏟아져 나오고 있다. 그런 디자인을 고안해 내는 디자이너들도 물론 놀랍지만, 그런 디자인이 가능한 의자라는 장르 자체도 참 매력적이다. 사람의 몸이라는 한계에서 벗어날 수 없는 게 의자인데도 어떻게 새로운 의자들이 계속 만들어질 수 있는지 놀라울 뿐이다. 사람 몸과의 접촉이 거의 없는 장롱이나 테이블 같은 아이템들이 오히려 의자보다 형태의 다양성이 떨어지는 것을 보면 의자가 갖는 무한한 디자인적 가능성이 새롭게 느껴진다.

론 아라드는 의자의 그런 가능성을 끝없이 확장하며 항상 새롭고 매력적인 디자인을 해 왔다. 그의 새로운 의자 디자인을 볼 때마다 과연 의자 디자인이 어디까지 가능할 수 있는지 매번 흥미진진하게 살펴보게 된다. 의자의 가능성을 모세혈관에까지 파고들면서 확장시키는 그의 솜씨를 보면 그 어떤 드라마보다도 재미있고, 덕분에 의자의 매력에 흠뻑 빠져들게 된다. 리플 체어가 바로 그런 의자 중 하나이다.

리플 체어는 기존의 의자에서는 전혀 생각할 수 없는 색다른 가치를 안겨 준다. 앉기에 편한 의자의 본분은 잃지 않고 있지만, 의자의 한계를 벗어난 형태의 자유를 한껏 구사하고 있다. 이 의자에서

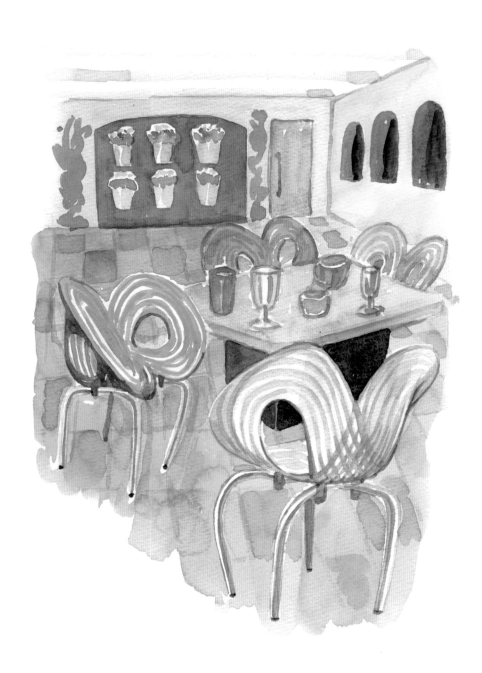

가장 눈에 띄는 것은 등받이와 바닥이 일체형인 좌석의 구조와 그 구조가 보여 주는 끊임없는 순환의 이미지이다. 무한히 돌아가는 뫼비우스의 띠를 모티브로 해서 의자의 구조를 형상화했다는 것을 어렵지 않게 알 수 있다. 의자와 아무런 관계도 없는 형태 이미지를 의자에 차용하여 디자인했다는 사실은 우리의 감수성과 정신을 매우 강렬하게 흔들어 놓을 만하다.

사람이 앉지 않았을 때 이 의자는 무한히 순환하는 형상을 하고 있으며, 의자 전체의 실루엣이 나비 날개처럼 보이기도 해서 하나의 조각 작품처럼 보이기도 한다. 일부러 가느다란 스테인리스 스틸 재질의 다리 네 개를 있는 듯 없는 듯 부착해 놓은 것은 그런 조형성에 방해를 주지 않으려는 의도로도 보인다. 뫼비우스 띠처럼 생긴 좌석은 가느다란 다리 위에 올라서 있기 때문에 훨씬 더 세련되어 보이고, 작품 대 위에 놓여진 작품처럼 돋보인다.

좌석의 모양을 자세히 보면 8자 모양으로 회전하고 있는 동세가 부드럽게 좌석의 표면을 파고들어 간 여러 개의 골의 흐름을 통해 표현되어 있다. 수많은 골이 마치 자동차 경기장의 트랙처럼 집단으로 돌아가고 있어서 일사불란해 보이기도 하고, 생동감도 그만큼 더 강하게 느껴진다. 그런데 이 골의 선들이 8자로 휘어 돌아가다가 서로 교차하는 가운데 부분이 특히 인상적이다. 움직임은 단순하지만 두 개의 동세가 역동적으로 회전하다가 서로 부딪히는데, 강렬하게 흐르는 운동 에너지가 파괴적으로 충돌하는 게 아니라 서로 그 조형적 에너지를 흡수하고 있다. 그래서 더 강렬한 운동에너지를 만들어

내며 흘러가는 모습이 매우 인상적이다.

골들이 서로 교차하는 지점에서 만들어지는 그물처럼 짜인 형상의 올록볼록한 굴곡들은 더없이 세련되고 우아해 보인다. 경계선이 뚜렷하지 않은 부드러운 엠보싱 형태를 이루고 있어서 그렇다. 바로 이런 조형적 이미지 때문에 플라스틱으로 만들어졌음에도 이 의자는 매우 럭셔리한 이미지를 갖는다. 이런 이유로 인해 좌석의 중심 부분은 은은하지만 매우 두드러져 보인다. 플라스틱으로 만들어진 공산품의 느낌을 완전히 없애 버리는 고난도의 조형적 처리이다. 론 아라드의 디자인들은 대체로 – 어떤 재료에 어떤 형태로 만들어졌다고 해도 – 매우 우아하고 고급스러운 느낌이 드는데, 이 플라스틱 의자도 예외 없이 론 아라드 풍의 고급스러움으로 완성되고 있다.

8자의 흐름 속에서 의자 양쪽으로 크게 구멍이 뚫려 있는 것도 주목해 봐야 할 부분이다. 이 구멍으로 인해 이 의자는 조형적으로 큰 여유를 갖게 되었다. 만약 이 구멍이 뚫려 있지 않았다면 이 의자는 시각적으로 대단히 답답해 보이고, 매우 무거워 보였을 것이다. 앞서 보았던 론 아라드의 의자들에서처럼 이 의자에서도 뚫림을 통해 공간적 소통을 이루고, 시각적 무게를 솜털처럼 가볍게 만들고 있다. 덕분에 이 의자는 당장이라도 날개짓을 하면서 공중으로 날아갈 것만 같다.

이 의자의 뫼비우스 띠와 같은 구조는 단지 그것의 상징성만을 가져오기 위한 것이 아니라 의자 형태를 조형적으로 표현하기 위한 선택이었다는 것을 알 수 있다. 뫼비우스 띠의 구조를 채택한 덕분

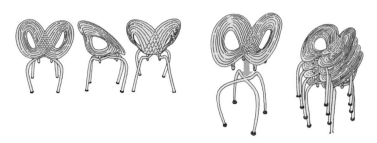

3차원 곡면의 뛰어난 조형성과 쌓을 수 있다는 기능성도 가지고 있는 리플 체어

에 상징성은 물론, 뛰어난 디테일 처리를 통한 형태의 완성도도 상당한 수준으로 높이고 있다. 의자의 형태는 단순하지만 그 안에 담긴 조형적 가치는 단순치 않다. 그런 점에서 이 의자는 론 아라드의 격조 높은 디자인 감각을 여실히 보여 주는 수작이다. 간단한 조형적 처리로 의자 전체의 상징성과 조형적 격조를 동시에 챙기는 론 아라드의 솜씨는 정말 대단하다.

거기서 그치지 않는다. 이 의자를 얼핏 보면 누워 있는 8자 모양의 형태로 보인다. 하지만 이 모양은 평면적이지 않고 매우 입체적이다. 가만히 살펴보면 8자 모양 흐름이 앉는 사람의 몸을 따라 흐르고 있는 것을 알 수 있다. 8자로 무한히 돌아가는 의자 형태의 흐름은 이 의자에 앉는 사람의 등과 엉덩이와 양쪽 팔의 모양을 따라 자연스럽게 휘어져 있다. 이 의자에 앉아 보면 생각보다 좌석이 등과 엉덩이와 팔을 매우 편안하게 만들어 주는 것을 느낄 수 있다. 의자의 골들은 의자의 부드러운 감촉을 강화시키면서도 몸이 의자 바깥으로 미끄러지지 않게 만든다.

두드러지지 않은 겸손한 모습으로 의자의 구조를 지탱하고 있는 가느다란 다리의 역할도 뛰어나다. 선의 형태인 다리 부분은 플라스틱 부분의 면적인 구조와 극한 대비를 이루면서 의자 전체의 조형성에 크게 기여하고 있다. 만일 이 부분이 없었다면 의자 전체의 이미지는 그저 둥글둥글한 형태에서 그쳤을 것이고, 나비처럼 날아갈 것 같은 시각적 가벼움은 얻을 수 없었을 것이다. 아울러 가늘고 우아하게 휘어져 있는 다리의 구조는 이 의자를 매우 세련되고 현대적인 이미지로 완성시킨다.

그러나 이 의자를 직접 보면 오감을 파고드는 조형적 카리스마 때문에 이 의자에 대한 이런저런 분석이나 설명이 무색해진다. 8자 모양의 뫼비우스 곡면이 매우 입체적으로 다가와서 의자가 아니라 하나의 조각품처럼 보인다. 이 의자를 앞면뿐 아니라 측면, 반 측면, 위, 아래 등에서 보면 보는 방향에 따라 매우 역동적이고 아름다운 형태미를 갖추고 있다는 것을 확인할 수 있다. 특히 반 측면에서 보았을 때 의자의 형태는 정말 나비가 날아가는 듯하다.

아래의 금속 다리 부분은 윗부분의 이런 조각적 아름다움과 대비가 되어서 전혀 약해 보이지 않고, 오히려 강한 인상을 자아낸다. 그래서 의자의 세련되고 카리스마 넘치는 이미지를 더욱 강하고 품격 있게 만든다. 생긴 모양만 보면 상징성이나 조형성에만 치중한 듯 보이지만, 이 의자를 여러 개 중첩해서 쌓아 보면 이 의자가 기능성까지 획득하고 있다는 것을 확인할 수 있다. 조각적인 형태의 의자들이 아무런 막힘없이 차곡차곡 위로 쌓인다. 이 의자는 좁은 공간

에도 얼마든지 높게 쌓아 보관할 수 있다.

무엇을 하든 이렇게 손발이 맞아야 무언가를 도모할 맛이 난다. 이 의자를 이루고 있는 부분은 단지 둘밖에 안 되지만, 이들이 어울려서 자아내는 느낌이나 조형적 원리는 더없이 다양하고 풍부하다. 이 하나의 의자에 담긴 론 아라드의 디자인은 정말 훌륭하다.

론 아라드 Ron Arad (1951~)

론 아라드는 1997년부터 세계에서 가장 오래된 디자인학교인 런던의 왕립예술학교 R.C.A.의 교수로 재직했다. 그의 국제적 명성에 비하면 학교에 머무르는 것이 크게 도움이 되지는 않았을 텐데, 일설에 의하면 학교에서 놓아주지 않았다고도 한다. 그렇게 오랫동안 학교에 재직하다가 2009년에는 사직하고 스튜디오에만 열중하고 있다. 2002년에는 영국의 R.D.I.(Royal Designer for Industry)상을 받았고, 뉴욕의 모마(MoMA), 파리 장식미술관, 런던의 V&A 뮤지엄, 텔아비브 뮤지엄 등에서 그의 작품을 영구 소장하고 있다.

Behind Story

　　론 아라드는 2006년에 일본의 패션 디자이너 이세이 미야케Issey Miyake와 콜라보레이션을 했다. 이세이 미야케의 옷을 리플 체어의 커버로 사용하는 개념이었는데, 이세이 미야케의 실험적인 옷의 구조와 리플 체어의 조합이 상당히 독특한 조형적 결과를 낳았던 시도였다. 리플 체어의 양쪽 구멍을 활용하여 이세이 미야케는 입을 수도 있고, 의자에 씌울 수도 있는 옷을 디자인했다. 리플 체어에 씌워졌을 때 이세이 미야케의 옷은 리플 체어의 굴곡을 잘 커버해서 실험적인 조형성을 어색하지 않게 잘 표현했다.

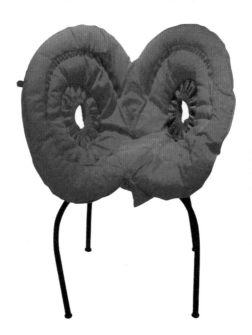

이세이 미야케와 콜라보레이션 했던 리플 체어, 2006

리플 체어의 커버로 있었던 부분을 떼어 내어 양쪽 구멍으로 팔을 넣어 입으면 조끼 형태의 옷으로 바뀐다. 그렇게 옷으로 입고 나면 이세이 미야케 특유의 세련되고 실험적인 센스가 돋보이는 조각적 옷이 되어 의자의 커버였다는 사실을 전혀 알 수 없다.

세계적인 거장들이 가끔 이렇게 서로의 작업을 교류하면서 실험적인 결과를 만들기도 하는데, 산업 디자이너와 패션 디자이너, 서양의 디자이너와 동아시아의 디자이너가 교류한 것이어서 특히 의미가 컸다.

리플 체어의 커버에서 옷으로 변신한 상태

경계가 없고 불규칙으로 가득 찬 의자

그로스 체어

Growth Chair
(2012)

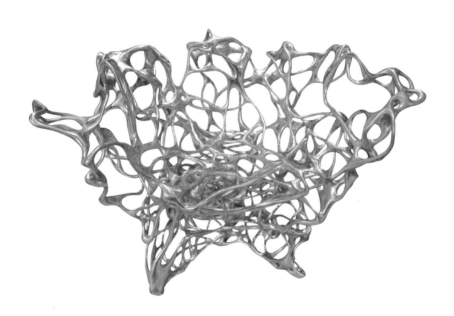

아무 생각 없이 다니다가 예상치 못한 순간에 감동적인 디자인을 만날 때가 있다. 그럴 때는 마치 바닷속 보물선이라도 찾은 것 같은 기쁨이 마음 깊은 곳에서 솟구친다. 그리고 그것이 세상에 많이 알려지지 않은 것일 때는 감동이 두 배로 증폭된다. 진짜 보물을 찾은 것 같은 느낌이 든다. 그렇게 만난 디자인이 몇 달이나 몇 년 후 여러 디자인 매체들을 통해 소개되는 것을 보면 내가 키운 자식 같은 느낌이 들면서 미리 알아본 자신의 안목에 뿌듯해진다. 바로 이 의자가 그랬다.

매년 4월에 벌어지는 세계 최대의 규모의 밀라노 가구 박람회를 돌아다니는 일은 보통 힘든 게 아니다. 전시하는 장소도 어마어마하게 많지만, 그런 전시들 속에서 수없이 많은 디자인을 만나기 때문이다. 이런 디자인 박람회는 신예 디자이너들의 등용문으로서의 역할도 크다. 산업에 아직 찌들지 않은, 젊고 신선한 감각으로 무장한 예비 디자이너들이 기업과 거장들의 틈바구니에서 자신들의 입지를 만들어나가는 장면은 아주 재미있는 볼거리이다. 물론 전부 좋기만 한 것은 아니다. 어디를 가나 좋은 것보다는 그렇지 않은 것을 더 많이 보게 되기 때문이다. 그런 디자인을 온종일 돌아다니며 보다 보면 어느새 감각이 무뎌지고, 시신경도 무감각해진다. 급기야 보아도 보이지 않는 상태에 돌입하게 된다.

아마 전시 종료 시각에 가까웠을 때로 기억된다. 온종일 지친 몸을 이끌고 마지막 힘을 짜내어 한 전시장을 찾았는데, 그곳에 이 의자 같지 않은 의자가 하루의 피로를 한 방에 날려버리면서 시선을

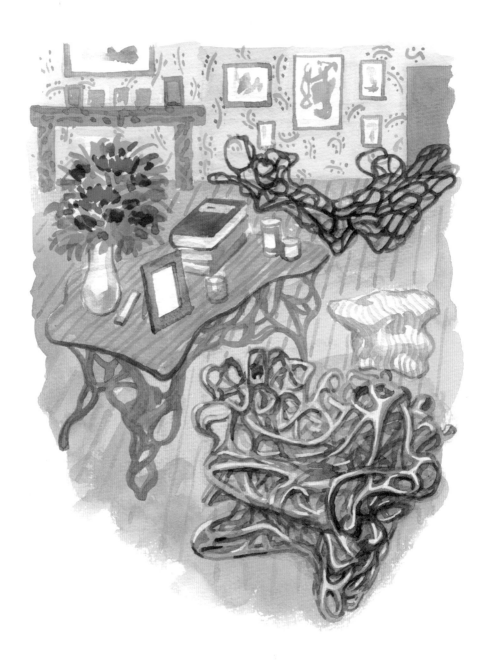

파고들었다. 뭔지는 모르겠지만 물건(?)이라는 생각이 들었다.

나중에 알게 되었지만 그 의자는 디자이너 마티아스 벵그손^{Mathias} ^{Bengsson}의 그로스 체어였다. 일단 의자의 몸체가 전부 알루미늄으로 되어 있어서 인상적이었다. 어떤 작품을 감상하고 평가할 때는 제작 방식을 기준으로 삼지는 않는다. 그것은 제작에 국한된 전문적인 사항이라서 너무 몰두하면 정작 작품에 담긴 내적 가치를 놓치게 되는 경우가 많기 때문이다. 그런데 가끔은 불가사의한 제작 기술이 작품성을 좌우할 때가 있다.

의자의 형태를 보았을 때 주조 즉, 형틀에 녹인 알루미늄을 부어서 만든 것인 것 같긴 한데, 그렇다면 그렇게 제멋대로 생긴 원형은 어떻게 만들었으며 그런 형태로 어떻게 형틀을 만들었는지, 그리고 그것으로 어떻게 주물을 떴을지 도저히 알 수가 없었다. 상식적으로 생각하면 만들어질 수가 없는 형태였다. 눈앞에 놓인 의자를 보면서도 인정할 수가 없었다. 물론 만들 수는 있다. 그렇지만 그러기 위해서는 거의 초인적인 노력이 들어갈 수밖에 없다. 이를 아는 입장이다 보니 이 의자 앞에서 편한 자세로 감상하기가 어려웠다. 디자이너나 제작자의 노고에 두 손을 모을 수밖에 없었다.

아마도 많은 사람이 이렇게 제멋대로 생긴 모양은 반듯하고 단정한 형태에 비해 막 만들어진 것이라고 생각할 것이다. 자유로운 형태이니 훨씬 쉽게 만들었을 것이라고 생각하겠지만, 그런 자유를 위해서 치러야 할 노력은 상상을 초월한다. 그래서 무조건 미니멀하거나 심플한 형태를 좋은 것이라고 여기는 이들을 대할 때는 마음이

자주 불편해진다.

이 의자가 대단하게 느껴진 진짜 이유는 바로 그 제멋대로 만들어진 형태 때문이었다. 이런 형태의 디자인이 서양에서 나오고 있다는 사실은 서양의 조형예술 역사에서는 유례가 없는 일이다. 이런 형태가 가지는 존재론적 특징 때문이다.

서양은 희랍 시대 때부터 존재론을 중심으로 발전해 왔다. 쉽게 말하자면 서양에서는 아주 옛날부터 형상 그 자체를 중심으로 조형예술이 발전해 왔다는 것이다. 반대로 우리와 같은 동아시아의 문화권에서는 아주 옛날부터 '비움'을 중심으로 조형예술이 발전해 왔다. 집이나 가구를 보면 형태보다는 비워진 부분이 중심이다. 동아시아의 문화권에서는 그 비워진 부분에 자연을 채우는 것이 미학의 핵심 과제였다. 이에 비해 서양은 공간을 채우는 형상을 중심으로 조형예술이 발전되어 왔다. 바로크나 르네상스 양식같이 특정한 양식을 중심으로 발전해 온 것이 그 증거이다. 현대에 들어와서 등장했던 모더니즘이나 포스트모더니즘 같은 것들도 전부 형상의 스타일에 관한 것이었다. 그런데 이 알루미늄 의자는 서양의 그런 형상성을 완전히 벗어난 미학적 가치를 지향하고 있었다. 제작하기가 엄청나게 어려웠을 텐데도 이런 불규칙함으로 가득 찬 비움의 형상을 만든 것을 보니 자신의 예술적 전통을 근본적으로 부정하는 굳건한 의지가 느껴졌다.

이 의자의 형태는 의자로서의 역할을 충분히 수행하면서도 자체의 단단한 형상을 스스로 없앤다. 의자의 모든 부분이 비어 있다. 의

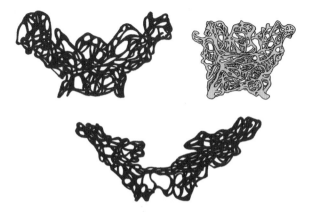

비어 있으면서 불규칙하게 디자인된 마티아스 벤그손의 의자들이 가진 구조

자 뒤에 무엇이 있는지 다 보인다. 의자의 존재감을 투명하게 만들어서 기존의 양식이나 형상의 아름다움만을 추구했던 서양의 미학적 길을 완전히 벗어나 있다. 개념적으로 보자면 이 의자는 조선 시대의 사방탁자와 완전히 일치한다. 앞서 살펴보았던 론 아라드의 의자와 매우 유사한데, 이 의자는 그 위에 형태의 규칙성을 완전히 없애 버린 것이 다르다.

이 의자의 주된 관심은 자유롭고 기괴한 형상이 아니라 비워진 존재감이다. 공간으로 스며들어 하나가 되어 소통하는 동아시아적인 아름다움과 같은 것이다. 아닌 게 아니라 이 의자의 불규칙한 형태에서는 기괴함보다 마당에서 자라고 있는 향나무나 찔레꽃 넝쿨이 보인다. 이 복잡한 알루미늄 덩어리는 비어 있음을 향하면서 자연이 되고 있는 것이다.

시간이 지날수록 마티아스 벤그손의 이름과 작품은 보고 싶지 않

아도 많이 보게 될 것 같다. 사실 이렇게 동아시아적인 가치로 가득 찬 의자가 유럽에서 만들어졌다는 것이 이 디자이너에 대한 존경심과는 별개로 속이 좀 상한다. 이런 디자인은 진작에 우리에게서 먼저 나왔어야 한다는 생각을 거둘 수가 없다. 선암사에서 보았던, 거친 돌로 만든 조선 시대의 역동적인 물그릇들이 생각난다.

마티아스 벵그손 Mathias Bengsson (1971~)

1971년 코펜하겐에서 태어났고, 덴마크 디자인대학에서 가구 디자인을 전공했다. 1992년부터는 스위스의 아트센터칼리지에 다녔다. 졸업 후 동료 졸업생들과 '제3의 뇌졸중'이라는 디자인 스튜디오를 만들었다. 1년 후 샘 벅스턴과 '디자인 연구소(Design Laboratory)'를 설립한 후, 2002년에는 자신의 스튜디오를 시작했다. 그는 '자연처럼 성장할 수 있는 인공 우주를 만들려고 노력하고 있다'는 말을 했는데, '생성되는 자연을 만들겠다'는 디자인의 목적은 내용 면에서 거의 동아시아의 미학적 목적과 일치한다. 그의 디자인은 항공 우주 공학에서 많은 영감을 받았으며, 새로운 첨단 기술을 많이 활용하는 편이다. 그렇지만 그 결과는 기계적이거나 기술적인 속성보다는 유기적인 속성을 지향하는 특징이 있다. 그리고 여전히 손으로 스케치하고 점토로 모델링하는 전통적인 과정으로 디자인 작업을 하고 있다고 한다.

Behind Story

그로스 체어는 여러 가지 시리즈로 개발되었는데, 그로스 쉐즈 롱^{Growth} Chaise Longue은 앉을 수도 있고, 누울 수도 있게 디자인된 의자이다. 그냥 보면 조각품이라고 해야 할 형태이다. 크고 역동적이어서 매우 강한 인상을 주며, 불규칙한 모양이 초현실적으로 다가온다. 특히 의자 위에 누울 수도 있어서 더욱 인상적으로 다가온다.

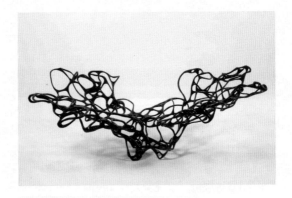

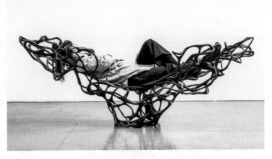

그로스 쉐즈 롱, 2018

그로스 롱 체어^{Growth Longue Chair}는 팔걸이가 강조된 디자인이다. 조형적으로 그로스 체어보다 많이 발전한 것을 알 수 있다. 그저 불규칙한 형상이 아니라 불규칙한 형상에서의 어떤 기운생동하는 질서를 표현하는 데에까지 이르고 있는 것을 느낄 수 있다. 디자이너가 목표로 했던 자연을 만드는 단계에 다가가고 있는 것 같다.

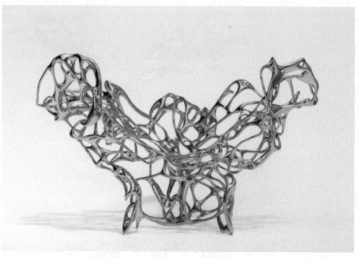

그로스 롱 체어, 2016

앞서 살펴봤던 캄파냐 형제의 의자 중에서도 마티아스 벤그손의 의자와 유사한 개념으로 디자인된 것이 있다. 아래의 산호^{Corall} 암체어는 철사를 마구 휘어서 의자 모양으로 만들어 놓은 것 같은데, 그 질서 없음이 20세기 모더니즘 디자인 시대에는 결코 인정받을 수 없었을 디자인이다. 그렇지만 디자인 콘셉트는 마티아스 벤그손의 그로스 체어와 동일하다. 이 의자 역시 시대의 정신이나 시대의 미감이 바뀌었다는 사실을 말해 준다. 이런 디자인들은 시대의 변화를 먼저 알려 주는 등대와도 같다.

캄파냐 형제의 산호 암체어, 2004

불규칙의 세계를 항해하는 소파

에어버그

Airberg
(2014)

이 소파 디자인을 처음 보았을 때는 참으로 경악하지 않을 수 없었다. 소파라고 하는데, 겉모양은 거대한 쿠션에 가까웠고, 형태는 전혀 단정하지 않았다. 우리가 알고 있는 소파의 모습을 한참이나 비켜난 것이었다. 이 소파가 앞으로 가구가 나아가야 할 바를 예견하는 횃불 같은 역할을 하리라는 예감이 들었다. 이 소파는 프랑스의 유명한 디자이너 장 마리 마소Jean-Marie Massaud의 작품이다. 서서히 시대가 변하고 있다는 것을 직감할 수 있었다.

기하학적인 조형에 전권을 넘겨주었던 20세기의 디자인들과는 달리 요즘 새롭게 나오는 디자인들은 거의 모두 질서정연한 형태를 벗어나려고 한다. 그런 접근은 다른 수많은 가구에서도 발견할 수 있고, 나아가 수많은 디자인, 건축물에서도 볼 수 있다.

장 마리 마소가 그런 불규칙성을 펠트로 된 소파에 표현했다는 점이 특이하다. 일반적으로 이런 불규칙한 형태는 형상이 유지될 수 있는 단단하고 견고한 재료에 많이 표현하는데, 장 마리 마소는 소프트한 재료에 표현하고 있다. 여기서 디자이너가 두 가지의 가치를 해체하고 있다는 것을 읽을 수 있다.

첫 번째로 디자인이 늘 추구해 왔던 기하학적인 형태의 전통을 해체한 것이다. 사실 현대의 기계 문명이 기하학적인 형태를 넘어서기가 어려웠던 것은 그런 형태가 생산하기에 가장 쉽고 저렴했기 때문이다. 현실의 생산공정에서는 곡면 하나만 들어가도 제작 단가가 상상을 초월하게 올라가는 경우가 많다. 최근 들어서 생산 기술이 고도로 발달하고 있기 때문에 그나마 기하학적인 형태를 극복하

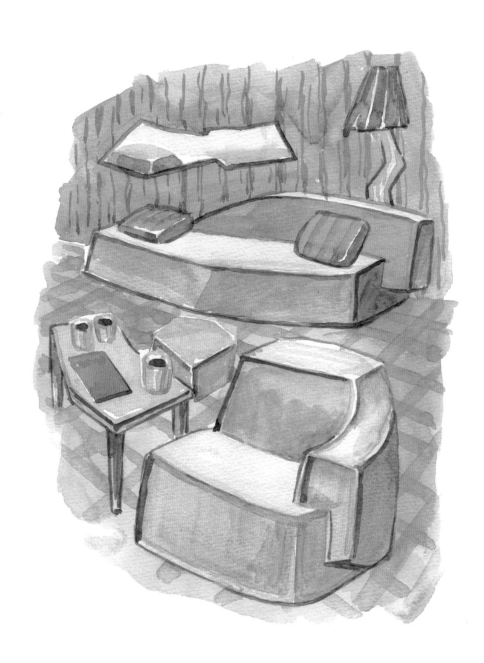

는 디자인들이 많이 나올 수 있는 것이다. 그런데 이 소파에서는 그런 기계적인 형태의 그림자도 찾을 수 없다. 어디에도 반듯한 직선은 없고, 평평한 면도 볼 수 없다. 나무판이나 금속판 같은 단단한 재료로 만들어지지 않은 가구이기 때문에 그럴 수 있었다.

해체된 또 하나의 가치는 가구에 대한 구조적, 재료적 선입견이다. 가구라고 하면 원목이나 플라스틱, 금속으로 만들어져야 할 것 같은데, 이 디자인은 그런 선입견을 과감하게 해체해 버렸다. 가구인데 재료가 가죽도 아니고 섬유이다. 덕분에 가구는 자신의 범위를 옷이나 패브릭으로까지 확장하게 되었다. 쿠션 같은 가구. 아무도 보지 못했던 가구의 새로운 가능성을 장 마리 마소는 기존 가구의 재료와 구조를 해체하면서 펼쳐 두었다.

그런 시도가 생각만 한다고 되는 것은 아니다. 부드러운 소재는 단단한 소재에 비해 형상을 유지하기 어렵기 때문이다. 그냥 보면 이 소파는 아무렇게나 생긴 기다란 포대 덩어리 두 개가 그냥 붙어 있는 것처럼 보인다. 그러니 첫눈에 이 형태들을 소파로 보기는 어렵다. 하지만 자세히 보면 완벽하지 않더라도 등받이와 좌석이 있는 소파의 형상을 어렴풋이 가지고 있다. 소파로 사용을 한다고 해도 큰 문제는 없어 보인다.

이 소파 위에서는 일반적인 소파 위에서 취할 수 없는 자세도 취할 수 있다는 것이 무엇보다 매력적이다. 턱이 없고, 각이 없고, 단단함이 없으니, 우리의 몸과 다를 바 없다. 이 위에서는 몸이 취할 수 있는 가장 편한 자세를 취할 수 있고, 또 그런 자세를 이 의자는 유기

불규칙한 구조를 가진 큰 소파와 작은 소파

적인 형태로 편안하게 받쳐 줄 수 있다.

이 디자인이 가진 또 하나의 중요한 가치는 이중성이라고 할 수 있다. 소파로 쓸 수 있는 물건이지만, 하나의 조각 작품처럼 보이기도 한다. 소파의 덩어리감이 강한 형태는 디자인보다는 추상 조각품 같은 조형성을 보여 준다. 단지 추상 조각품과 비슷한 모양이라서가 아니라 유기적인 선과 곡면의 흐름이 정말 예술적이다. 프랑스 디자이너답게 천으로 된 소파를 다루면서도 곡선의 아름다움을 빼놓지 않았다. 단순한 모양이지만, 그 단순한 선과 면에 저장되어 있는 조형적 포스는 역시 거장의 손길을 느끼게 한다.

그런데 이것과는 다른 또 하나의 이중성을 이 소파는 가지고 있다. 바로 인공물과 자연물을 넘나드는 존재감이다. 이 소파의 유기적인 형태는 분명 소파라는 가구이다. 하지만 이 소파의 불규칙한 형태는 가구나 예술품 같은 인공물을 뛰어넘어 다듬어지지 않은 흙덩어리나 나무, 거대한 바위와 같은 순수한 자연물처럼 보이게도 한다. 보통 예술적인 형태들은 보는 사람을 긴장하게 만드는 특징이 있다.

작가의 뛰어난 솜씨를 뽐내든 깊은 사유를 뽐내든, 예술품은 그것을 보는 사람들에게 무언가 교훈을 주고 즐거움을 주면서 예술품이라는 제도적 권위를 취한다. 예술품을 보는 사람들도 그런 제도적 권위에 입각해서 예술품의 가치를 받아들이려고 한다. 화랑이나 연주장에 가서 예술을 감상하려는 태도 안에는 그런 예술의 제도적인 논리가 작동하고 있다.

그런데 이 소파는 예술품이 가지는 특이하거나 초월적인 면모를 분명 가지고 있기는 하지만, 대하는 사람을 수동적인 감상자로 전락시키는 긴장감을 전혀 주지 않는다. 그 이유는 이 소파가 가지고 있는 완만한 무질서함이 자연물과 많이 닮았기 때문인 것 같다. 이 소파의 불규칙하고 무질서한 모습은 해체주의 디자인에서 볼 수 있는 그런 파괴적이고 권위적인 것이 아니다. 그것보다는 산이나 바위나 물이나 나무들이 가지고 있는 소프트한 무질서와 유사하다. 천연의 자연이 가지고 있는 그 부드러운 무질서함으로 사람들의 몸과 마음을 무장해제 시킨다.

또 하나, 두터운 천으로 만들어진 소파의 형태는 포댓자루 같기도 하고, 어떻게 보면 불량품 같아 보이기도 한다. 일반적인 가구들이 단단하고 완성도 높은 형태를 지향하는 것과는 다른 방식이다. 덕분에 이 희한한 소파는 대하는 사람에 따라 예술품이 되었다가, 자연물이 되었다가, 생활용품이 되는 등 수많은 존재로 바뀐다.

장 마리 마소는 디자인이라면 이래야 한다는 획일적인 관념을 넘어서길 원했다. 프랑스의 철학자 미셸 푸코나 쟈크 데리다가 주장했

던 반 이성주의, 반 합리주의적 철학이 지향했던 획일적인 존재성의 해체와 그대로 이어진다. 소파스럽지 않은 소파를 통해 그는 형식에 얽매이지 않는 자유로운 디자인적 가치를 펠트 위에 녹여 냈다. 형태는 완전하지 않지만, 이 에어버그 소파는 깊은 내면을 가지고 있는 가구이다.

장 마리 마소 Jean-Marie Massaud (1966~)

프랑스 툴루즈에서 태어났고, 1990년에 국립산업디자인학교를 졸업했다. 졸업 후 카펠리니(Capellini), 카시나(Cassina)와 같은 이태리의 유명 브랜드나 아르마니(Armani), 바카라(Baccarat), 입생로랑(Yves Saint Laurent) 등 세계 명품 브랜드들과 많은 디자인 작업을 했다.

그는 가구, 제품을 넘어 건축디자인 분야에서도 활동하고 있다. 그의 디자인 경향은 특이한 상상력과 불규칙한 조형성을 바탕으로 자연성을 표현하는 것이다. 또한 밝고 긍정적인 현대성과 초현실적인 분위기를 동시에 구현하는 특징이 있다.

Behind Story

　　불규칙한 형상으로 자연성을 표현하는 경우는 영국의 건축가 노먼 포스터 Norman Poster가 디자인한 런던 시청에서도 볼 수 있다. 20세기였으면 이런 비정형적이고 비대칭적인 건물 형태는 대단히 비판을 받았을 것이다. 비합리적인 형태에 재료의 낭비가 심하다는 이유로 말이다. 하지만 앞서 말했듯 21세기에 접어들면서 오히려 정형적인 형태를 의도적으로 피하는 경향들이 디자인에서 점점 일반화되고 있다. 장 마리 마소처럼 건축가 노먼 포스터도 건축에서 비대칭적인 형태를 구현하면서 지극히 인공적인 건축물에 자연스러움을 불어넣었다. 비대칭의 기우뚱한 런던 시청은 아마도 세계에서 가장 자연스러운 시청일 것이다.

노먼 포스터의 런던 시청, 2002

장 마리 마소나 노먼 포스터의 디자인 경향이 우리 문화에서는 사실 낯설지 않다. 조선 시대의 문화에서 매우 익숙하게 발견되기 때문이다. 특히 조선 후기의 도자기에서는 의도적인 비대칭성과 계산되지 않은 불규칙한 조형성이 거의 양식화되어 있을 정도였다. 도자기는 기본적으로 흙을 물레에서 돌리면서 만들어지기 때문에 대칭 형태가 될 수밖에 없다. 그래서 중국이나 일본의 도자기들은 거의가 완벽하게 대칭 형태로 만들어진다. 우리도 마찬가지였다. 조선 전기 때까지만 해도 정확한 대칭 형태로 도자기를 만들었다. 그런데 조선 후기에 들어서면서부터 좌우가 약간씩 맞지 않는 형태가 일반화되었다. 많은 전문가들이 이런 현상을 두고 조선 후기의 문화적 혼란을 말하지만, 제작 공정을 모르

조선 후기의 백자 항아리

고 하는 소리이다. 소성하는 과정에서 약간 기울어지는 수는 있지만 그것은 일부이고, 도자기는 대칭 형태로 만드는 게 가장 용이하다. 조선 후기는 중국을 능가할 정도로 문화 수준이 높았다. 조선 후기의 기우뚱한 백자는 노먼 포스터의 런던 시청건물처럼 의도적인 결과로 보아야 한다. 시대의 미학이 자연스러움을 추구하게 되면서 나타나는 매우 정상적인 조형성이다. 21세기의 디자인 경향과 조선 후기 문화의 경향이 유사하다는 것은 놀라운 일이며, 그런 점에서 우리의 문화적 전통은 앞으로 '오래된 미래'로 대접하고 살펴봐야 하지 않을까 싶다.

조선 후기의 달항아리

해적이 나타났다

졸리로저 체어

Golly Roger Chair
(2013)

이탈리아의 유명한 타일회사인 비사짜^{Bisazza}의 전시장에 갔을 때의 일이다. 도슨트가 파비오 노벰브레^{Fabio Novembre}라는 디자이너의 작품을 설명하다가 갑자기 매우 진지한 표정과 목소리로 그를 진짜 미친 사람이라고 했다. 그냥 칭찬하는 정도의 말이 아니었다. 마음 깊은 곳으로부터 우러나오는 감정과 목소리로 이 사람은 미친 디자이너라고 하면서 혀를 내둘렀다. 사실 그 작품을 보면서는 그렇게까지 생각되지 않았는데, 좀 범상치는 않았다. 이 디자이너가 진짜 미친놈 - 욕이 아님 - 이란 것을 느끼게 되었던 것은 밀라노 가구 박람회에서였다.

드넓은 전시장을 가득 채우고 있는 수많은 가구 브랜드의 야심작들을 하나하나 꼼꼼이 살피는 것은 보통 집중력이 요구되는 일이 아니다. 한 층만 돌아도 기진맥진해진다. 그렇게 정신없이 헤매다가 어느 플라스틱 의자 앞에서 걸음을 멈추게 되었다. 디자인에 대한 어떤 고상하고 진지한 이론이나 태도들도 모두 한방에 날려버릴 만한 디자인이었다. 앞에는 졸리 로저^{Jolly Roger}라는, 영국의 해적선에 붙일 법한 해골 깃발의 이름이 붙어 있었다. 이름과 의자를 같이 보니 입에서는 절로 미친놈이라는 말이 튀어나왔다. 물론 비난의 의미는 아니었다. 그간 옳고, 마땅하고, 바람직하다고 여겼던 모든 것들이 한번에 무너지는 것 같은 쾌감이 느꼈기 때문이었다. 정신이 자유로워졌다고나 할까. 말이 그렇지, 실제로 자유로움을 마음과 몸 전체로 느끼고 즐기는 것은 의지로 되는 일이 아니다. 아티스트들이나 디자이너들이 매우 흔하게 말하는 것이 자유나 해방이지만, 대체로 그런

말들은 전혀 그렇지 못한 자신들을 내비추는 거울과 같은 말일 때가 많다. 진짜 해방감을 느낄 때는 입에서 고상한 철학적 개념어가 아니라 감탄사와 함께 욕이 나온다는 것을 그때 알았다. 그런데 밑에 쓰여 있는 디자이너의 이름을 보니 낯이 익었다. 그랬다. 그 미친 디자이너였다.

파비오 노벰브레는 디자인계에서도 사이코(?)에 속하는 사람이다. 워낙 독특하고 재미있는 디자인들을 내놓고 있기 때문에 세상의 이목을 많이 끄는 인물이다. 그는 플라스틱 의자에서도 범상치 않은 사이키델릭psychedelic함을 보여 주었다. 해적 깃발의 이름에 걸맞게 의자는 해골 모양을 하고 있었다. 해골 모양과 의자가 그렇게 하나가 될 수 있다는 것을 그때 알았다. 이 의자는 가구 디자인 브랜드 걸프람Gulfram을 위해 디자인한 것인데, 의자의 뒷면을 해골 모양으로 만들어서 보는 사람들로 하여금 폭소를 터뜨리게 했다. 의자의 뒷모양이 해골이라니!

플라스틱으로 만들어진 의자이니 이런 정도의 모양은 제작에 전혀 문제가 없다. 디자이너가 해골과 의자의 모양을 조형적으로 절묘하게 일치시켜 놓아서 의자로 사용하기에 전혀 문제가 없다. 파비오 노벰브레가 뛰어난 것은 의자의 모양에서 해골의 모양을 상상했다는 것이다. 무엇이든 먼저 생각해 내는 것이 어렵다. 시적인 감수성이 풍부하지 않으면 이런 디자인을 할 수 없다. 그런 아이디어를 낸다음, 그것을 의자의 형태에 맞추어 표현했다는 점도 대단하다. 무엇보다 해골을 심각하고 무섭게 표현한 것이 아니라 캐릭터처럼 친

단순한 구조로 해골의 모양과 의자의 모양을 앞 뒤로 표현한 의자의 독특한 구조

근하고 재미있게 디자인한 파비오 노벰브레의 조형적 실력이 뛰어
나다.

사이코라는 별명과는 달리 아이디어를 형태로 표현하는 그의 손
끝은 매우 합리적이고도 기교가 있다. 해골의 모양을 부드러운 곡면
으로 단순화한 파비오 노벰브레의 조형 능력은 마치 만화적인 감수
성을 바탕으로 하고 있는 것 같다. 해골의 눈과 콧구멍에서 빚어지
는 강렬한 인상만 보면 다소 무서울 수도 있는데, 그런 인상을 빚어
내는 곡면의 유려한 흐름은 무서운 인상을 우아하게 느끼도록 만든
다. 자세히 보면 해골의 모양을 정교하게 만든 것이 아니라 의자의
뒷면을 부드럽게 살짝 움푹 들어가게만 해 놓았다. 빛이 주로 윗부
분으로부터 비추어질 것을 계산하여 해골의 눈과 코의 그림자를 효

과적으로 어둡게 만들고 있는 것이다. 재미있는 아이디어를 형태로 다듬어 내는 그의 솜씨는 세계적인 디자이너의 명성이 거저 얻어지는 것이 아님을 입증한다.

의자 뒷부분의 바닥을 잘 보면 해골의 입 부분의 모양을 단순하게 처리한 것을 볼 수 있는데, 덕분에 의자의 바닥 면이 다소 넓어져서 균형을 잘 잡게 되었다. 아울러 해골의 입 부분이 바닥으로 스며들어가는 듯한 착시 효과를 준다. 의자가 바닥에서부터 거꾸로 서서히 올라오면서 만들어진 것 같은 느낌을 준다. 서늘한 해골의 이미지를 아주 따뜻하게 표현하고 있는 것이다. 이빨을 구체적으로 표현하지 않고 단순한 면으로 처리한 것도 눈에 띈다. 해골의 입 부분이 단순한 면으로 표현되었기 때문에 이 해골의 이미지는 훨씬 더 암시적이고, 그 때문에 이미지는 더욱 강해졌다. 결과적으로 이 의자는 만화의 캐릭터 같은 유머러스한 인상을 주면서 모든 사람의 마음에 호감을 불러일으킨다.

파비오 노벰브레는 자신의 사이코스러움을 의자의 안쪽에 최종적으로 마무리해 놓았다. 등받이 안쪽에 세계지도를 부조로 새겨 넣은 것이다. 해적과 세계지도라! 해적이 되어서 세계를 누비겠다는 것일까? 아니면 해적 활동으로 시작해서 세계를 주름잡았던 영국의 제국주의를 비아냥거리는 것일까? 이유야 어떻든 보는 사람들은 그 이유를 추측하면서 낄낄거릴 수 있는 기회를 가지게 되니, 이것을 사이코 디자이너의 우발적인 디자인으로 보아야 할까? 의미론적 접근을 통해 역사와 정치에 대해 생각하게도 하는 그의 능수능란한 디

자인 솜씨가 돋보인다. 이 졸리로저 체어는 그가 왜 요즘 세계적으로 각광을 받고 있는지를 잘 보여 주는 디자인이다. 디자인이 예전처럼 기능성에만 머무르지 말고 더 앞으로 나아가야 한다는 경각심을 불러일으킨다. 파비오 노벰브레는 이 의자의 강렬한 시각적 이미지와 사람들을 웃음 짓게 만드는 서정성을 통해 앞으로 디자인이 어느 방향으로 나아가야 할지를 잘 보여 주고 있다.

파비오 노벰브레 Fabio Novembre (1966~)

1966년 이탈리아 레체에서 태어났다. 1992년에 밀라노공업대학(Milan Polytechnic)에서 건축을 전공했고, 1993년에는 뉴욕에 살면서 뉴욕대학교에서 영화감독 과정을 수강했다. 1994년에는 그의 첫 프로젝트인 'Anna Molinari Blumarine'의 런던 숍 디자인을 의뢰 받았다. 그리고 같은 해, 밀라노에 자신의 스튜디오를 연다. 2000년부터 2003년까지 이탈리아의 타일 브랜드 비사짜(Bisazza)에서 아트디렉터로 일했다. 2001년부터는 카펠리니(Cappellini), 드리아데(Driade), 메리탈리아(Meritalia), 플라미니아(Flaminia) 등의 이탈리아 디자인 브랜드에서 일했다. 2019년부터 가구 브랜드 드리아데의 예술 감독, 도무스아카데미(Domus Academy)의 과학 책임자와 밀라노 트리엔날레 디자인박물관의 과학위원회 위원을 맡고 있다.

Behind Story

　파비오 노벰브레는 졸리로저 체어 이전에 이미 파격적인 의자를 선보였다. 의자의 뒷면을 사람의 얼굴 모양으로 디자인한 것인데, 기존의 의자 디자인에서는 시도하기 어려운 접근이었다. 그의 디자인은 특이하기만 한 게 아니라 디자인 안에 무언가 굵직하고 무거운 것이 들어 있는 것 같은 느낌을 준다. 표면적으로는 기발하고 재미있지만, 왠지 웃을 수만은 없는 무게감이 느껴진다.

　이 의자는 기능적인 면에서 볼 때 멀쩡한 의자이지만, 의자로 사용하지 않는 방향에서 보면 대단히 큰 존재감으로 다가온다. 의자는 없고 거대한 얼굴 조각이 떡하니 서 있으니 모르는 사람은 깜짝 놀랄 수도 있다. 사람 얼굴의 이미지는 단순한 사람의 형상에 그치지 않고, 이탈리아의 고전 문화를 연상시키는

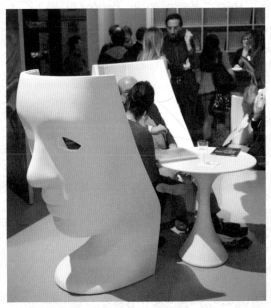

플라스틱 의자 네모(Nemo), 2010

데에까지 이른다. 그리스 시대나 로마 시대, 르네상스 시대의 인체 조각품을 연상케 한다. 파비오 노벰브레는 디자인을 통해 이런 역사적 상징성을 절묘하게 잘 표현한다. 그래서 파격적인 아이디어로 가득 찬 그의 디자인은 단지 실험적이고 틀을 깨는 수준에 머물지 않고, 궁극적으로는 이탈리아의 고전주의로 승화한다. 파격에서 시작해서 클래식으로 마무리되는 것이다. 파격적 에너지로 가득 찬 디자인을 하면서도 고전주의적인 품격으로 마무리짓는 그의 독특한 디자인 세계는 참으로 매력적이다,

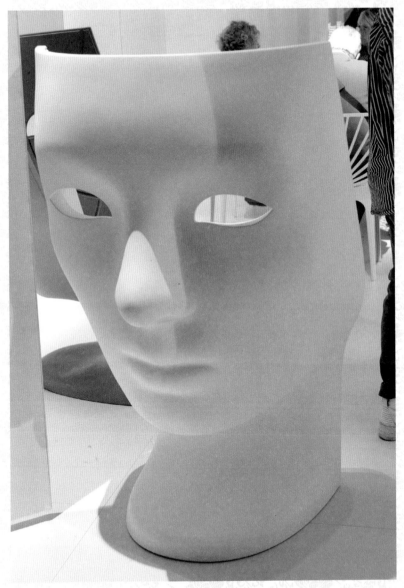

플라스틱 의자 네모(Nemo), 2010

조각인가 디자인인가

W.W. 스툴

W.W. stool
(1990)

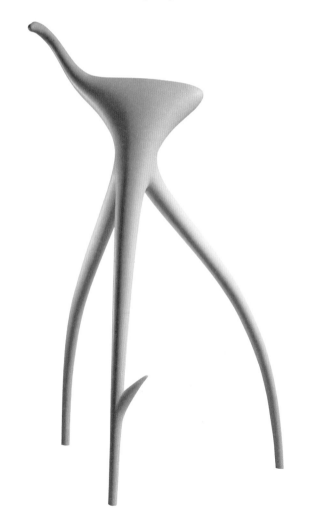

파스 빔 벤더스^{Ernst Wilhelm Wenders}라는 독일 감독이 있다. '베를린 천사의 시'라는 영화로 세계적인 이목을 이끌었던 감독이다. 프랑스 디자이너 필립 스탁^{Pilippe Stack}은 이 감독을 위해 등받이와 팔걸이가 없는 서양식 의자인 스툴 하나를 디자인했다. 모양은 감독의 이미지나 영화의 이미지와는 전혀 관계가 없었고, 순전히 필립 스탁의 스타일만 반영된 모양이었다. 의자 중에서 이렇게 특정 영화감독을 위해서 디자인한 경우는 아마 없을 것이다.

그냥 봐서는 전혀 의자처럼 보이지 않는다. 의자라고 생각하고 봐도 마찬가지다. 의자인데도 다리가 세 개만 있다는 것이 매우 특이한데, 사람이 앉는 좌석 부분에서 가지처럼 세 갈래로 뻗어 나온 가느다란 다리들은 각각 나뭇가지처럼 자유분방한 곡률로 휘어져 서로 다른 모양을 하고 있다. 이 점이 일반적인 의자와 가장 다르다. 일반적인 의자라면 의자로서의 안정감이나 제작의 경제성 등을 따져서 다리를 모두 같은 모양으로 만들었을 것이다. 안장에서 뻗어 나온 세 개의 다리가 너무 가늘어서 균형을 잃지 않고 앉는 사람의 체중을 온전히 견디어낼지 염려스럽기도 하다.

하지만 이 의자는 앉는 방식이 일반적인 의자와는 좀 다르다. 의자 위에 사람이 완전히 올라 앉는 것이 아니라 위쪽의 넓은 안장 부분에 엉덩이를 비스듬히 대고, 체중을 살짝 얹으면서 앉아야 한다. 현장에서 영화감독이 하는 일을 생각한다면 의자 위에 체중을 모두 실으면서 편안히 앉는 의자보다는 앉는 것도 아니고 서는 것도 아닌 상태로 앉을 수 있는 이런 의자가 제격일 것이다. 덕분에 이 의자의

가느다란 다리는 과도한 무게감을 억지로 버티지 않아도 된다. 그래서 삼각형의 형태를 이루고 있는 세 개의 다리는 균형을 잃고 넘어질 염려는 없다.

이 의자의 장점이 단순히 물리적인 면에만 있는 것은 아니다. 이 의자의 묘미는 의자이되 전혀 의자처럼 보이지 않는 모양에 있다고 할 수 있다. 전체적으로 전혀 대칭적이지 않은 모양과 어느 부분도 똑같지 않은 요소들로 이루어진 형태는 의자의 기능을 수행하는 물건이기보다는 하나의 조각품, 예술품에 더 가까워 보인다. 의자로 사용하기에도 문제가 없지만, 서로 다른 곡률과 모양을 이루고 있는 세 개의 다리와 앉을 수 없을 것처럼 보이는 좌석에서는 이 물체를 의자로 보이지 않게 하려 했던 필립 스탁의 의지가 느껴진다. 이 의자는 의자의 기능보다 조각품으로서의 기능에 무게가 훨씬 더 많이 실려 있다. 의자의 기능을 빼고도 그 자체로 충분히 예술적이다.

이즈음에서 이 의자의 진면목을 정리해 봐야 할 것 같다. 이게 의자이든 아니든, 감독을 위한 것이든 일반인을 위한 것이든, 이 의자의 뛰어난 점은 단연 아름다운 형태이다. 이 의자를 처음 보았을 때 가장 감동적이고 매력적이었던 것은 그 어떤 조각보다 아름다운 형태였다. 의자인지 아닌지는 별로 중요하지 않았다.

이 의자의 아름다움은 크게 두 가지로 볼 수 있다. 우선 이 의자가 이루는 구조의 아름다움이다. 의자를 보았을 때 무언가 안정되어 보이고 더없이 우아해 보이는 것은 이 의자의 전체 구조 때문이다. 전체 모습을 보면 앉는 부분을 정점으로 하여 아래 세 개의 다리들이

보는 방향에 따라 완전히 다른 디자인인 것처럼 보이면서도
곡선미가 뛰어난 W. W. 스툴

크게는 삼각형의 구조를 이루어 안정된 구조를 지니고 있다. 전체
구조가 안정적이기 때문에 불규칙한 형태임에도 시각적인 안정성
을 획득하게 된다.

 그다음으로 꼽을 수 있는 것이 이 의자 전체를 흐르는 필립 스탁
특유의 우아한 곡선의 아름다움이다. 디자이너 중에서 필립 스탁만
큼 곡면이나 곡선을 잘 다루는 디자이너도 없을 것이다. 의자 윗부
분에서부터 다리로 내려오는 곡선들에서는 귀족적인 기품이 좔좔
흐른다. 심지어 곡선들의 흐름이 달콤하게까지 느껴진다. 프랑스의
전통적인 바로크나 로코코의 우아한 곡선 장식을 이어받은 디자이
너답게 이 의자에 구현해 놓은 곡선들은 디자인으로 보여 줄 수 있

는 최고의 아름다움을 실현한 듯하다.

이 의자의 다리에 대해서 조금 더 살펴보자. 의자를 이루는 각각의 다리들은 하나도 똑같지 않다. 형태의 아름다움만 감상해도 충분할 정도로 조형미가 뛰어나다. 각각의 다리는 모두가 서로 다른 궤적을 이루며 휘어져 있는데, 그 곡선의 궤적들이 하나 같이 조형적으로 뛰어나다. 또한 각각의 다리가 서로 다르게 휘어지면서 어울려 있는 형태는 대단히 강렬한 동세를 만들고 있다. 마치 여러 악기의 소리가 어울려 장중하고 아름다운 교향곡을 만드는 것 같다. 완만하게 혹은 급하게 흐르는 곡선들의 리듬은 마치 음악을 듣는 것처럼 즐겁다. 루브르박물관이나 베르사유궁전에 있는 수많은 예술품에서 느꼈던 것과 유사한 아름다움이다.

조형적인 아름다움에 있어서 이 의자는 그 어떤 현대 조각도 부럽지 않을 정도로 뛰어나다. 단지 결격사유라고 한다면 예술품이 지녀야 할 중요한 자격인 '무목적성'이다. 즉, 현실의 어떤 실용적 문제로부터 자유로우면서 순수한 예술적 가치만을 추구해야 한다는 규정에서 벗어나 있다는 것뿐이다. 형태가 세속적인 기능에 휘둘리게되면 예술품이 예술성만을 추구하는 데에 있어서 자유롭지 못하기 때문에 미학에서는 중요한 조항인데, 이 의자 앞에서는 그 조항조차 큰 힘을 발휘하지 못하는 것 같다. 의자의 기능을 갖기 위한 다리로인해 예술품을 능가하는 아름다움을 갖게 되었으니 말이다. 현실의 기능적 문제와 예술성을 동시에 챙기고 있으니 오히려 순수 미술보다 한 차원 높은 예술이라고 보아야 하지 않을까?

이 의자가 등장한 지 꽤 오랜 시간이 지났는데도, 지금도 여전히 아름답고 매력적이다.

필립 스탁 Pilippe Stack (1949~)

90년대를 너무 화려하게 보낸 탓인지 세계를 호령하던 필립 스탁의 명성은 새로운 세기에 접어들면서부터 빠르게 내리막을 탔다. 은퇴 이야기도 솔솔 나왔고 활동도 예전 같지 않았다. 그의 우아한 곡면의 디자인도 시대가 바뀜에 따라 빛을 많이 잃었다. 자하 하디드나 프랭크 게리 같은 건축가들의 역동적이며 유기적인 형태들이 일반화되다 보니 필립 스탁의 얌전한 곡면이 눈에 잘 띄지 않게 된 것도 사실이다. 그렇게 새로운 세기에 접어들면서 필립 스탁의 활동은 눈에 띄게 줄어들었고, 세간의 관심도 줄어들었다. 그런데 2010년 전후로 그는 다시 전열을 재정비해서 예전으로 돌아간 듯 활동을 재개했다. 다시 세계적인 브랜드들과 센스 가득한 디자인들을 내놓고 있는데, 지금은 프랑스적인 틀에서 조금 벗어나 자연을 지향하는 유기적인 디자인 경향을 선보이면서 보다 진보된 발걸음을 내딛고 있다.

Behind Story

　　필립 스탁의 대표작이자 1990년대를 대표하는 디자인이라고 할 수 있는 레몬즙 짜는 쥬시살리프^{Juicy Salif}는 W. W. 스툴의 조형적 원천이라고 할 만하다. 긴 다리 세 개로 이루어진 구조라는 면에서는 완전히 똑같고, 우아한 다리의 곡면을 통해 형태의 아름다움을 극도로 표현하고 있다는 것도 유사하다. 둥근 쐐기 같은 알루미늄 덩어리에 가느다란 선적 구조의 다리가 대비된 모양은 당시 많은 사람에게 매우 강렬한 인상을 남겼는데, W. W. 스툴도 마찬가지다. 다른 것은 세 개의 다리 모양이 각각 다르게 생겼다는 것이다. 쥬시살리프에 비해서는 한 단계 더 나아간 디자인이라 할 수 있다.

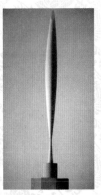

브랑쿠시의 조각 작품
공간 속의 새, 1923

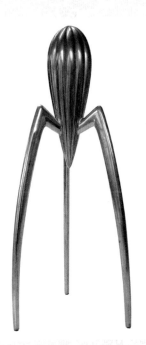

필립 스탁의 최대 히트작 쥬시살리프, 1990

아무튼 같은 디자이너의 작품이라서 조형적인 공통점이 있다는 것이 재미있고, 그 안에서도 계속해서 조형적 진화가 일어나고 있는 것을 볼 수 있다. 디자이너의 노력을 엿볼 수 있는 부분이다.

루마니아 출신이자 프랑스에서 활동한 조각가 콘스탄틴 브랑쿠시Constantin Brancusi의 작품을 보면 필립 스탁의 유려한 곡면의 디자인이 어디에서 유래했는지 알 수 있다. 조각가 브랑쿠시는 새의 이미지를 날렵하게 공간을 빠져나가는 듯한 유선형으로 표현했는데, 우아한 곡면의 형상은 필립 스탁의 디자인에서 볼 수 있는 유기적인 곡면 스타일과 유사하다. 브랑쿠시 조각의 은은하게 휘어지는 곡면은 심플하지만 귀족적이고 장식적인 프랑스의 전통을 압축해서 표현하고 있기도 하다. 프랑스의 장식적 전통이 20세기에 접어들면서부터 이렇게 단순한 곡면들로 표현되는 것을 자주 볼 수 있는데, 이런 경향은 필립 스탁의 디자인에서 그대로 이어졌다는 것을 알 수 있다. 프랑스의 디자인이 순수 미술과의 혈연성이 강한 것을 생각하면 현대 조각가 브랑쿠시가 디자이너 필립

화려한 곡면이 아름다운
아르누보 스타일의 출입문과 의자

스탁에 조형적으로 영향을 미쳤다는 것은 크게 이상한 일이 아니다.

필립 스탁의 디자인에 흐르는 유려한 곡면의 장식성은 사실 프랑스의 고전주의 문화들이 가졌던 극한의 화려한 장식 문화가 현대적으로 해석된 것으로 봐야 한다. 프랑스는 아르누보 양식, 바로크, 로코코 양식 등 화려한 장식 문화의 역사를 가지고 있다. 모두가 식물 모양을 화려하고 역동적인 모양으로 조각하거나 그려서 장식했는데, 그 수준이 대단히 뛰어나다. 현대 디자인들이 대체로 심플하다 보니 이런 고전적인 장식을 폄하하는 경우가 많다. 그러나 이런 복잡하고 아름다운 장식을 디자인하고 만드는 것은 대단히 어려운 일이다. 필립 스탁의 곡면 디자인은 그런 프랑스의 난해한 장식적 전통을 압축해 놓은 것이기 때문에 그 가치가 높다. 그래서 필립 스탁의 심플한 곡면을 보면서 그 안에 내재된 프랑스의 장식적 전통을 읽어 보는 것도 꽤 흥미롭다.

파리의 프티팔레(Petit Palais) 미술관을
장식하고 있는 화려한 출입문

영원히 새로운 가구

칼톤 책장

Calton bookcase
(1981)

디자인은 시시각각 변하는 유행을 따라 끊임없이 바뀌는 것 같다. 유행이 지나면 급속도로 낡아져서 이 세상에서 할 수 있는 임무를 다하고 사라지는 것처럼 보인다. 그래서 디자인의 생사는 유행의 손아귀에 쥐어져 있는 것처럼 보이기가 쉽다. 그런데 많은 디자인 중에는 그런 유행의 흐름에 별로 영향을 받지 않으면서 영생하는 불사신 같은 디자인들이 있다. 그런 디자인은 오랜 시간이 지나도 전혀 생기를 잃지 않고 영원히 세련된 면모를 이어간다. 이탈리아의 거장 에토레 소사스^{Ettore Sottsass}가 디자인한 이 책장이 그렇다.

이 책장이 세상에 처음 선보인 것은 1982년 경이었다. 그런데도 여전히 바로 어제 만들어진 것처럼 생기 가득해 보이고 시대에 전혀 뒤처져 보이지 않는다. 지금 봐도 그러니 이 책장이 처음 등장했던 시기에는 어떠했을지 궁금하다.

이 책장은 이탈리아의 세계적인 디자인 그룹 멤피스^{memphys}의 수장이었던 에토레 소사스의 작품이다. 1982년 멤피스 그룹의 전시에서 처음 세상에 선보였다. 그때부터 이 책장은 세계적인 주목을 끌면서 포스트모더니즘이라는 새로운 디자인 운동을 촉발하는 열쇠 역할을 했다. 당시에도 대단히 충격적이었는데, 그 충격은 지금까지도 유효하다.

책장의 모양은 지금 봐도 황당한 모양을 하고 있다. 일단 책장으로 사용하기에 적합하지 않은 모양이다. 책이 한 권이나 제대로 세워질지 의심이 가는 구조는 그렇다 치더라도, 우리 머릿속에 존재하는 일반적인 책장의 모양과는 현격하게 차이가 난다.

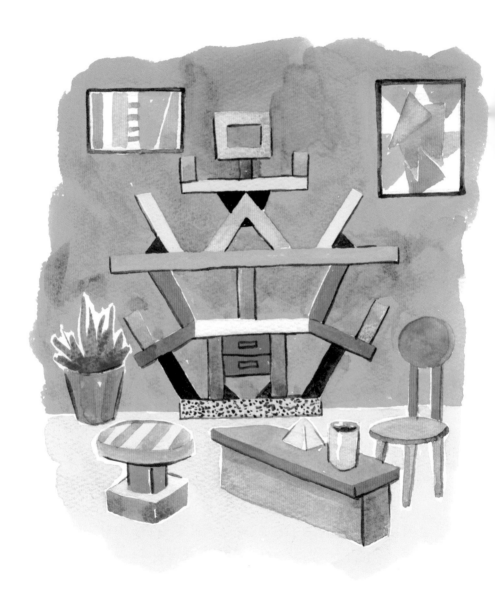

일단 눈에 띄는 것은 매우 복잡한 형태와 다채로운 색상이다. 책을 세울 수 있는 수직의 판들이 별로 없고 사선으로 많이 기울어져 있는 구조이다. 책장으로서는 매우 황당한 디자인이 아닐 수 없는데, 책장의 맨 윗부분을 보면 형태가 좀 이상하다. 에토레 소사스는 여기에 대해서 일언반구도 하지 않았는데, 보는 사람에 따라서는 아이가 손을 들고 책장 위에 올라가 의기양양하게 서 있는 모습으로 보여서 무언지 모르게 흐뭇한 미소를 짓게 만든다. 하지만 그것은 보는 사람의 생각일 뿐이다. 다양하게 해석될 수 있는 이 책장의 모양은 보는 사람들로 하여금 상상의 나래를 불러일으키고 동심에 젖어 들게 한다.

이 책장에서 빼놓을 수 없는 특징 중 하나는 색이다. 책장이 컬러풀한 것도 평범한 일이 아니긴 하지만, 그 색들이 전체적으로 활기차고 흥겨운 분위기를 만든다는 것이 특이하다. 이런 색감은 나중에 포스트모더니즘 디자인의 중요한 아이덴티티가 되는데, 그 효시가 이 책장이라고 해도 과언이 아니다. 색깔만으로도 디자인이 줄 수 있는 감동을 최대한 발휘하는 솜씨는 참으로 놀랍다. 이 색들을 자세히 보면 고채도 색들이 많아서 눈을 많이 자극하는 편이다. 그럴 때 보통은 화려하거나 장식적인 이미지로 귀결되는 경우가 많다. 그런데 이 책장의 색은 그것과는 전혀 다른 방향의 유머러스하고 활발한 느낌을 준다. 보는 사람에게 큰 부담감을 주지 않으면서도 극한 공감을 불러일으킨다. 이것이 에토레 소사스의 조형적 특징이면서 동시에 이탈리아 디자인의 보편적인 특징이기도 하다.

칼톤 책장 위에 있는 어린아이 같은 구조

멤피스 전시에 출품했던 에토레 소사스의 여러 가구들

고채도 색상인데도 화려하기보다는 명랑하고 즐거워보이기 때문에 이 책장은 지금 봐도 전혀 촌스럽거나 유행에 뒤처져 보이지 않는다. 색을 이렇게 다채롭게 쓰면서도 보기에 편안하고 촌스러워 보이지 않게 하는 것은 쉽지 않은 일이다. 색이 다양하고 채도가 높을수록 시각적으로 쉽게 피로해지고 식상해지는 것이 일반적이다. 이 책장의 색들은 그런 상식을 넘어서고 있다. 인간의 눈이 가지는 생리적인 원리를 거스르고 있는 것이다. 색의 마술이 따로 없다.

이런 디자인은 1981년 에토레 소사스가 주도했던 멤피스 그룹의 최초 전시 이후로 전 세계에 알려지면서 세계 디자인계에 큰 변혁을 불러일으키기 시작했다. 그것은 곧 포스트모더니즘 디자인 운동을 촉발했다. 이탈리아 디자이너들이 촉발했던 새로운 디자인은 단지 혁신적인 실험에서 그치지 않았다. 과격해 보였던 그들의 디자인이 실제로는 오랫동안 기능주의에 억압되어 왔던 가치들의 족쇄를 풀어 주었던 것이다.

에토레 소사스의 이 독특한 책장은 바로 그런 역동적인 디자인의 흐름을 주도했던 움직임의 중심에 있었던 디자인이었다. 보기에는 재미있고 자기 마음대로 만든 가구 같지만, 이 책장 하나가 디자인 역사에 미친 영향은 헤아릴 수 없이 깊고 강했다. 이 책장이 등장한 이후로 포스트모더니즘 디자인이 20세기 후반을 새롭게 장악했는데, 그리 오래가지는 못했다. 그 이후로는 해체주의 디자인이나 젠 스타일 등 다양한 디자인 경향들이 생겨났는데, 스타일이나 지향점은 달라도 모두 디자인이 기능성이란 감옥에 갇혀서는 안 되고, 더

큰 인문적 가치를 지향해야 한다는 점에서는 일관되었다. 그런 점에서 에토레 소사스의 활약은 단지 개인의 차원에서 그치는 것이 아니었고, 디자인의 흐름을 완전히 바꾸어 놓은 역사적인 활약이었다. 칼톤 책장은 바로 그런 움직임 속에서 만들어진 결과물이었고, 디자인의 미래를 가리키는 이정표의 역할을 톡톡히 했다.

에토레 소사스 Ettore Sottsass (1917~2007)

오스트리아 인스브루크에서 태어나 토리노에서 자랐다. 토리노 공대에서 공부했고, 1939년에 졸업했다. 2차 대전에 이탈리아 군인으로 참전했다가 포로가 되어 유고슬라비아의 노동수용소에서 지내기도 했다. 건축가였던 아버지와 함께 건축 일을 하다가 1947년에 밀라노에서 자신의 스튜디오를 세우고 세라믹, 회화, 조각, 가구, 사진, 보석, 건축 및 인테리어 디자인 작업을 했다. 1969년에는 유명한 올리베티(Olivetti)의 발렌타인(Valentine) 타자기를 디자인했다. 1970년대부터는 젊은 디자이너들과 새로운 디자인 그룹 운동을 했다. 1980년 12월 11일에 밀라노에서 멤피스(Memphis) 그룹을 창립하여 활동했다. 멤피스 운동이 세계적으로 주목을 받으면서 디자인 컨설팅 회사 소사스 아소치아티(Sottsass Associati)를 설립했다. 그 이후, 회사에 집중하기 위해 1985년에 멤피스를 떠났다. 그는 사망할 때까지 소사스 아소치아티를 중심으로 세계 유수의 기업들과 디자인 작업을 했다. 소사스 아소치아티는 현재 런던과 밀라노에 기반을 두고 있고, 에토레 소사스가 사망한 이후에도 스튜디오의 작업, 철학 및 문화를 계속 유지하고 있다.

Behind Story

에토레 소사스는 세상에 없지만, 그의 존재감은 여전히 현재 진행 중이라는 것은 그에 관한 각종 헌정 전시들이 이루어지고 있는 것을 보면 알 수 있다. 2015년 밀라노 가구 박람회 기간 중 이탈리아의 유명한 가구 브랜드 카르텔 Kartel 매장에서 있었던 전시에서 에토레 소사스의 발자취를 찾을 수 있었다.

카르텔의 매장 전면에 에토레 소사스 풍의 패턴을 입힌 카르텔의 가구들을 전시했는데, 멤피스 스타일의 전시 디스플레이가 돋보였다. 화사한 색상에는 1980년대 멤피스 전시 때의 분위기가 그대로 녹아들어 있으면서도 현대적인 세련됨이 좀 더 강화되어 있었다. 소사스가 없어도 그의 스타일은 여전히 진화하고 있다는 것을 알 수 있었다.

소사스 특유의 화사한 색상은 아무리 시간이 지나도 퇴색되어 보이지 않고 시대를 앞서간 세련된 분위기를 만든다는 사실이 놀랍다. 이제 그의 디자인은

Kartell goes Sottsass 전시장 전면, 2015

시간에 구속되지 않은 영원한 명작의 반열에 올라 있다. 그는 이제 르네상스 시대의 선배들이 걸었던 그 길을 걸어가고 있다. 비록 그는 이 세상에 없지만, 그의 흔적은 여전히 우리 곁에 남아 있음을 느낀다.

에토레 소사스 풍의 디스플레이와 가구들이 돋보이는 전시장 풍경

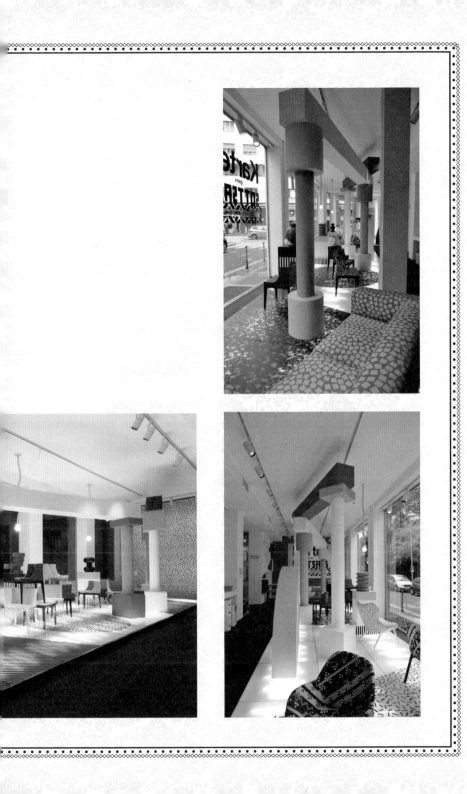
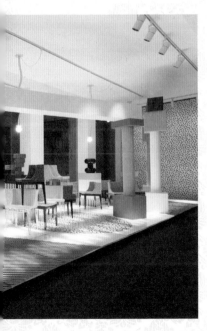
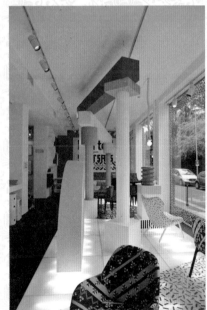

서랍장

Chest of Drawers
(1991)

디자인이란 무엇일까? 생산 활동? 경영의 유효한 수단? 기능성을 추구하는 공익적 활동? 누구나 할 수 있는 말이다. 너무 흔해서 아무런 감흥도 불러일으키지 못하는 이런 말들이 너무 오랫동안 사용되어 이제는 좀 지겨워진다. 그래서 뭐가 바뀌었는가? 디자인은 이래야 한다 저래야 한다고 가르치는 교과서적 멘트들이 이제는 너무나 고리타분하게 들린다. 그런 교훈적인 말들과 첨단의 기계적 이미지에 디자인이 너무 오랫동안 갇혀 있었다. 그런 이유로 인해 요즘 디자인들은 생기를 잃고 점점 화석이 되어가는 것 같다.

디자인을 잘 모르는 사람들은 디자인에 드리워진 이런 장막 때문에 디자인을 무슨 대단한 일인 것처럼 생각하게 되고, 거리감을 많이 느끼게 된다. 하지만 부디 그런 겉모습에 홀리지 마시길. 디자인이 경영학을 말하고 비즈니스를 말하는 것은 돈을 못 벌기 때문이고, 디자인이 자꾸 첨단 기술을 말하는 것은 기술이 없어서이고, 디자인이 자꾸 윤리를 말하는 것은 윤리적이지 않기 때문이다. 경영을 말하지 않아도, 기술을 강조하거나 윤리를 말하지 않아도 돈을 많이 벌고, 기술이 뛰어나고, 윤리적인 디자인은 너무나 많다. 우리가 정말로 살펴봐야 하는 디자인은 세속적인 술수나 허세적 거대 담론에 기대지 않고 인간적인 감동을 환기하는, 그런 순수한 디자인이라는 생각이 점점 분명해진다. 네덜란드의 한 디자인 매장에서 테요 레미Tejo Remy의 이 서랍장을 처음 만났을 때 그런 생각이 뒤통수를 강타하며 정신을 바짝 차리게 해 주었다.

이것을 서랍장이라고 할 수 있을까 싶지만, 디자인한 디자이너가

서랍장을 만든 것이라고 하니 일단 그렇다고 보는 게 좋겠다. 구조는 간단하다. 집에 있는 못 쓰는 서랍들을 줄도 맞추지 않고 대충 모아 벨트로 묶어 놓았다. 몇 개는 수평이 안 맞고 비딱해서 실제로 사용할 때 불편하겠다는 생각이 들기도 한다. 그렇지만 이 서랍장 전체가 반듯하고 깔끔하게 다듬어진 부분이 없는 거친 모양을 하고 있으니 수평이 맞지 않는다는 생각을 더 이어갈 수는 없다. 이 서랍장을 만든 디자이너의 순수한 마음과 의도를 사악하게 판단하는 것 같아서 더 그렇다.

디자인에 대한 교과서적 규범에 익숙한 눈에는 이런 서랍장이 좀 혼란스러울 수 있을 것이다. 새로운 기술을 이용한 것도 아니고, 기능성이 뛰어난 것도 아닌데 아름답지도 않다. 15세기 사람들이라도 마음만 먹으면 얼마든지 만들 수 있을 디자인이다. 이런 것도 디자인이냐 하는 논쟁이 충분히 일어날 수 있다. 그러나 이 거친 서랍장은 첨단 기술을 이용해 깔끔하게 만들어 낸 그 어떤 디자인보다도 사람들의 관심을 이끌었고 세계적으로 알려졌다. 어떻게 그럴 수 있었을까? 그 이유를 알기 위해서 우리는 이 디자인의 표면만 보지 말고 이 디자인을 바라보는 마음을 좀 살펴볼 필요가 있다.

사람의 마음은 참 한결같지 않다. 그리고 단편적이지도 않다. 합리적인 이성이 무슨 문제든 해결해 줄 것 같지만 사람의 마음은 결코 그것으로 대응할 수 없다. 고차원의 미적분 방정식을 풀 수 있다고 하더라도 한길 사람의 마음을 알아 내고 문제를 푸는 일은 쉽지 않다. 인생에 경험이 좀 있는 사람이라면 좀 낫겠지만 말이다.

띠로 묶어 놓은 서랍장의 구조

　이 허름한 서랍장의 힘은 바로 이 디자인을 대하는 사람의 마음을 움직이는 데에서 나온다. 이 서랍장을 두고 고물이라든지, 재활용품이라고 하는 사람은 아마 없을 것이다. 오히려 이 서랍장이 깔끔하게 만들어졌고 반듯한 모양이었다면 아마 그 누구도 관심을 크게 두지는 않았을 것이다.

　이 서랍장에서 중요한 부분은 서랍들을 모아서 묶어 놓은 밴드이다. 밴드, 어찌 보면 참 성의 없는 처리이다. 부분 요소들과 구조를 짜임새 있고 깔끔하게 처리해도 모자랄 판에 서랍들을 대충 모아서 튼튼한 밴드로 그냥 한 번 묶어 놓기만 했다. 하지만 그런 최소한의 거친 처리가 이 서랍장에 담긴 역사를 고스란히 유지시켰다는 것에 우리는 주목할 필요가 있다. 낡은 서랍들을 그 낡음에 걸맞게 결합해 놓았기 때문에 우리는 이 서랍장의 서랍들을 고물로 대하지 않고, 이 디자이너의 집 안에서 오랜 세월 동안 가족들의 삶에 헌신해 온 역사적 유물로 대하게 되는 것이다. 그렇게 보면 이 서랍장에서

삐뚤어진 부분들도 그런 역사성을 환기시키는 의도에 따른 처리임을 알 수 있다. 그러니 이 허름한, 그러나 역사적 존재성을 가진 서랍장은 그 어떤 첨단의 재료와 매력적인 기능을 가진 서랍장들과 경쟁할 수 없는 것이다. 이미 집에서 오랫동안 사용했던 서랍들을 모아 놓았다는 그 순수한 디자인 개념 앞에서 세련된 상품성을 가진 모든 가구는 빛을 잃어버린다.

산업혁명 이후로 세상은 건조한 기계와 계산으로 충만했다. 그것이 인류에게 초유의 편리함과 윤택함을 가져다주긴 했지만 그것도 잠시, 되로 주고 말로 받는다는 말처럼 현대문명은 이제 핵 문제와 자연파괴의 문제, 자원의 부족 문제 등을 쏟아 내었다. 그러다 보니 그동안 기능이나 생산만을 가치의 중심에 놓았던 디자인들이 20세기 후반에 들어서면서부터는 힘을 쓰지 못하게 되었다.

얼마 전까지만 해도 디자인은 공예와 다르고 대량생산되는 것이라는 믿음이 공고했기 때문에, 그런 배타적인 믿음 속에서 사람들의 마음을 위로하고 다독이려 했던 많은 디자인이 좌절하곤 했다. 하지만 이제는 시대가 달라지고 있고, 대중이 달라지고 있다. 수수한 소재와 삐뚤삐뚤한 모양으로 만들어진 이 서랍장 같은 디자인이 최첨단 기술로 치장한 디자인을 밀어내고 기존의 디자인 관념이나 논리를 근본적으로 바꾸고 있다.

20세기에 기능주의가 팽배했던 데에는 나름의 이유가 있었으며, 세계에 미친 영향력과 공헌은 참으로 대단했다. 하지만 모든 것을 너무 오랫동안 혼자 독점했고, 절대화했다. 기능성이나 상업성 말고

는 다른 가치에 대한 배려가 너무 없었다. 21세기의 디자인은 이제 그런 독단에서 벗어나 사람들의 마음에 안착하려 하고 있다. 그래서 테요 레미의 이 낡은 서랍장은 눈에 보이는 것처럼 낡은 것이 아니라 그 어떤 첨단의 디자인보다 앞서 있다. 우리의 마음을 사로잡는 힘에 있어서는……

테요 레미 Tejo Remy (1960~)

네덜란드에서 태어났고, 위트레흐트 예술학교(Utrecht School of the Arts)에서 공부했다. 1991년부터 네덜란드의 디자인 그룹 드로흐 (Droog)를 위해 디자인했다. 첫 번째 컬렉션에서 '서랍장(Chest of Drawers)'과 '우유병 램프(Milk Bottle Lamp)', '걸레 의자(Rag Chair)' 등을 디자인했다. 이것을 통해 국제적인 명성을 얻는다.

그가 대체로 기존의 제품들을 재활용하는 디자인을 많이 하다 보니, 많은 사람이 그의 이런 디자인을 과소비에 대한 비판이나 지속가능성을 향한 것으로 생각한다. 하지만 그는 기억이나 본질적 형태를 재사용하는 것을 디자인의 중요한 모티브로 하고 있으며, 그 때문에 종종 오해를 받는다고 말한다.

Behind Story

　서랍장과 함께 테요 레미가 드로흐의 첫 컬렉션을 위해 만들었던 의자이다. 서랍장과 마찬가지로 입던 옷이나 버리는 천들을 밴드로 묶어서 의자로 만든 것이다. 의자에 대한 개념을 새롭게 만드는 디자인이다. 심지어 이 의자는 판매도 하는데, 자기가 입던 옷을 가지고 가면 밴드로 묶어서 의자로 만들어 준다고 한다. 자원 문제에 대해서도 많은 생각을 하게 해 주고, 디자인의 존재성에 대해서도 근본적인 사유를 하게 만드는 의자이다.

걸레 의자(Rag Chair), 1991

나비 의자

Butterfly Chair
(1957)

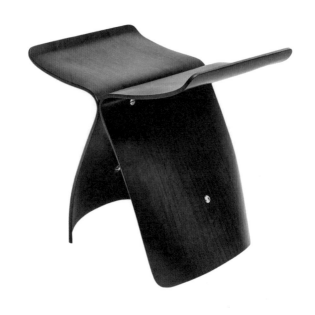

이 의자 앞에 서면 마음이 좀 복잡해진다. 일본의 전통이 현대적으로 잘 표현된 의자로서, 일본에서는 물론 국제적으로도 인정을 받는 세계적인 명작이라는 점이 그 첫 번째 이유이다. 등받이가 없는 단순한 모양의 의자이지만 일본 문화를 조금이라도 아는 사람이라면 이 작은 의자에 일본의 역사와 전통이 오롯이 압축되어 있다는 것을 느낄 수 있을 것이다. 나무 무늬가 그대로 남아 있는 재질에서는 일본이 자랑하는 전통공예의 손길이 느껴지고, 웨이브가 심한 곡면의 의자 형태에서는 일본의 옛날 투구 모양이 연상된다. 디자이너가 그런 의도로 디자인했다고 정확하게 밝힌 바는 없지만, 이 의자에서 일본의 전통문화의 흔적이 직관적으로 느껴진다. 이 의자는 세상에 나오자마자 현대 일본 디자인의 아이콘이 되었다.

식민지를 통해 우리의 전통은 일본에 의해 거의 멸절되다시피 했는데, 그런 동안 일본인들은 자신들의 전통을 다치지 않게 고이고이 간직해 왔고 이런 명작을 내놓은 것이다. 이 나비 의자가 세상에 나왔던 것이 1957년이니, 우리는 한참이나 어려운 시절을 보낼 때였다. 생각할수록 억울하면서도 내심으로 부럽기도 하다. 아직도 이렇게 전통을 바탕으로 한 명작 디자인에 대해서 꿈도 못 꾸고 있는 우리의 현실을 보면 더욱 만감이 교차한다. 그렇기 때문에 이 의자를 세밀하게 살펴보지 않을 수 없다.

이 의자는 일본 전통과 현대 산업이 어떻게 접목되어야 하는지를 보여 준 동시에 일본 산업디자인의 길을 새로 열었다는 평가를 받고 있다. 일본 산업디자인의 중추였던 소니Sony나 히타치Hitachi 같은

기업들이 세계적인 활약을 펼치기 시작했던 게 1970년대이니, 그것보다 훨씬 오래전에 이런 디자인이 세계적인 주목을 끌었던 것이다. 한참 후에 활약하기 시작했던 일본의 기업들이 무엇을 참고로 움직였을지는 말할 필요가 없을 것 같다. 이 나비 의자는 단지 일본의 전통을 현대화한 정도에서 그치지 않고, 일본의 산업디자인이나 기업들이 나아가야 할 길을 비춰 주는 등대 역할을 했다. 이후 세계는 자국의 전통을 현대적으로 재해석하면서 세계적인 영향력을 키워나가는 일본의 기업들을 주목하게 된다. 미국의 움직임을 무조건 따랐던 우리와는 참으로 다른 행보였다.

또 하나, 만감을 교차하게 만드는 것은 이 의자의 디자이너이다. 이 의자를 디자인한 사람은 야나기 소리柳宗理이다. 우리의 전통문화에 관심이 조금이라도 있는 사람이라면 '야나기'라는 이 사람의 성이 낯설지 않을 것이다. '야나기 무네요시柳宗悅'. 한국 미술사나 일제 식민지 시대의 문화에 대해 관심이 있는 사람이라면 매우 익숙한 이름이다. 일제강점기에 조선 문화를 사랑했던 대표적인 일본의 지식인인데, 이 사람이 바로 디자이너 야나기 소리의 아버지이다.

야나기 소리의 아버지 야나기 무네요시는 19세기 말에서 20세기 전반 일본의 민예(民藝) 운동을 주도했던 일본의 지식인이었다. 그는 일본 제국주의의 폭압적인 침략 행동을 극렬비판하면서 일본 정부의 광화문 파괴 계획을 온몸으로 막아서는 등 조선 문화를 지키는 데에 지대한 노력을 기울였다. 또한 조선의 문화에 대해 많은 연구저술을 남기기도 했다. 그는 조선의 문화로부터 민예 운동에 대한

제작하기가 쉬운 단순한 구조로 이루어진 나비 의자

가능성을 읽었고, 자국에서 민예 운동을 펼쳐나가는 데에 많은 영감을 얻었다. 하지만 우리 입장에서 이것은 크게 반길 일은 아니다. 왜냐하면 야나기 무네요시가 조선의 문화에서 발견했던 민예적 성격즉, 민중공예적 성격은 완전한 오해였기 때문이다.

야나기 무네요시는 조선 문화의 뿌리 깊은 지적 특징을 '소박함'이나 '자연스러움'으로 오해하면서 조선 후기 문화 전체를 하층민들의 배우지 못한 솜씨로 간주했다. 또한 그는 조선 하층민들의 이런 순수한 삶의 소산들을 일본 민예의 전망으로 삼았다. 그렇게 된 가장 큰 이유는 19세기 말 영국에서 시작되었던 윌리엄 모리스^{William Morris}의 '미술 수공예^{Arts and Craft} 운동' 때문이었다.

야나기 무네요시는 하층민들이 만들어 썼던 공예품의 가치를 높이 평가하고 그것을 되살리려 했던 윌리엄 모리스의 미술 수공예 운동에 깊은 감동을 받았다. 그래서 그간 하급 문화로 치부되었던 봉건시대 일본 평민들의 일상 공예품을 '민예'라는 범주로 격상시키며, 평등주의적 미학을 일본 사회에 실현시키고자 했다. 그때 그의 눈에 들어왔던 것이 조선의 공예품들이었다.

그의 눈에는 좌우대칭이 맞지 않고, 이리저리 휘어지고 거칠게 만들어진 도자기나 가구, 그림 등이 하층민들의 어린애 같은 순수한 감성의 소산으로 보였다. 야나기 무네요시는 바로 그것이 일본의 민예 운동이 나아가야 할 목표라고 생각했던 것이다. 하지만 주기론과 같은 고급 주자학의 소산이었다는 것, 그리고 그런 소박해 보이는 물건들을 신분이 높은 사람들이 먼저 애용했다는 사실도 외면해 버렸다. 그렇기 때문에 야나기 무네요시의 민예 운동을 우리는 결코 긍정적으로 보아서는 안 되는 것이다.

어쨌거나 일본의 민예 운동은 그렇게 시작이 되었고, 야나기 무네요시의 아들 야나기 소리는 아버지가 이룬 바로 그 '민예 운동' 위에 일본의 현대 디자인을 일구어 나갔다. 나비 의자는 바로 그런 과정에서 만들어진 것이다. 단순하게 생긴 작은 의자이지만 결코 그 가치가 작지 않은 의자이다.

일단 나비 의자의 구조를 보면 단 두 개의 휘어진 합판과 몇 개의 작은 금속 지지대와 나사로만 만들어져 있다. 장식은 하나도 없고 최소한의 요소로만 만들어졌다. 합판이기는 하지만 나무로만 만들어진 의자의 자연스러운 이미지에서는 전통공예의 느낌이 자욱하다. 이런 여러 특징들을 보면 이 의자가 소박하고 기능에만 충실한 민예적 가치를 그대로 수행하고 있는 것을 알 수 있다.

야나기 소리뿐 아니라 일본의 현대 디자인들이 거의 야나기 무네요시의 민예 운동에 그 뿌리를 두고 지금까지 발전해 왔다. 많이 알고 있는 일본의 생활용품 브랜드 '무인양품無印良品'의 기능적이고 미

니멀한 디자인이야말로 현대적 민예이다. 그리고 지금 전 세계를 무대로 활동하고 있는 나오토 후카사와深澤直人나 토쿠진 요시오카吉岡德仁 같은 기라성 같은 일본의 산업 디자이너들도 모두 일본 민예 운동의 흐름에 속해 있다.

야나기 소리의 나비 의자는 그런 점에서 단지 일본의 전통을 현대화하는 데에서 그치지 않고 일본 현대 디자인의 방향을 제시해 주었다. 이 의자 디자인이 비추는 방향에 따라 일본의 현대 디자인은 도도한 흐름을 이어왔으며, 그 뒤에는 야나기 무네요시 같은 일본 근대의 지식인이 있었다.

야나기 소리 柳宗理 (1915~2011)

1915년에 일본 도쿄에서 태어났다. 1934년 도쿄 예술대학교 서양화과에 입학하였다. 바우하우스에서 공부했던 미즈타니 타케히코의 강의에서 프랑스 건축가 르 코르뷔지에에 대해 알게 되어 디자인과 건축에 관심을 갖게 되었다. 1940년 수출 공예 지도관으로 일본 전역의 전통공예를 접했고, 2차 대전 후 산업디자인에 종사했다. 1950년에는 야나기 소리 디자인연구소를 개설했으며, 1955년에는 카나자와 미술공예대학 산업미술학과 교수로 취임했다. 1956년에 나비 의자 발표하고, 1957년 제11회 밀라노 트리엔날레에 출품하여 금상을 수상했다. 1977년에는 일본 민예관 관장을 역임했다. 2차 세계대전 후 그는 가구, 삼륜차, 올림픽 가마솥, 육교 등 많은 제품을 디자인했는데, 특히 일본의 전통성이 잘 표현된 그릇이나 냄비 등 주방용품을 많이 디자인했다.

\mathcal{B}*ehind* \mathcal{S}*tory*

　도쿄에 자리 잡고 있는 일본 민예관은 야나기 소리의 아버지 야나기 무네요시가 만든 것이다. 아주 오래된 집을 개조해서 만든 듯한데, 지금도 처음 만들었을 당시의 모습이 많이 간직되어 있어서 야나기 무네요시의 손길을 느낄 수 있다. 나무로 만들어진 여닫이 출입문의 묵직하고 오래된 질감은 19세기 말의 모습을 그대로 보존하고 있다. 오래된 나무문을 열고 들어가면 시간이 멈춘 듯한 공간을 만나게 된다.

　민예관 안쪽은 오래되어 보이는 나무 계단과 실내의 분위기가 바깥과 사뭇 다르다. 야나기 무에요시가 나타나서 전시된 작품들을 설명해 줄 것만 같다. 이

일본 민예관 입구

안에는 여러 개의 방이 있어서 전시실 역할을 하는데, 일본의 공예품뿐 아니라 야나기 무네요시가 조선에서 구해간 공예품들도 많다.

조선의 공예가 좋아서 구해간 것이긴 하지만, 일본 땅에 전시되어 있는 우리 유물을 보는 입장에서는 마음이 좀 복잡하다. 한편 이국땅에서 우리 유물을 만나는 것은 반가운 일이기도 하다. 우리 유물을 객관적으로 바라볼 수 있는 기회가 되기도 하고, 일본 문화와 비교해 볼 수도 있기 때문에 가끔은 들러볼 필요가 있는 곳이다. 아마 야나기 소리는 아주 어릴 때부터 아버지가 조선에서

오래된 일본의 건축을 느낄 수 있는 민예관의 실내

구해간 우리 유물들을 수없이 보고 자랐을 것이다. 그의 민예관에도 많은 영향을 미치지 않았을까 싶다.

이제 우리도 야나기 소리처럼 우리의 전통에 입각한 디자인을 모색해 볼 때가 된 것 같다. 일본의 현대 산업디자인이 민예 운동의 흐름에서 형성되었다면 우리는 어디에서부터 디자인을 시작해야 할까? 적어도 일본식의 민예는 아닐 것이다. 일본 민예관에서 오해받고 있는 우리 문화재부터 제대로 해석하는 것이 순서일 것 같다.

조선 후기의 유물을 전시해 놓고 있는 장면

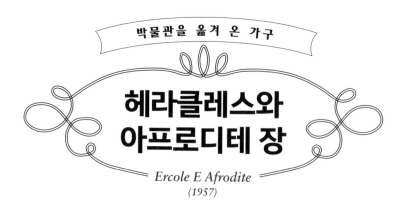

헤라클레스와
아프로디테 장

Ercole E Afrodite
(1957)

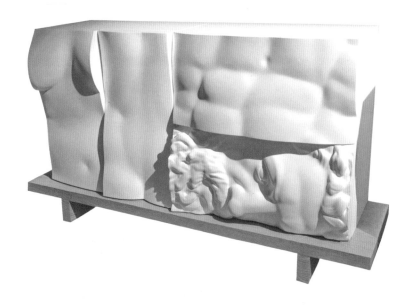

어릴 때부터 조각가인 사촌 형들 덕분에 그리스나 로마, 르네상스 시대의 조각을 많이 보면서 자랐다. 어린 눈에도 새하얀 대리석으로 만들어진 인체 조각은 그냥 아름다운 것이 아니라 초월적으로 아름다워 보였다. 서양 사람들은 전부 그렇게 아름다울 거라는 선입견이 생기는 부작용도 있었지만, 그 조각들을 보면서 일찍부터 높은 안목과 풍부한 정서를 갈고 다듬을 수 있었다. 그러다가 미술대학 입시를 준비하면서부터는 그리스, 로마, 르네상스 시대 조각의 아름다움을 본격적으로 공부하게 되었다.

그냥 보는 것과 그림을 그리면서 보는 것은 천양지차이다. 그림을 그리려면 세포까지 살펴봐야 되기 때문에 대상을 완벽하게 이해하지 않을 수 없다. 그렇게 입시를 명분으로 밀로의 비너스, 로마의 아그리파, 미켈란젤로의 줄리앙 등의 조각상들을 그리면서 서양 조각의 아름다움에 더 깊이 빠져들어 갔다. 새하얀 켄트지에 비너스의 그 우아한 아름다움을 손으로 직접 표현해 볼 수 있다는 것은 입시를 떠나 그 자체가 대단히 영광스럽고 행복한 일이었다. 그렇게 그림을 그리다 대학에 들어갈 때쯤이 되었을 때는 서양 조각에 대한 애정이 거의 종교에 가까워졌다. 사진이나 그림이 아니라 눈으로 직접 그 조각들을 보게 된 것은 한참이나 지난 뒤였다.

피렌체에서 본 거대한 다비드상은 당장이라도 살아 움직일 것 같았고, 루브르에 있던 비너스는 어느 방향에서 봐도 완벽하게 아름다웠다. 바티칸에 서 있는 아폴로는 지혜의 덩어리 같았다. 직접 보니 서양의 조형예술에서 인체 조각이 가지는 위상이 왜 그렇게 위중하

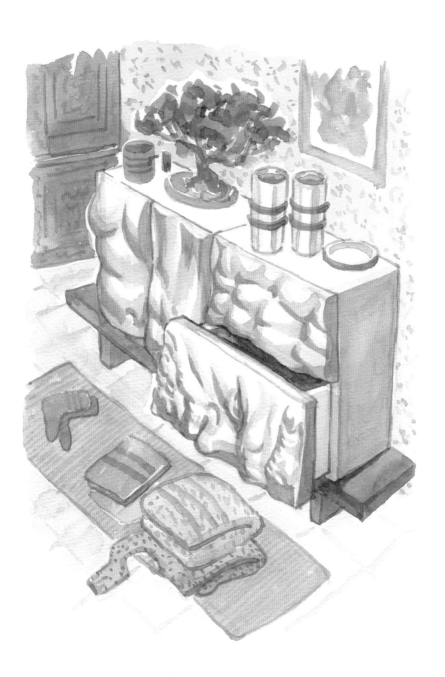

완벽한 아름다움을 보여 주는 밀로의 비너스상

고 컸는지를 머리가 아니라 눈으로, 가슴으로 느낄 수 있었다. 서양 조형예술에서 고전주의 전통이 왜 인체 조각상들을 척추 삼아 발전되어 왔는지도 절실하게 느낄 수 있었다.

그러나 그것은 어디까지나 미술이나 순수 미술의 이야기일 뿐이다. 위대한 아름다움인 것은 분명하지만, 그것은 디자인의 본질과는 상관 없는 것이며, 디자이너에게는 그저 교양이나 취미의 영역에 속하는 남의 일일 뿐이었다. 그때까지는…! 그러던 어느 날, 밀라노 시내에 있는 한 매장에서 그리스 양식의 조각 이미지가 붙어 있는 이 장을 만났을 때의 충격은 지금도 잊을 수가 없다.

서양의 고전주의적 인체 조각은 초월적으로 아름답기 때문에 오히려 기능만을 추구하는 지극히 상업적인 영역의 디자인과는 어떤

서랍이 열리고 문이 접히는 헤라클레스와 아프로디테 장

관계도 있을 수 없다고 생각했다. 그런데 이 기능적인 가구 위에 고전주의의 인체 조각이 붙어 있는 것을 보는 순간, 그 자리에 털썩 주저앉을 정도로 충격을 받았다. 적지 않은 시간 동안 흠모해 왔던 아름다운 인체 조각이 디자인과 바로 만나고 있는 모습은 상상도 못했던 일이었다. 세상에, 가구의 이름이 '헤라클레스'와 '아프로디테'라니……. 디자인이나 미술에 대한 모든 선입견이 무너졌다. 한편으로는 어두움 속에서 밝은 빛줄기를 만난 듯한 느낌도 들었다. 디자인에도 이렇게 위대한 예술성이 발휘될 수 있다는 희망의 빛.

　이 가구의 용도는 그저 평범한 수납장이다. 그런데 파손된 그리스 시대의 조각 같은 형상이 이 수납장의 전면을 채우고 있다. 그래서 분명히 가구로 쓰는 수납장인데도 전혀 가구 같아 보이지 않는다. 만일 가구의 전면을 조각으로 장식하고자 했다면 조각 형상을 반듯하게 깎아서 타일처럼 질서정연하게 장의 앞면에 붙여 놓았을 것이다. 하지만 이 가구에서 조각 형상들은 마치 땅에 묻혀 있었던 파편들을 발굴하여 그냥 쌓아 놓은 것처럼 붙어 있다. 그 모습이 오

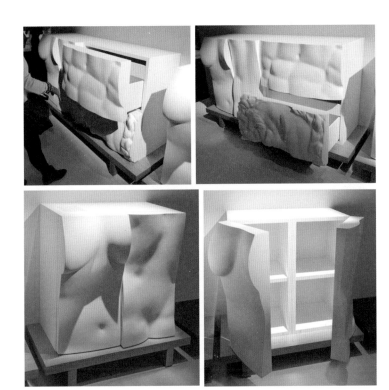

고전적인 조각의 이미지로 이루어진 장의 사용

히려 이 수납장의 고전적인 풍모를 더 강하게 만든다. 이 가구가 그 저 고전 조각의 복사품처럼 보이는 것이 아니라 진짜 고대 조각처럼 느껴지는 것은 그 때문이다.

그러다 보니 이 장이 놓이는 실내도 평범한 일상의 공간이 아닌 박물관으로 바뀐다. 그저 평범한 용도를 가진 장일 뿐인데, 조각 형 상 몇 개로 인해 이 가구는 역사를 끌어 오고, 문화를 끌어 오고, 예 술을 끌어 온다. 이 정도의 가구라면 이미 디자인이라는 차원을 넘

어서 버린다.

그렇기 때문에 이 수납장은 자칫 사용할 때 불편한 가구가 아닐까 의심을 받기가 쉽다. 그런데 애초에 용도가 단순한 가구이기 때문에 기능성을 분석하는 것이 별로 의미가 없다. 그리스 양식의 얼굴 조각이 있는 부분을 당기면 서랍이 열리고, 인체 조각을 당기면 수납공간이 나오는 환상적인 체험을 할 수 있으니, 설사 약간의 불편이 있다고 하더라도 무슨 문제가 되겠는가.

그간 서양의 고전주의적 인체 조각들을 흠모만 하고 우러러만 보다 보니, 그 범접할 수 없는 위대한 아름다움을 디자인에 적용한다는 것은 상상도 할 수 없었다. 디자인이 어떻게 예술이 될 수 있는지 의심하는 태도도 단단히 한몫했던 것 같다. 그런 고전적 예술성이 우리가 사는 그저 그런 삶 속으로 들어올 수 있다는 가능성에 대해서도 전혀 생각하지 못했다. 한마디로 우리의 평범한 삶이 위대하다는 것을 알지 못했는데, 이 가구는 그런 모든 문제에 대해 우리를 크게 각성시킨다.

이 조각품 같은 가구를 통해 우리가 깨닫게 되는 것은 지고지순한 예술성이 디자인으로 얼마든지 표현될 수 있다는 사실이다. 그리고 그런 디자인을 통해 우리 일상의 공간이 얼마나 뛰어난 아름다움으로 가득 찰 수 있으며, 또 얼마나 위대한 역사적 공간이 될 수 있는지 알 수 있다. 평범한 우리의 일상이 별것 아닌 것처럼 보일 수 있지만, 얼마든지 아름다울 수 있고, 얼마든지 역사와 만날 수 있고, 얼마든지 문화인류학적 가치로 빛날 수 있다는 지혜를 얻게 된다. 아름

다운 디자인, 예술적인 디자인도 좋지만, 이런 디자인을 통해 우리의 삶이 가치로 충만해지는 것에 우리는 모든 관심을 기울일 필요가 있다. 좋은 디자인은 결국 좋은 삶을 위한 것이기 때문이다.

드리아데 랩 Driade Lab (1968~)

드리아데 랩은 이탈리아의 가구 브랜드 드리아데 내의 작가 팩토리이다. 언어와 감각을 중심으로 미적 영감을 개발하고, 문화와 디자인을 조화시키고, 그것을 생산 부분과 긴밀히 협력하여 만드는 재능 그룹이다. 누구나 개방적으로 참여할 수 있고, 모든 아이디어를 공유하고 교환하면서 그것을 로고가 없는 제품으로 만드는 것을 장려한다.

드리아데는 1968년에 제품 및 커뮤니케이션 정책을 결정하는 디렉터 엔리꼬 아스토리(Enrico Astori), 회사 건물의 파사드를 디자인한 안토니아 아스토리(Antonia Astori), 이미지 및 커뮤니케이션 책임자 아델라이데 아체르비(Adelaide Acerbi)가 설립했다. 작가급의 디자이너들과 콜라보레이션하여 가구를 제작하는 것이 이 브랜드의 기본 방침이다. 드리아데에 참여했던 디자이너로는 엔조 마리(Enzo Mari), 알레산드로 멘디니(Alessandro Mendini,) 아킬레 카스틸리오니(Achille Castiglioni), 필립 스탁(Philippe Starck), 론 아라드(Ron Arad), 토요 이토(Toyo Ito), 치퍼필드(Chipperfield), 나오토 후카사와(Naoto Fukasawa), 파비오 노벰브레(Fabio Novembre) 등이 있다. 2019년에는 브랜드의 아트 디렉터로 파비오 노벰브레를 영입했다.

Behind Story

　　고전주의적 인체 조각을 디자인에 적용한 뛰어난 디자인 사례로 파비오 노벰브레의 비너스^{Venu} 책장을 들 수 있다. 18세기 이탈리아에서 활약했던 조각가 안토니오 카노바^{Antonio Canova}가 만들었던 비너스 조각을 참나무 무늬목으로 마감한 간단한 나무 구조의 책장 사이에 다섯 부분으로 나누어서 끼워 넣은 디자인이다. 책장의 나무 구조는 박물관에서 유물을 운반할 때 사용하는 나무 상자를 참고해서 만든 것이라고 한다.

　　구조적으로는 단순하지만 실용적인 디자인 안에 전통과 문화와 예술적 가치를 매력적으로 담아내는 노벰브레의 솜씨는 참으로 대단하다. 그냥 책장일 뿐인데, 그 안에 그리스와 로마와 르네상스의 역사적 가치가 녹아 들어가 책장이 아니라 박물관 작품대가 되고 있다. 그의 전작인 해골 모양의 플라스틱 의자에서처럼 인간적인 퍼스낼리티를 디자인에 적용하는 솜씨도 대단하다.

　　이 디자인은 현대적인 속성과 전통적인 속성이 팽팽하게 대립하면서 시간에 부식되지 않는 영원한 생명을 얻고 있는 점이 눈에 띈다. 알레산드로 멘디니의 디자인에서 볼 수 있었던 가치와 유사하다.

　　격조 높은 전시 공간에 전시되어야 할 고전적인 조각품을 일상적인 책장 속에 전시한 발상은 실로 대단하며, 이로써 그저 그런 일상 공간이 박물관 같은 격조 높은 문화 공간으로 탈바꿈한다. 일상생활을 해석하는 디자이너의 격조 높은 문화적 안목이 돋보인다. 이제 디자이너들은 기술이나 마케팅보다는 문화나 철학, 역사적 교양에 더 많은 힘을 쓸 때가 된 것 같다.

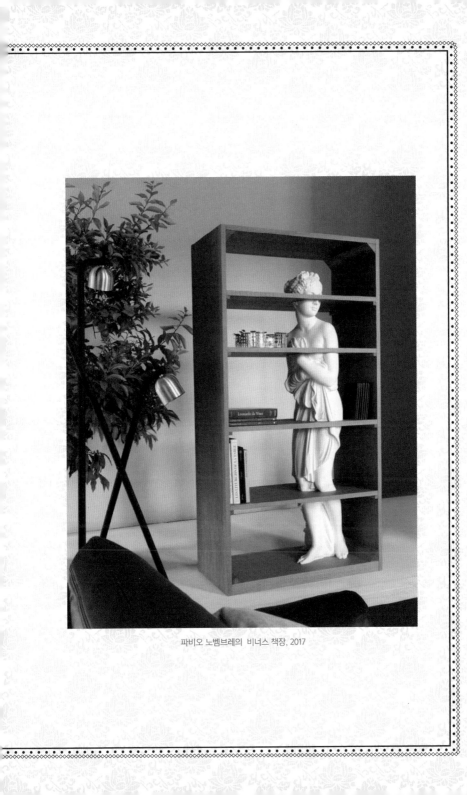

파비오 노벰브레의 비너스 책장, 2017

세상을 바꾼 디자인
명품 가구 40

글·그림 최경원
판형 145×210 **페이지** 408p.
값 23,000원

심미안시리즈는 일상 속에서 진정한 아름다움을 발견하고 추구할 수 있는
안목을 키워 삶의 밀도를 높이는 데 도움을 주는 내용을 담아냅니다.
이 시리즈가 여러분의 일상과 삶을 새롭게 바라보는 시작이길 바랍니다.

지속가능한 삶을 위한
일상예술가의 드로잉 에세이
길 위에서 내일을 그리다

글·그림 장미정
판형 128×188 **페이지** 272p.
값 16,000원

여행의발견 시리즈는 여행자가 머무는 일상의 공간과 시간 속에서
새롭게 발견하고 얻은 것들에 대한 이야기를 담아냅니다.
이 발견이 여러분의 일상을 새롭게 가꾸는 씨앗이 되길 바랍니다.

함께 나누고 싶은 이야기가 있다면
reddot2019@naver.com으로 보내 주세요!